TNT 레퍼토리와
나의 연극 이야기

일상의 마비를 깨는

TNT 레퍼토리와 나의 연극 이야기

이지훈 지음

평민사

"
사랑하는 두 딸에게
"

차례

극단 TNT 레퍼토리와 나의 연극 이야기

이지훈

작년 2022년의 한 사건. 그것은 서울연극협회가 극단 〈TNT 레퍼토리〉에게 40년 역사를 보고 특별공로상을 시상한 것이다. 협회로서는 단순히 40년이라는 시간의 흐름만을 생각하고 그렇게 시상한 것인지도 모른다. 그러나 나로서는 혹은 우리 극단으로서는 이것은 하나의 "사건"이었다.

그것은 TNT가 언제나 누군가에게는 부재의 극단이었고 누락된 존재였고 기억에서 배제하고 싶은 활동이었기 때문이다. 대한민국 연극사 그 어느 곳에서도 이 TNT라는 이름은 기재되지 못했다. 주 무대였던 경남에서 첫 불씨를 지피며 30년 이상 활동해왔음에도 불구하고 경남연극사의 그 어디에도 이름을 찾을 수 없다. 서울로 활동 반경을 옮긴 이후 작업을 계속하고 있지만 그저 또 하나의 극단이라는 것 외에 큰 주목은 받지 못했던 것도 사실이다. 그랬기 때문에 "특별공로상"이라는 "사건"은 극단 TNT가 역사 속에 호명되어 부재가 존재로 변하는 순간, 이름을 불러주어 꽃이 된 순간인 것이다.

이 글은 그 기억되지 못한 혹은 누락된 목소리를 기록하려는 노력이다. 이는 한 극단의 연극 활동의 기록이기도 하지만 또 연극인으로서의 나의 자서전적 기록이기도 할 터이다. 서울 연극만이 대한민국 연극이 되는 것에

불만을 가지고 늘 지적해 온 것은 내가 지방 연극인으로서의 차별을 몸소 느꼈기 때문이다. 그에 더하여 지방 내에서도 비주류로 인식되어 왔다. 이 이중의 소외와 차별은 나만의 것이 아니고 비슷한 활동을 해왔던, 해오고 있는 많은 지방 연극인과 여성 연극인들의 것이기도 하다. 이 기록은 그들과 나를 위한 역사를 아로새기는 일이다.

※ 일러두기: 등장하는 인물들의 이름 뒤 존칭은 모두 생략한다. 사진은 김명집이 다시 찍고 다듬었다.

※ 2부의 "리뷰" 글들 중 일부는 저자의 블로그 blog.naver.com/iphigenia (연극과 더불어)에서 가져온 것이다.

1부

TNT 레퍼토리

TNT의 뜻을 풀어본다. 첫 번째 의미는 폭발력이 엄청나게 강한 다이너마이트다.
이 다이너마이트는 우리 사회에 만연된 편견, 불평등, 인간성 왜곡, 갈등, 억압,
성 대결 및 차별 등의 보이지 않는 견고한 벽을 해체하는 폭파력을 지닌다.
폭발과 해체는 항상 새로운 창조의 원동력이 된다.
두 번째 의미는 새로운 물결 혹은 조수(潮水, tide)의 연극이란 의미다.
Theatre of New Tide의 첫 글자를 땄다.
즉 이 새로운 물결의 연극은 우리 삶의 모습과
세상을 바꾸어 나가는 역동적인 힘을 지닌다.

제1기

연극을 찾아서 - 씨앗뿌리기

1
〈방〉
1982.02.26.-03.16. 마산

시간은 40년 전 과거로 뒤돌아 간다. 때는 1982년. 장소는 낯설지 않은 곳이지만 또 한없이 낯설다고 할 수 있는, 내가 태어난 곳 마산이다. 꼭 41년 전. 나는 첫 공연을 앞두고 마음이 설레고 있었다. 당시 작은 소극장이 부림 시장 안 골목에 처음 생겼다. '맷돌사랑'이라는 이름을 달았다. 평범한 건물 2층이었고 관객은 한 30명 정도 앉을 수 있었다. 조명기도 제법 몇 대 달려 있어서 그리 나쁘지 않은 곳으로 기억한다.

그전 해, 1981년 9월. 나는 마산대학 영문과에 전임이 되어 마산으로 내려갔다. 미국 유학을 마치고 서울 중앙대와 대전 충남대에서 짧은 강사 시절을 마감하고 인연이 이곳으로 닿아졌다. 연극에 대한 열정으로 가득 차 있던 젊은 나는 풋내를 풀풀 풍기면서 어울리지 않은 선생 노릇을 자처하려 하고 있었다. 2년 전만 해도 미국 뉴욕의 브로드웨이 극장가를 활보하던 나였는데 이 소도시에 어떻게 가게 되었던가. 그래도 이곳을 폴란드의 브로츠와프(Wroctaw)로 만들겠노라는 야심찬 포부를 품었다. 브로츠와프는 가난한 연극(Poor Theatre) 운동을 주창하고 실험해온 폴란드의 연출가 그로토스

키(Grotowski)가 자신의 연극미학을 실현하기 위해 대도시 바르샤바를 떠나 '실험극장'을 만들어 활동했던 소도시였다.

마산을 브로츠와프로 만들어 보고 싶었던 그 꿈의 첫 발이 바로 〈방〉이라는 공연이었다. 이때 극단의 이름은 TNT가 아니었고 "무대"(The Stage)였다. 재미있게도 훗날 92년 등장하여 대중음악계의 황태자가 된 서태지 – 이 이름도 Stage를 우리 음으로 만든 이름이라고 했다. 서태지도 무대에 대한 꿈과 환상을 가지고 있었나 보다. 약간 다른 방향이긴 해도 말이다.

첫 작품은 해롤드 핀터가 27세에 쓴 〈방〉이라는 단편으로 정했다. 이 작품은 그가 극작가의 길을 가게 되고 나중에 〈생일 파티〉라는 대표작의 모태가 되는 작품이기도 했는데 – 번역부터 시작해야 했다.

마산은 예로부터 걸출한 예술가들 – '가고파'의 이은상, '꽃'의 김춘수, '선구자'의 조두남, 또 세계적 조각가 문신을 배출 시킨 예향이라는 명성을 가지고 있었지만 1980년대는 그 명성은 다 어디로 가고 경남을 대표하는 도시라고 해도 번듯한 책방 하나 없었던 문화 불모지였고 오히려 자유수출지역이라는 이름으로 알려져 있었다. 지금처럼 인터넷 서점에서 보고 싶은 책을 맘대로 주문할 수 있던 것도 아니었고 또 희곡은 국내 작가의 작품도 출판이 드물었거니와 외국 작품 특히 현대 작품은 거의 번역이 되어 있지 않은 상황이었다. 사람들은 연극이라면 아동들의 학예회나 교회의 크리스마스 행사에서 본 그런 연극이 연극의 전부라고 생각했음직한 그런 상황이었다고 해도 좋을 것이다. 1950-60년대, 마산의 선배 예인들이 연극 활동을 멈추지 않고 부단히 노력했었던[1] 그런 시절이 있었다고는 하나 그 시절은 어느덧 다 잊히고 사람들의 기억에는 남아 있지 않았다고 해야겠다.

그때 내 눈에 비친 마산은 척박한 황무지였다. 강의실에서 학생들과 수업할 때도 희곡 텍스트 교재는 구할 수가 없어서 내가 가진 책을 복사해서 교재로 만들어 사용했다. 마산은 서울에서 멀고도 멀었고 지구의 끝이었다. 누

1) 이광래, 정진업, 배덕환, 김수돈 선생들이다.

군가 말했다. 한국에서 도시는 서울
이 유일하다고. 맞는 말이었다. 로
렌스 올리비에의 〈햄릿〉 영화(1948)
를 학생들에게 보여주기 위해 영국
문화원에 편지를 쓰고 다른 일로
서울에 출장 가는 중견 교수에게
부탁해 영문화원에서 그 필름을 대
출해 오게 해서 겨우 그 필름을 상
영해 학생들에게 보여주기도 했다.
지금은 유튜브로 얼마든지 볼 수
있는 영상이지만 말이다.

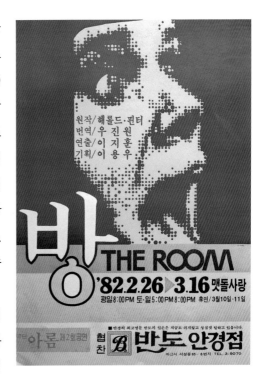

　해롤드 핀터의 〈방〉은 내가 번역
하려면 할 수도 있었지만 많은 사
람들을 참여시키고 싶은 희망에서
우리 학과에 강의하러 나오던 우진
원 선생에게 번역을 의뢰하였고 텍스트는 한 달쯤 지나 완성이 되었다.

　배우들을 구하는 난제가 남아 있었다. 당시 마산대학은 1980년에 첫 연
극동아리가 만들어지고 세 번째쯤 되는 공연으로 이강백의 〈알〉(1981. 10 공
연)을 공연 준비 중이었는데 81년부터는 내가 지도교수를 맡게 되었다. 다
행인 것이 이때 이미 경남대에는 3-4년이 된 연극동아리가 있어 제법 연극
경험이 쌓여 있었다. 이 양 대학극 친구들을 몇 사람 포섭해 배우로 캐스팅
했다.

　기획과 홍보 쪽은 MBC마산의 카메라 감독 이용우 씨가 맡았다. 이 분은
조선일보 신춘문예로 데뷔한 극작가가이기도 했다. 연극에 대한 열정이 뜨
거웠고 나하고 뜻이 맞아 같이 첫 작업을 시작하게 되었다. 하지만 이용우
씨는 안타깝게도 얼마 되지 않아 작고하게 되어 이 작업이 처음이자 마지막
이 되었다. 첫 공연은 많은 사람들의 기대를 받았고, 언론의 관심도 받았다.

극단 '무대' 첫 공연 〈방〉

그만큼 나도 배우들도 열심히 준비했다.

사실 이때 나는 마산의 관객 수준이나 실제 숫자를 전혀 몰랐고 서울 동 랑극단에서 쌓았던 약간의 경험과 미국 대학원에서 배운 지식, 그리고 뉴욕 브로드웨이에서 봤던 연극들과 분위기에 대한 인상밖에 없었다고 해야겠다. 그래서 결정된 공연 기간이 18일. 길어도 너무 긴 기간이었다. 그러나 연출 을 맡았던 나는 이렇게 긴 공연은 배우들의 성장에 좋은 기회가 될 것이라고 철석같이 믿었다. 왜냐하면 배우는 매일 저녁 다른 관객들을 만나고 그들의 반응도 다를 것이기에 자기 연기를 다듬고 관객들과 호흡을 맞추어 나가며 성장할 수 있다고 생각했기 때문이다. 이 생각은 지금도 변함이 없다.

하지만 문제는 극장에 올 수 있는 - 더구나 새로 생긴, 들도 보도 못한 연 극 소극장이란 곳에 - 자기 발로 올 수 있는 관객들이 얼마나 되는가였다. 그래도 첫 날 공연은 객석이 거의 찼다. 그러나 그 후부터는 어느 날은 5-6 명, 어느 날은 2-3명, 마침내 1명이 앉아 있는 날도 있었다. 그래도 막은 계

자료들이 다 사라지고 옛날 싸이월드 카페에 올려두었던 옛 사진이 남아 있어 여기 옮겨본다. 로즈가 가운데 흔들의자에 앉아 있고 왼쪽에 키드, 오른쪽 테이블에 버트가 앉아 있다.

속 올라가야 했다. 그런데 진짜 어이없고 속상하는 일이 마지막 공연 날 벌어졌다. 극장 앞에 갑자기 줄이 얼마나 길었는지… 너무 황당했고 이거 연장 공연을 해야 하는 거 아니냐라는 걱정이 들 정도의 사태가 벌어졌던 거다. 결국 그 다음 날 하루 더 연장 공연을 해서 밀려온 관객들을 소화해내야 했다. 그동안 텅 비어 있었던 극장이 마지막 날에야 만석이 되었던 것이다. 그러니까 총 3-4회 공연이면 충분히 소화할 수 있었던 관객층이었는데 그걸 몰랐던 거다. 그때 왜 알 만한 사람들이 이 긴 공연 기간을 말리지 않았는지 모르겠다. 연극을 내 돈으로 표를 사서 극장에 올 수 있었던 사람은 한 100명 정도가 최대였을 거다. 이 숫자는 그 후도 한참 이 선에서 유지되었다. 관객층이 얇다는 것 – 이 점이 지방 연극의 고질적인 문제점 중의 하나가 되는 셈이다.

공연 후 제일 부담이 되었던 건 극장 대관료였다. 무대 장치비도 꽤 됐고 길었던 연습 진행비도 만만찮았다. 우리 모두는 누구도 사례비라는 걸 받지 않았다. 배우들도, 번역자도, 그 누구도 말이다. 제작비 마이너스는 연출인

나와 기획자의 몫이 되었고 얼마였는지는 기억에서 사라졌지만 후유증이 좀 오래 갔다. 그래도 그렇게 극단 무대는 첫 공연으로 깊은 인상을 남겼다.

가장 기억에 남는 관객은 경남대 윤태림 총장님 - 내가 대학 때 강의를 듣기도 했던 교육학과 교수님이셨는데 마산에 총장직을 맡아 내려와 계셨다. 관극 후에는 친히 전화까지 주셔서 많은 격려를 해주셨다. 그리고 김미경이라는 여학생이 있었다. 그녀는 마산대 합격생으로 3월 5일 입학식을 기다리고 있었으니 2월에 공연을 본 게 된다. 알고 보니 영문과에 들어온 게 아닌가. 그녀는 아주 우수한 학생으로 나중에는 드라마 전공자가 되고 또 우리 극단 멤버가 되어서 조연출도 하고 드라마터그도 하게 되면서 많은 활약을 하게 된다. 탐 스토파드(Tom Stoppard)의 희곡 연구로 박사학위를 받고 대학 영문과에서 강의를 하며 연극평론가로 활약하고 있는 아끼는 제자다.

그때 〈방〉에 출연했던 서영희(로즈 역) 황인철(버트, 라일리 역), 김태성(키드 역), 현태영(미스터 샌즈 역), 박미진(미시즈 샌즈역)은 여러 어려운 훈련들을 다 이겨내며 연극을 향한 열정을 불태운 순수한 사람들이었다. 훌륭히 역을 소화해 냈고 부조리연극을 처음 마산 무대에 소개한 사람들이 되었다. 〈방〉은 국내에서도 초연이었다.

조연출은 우정진, 무대감독/무대장치 장해근, 조명 정석수, 분장 이애숙, 진행 김규철·이숙희·정외영을 여기 써놓는 것도 좋은 일이다. 이 중 몇 사람들과 마산 시내 도배 장판 집을 돌며 로즈의 방 벽지를 고르러 다니던 장면이 떠오른다. 그때 서양 사람들의 집에 사용됨직한 벽지를 고르려고 애를 썼는데 가게 주인에게 물어보기도 했지만 뭐 그 주인이 그런 것까지 알았을 리는 없었을 것이다.

〈방〉의 작가 해롤드 핀터는 훗날 2005년 노벨상 수상 작가가 된다. 그는 영국 부조리극의 선두주자로 작품의 특징은 사실주의의 외관을 취하면서 내용은 부조리적인 내용을 담는 것이다. 그래서 나는 무대 위 로즈의 방을 아주 사실적으로 만들었다. 무늬가 큼직큼직한 벽지를 바르고 그때는 구하기 힘든 갓을 씌운 스탠드 조명을 2개 놓아 거실을 아늑하게 꾸몄다. 또 주

방도 개수대 수도꼭지에서 실제 물이 나오고, 조리대에서는 로즈가 아침식사를 직접 만들 수 있게 했다.

이런 극사실에 가까운 연극적 표현은 경남에서 최초였다. 무대 장치를 맡은 친구들이 놀라고 어려워했던 기억이 난다. 이렇게 치밀한 무대장치를 굳이 했던 것은 마산 관객들에게 연극적 놀람을 주고 싶었고 과거에 봤던 그런 엉성하고 어설픈 무대가 연극의 전부가 아니라는 걸 보여주고 싶은 의도도 있었기 때문이다.

배우들과 연습을 시작하면서 가장 어려웠던 점은 역시 배우들의 강한 경상도 사투리를 고치는 것이었다. 지금은 미디어의 영향으로 강한 사투리 억양은 많이 순화되어 거의 표준말 화 되었다고 할까? 하지만 그 당시는 아니었다.

〈방〉 이후로도 공연 때는 늘 이 문제에 봉착했고 한번은 아주 완전 사투리로 가보자고 사투리 연극을 시도한 적도 있었지만 그건 그것대로 어려움이 있었다. 사실 지금 우리가 영화나 연극에서 보는 사투리(〈파칭코〉 등 영화)는 어느 정도 연극이나 영화를 위해 걸러진 악센트라고 할 수 있다. 경상도 원주민 토종들은 그렇게 말하지 않고 진짜 생활 사투리와는 갭이 있다. 이 갭을 줄이기가 그때는 그렇게 어려웠고 끝내 사투리 공연은 이루어지지 못했다. 몇 년 전 TV드라마 〈미스터 션샤인〉에서 경상도 말이 전혀 어색하지 않게 쓰이는 걸 봤을 때 옛날 기억을 떠올리며 사투리가 자연스럽게 연극 영화 언어로 쓰이고 있는 것에 놀라움을 금치 못했다.

어쨌든 첫 공연 〈방〉은 다음처럼 여러모로 놀라움을 준 공연이라고 자평한다.

1) 무대 장치-사실적(hyper realism)

2) 극의 내용-스토리가 없는 부조리극

3) 첫 번역으로 국내 초연 프리미어 공연

4) 장장 18일 간의 공연 기간. 그런데 3일이면 딱 맞는 그때의 관객 상황이

었는데 이 점을 헤아리지 못한 중대 실수.

 5) 그래도 굽히지 않고 다음 공연을 준비하게 했던 공연.

정말 많은 공부가 되었던 첫 공연이었다.

그리고 극단 〈무대〉의 〈방〉 공연은 '맷돌사랑'이란 연극 공간의 확보와 함께 마산이라는 소도시에 작은 변화를 가져오게 됐는데 그것은 연극협회 경남지부가 결성된 것이라고 하겠다. 경남대 불문과의 이용웅 교수가 이 일을 맡아 하게 됐고 아마 경남 연극제도 이렇게 탄생하게 되었을 것이다.

다음 2회 공연은 주제도 바꾸고 기간도 짧게 변화를 줘 레퍼토리는 〈유리 동물원〉으로 급전환되었다. 그 사이 소극장 '맷돌사랑'은 안타깝게도 사라지고 없어졌다. 뜻있는 누군가에 의해 소극장이 어렵게 오픈되었지만 결국은 운영상의 어려움 때문에 문을 닫게 된 게 뻔했다. 이 극장에서 '병신춤'으로 이름 난 공옥진도 공연을 했다. 그때 객석에서 추임새를 넣어 연희자의 흥을 북돋워 주려고 애쓴 사람은 나 혼자였다. 공연 후 인사할 때 공여사는 "저기 저 앉은 관객 분, 혼자서 열심히 추임새 넣어줘서 고맙다"고 특별히 나를 가리키며 익살을 섞어 인사를 했다. 그 분도 추임새 없는 공연이 힘들었던 모양이다. 나 역시도 혼자 추임새를 넣자니 정말 어색했지만 굴하지 않고 계속했는데 이렇게 알은 체를 받은 셈이다.

마산 최초의 유일했던 소극장이 1년이 채 안 되어 사라진 것 – 역시 사용자인 연극인이 절대 부족했기 때문이 아니었겠는가? 간혹 서울 공연을 유치하기도 했겠지만 그런 식으로만 극장을 채우기는 힘에 달렸을 것이다.

나는 어떻게 연극을 하게 되었나? (1968-1977)

2회 공연을 얘기하기 전에 더 과거로 돌아가서 내가 어떻게 연극을 하게 되었나 잠깐 이야기 해보려 한다. 관심 없는 분은 그냥 훌쩍 넘어가시라.

나는 마산에서 태어나 중학교까지는 마산에서 학교를 다녔고 고등학교는 서울로 가게 되는데 사실 공부보다는 문학에 더 마음이 가 있었다. 소설과 시에 심취하여 시를 쓰기도 했고 반항 끼도 있어 내 주변의 모든 것이 답답하고 싫었고 좁은 마산을 벗어나고 싶었다. 서울로 탈출해 1차 고교 시험을 봤지만 꼴좋게 떨어지고 말았다. 별 뾰족한 수가 없어 2차 고등학교에 가야 했다. 그런데 그 고등학교의 국어 선생님들이 모두 훌륭하신 분들이었다. 그 분들을 만난 것이 어떻게 보면 문학에 더 몰두하고 또 연극과 조우하는 계기가 됐다.

1학년 때 담임 선생님은 시인 허영자 선생님으로 내가 쓴 시를 보고 나를 "여자 이상(李箱)"이라고 말해 주기도 했다. 권오만 선생님은 수업 중에 연극 이야기를 곧잘 했고, 당시 충무로의 '카페 떼아뜨르'와 추송웅의 〈빨간 피터의 고백〉 등 관극 경험도 들려주시곤 했다. 학교도 명동에 있어서 나는 국립극장(현재 명동예술극장)에 토요일에는 수업이 끝난 후 열심히 연극을 보러 다녔다. 교복을 입고 매표소가 문 열기를 기다리고 있는 여학생. 극장 안 연극 시작을 알리는 에밀레종 소리가 아직도 귀에 남아 있다.

수많은 연극을 그때 그 극장에서 봤다. 김금지 여운계 오지명 김승옥 또 오현경 윤소정 박정자 등 당시 명동 국립극장 무대를 수놓았던 배우들. 가장 기억에 오래 남아 있는 연극이 김금지의 〈연인 안나〉라는 작품이다. 누구의 작품인지는 모르겠지만 그때 무대 위에 서서 한 줄기 탑(TOP) 조명을 받고 아름다운 목소리로 대사를 읊고 있는 그녀의 멋진 모습은 지금도 바로 떠올릴 수 있다. 그녀의 매력은 무엇보다도 그 맑고 여운이 있는 쨍한 목소리였고 무대에서는 최고였다. 그 이후 난 김금지의 팬이 되었다.

그 뒤 영문과를 택해 대학에 들어갔고 즉시 문학과 연극동아리에 들어갔다. 문학 동아리에는 마종기가 있었고 연극 동아리에는 최인호 선배가 있었다. 영문과에서는 매 해 영어연극을 하고 있었는데 선배들이 하던 그 연극이 정말 멋져 보였다. 나는 연출과 배우로 참여했다. 그리고 연극 동아리에서 많은 시간을 보내며 연극에 빠져갔다. 졸업이 얼마 남지 않았을 즈음 1973년 우리나라 연극계를 강타한 충격의 연극 〈초분〉이 드라마센터에서 공연되었다.

〈초분〉 1973

아, 그때 그 무대가 줬던 충격과 전율은 엄청났다! 친구들을 끌고 또 지인들을 초대해 그 공연을 보고 또 봤다. 내가 존경했던 신학과 한태동 박사님을 모시고도 보러갔고 유덕형 연출과 오태석 선생을 소개하기도 했다. 드디어 졸업을 하게 되었을 때 진로에 대해 고민을 많이 했고 미국 유학을 염두에 뒀다. 내 대학 시절은 유신시절이라 학교는 반 이상 휴교령으로 닫혀 있었고 데모 집회에서 최루탄의 공격을 받아야 했다. 유학을 결심한 것은 진짜 공부를 해보고 싶다는 생각이었다. 공부를 한다면 무엇을 공부하나? 연극 공부를 해야겠다는 마음이 있었기에 드라마센터 유덕형 학장을 만나러 갔다. 유 학장은 고민하지 말고 먼저 드라마센터 연극학교로 학사편입을 하라고 했다. 그때는 중앙대나 서라벌예대 등에 연극학과가 있고 또 대학원도 있다는 걸 전혀 몰랐다. 나는 권유받은 대로 – 그리고 〈초분〉의 강력한 영향 하에서 – 드라마센터 연극학교 2학년으로 편입을 했다. 대학 이름은 전해(1974)에 서울예술대학이라고 바뀌었고 아직 2년제 대학이었다. 유학장의 "조명" 강의가 좋았다. 드라마센터 극장 내에서 무대를 현란하게 장식하던 조명들을 보며 설명을 듣던 기억이 남아있다. 그 외 강의에는 별 흥미를 느끼지 못했고 동랑극단 연습실에 드나들며 오히려 극단 쪽에서 많은 시간을 보냈다. 그래서 〈초분〉 재공연 시 (1975) 연출부에서 작업에 참여하게 됐고 그것이 프로 극단과의 첫 작업이었다. 그러나 공연 프로그램에는 내 이름이

올라가지 않았는데 내가 학생이라는 이유 때문이었다. 그런 건 개의치 않았고 극단 작업에 참여하는 것만으로도 벅찼고 많이 배워야겠다는 마음뿐이었다.

〈초분〉〈생일 파티〉〈태〉 등의 공연은 지금 생각해도 일대 변혁을 일으킨 훌륭한 무대. 특히 그 무대의 조명은 연극의 진미가 무엇인지를 가르쳐 주었다. 〈초분〉에서 전무송, 이호재 두 사람이 어두운 무대에서 머리 위에 탑 조명을 받고 서서 수수께끼 같은(오태석 텍스트의 특징일 수 있는) 짧은 대사를 주고받는 모습은 무대의 매력, 조명의 매력을 내 뇌리 속에 깊이 남긴 명장면이다. 〈태〉에서는 여인의 몸을 칭칭 감은 하얀 천이 끝없이 풀려나가며 무대를 가득 채우던 장면이 기억에 남아 있다. 그 흰 천은 바로 생명의 태를 나타낸 오브제가 아니었던가. 〈생일 파티〉에서는 두 남자 맥켄(김기주)과 골드버그(이호재)가 말없이 신문을 찢는 동작을 하염없이 계속하는 장면 – 텍스트에도 나와 있는 장면이지만 두 배우의 묵직한 침묵의 연기가 아직 기억에 생생하다. 이때 스탠리는 전무송이었다.

이 〈생일 파티〉의 모태가 바로 〈방〉이다. 〈방〉에서는 – 로즈가 살고 있는 방인데도 이 방이 비어 있다고 렌트를 하러 방을 보러 온 부부와 로즈 사이에서 벌어지는 부조리한 상황이 그려지고 〈생일 파티〉에서는 – 생일이 아니라는 스탠리에게 생일 파티를 열어주는 정체불명의 두 남자와 스탠리 사이에 일어나는 부조리한 상황이 그려진다. 그래서 연극은 안/밖, 안전/침입이라는 대비되는 주제, 내부는 안전하고 외부는 불안하고 위협적 상황이라는 핀터 만의 특징을 담고 있다. 그의 극을 "위협 연극"(Theatre of Menace) 이라고 하는 이유가 그것인데 동랑 레퍼토리의 〈생일 파티〉가 아마 국내 부조리극의 첫 공연이 아닌가 생각된다.

〈마의태자〉 때는 당당히 음향이라는 분야를 독자적으로 맡아 스텝에 합류했다. 극의 전체 음악과 소리를 책임졌는데 음악은 당시 새롭게 시작되던 창작 국악곡 속에서 선곡을 했다. 저작권 개념이 이때는 없었기에 발표된 곡들 중에서 마음대로 골라서 극에 사용했다. 나중에 공연이 끝났을 때 김

기주가 내게 한마디 했다. 그 음악 허락받고 썼어야 했다고. 그때 아차하고 실수를 깨달았다. 다행히 항의는 들어오지 않았고 작곡자나 연주자들도 자기 음악이 쓰였는지는 몰랐다고 봐야겠다.

〈마의태자〉(1976)는 유치진 작 유덕형 연출로 명동 국립극장에서 공연됐다. 아마 이 공연이 "동랑 레퍼토리 극단"의 창단 공연이었던 것 같다. 무대 옆 오른쪽(상수)에 음향 조작 보드가 있었다. 아마 조명 보드는 왼쪽(하수)에 있었을 거다. 즉 오른쪽 윙에서 옆으로 무대를 바라보면서 큐를 맞추었다. 주인공 마의태자가 정동환이었는데 그가 상수로 퇴장할 때 몇 번 그의 이마에 흐른 땀을 살짝 닦아주기도 했다. 여름이었고 물론 극장 안에는 에어컨이 있을 리 없었다.

〈보이체크〉도 인상적인 공연이었지만 〈하멸 태자〉는 그다지 좋아하지 않았다. 왠지 내게는 그 의상들과 무대 동작들이 일본 노나 가부끼를 연상시켰다. 노나 가부끼에 대해서는 책을 통해 사진이나 그림을 본 적이 있었을 뿐 별 다른 지식은 없었지만 우리나라의 발랄한 자연스러움보다는 제의적 딱딱함과 그 인위적인 분위기가 극에 더 많다고 느꼈다.

미국 대학원(1977-79)

드라마센터와의 만남을 뒤로 하고 드디어 1977년 여름 미국의 한 대학에 연극을 공부하기 위해 떠났다. 대학을 졸업할 때 계획한 것이었는데 2년 만에 가게 된 것이다.

당시는 국가 유학 시험이 있어 국사와 영어 과목을 시험 봐야 했다. 이때 국사를 열공했다. 부모님은 나중에야 내가 영문과를 가지 않았단 사실을 알게 되며 놀라고 실망했지만 그렇게 책하지는 않았다. 내가 택한 대학은 뉴욕 북쪽에 위치한 뉴욕주립대학(SUNY Albany)이었고 2년을 이곳에서 보내며 연극에 더 가까이 다가갔다. 주말이나 방학 때는 맨하튼의 브로드웨이에

서 열심히 연극을 보러 다녔다.

〈에쿠우스〉

미국 땅을 밟고 제일 먼저 본 연극은 〈에쿠우스〉다. 한국 초연은 1975년 강태기 주연의 〈에쿠우스〉로 나는 이미 이 연극을 서울 실험극장에서 보고 온 터였다. 서울 공연도 충격적이었지만(그때 알란이 삼각팬티를 입느냐 사각팬티를 입느냐가 우스꽝스럽게 쟁점이 되기도 했던) 뉴욕 공연은 알란과 질 두 소년 소녀 주인공들이 나체로 나와 동방의 폐쇄적 유교 나라에서 온 나를 얼마나 놀라게 했는지 모른다.

앤디 워홀

〈에쿠우스〉 외에도 수많은 공연을 봤지만 특히 기억에 남아 있는 공연 몇 개를 소개한다. 그 중 하나는 오프 브로드웨이에서 보게 된 한 실험극으로 그 유명한 앤디 워홀의 작품이다. 제목은 잊어버렸다. 극장은 1층이었고 거리로 향한 부분은 큰 유리문으로 안팎에서 서로를 훤히 볼 수 있었다. 이런 대형 통 유리창은 현재에는 아주 흔한 것이지만 당시는 아니었다. 통유리는 아니었고 아마 3-4개의 유리문이 이어진 것이었지만 이 자체가 벌써 연출의 의도가 들어가 있는 설치라고 볼 수 있다.

좁은 입구를 통해 이 방으로 들어가면 벌써 이 공간에는 즉 거리에 접한 무대 - 편의 상 무대라고 하자. 그냥 작은 방의 한 부분이지만- 둥근 테이블 위에 촛불이 켜져 있다. 곧 어마어마한 비만여성이 알몸으로 장미꽃 한 송이를 손에 들고 머리를 풀어헤친 채 걸어 나온다. 이 첫 장면의 포인트는 그 유리문에 있었다. 즉 우리는 그 전라의 여성과 바깥에서 이 신기한 광경을 보려고 몰려든 거리의 사람들을 바라본다. 또한 바깥의 사람들도 이게 무슨 황당한 일인가 하고 유리문으로 몰려들어 안의 배우와 우리들을 바라본다. 그것도 유리문에 딱 붙어서 말이다. 그들은 아마도 나체의 여성에게 더 놀랐을 것이지만 안의 우리는 밖의 그들을 더 재미있게 느꼈을 수도 있다.

이 일탈적 장면은 놀람 외에도 통쾌감을 유발했다! 비만한 여성도 비일상적인 데다 그 여성이 다 벗고 있다. 그리고 그 여성은 아주 당당하고 늠름하다. 그녀는 별다른 행동을 하지 않고 그냥 무대를 서성거렸을 뿐이었지만 그 자체로 일상과 관습을 깨버린 통쾌함이 있었던 것이다. 이 장면이 끝나면 누군가 인도하여 우리 관객들은 2층으로 올라갔다, 거기에서는 앤디 워홀이 주인공으로 나오는 필름이 영사되고 있었다. 그가 말을 타고 달리는 장면이었던 것 같다. 그 노랑머리를 뒤로 휘날리며 말이다. 그 외의 기억은 사라졌지만 1층의 첫 연출과 2층으로 액팅 공간을 이동한 것도 당시는 새로운 설정이었다. 그 건물은 그냥 평범한 허름한 작은 건물이었고 관객은 20명 정도나 되었나? 이 공연은 앤디 워홀의 작품 목록에는 나오지 않는데 제목도 기억나지 않고 혹시 그의 작품이 아닐 수도 있지만 필름에서 본 그 얼굴은 확실히 앤디 워홀의 얼굴이었다.

칸토르 〈죽음의 교실〉

칸토르(Tadeusz Kantor)의 〈죽음의 교실〉(Dead Class)도 기억에 남은 공연이다. 언어는 영어가 아니고 폴란드어였을 테고 무대 한 쪽에서 마치 오케스트라의 지휘자처럼 배우들과 무대 상황을 컨트롤하는 연출자 칸토르. 연출자가 무대에 오르다니, 그리고 처음부터 끝까지 지휘를 한다. 새롭고 충격적이었다. 검은 옷을 입은 배우와 인형(마네킹)이 섞인 무대에서 배우는 더욱 마네킹 같았다. 연극적 충격을 준 잊을 수 없는 무대였다.

리챠드 셰크너 〈오이디푸스〉

소호에 있는 퍼블릭 시어터에서 안드레이 세르반의 공연도 한두 편 보았다. 리챠드 셰크너의 〈오이디푸스〉(1977)는 브로드웨이에 화제가 된 공연이었다. 나의 지도교수였던 체코 출신 자르카 뷰리안(Jarka Burian) 교수의 권유로 강의수강생들 5-6명과 함께 본 공연이다. 연극 관람 후 우리는 차이나타운에 가서 중국 음식을 먹으며 즐거운 시간을 보냈다.

이 유명했던 공연은 환경연극의 주창자 리챠드 세크너의 연극 이론을 잘 반영시켰던 무대다. 이때 환경은 생태Ecology가 아니라 글자 그대로 Environment의 의미다. 즉 무대와 객석의 분리를 배제하고 극장 전체를 그 연극의 컨셉에 맞도록 환경을 설치한다는 뜻이다.

뉴욕 소호의 한 극장. 입구부터 세크너의 연극이론과 미학을 느낄 수 있게 장치되어 있었다. 로마 작가 세네카의 작품이어서 그랬는지 그의 컨셉의 배경은 로마 시대 글라디에이터들이 싸우던 원형경기장이었다. 즉 그런 경기장 안에서 오이디푸스와 크레온의 갈등, 역병, 출생의 비밀이라는 주제들이 펼쳐지도록 하는 것으로 극적 요소들을 원형경기장 안의 싸움터에 던져 놓은 것이다.

우리는 극장 입구부터 객석까지 오르막길을 걸어 올라갔다. 짧은 그 꼬불 길을 따라 올라가면 원형 경기장의 좌석에 높게 앉게 되고 경기장을 아래로 내려다보게 된다. 그리 크지 않은 극장이었는데 이렇게 재현을 잘해 놓았다. 놀라운 것은 그 아래 경기장이었다. 그곳은 온통 모래로 쌓여 있었다. 약간 축축하게 보였다, 먼지가 나지 말라고 물을 뿌려 놓은 것이다. 배우들은 바로 그 모래 위에서 발이 푹푹 빠지고 넘어지고 파묻히고 하면서 장면을 이어갔다. 참신한 무대였지만 관객들은 이내 모래 알러지를 일으켰다. 나 역시도 눈물 콧물이 갑자기 쏟아지기 시작했고 많은 사람들이 코를 풀고 재채기를 해대기 시작했다. 하지만 연극은 아랑곳없이 계속되었고 퇴장하는 사람은 없었다.

검투사로 분한 오이디푸스는 모래더미 위에서 두 눈을 찌르고 조카스타는 그 모래 더미 위에서 자결했다. 새로운 연극 경험이었다.

샘 셰파드 〈매장된 아이〉

이 공연(1978) 역시 브로드웨이 화제를 몰고 왔다. 그때는 완전히 다 이해했던 공연은 아니었지만 어둠과 빗소리, 장남 틸든이 아기 시신을 안고 등장하던 장면 등이 기억에 남아 있다. 오이디푸스 원형을 가진 미국적 작품

이며 셰파드는 이 작품으로 1979년 퓰리처상을 수상했다.

이후 창원대 강의실에서도 이 텍스트를 몇 번 읽었고 영문과에서 매년 하는 영어 연극에서 1990년에 공연하기도 했다. 2022년에는 한태숙이 경기 도립극단에서 연출했다.

알 파치노의 〈리차드 3세〉

알 파치노 배우는 특히 이 작품에 매료된 것 같다. 1979년 리챠드 3세 역으로 무대에 섰고 다큐시네마 형태의 영화 〈셰익스피어를 찾아서〉(*Looking for Richard*)를 연출하기도 했다. 필름은 셰익스피어 입문용으로 좋은 자료라 할 수 있는데 나도 셰익스피어 강좌는 늘 이 영화를 소개하며 시작했다.

등이 굽었고 한 쪽 팔도 장애가 있는 이 악한 왕에 알파치노는 적격이다. 훗날 〈베니스의 상인〉에서 샤일록도 훌륭히 그려내었지만 리챠드 3세도 인상적으로 그려냈다. 리챠드의 운명의 상승과 하강을 의상의 컬러로 대비시켰던 무대로 기억에 남아 있다.

〈원: 시간의 춤〉 1978 (*Circle: Dance of Time*)

대학원 시간은 빠르게 흘러갔고 나는 희곡과 연극의 세계에 흠뻑 빠졌다. 특히 새롭게 접하게 된(한국에서는 몰랐던) 그리스 비극에 마음을 완전히 뺏겼다. 학과 교수 중 와이너 교수라는 분은 그리스 비극의 코러스 연구자였고 나의 지도교수인 뷰리안 교수는 그리스극의 현대화(modern adaptation)를 연구하시는 분이었기에 영향을 받았던 것이다. 유학 첫 학기 내 생애에서 가장 열심히 공부했던 기간이었을 것이다. 딸리는 영어로 희곡 텍스트를 읽어내고 강의를 소화해내야 했고 에세이도 써야 했으니 말이다. 유학생들 사이에 "첫 학기에 가장 열심히 한다"는 말이 있는데 맞는 말이었다! 첫 학기가 가장 어렵고 이를 넘기면 차차 요령도 생긴다는 의미다.

우리 학과는 매년 학생 연출 작품전이 열렸다. 대학원생들이 연출로 참여했다. 나는 생애 첫 희곡 〈원: 시간의 춤〉을 쓰고 학생(학부)들을 오디션으로

뽑아 작품전에 도전했다.

〈원: 시간의 춤〉이라는 이 작품은 나의 첫 창작극이다. 내 젊은 날의 뇌리에 소용돌이치던 생각들을 글로 옮긴 짧은 희곡이다. 학교의 퍼포밍 아츠센터(Perforrming Arts Center) 속 아레나 극장에서 공연되었다. 이 PAC 건물은 연극학과와 음악학과가 같이 쓰고 있었고 극장은 대극장과 소극장 그리고 박스 형태의 아레나 극장이 있었다.

직접 만들어 사용했던 안내장

연출을 하며 재능 있는 학생들과 의견을 나누며 작품을 만들어가는 과정이 정말 재미있었다. 3월 3일-5일 동안 4회 공연되었고 관객 반응은 무척 뜨거웠다. 여러 편 공연된 무대 중에 가장 관심을 받았다. 허름하기 짝이 없지만 앞의 사진들은 내가 손수 만들었던 포스터와 안내장 표지다.

나는 공연 안내장에 이렇게 썼다.

"In my theatre, the visual element (movement) dominates a story; the verbal one is subordinate. But the movement drawn from the actors' imagination or soul is closer to the spiritual thing than just a physical movement itself. Body is no longer subordinate to spirit; they have equal importance and become one."

"내 공연에서 시각적 요소들은 스토리보다 더 중요하다. 언어적 요소들은 2차적인 것이다. 시각적 요소들은 배우들의 상상력과 정신으로부터 나

experimental thr.

THE FIELD　　CIRCLE · DANCE OF TIME

WRITTEN BY
MARK DALTON
DIRECTED BY
MICHAEL BOPP

WRITTEN AND
DIRECTED BY
JIHOON YI

FRI.MAR.3
9:30pm.
SAT.MAR.4
7:30pm.
SUN.MAR.5
4:00pm.
9:30pm.

FRI.MAR.3
7:30pm.
SAT.MAR.4
9:30pm.
SUN.MAR.5
2:00pm. &
7:30

free

PLACE: ARENA THEATRE; PERFORMING ARTS CENTER
THE UNIVERSITY AT ALBANY 1978
PRICE: FREE WITH TICKET ONE HOUR BEFORE SHOW
BOX OFFICE PHONE NUMBER: 457-8606
FUNDED BY STUDENT ASSN.

〈원: 시간의 춤〉 포스터(다른 참여자의 작품과 함께 소개된 포스터)

오며 이는 단순히 몸짓에 그치지 않고 오히려 더 영혼의 짓에 가깝다. 몸은 영혼에 종속된 것이 아니고 똑같이 중요하며 둘은 하나다."

우리 대학 행사가 끝난 후 퍼체이스(Purchase)에서 열린 전체 뉴욕 주립대 (SUNY) 대학원생 연출 작품전에 내 작품이 대표로 뽑혀 나가게 됐다. 심사위원들은 교수들이었고 그 곳에서 한 번 더 "가장 독창적인" 작품으로 호평을 받았다. 다음은 학과장이었던 뷰리안 교수가 5월 1일 학과 게시판에 게재한 글이다.

I am very happy to report that the Department's contribution to the "Student Directed Play Festival" at Purchase (29 April) was very well received. *Circle*, written and directed by Jihoon Yi, was the most original production of the festival, and it did credit to all those involved in it.

지난 4월 29일 뉴욕 주 퍼체이스에서 열렸던 "학생 연출 연극 축제"에 우리 학과의 참여가 아주 좋게 받아들여진 것을 보고하게 되어 매우 기쁩니다. 이지훈이 쓰고 연출한 〈원〉이라는 작품은 축제에서 가장 독창적인 작품이었으며, 그 작품에 참가한 모든 이들은 호평을 받았습니다.

출연자는 리사 에틴저(Lisa Ettinger), 제인 테일러(Jane Taylor), 애드리안 라비노비츠(Adrienne Ravinowitz), 부루스 스캇 래이너(Bruce Scott Rainer), 로버트 N. 살로프(Robert N. Saloff), 로버트 A. 스티바넬로(Robert A. Stivanello)였고, 스텝진은 무대 감독 및 의상 질 앤더슨(Jill Anderson), 기술감독 대이얼 브랜디즈(Daniel Brandes), 음악 감독 레즐리 슈나이드(Leslie Schneid), 크루 왜런 코치(Warren Koch)였다.

내게는 즐겁고 기쁜 기억으로 남아 있다. 공연 사진 몇 장이 그해 졸업 앨범 "Torch 78"에 크게 실렸다.

〈곡예사〉 1979 *(Acrobats)*

졸업공연으로 이스라엘 호로비츠(Israel Horovitz)의 〈아크로배츠〉*(Acrobats)*를 연출했다.

이스라엘 호로비츠는 미국의 유명한 극작가, 영화 TV 시나리오 작가로 희곡만 80편 이상 썼고 그의 작품은 세계 여러 나라에서 공연되고 있다. 〈아크로배츠〉(1971)는 그의 초기 단막극이다. 두 부부 곡예사의 삶의 앞뒤 이면을 다루는데 곡예를 하는 공연 시간과 무대 뒤의 시간이다. 그들은 무대 뒤에서는 곡예 기술을 보일 때 상대의 손을 잡아주지 않고 떨어지게 하겠다고 위협을 하거나 이젠 떠나겠다고 큰 소리 치며 으르렁대지만 무대 조명이 들어오면 낯을 바꾸고 미소를 뛰며 "다알링"을 연발해야 한다.

두 남녀 배우의 서커스 동작의 열연, 두툼한 매트리스와 천막으로 구성된

아크로배츠 출연 2인과 스텝들(왼쪽 아내 곡예사, 의상 맡았던 린다, 남편 곡예사 게리, 나, 오른쪽 두 사람이 음악, 뒤로 조연출 존 화이트헤드, 남자 두 사람 무대장치, 조명 미술 피에트로 스칼리아)

남편 곡예사

무대, 그리고 조명이 한 몫을 한 무대였고 교수들로부터 칭찬을 많이 받았다. 조명은 바로 유덕형 학장으로부터 배운 기술을 한껏 발휘한 덕분이었다.

공연안내장이 남아 있지 않아 이름들이 몇 사람만 기억나고 다 사라졌다. 대부분 연극학과 학부생들이었고 음악은 음악학과 학생이 맡았는데 당시 꽤 새로운 컴퓨터 뮤직을 작곡해서 사용했다.

호로비츠의 대표작으로는 〈인디안은 브롱스 땅을 원한다〉〈네 차를 하바드에 주차하라〉〈마이 올드 레이디〉 등이 있고 〈인디안은 브롱스 땅을 원한다〉에는 알 파치노가 출연했다.

서울(1980)

10.26 사건이 터졌을 때 나는 올바니의 한 아파트에서 아침 세수를 하고 있었다. 누군가 급한 손길로 문을 두드렸다.

문을 열었더니 옆집에 살고 있던 이웃 친구가 "너네 나라 대통령이 죽었다. 총에 맞았다."라고 알려줬다. 너무 놀랐고 한국에 들어갈 수가 없게 될까봐 두려웠다. 공항이 폐쇄될 수도 있었으니 말이다. 이때 나는 석사과정을 마치고 미래에 대한 진로 고민을 하고 있었다. 즉 박사과정을 바로 계속하느냐, 그럴 경우 어느 대학으로 가느냐 고민 중이었고 서부의 버클리 대학에 마음이 끌리고 있던 터였는데, 이런 어마어마한 사건이 터진 것이었다. 박사 과정 계획은 포기하고 불안한 마음을 안고 귀국 길에 올랐다.

돌아온 서울은 분위기가 참 엄혹했다. 특히 연극계 극장가 분위기는 얼어붙어 있었다. 귀국 후 드라마센터로 가 유 학장을 만나는 것이 순서였을지도 모른다. 왜 그때 그 분을 찾아가지 않았을까? 내 마음에는 막연히 나 혼자 힘으로 헤쳐나가리라는 결심 같은 게 있었나 보다. 당시의 어두운 시국 상황 가운데서도 나는 신인 여성 연출가로 주목을 받기도 했고 구희서 기자(일간 스포츠)와 인터뷰도 했다. 동아 일보에는 연극계 관심 끄는 신인 연출가

로 소개되기도 했다.

〈대춘향전〉 1980

무대 미술가 조영래 선생이 날 삼일로 창고극장 이원경 선생에게 소개했고 나는 국립극장에서 하게 될 창극 〈대춘향전〉 조연출을 권유받았다. 연출은 이원경 선생이었다. 판소리는 낯선 장르는 아니었고 대학 때는 '브리태니카' 사옥에서 벌이던 수요 판소리 감상회에 거의 빠지지 않고 명창들의 소리를 들으러 다녔다. 그래서 재미있게 연습에 임했다. 도창에 김소희 명창, 이도령은 조상현과 김동애(젊은 이몽룡), 춘향은 김성녀, 그리고 방자는 김종엽, 향단은 안숙선이었다.

이 선생의 사랑을 받긴 했지만 내가 중앙대에 강의를 나가게 되고 또 다른 대학에서도 강의 요청을 받자 "그렇게 여러 군데 다니는 게 아니야"라면서 별로 좋아하지 않았다. 그래서 두세 군데 다른 대학의 요청은 거절했던 적이 있다. 이유는 알 수 없었다. 80년 4월에 광주미국문화원에서 강의 초청이 왔다. 아마 중앙대 어느 교수가 추천을 했던 것 같다. 생각해보면 광주항쟁 발발 바로 한 달 전이다. 광주에 가서 '미국연극의 오늘'이라는 제목으로 강연을 하고 마산을 거쳐서 서울로 올라왔다. 그 2-3일 사이 〈대춘향전〉 공연 프로그램이 인쇄되어 나와 있었다. 펼쳐보니 조연출 란에는 내 사진이 빠져 있고 이름만 겨우 올라가 있었다. 사람들이 왜 사진이 없냐고 물었다. 사진 내라는 말을 전혀 듣지 못했다. 그리고 더 놀랐던 건 조연출이 나 말고 한 사람 더 있었다는 사실이다. 한 번도 연습에 나오지 않았던 그녀는 사진도 올라가 있었다. 나중에 누가 가르쳐줬다. 연출님의 딸이라고. 그리고 나는 조연출 사례비 같은 것이 있는지도 몰랐다.

〈장미꽃과 닭고기 샌드위치〉 1980.05

창고극장 개관 4주년 기념 공연으로 신인에 의한 3개의 단막극이 기획되었다. 그 중 한 작품을 내가 연출하게 됐다.

제목은 〈테이프 레코더〉(The Tape Recorder)였고 작가는 패트 플라워였다. 영어 제목을 바꾸라고 해서 위의 제목이 되었는데 '치킨 샌드위치'라는 말도 당시는 어색하게 느껴지던 시절이라, 지금 오히려 우스꽝스럽게 들리는 '닭고기 샌드위치'라고 붙이게 되었다. 급하게, 단막극을 찾아 번역했다.

배우는 단 두 사람. 작가와 콜린스 양. 그 중 작가는 목소리만 출연하는 역이었다. 성우 송두석이 추천되어 목소리를 녹음했다. 원제가 '녹음기'임을 상기하면 된다. 여자 콜린스 배역은 정영란이 맡았다. 원래 소개된 사람은 김성녀였지만 그녀가 고사하고 정영란이 맡게 됐다.

그때, 공연을 하고 있으면 극장 옆으로 시위대가 구호를 외치며 지나가곤 했다. 시위대는 명동을 휩쓸고 지나갔고 그 함성이 커서 무대를 삼킬 정도였고 극장 안은 텅 비어 있었다. 어두운 시국 상황이 계속됐다.

귀국 후 내가 첫 데뷔작으로 생각하던 작품은 프랑스 작가 장 지로두의 〈엘렉트라〉였다. 대학원 시절에 알게 된 작품으로 무척 좋아했고 한국에도 소개하고 싶은 작품으로 이는 뷰리안 교수의 영향이기도 했다. 그의 전공은 그리스 비극과 현대적 차용 작품들이었다. 지로두의 작품은 그리스 비극의 모던 어댑테이션(Modern Adoption)이다. 연출해 보고 싶은 작품 리스트 중 1위에 있는 작품이었지만 제작비를 어떻게 구하나? 당시 국립극장이나 그 비슷한 수준의 극장에서 공연하려면 약 500만 원 정도는 있어야 했다. 제작비 수준이 지금과 비슷한 것이 새삼 놀랍다. 지금도 약 5000만 원 정도는

있어야 그래도 어느 수준의 공연은 하지 않는가.

　제작비를 지원해 주지 않는 아버지를 속으로 원망했다. 사실 말해 본 적은 없었다. 유학 가서 "엉뚱한 것 공부해왔다"고 생각할지도 모르는 아버지였기 때문이다. 그래서 소설 번역을 하기도 했는데 충남대 영문과 시간 강사로 나가며 고속버스 안에서 실비아 플라스의 〈벨 자〉(Bell Jar)와 존 파월즈의 〈에보니 타워〉(Ebony Tower)를 번역했다. 번역료는 얼마 되지 않았다. 결국 제작비도 마련하지 못했고 시국도 5.18 광주 항쟁 사건이 폭로되자 더욱 불안정하고 공포스러운 분위기로 변해갔기 때문에 이 데뷔 공연 계획은 이루어지지 못했다. 결국 삼일로 창고극장에서의 이 공연이 나의 연출 데뷔 작품이 되었다. 그 후 나는 시간 강사에서 전임이 되어 고향에 있는 마산대학으로 가게 되었다. 81년 봄에 고향 남자와 인연이 되어 결혼을 했던 것이다. 그때는 그렇게 마산에 오래 있게 될 줄은 몰랐다.

2
〈유리 동물원〉
1983.09 마산

　"맷돌 사랑은 사라지고"

　그렇게 첫 공연 〈방〉을 마치고 2회 공연을 준비하게 됐다. 그 사이 '맷돌 사랑' 소극장은 없어졌고 할 수 없이 당시 막 생기기 시작하던 한 카페를 공연 장소로 잡았다. 기간은 9월 10일-11일, 단 4회 공연으로 확 축소되었다. 마산 시내 예림카페는 그리 넓지 않은 긴 네모꼴의 공간이었다. 안쪽을 무대로 삼고 아만다의 부엌과 거실을 만들었다. 협소한 공간이었지만 슬라이드 영상을 만들어 자막을 띄웠다.

　박미진(로라) 서유옥(아만다) 톰(현태형) 그리고 짐(한철수)이 배역을 잘 소화

해내서 완성도 있는 좋은 공연이었다(고 자평한다). 그 외 배애련(기획), 조미옥(분장/의상) 정석수(조명) 이상석(무대) 김충일 김홍철 엄말련 김휘주(모두 음악) 포스터(서정) 황문수(자막) 영상(김경현)이 스텝을 맡았다. 카페 안이 적당하게 찼었던 걸로 기억한다.

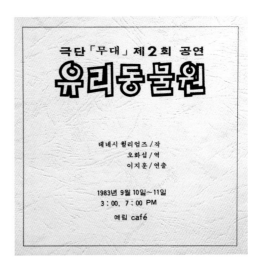

극단 「무대」 제2회 공연
유리동물원

테네시 윌리엄즈 / 작
오화섭 / 역
이지훈 / 연출

1983년 9월 10일~11일
3 : 00, 7 : 00 PM
예림 café

3 〈새똥골 장승〉
1983.09

〈유리 동물원〉 개막 전 9월 3일, 어린이를 위한 특별 공연을 한 편 했다. 〈새똥골 장승〉이라는 짧은 극으로 우리 전래 동화를 극본화한 것이다. 작가는 천재동. 이 작품이 어떻게 내 손에 들어 왔는지는 모르겠다. 마산 YWCA의 요청으로 공동 기획된 것이었으니 그쪽에서 받았던 것 같다.

아동극에 잠시 눈을 돌렸던 이유는 그때 첫 딸이 태어나 막 첫 돌이 지났던 시점이라 딸이 자라나는 걸 생각하며 아동극도 해보리라 생각했기 때문이다.

당시는 천재동 작가에 대해 아무런 지식도 없었고 알아 볼 길도 없는 채 아동들을 지도하여 무대를 만들었다. 옛날부터 내려오는 대본이고 작가도 이미 작고하신 분으로 생각했다. 그런데 지금(2023) 인터넷 검색을 해보니 천재동 선생은 울산 연극의 효시이고 부산으로 터전을 옮긴 이후에는 동래야류가면 제작 예능보유자로 중요무형문화재 18호이심을 알게 되었다. 연극,

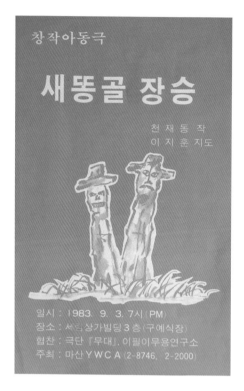

창작아동극

새똥골 장승

천재동 작
이지훈 지도

일시 : 1983. 9. 3. 7시 (PM)
장소 : 세림상가빌딩 3층 (구예식장)
협찬 : 극단 『무대』, 이필이무용연구소
주최 : 마산 YWCA (2-8746, 2-2000)

미술, 바가지탈과 신라 토우 제작 등 팔방미인의 예술가셨다. 〈새똥골 장승〉은 선생이 80대 고령의 나이에 400여 편의 전래 동화와 동요를 채록했다고 하는데 그 중 한 이야기가 극본화 된 것이라고 추정한다. 울산 소재 극단 '푸른 가시'가 천재동 선생(1915-2007)의 일생을 그린 연극 〈중곡 천재동〉을 공연하기도 했음을 뒤늦게 알았다. 40년 전 그 당시 알았더라면 찾아뵙고 가르침을 받았을 텐데 너무 늦었다.

딸이 자라가면 아동극을 계속하리라는 처음 생각과 달리 이 공연이 끝이 되었다. 귀여운 아이들과의 시간이었지만 배역 선정 시 학부모들의 지나친 관심에 힘들었고 더 이상 계속하기는 어려웠다.

4
〈고백〉
1984.04

박완서의 중편 소설 〈그해 가을의 사흘 동안〉을 희곡으로 각색하여 〈고백〉이라고 제목을 바꾸었다. 물론 정식으로 박완서 선생의 허락을 받았다. 이 일로 한번 뵌 적이 있었다. 원작자로서 까다로운 조건을 앞세우지는 않을까 생각했는데 전혀 그렇지 않았고 연극으로 만들어지는 걸 응원해주셨

다. 작품료에 대해서도 일체 말씀을 안 하셨다. 고마웠다. 공연은 이 만남이 있은 지 3년 후에야 이루어졌다. 그러니까 이 작품을 늘 마음에 품고 있었고 좀 과장하자면 각색하는데 3년이 걸렸다고 해야겠다.

소설의 이야기를 그림(연극)화 하려고 머리를 싸매고 꽤 고생했다. 대본은 연습을 거듭하면서 수정에 수정을 거쳐 만들어졌다. 연출은 현태영이 맡았고 나는 각색과 기획 제작을 맡았다. 이 공연은 극단 〈무대〉의 세 번째(〈새똥골 장승〉을 빼면) 작품이지만 어려움이 많았다. 우선 연출이 대학 졸업을 하고 취업을 했기 때문에 연습 진행이 어려웠다. 신입사원이 퇴근을 마음대로 할 수 없었고 회사에 매인 몸이 되다 보니 결국 손을 놓고 말았다. 나 또한 육아에 전념하는 시기였는데 상황이 이렇게 되다보니 결국 내가 마무리를 해 막이 올라갔다.

장소는 경남대학교 완월강당이었다. 이곳은 대학 입학식이나 졸업식 등의 행사를 위한 공간이지 섬세한 예술 공연을 위한 공간은 아니었다. 나무 의자가 줄지어 놓여 있고 무대가 있었지만 조명 시설이나 음향 시설은 열악하기 그지없는 그냥 글자 그대로 '강당'이었다. 하지만 마산에서 유일하게 중형 사이즈의 공간이었으며 서울에서 내려오는 유명한 솔로 음악가들도 이곳을 사용할 수밖에 없었다.

마산의 오래된 숙원 사업은 그래서 문화 공간을 만드는 것이었다. 3.15의거를 기념하는 315회관이라는 곳이 있긴 했지만 영화관으로 전락해 있었고 가끔 발표회 등의 행사에 쓰이기도 했지만 갖춰진 문화 시설은 여전히 없었고 이 극장 건립은 여러 이유를 대면서 뒤로 미뤄지기만 했다. 이 숙원은 2000년 성산아트홀이 개관할 때에야 겨우 풀리게 된다.

〈고백〉은 다른 선택의 여지가 없이 완월 강당에서 공연되었다. 여러 가지 고통을 안겨주었던 무대였고 완성도는 떨어진 공연이었다고 생각한다. 공연 자료도 남아 있지 않는 것은 그 때문일까? 이 공연은 본의 아니게 그때 막 생겨난 경남연극제 제2회 출품작이 되었다. 극단으로서는 처음이자 마지막 유일한 연극제 참여였다.

5

〈청혼〉〈돈 프렘플린의 사랑〉

1984.09

"사랑이라는 주제의 2개의 단막극"이라는 소제목을 달고 안톤 체홉과 스페인 작가 로르까의 단막극 2편을 레퍼토리로 선정했다. 〈청혼〉은 유명한 작품으로 자주 공연되는 소품이고 페데리코 가르샤 로르까의 희곡은 처음 소개되는 작품으로 내가 우리말로 옮겼다. 원제는 〈돈 뻬를림빨린과 벨리사의 정원에서의 사랑〉(*The Love of Don Perlimplin and Belisa in the Garden*)인데 어렵고 너무 길어 〈돈 프렘플린의 사랑〉으로 바뀌었다.

연출은 우정진이 맡았다. 남자 주인공 프렘플린 역에 조문식, 벨리사 역에 허은숙, 그리고 김휘주, 김미옥, 박해정, 손미애가 나머지 역을 맡아 출연했다. 이때 다행히 맷돌사랑에 이어 두 번째 소극장 '우주공간'이 생겼고 우리는 이곳에서 9월 26일부터 10월 6일 사이에 총 14회 공연을 했다.

다음 공연으로 뛰어 넘기 전에 일화 하나를 소개하려고 하는데 과연 그래도 될지 매우 주저된다. 첫 발설이다. 망설임을 누르고… 굳이 그렇게 하는 이유는 마산의 80-90년대 분위기를 전하고 싶기 때문이다.

좀 이른 나이에 내가 교수가 되었던 건 당시 폭증하던 베이비붐 시대 아기들이 대학에 갈 나이가 되었고 교수인력이 절대 부족했던 시대 덕분 혹은 탓이기도 했을 것이다. 미국 유학이라는 꼬리표는 내가 원하는 대학이면 그리 어렵지 않게 갈 수도 있는 조건이 되었다. 하지만 고백컨대 내가 유학을 갔던 이유는 교수가 되기 위한 것은 아니었다. 다만 난 무대 위에서 시를 쓰는 연출가가 되고 싶었다. 시인은 어린 시절의 내 꿈이었지만 언제나 나보다 시를 더 잘 쓰는 사람들이 있었다. 어릴 때는 김옥영이라는 빼어난 글 솜씨의 친구가 있었고 대학에 가니 선배 중에 강은교라는 시인이 있었다. 그들보다 글(시)을 더 잘 쓰기는 어려웠다. 대신 나는 무대 위에 연극으로 시를 쓰리라 마음먹었던 것이다.

내가 교수라는 사실- 특히 연극
학과가 아니라 영문과 교수라는
신분이 활동에 도움이 되었던가?
그렇지는 않다. 학교 밖 다른 연극
인들로부터 보이는 혹은 보이지
않는 시샘과 따돌림을 당했고 대
학 사회 안에서도 연극이라면 여
전히 딴따라라는 시선이 있었다.
연극학과였다면 좀 달랐을 것이다.
영문과라서 더 그랬다. 이런 시선

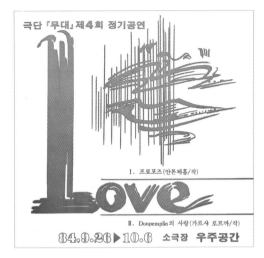

은 정년퇴임할 시점까지도 없지 않았다. 보수적이고 고루한 면이 있는 경남,
그리고 문과대였다. 그래서 우리 단원들에게 늘 강조했던 것이 '독자 노선'이
었다. 사실 우리는 주류이면서 비주류였다. 어쩌면 〈무대〉의 활동이 누락된
것도 그런 맥락의 연장에 있는 것인지도 모른다. 80년대 중반에는 도 내 많
은 극단들이 생겨났고 그들은 경남연극제에서 돌아가며 상을 받았다. 우리
배우들도 참여하면 충분히 받을 수 있었던 상들이 아니었을까? 그런 생각을
하면 배우들에게 미안한 마음이 든다. 실력은 충분했으니까. 그러나 연극제
용 작품을 하는 것은 원치 않았다.

1981년 봄이었다. 장소는 마산 가까이의 배둔이라는 소읍이다. 경남대
엄지용 교수가 우리 부부를 배둔으로 초대했다. 엄 교수는 내가 중3 때 영
어 과외 선생님이었다. 영어보다는 영화 시나리오에 대한 이야기와 사르트
르니 하이데거니 하고 철학자들 이야기를 더 많이 했다. 그는 영화 시나리
오 작가를 꿈꾸었고 당선작도 한번 낸 적이 있었다. 그래서 집에서 집필하
면서 어린 학생들에게 영어를 가르쳤다. 나는 그의 이야기에 혹해서 정말
재미있게 귀를 기울였다. 학교에서는 절대 들을 수 없는 매우 수준 높은 이
야기였다. 그 선생님이 경남대 영문과 교수가 되어 있었고 마산에 다시 돌

아온 나를 반갑게 맞아 주었다. 그래서 그 날 모임도 주선했던 것이다. 배둔은 바다가 아름답고 회도 유명해서 하루나들이 하기에 좋은 곳이었다.

그 어느 횟집에서 H선생과 처음 만나게 됐다. 엄교수의 배려와 주선이었다. 테이블을 가운데 두고 두 사람씩 앉았고 엄 교수는 나와 남편을 그 분에게 소개했다. 남편은 경남대 교수였다. H선생은 연세가 좀 있어 50대 초반 정도였다(고 추정한다). 그때 대화를 그대로 옮겨본다. 다음은 팩트다.

엄 이 교수는 미국에서 공부하고 왔고 한 교수와 인연이 되어 다시 마산으로 왔어요. 마산대학 영문과 전임이 됐어요.

나 (공손히 인사한다.) 처음 뵙겠습니다.

남편 (무릎을 꿇고 인사드린다.) 선생님 존함은 많이 들었습니다. 처음 뵙겠습니다.

엄 자 두 사람 결혼 축하합니다. 한 잔 해요.

H 배둔까지 귀한 걸음하고. 반가와요, 한 교수, 축하합니다. 이 교수도 축하합니다.

남 감사합니다. 선생님들께 한 잔씩 올리겠습니다. (술이 몇 잔 돌고 회도 먹고 엄 교수가 또 H선생의 경력을 한참 소개한다. 그는 통영과 마산에서 60-70년대 연극을 했다. 강한 경상도 사투리를 쓴다.)

H 유치진 선생이야 한참 선배, 14-5년 위지. 박경리 선생은 누님 누님 하고 따랐어. 그래 이 선생은 연극 공부했다는데, 무얼 공부했소?

나 (짧은 석사과정 3년 동안 뭘 공부했다고 딱 잘라 말하기 어려워 망설인다. 그래도 희랍비극을 가장 열심히 공부했기에) 네… 저… 희랍 비극을 많이 읽었습니다. 교수님 한 분이 희랍 비극 전공이어서요.

H 희랍 비극? (뭔가 못마땅하다. 남편에게) 당신, 희랍 비극 아나?

남 (미안하게 웃으며) 아, 아뇨, 전 연극도 잘 모릅니다.

H 연극을 모른다꼬? (언성이 높아진다. 술을 벌컥 마시고 남편에게 잔을 준다. 남편은 무릎을 꿇고 잔을 받는다. 긴장이 감돈다.)

H	마시라. (옆의 나와 엄 교수는 긴장하여 몸이 굳어져 가만히 앉아 있고 남편은 조심스럽게 받아 마시고 다시 권한다. H는 화난 듯이 받아서 벌컥 마신다.)
H	너 – 좀 잘해라이! (갑자기 남편의 뺨을 때린다. 그는 가만히 꿇어 앉아 그대로 맞는다. 나는 놀라서 세 남자를 쳐다본다. 엄 교수도 놀라 H선생을 바라본다.)
H	잘하라꼬! (또 때린다.)
엄	선생님 왜 이러십니까? (H선생을 말리려 한다. 하지만 그는 들은 체도 않고 눈을 부릅뜨고 노려본다. 계속 때린다. 점점 더 세게, 남편은 꿇어앉은 채 가만히 맞고 있다. 나도 굳은 채 놀라 가만히 앉아 있을 뿐)
H	잘하라꼬! (계속 때린다. 서슬이 시퍼렇다.)

어떻게 그 자리가 파했는지 기억에 없다. 다만 이 장면만 선명히 찍혀있다. 그 자리에서 일어난 일은 오직 네 사람만이 알고 있다. 한 7-8여 년 후, 우연히 경남대 교정에서 H선생을 만났다. 그는 그때 경남대에 강의를 하러 온 것 같았다. 스쳐 지나가며 "아, 이 교수님, 한 교수님 잘 계십니까? 전에 제가 실례를 많이 했는데…" 웃으며 계면쩍어 했다. 언어도 너무 정중히 바뀌어 있어서 오히려 내가 당황했다…. 이제 엄 교수도 그 분도 이 세상 사람이 아니다.

세월은 흘러 1986년 여름. 난 영국으로 갔다. 정말 오랜 만에 마산을 벗어날 기회를 포착했다. 둘째 딸이 태어난 지 1년 6개월이 지난 즈음, 아직 딸은 어리고 어렸지만 남편과 시어머니, 친정어머니 그리고 가사도우미 할머니도 있었기에 마산을 탈출해 바깥 공기를 좀 쐬고 싶었다. 셰익스피어의 고향인 스트랫포드 어펀 에이번. 거기서 여름마다 "셰익스피어 섬머 스터디"라는 4주짜리 강좌가 열리고 있었다. 버밍험 대학과 세익스피어 재단에서 공동 운영하는 프로그램이고 교수들은 근처 버밍험, 셰필드, 런던대에서 왔다. 4주를 이곳에서 공부하고 4주는 런던 대학으로 옮겨 다른 강좌를 계속 들을 계획을 짜서 떠났지만 런던대 강의는 포기할 수밖에 없었다. 어린

딸들이 보고 싶어 눈물로 지샐 줄이야, 특히 돌 지난 아기가 걱정도 되고 너무 보고 싶었다. 곧 한국으로 돌아 왔다.

6
뮤지컬 〈오늘 밤은 코메디〉
1988

4년을 훌쩍 뛰어 넘었다. 그동안 딸들은 자랐나. 첫 공연 이후 3년 동안 4회 공연의 성과는 무엇이었던가를 생각했다. 3가지 부재-그것을 뼈저리게 확인한 시간이었다고 말할 수밖에 없다. 그것은 공연장 부재, 관객 부재, 그리고 전문연극인 부재다. 이 지난한 조건 속에서 연극작업을 더 계속할 것인가? 이 질문이 내 인생의 문제로 다가왔다. 누구를 위해서 무엇을 위해서 이 작업을 계속한단 말인가? 이 화두가 날 붙잡고 있었다.

그 사이 마산 연극계는 많은 변화가 있었고 또 창원이라는 시가 경남 도청이 이전 된 후 점점 경남의 중심 도시로 바뀌어 갔다. 도청 이전은 1983년이었고 마산대학도 이때 창원으로 옮겨 국립창원대학으로 개명하고 놀라울 정도로 발전해 나가기 시작했다. 극단도 많이 늘어나 '사랑방' '어릿광대' '불씨촌' '마산' '부족' '창원' '터' '진해' 등 7-8개 단체가 생겨났다. 주로 마산대와 경남대 극회 출신들이 만든 단체였고 이 중 우리 극단의 경남대 출신들이 따로 극단을 차려 '마산' '창원'을 만들었다. 당시 통영에는 아직 극단이 없었고 진주는 마산과는 큰 교류는 없었다.

창원시가 커져 가고는 있었지만 중심지에 커다란 도청건물만 덩그렇게 지어져 있었을 뿐 거리는 텅 비어 마치 북한의 평양 같은 시절이었다. 아파트가 지어지고 있었고 아직 문화 시설은 전무했으니 마산이 아직은 그 역할을 감당하고 있기도 했다.

극단 '무대'는 갈림길에 있었지만 이렇게 그냥 주저앉을 수는 없었다. 처음 나설 때 이곳에 작은 불씨 하나라도 지피려고 했던 그 마음을 그대로 놓아 버릴 수는 없었다. 새로운 출발을 기획하면서 생각한 것이 뮤지컬이었다. 나는 마산, 창원, 진해의 극단들이 함께 힘을 모아 범 경남 합동공연을 하자고 제안했다. 마산에서는 처음 시도되는 뮤지컬이었고 배우들과 스텝진들도 많이 필요한 대작이었다. 거의 불가능한 공연 시도였지만 우리 극단으로서도 그동안의 공백을 뛰어 넘으며 새로운 모습을 보여주고 싶었으며 이 어려운 도전을 시도하려 나섰던 것이다.

다행히 동의를 얻었고 세 도시를 한데 모은 이 합동공연 연습이 시작되었다. 그러나 곧 캐스팅, 연습 일정 맞추기, 각 극단의 자체 일정 등 목소리를 하나로 조율해 맞추어 가는 것은 쉽지 않았다. 어느 사이 단체들이 연습에 빠지면서 슬금슬금 사라지고 결국 이 공연은 우리 극단의 5회 공연으로 성격이 바뀌게 됐다. 이 합동공연이라는 취지는 무산되었다. 이때 나는 "국제 청소년아동연극협회"(아스테지) 경남지부를 창설해 보려고 노력했고 이 다섯 번째 공연을 그 창립기념 공연을 겸하려 했다.

아스테지 경남 지부 창단을 위해 서울 본부장이었던 김우옥 교수가 창원으로 내려와서 나를 만났다. 상호 간단히 인사하고 설립에 동의했다. 김 교수는 아주 과묵했다. 말은 동행했던 분이 다 했다. 그때는 그러려니 하고 넘어 갔는데 이게 전부였다. 아마 내가 지부를 맡길 만큼 미덥지 못했을지도 모르겠고 혹은 지부 확장의 뜻을 철회했는지도 모르겠다. 웬일인지 이후 아스테지로부터는 아무런 연락이 없었고 우리 공연에도(창립공연이라는데) 그 어떤 관심도 보이지 않았다. 그걸로 끝이었다. 나도 공연 준비로 정신없이 바빴다. 사실 경남 지부 출범은 공적인 약속인데 그것이 흐지부지되어 버렸으니 이곳 시민들에게는 미안하고 볼 면목이 없게 되어 버린 꼴이었다.

우리나라 뮤지컬의 시작도 1980년대 초반이었다. 〈지저스 크라이스트 수퍼스타〉(1980), 〈사운드 오브 뮤직〉(1981), 그리고 공전의 히트를 기록한

〈아가씨와 건달들〉(1983) 같은 미국 뮤지컬이 그 시초였다. 서울에서도 아직 발아의 단계였던 뮤지컬을 지방에서 하겠다고 나선 것이다. 작곡자? 안무가? 오케스트라? 노래, 춤이 가능한 배우? 이 모두가 구비되어야만 했다… 내가 상상했던 공연 모습은 요즘의 뮤지컬 같은 것이었지만 그때 이런 모습을 이해한 사람은 아마도 아무도 없었을 것이다. 특히 작곡자를 이해시키는 것은 너무나 어려웠다.

이때 인터넷이 있었더라면 이 작곡 문제는 해결되었을지도 모른다. 30년 후 2018년에 이 대본을 출판하게 되면서 새삼 여러 정보를 검색해 보자 놀라운 사실을 알게 되었다. 세계 각처에서 공연되는 이 뮤지컬의 악보가 이미 존재하고 있었다는 것이다. 즉 어느 곳에서 누가 이 공연을 하든지 음악은 스티븐 손다임이 작곡한 그 오리지널 곡을 사용하고 있었다. 당시 이 악보를 손에 넣을 수 있었다면(거의 불가능이지만) 조금은 수고를 덜지 않았을까 싶다.

원제는 *A Funny Thing Happened on the Way to the Forum* 우리 말로 옮기면 〈포럼으로 가는 길에 생긴 재밌는 일〉[3]이 된다. 이 현대극은 사실 로마 희극인 〈수돌루스〉(*Pseudous*)의 개작 번안이다. 버트 셰브러브와 래리 겔바트가 뮤지컬 대본으로 바꾼 것이다. 브로드웨이에서 히트한 이 유쾌한 코미디는 지금도 해외에서 특히 미국 대학에서 즐겨 공연되고 있다.

제목이 너무 길기도 해서 〈오늘 밤은 코메디!〉로 했다. 그것은 극의 오프닝과 엔딩의 합창이 "오늘 밤은 코메디, 비극은 내일 밤"으로 시작하고 반복되고 끝나기 때문이다. 〈수돌루스〉의 작가 플로투스는 BC 3세기의 로마 희극작가이기 때문에 이 작품은 미국에서도 리허설 시에는 "로만 코미디"로 불렸다고 한다. 국내 초연은 중앙대 연극학과의 1980년도 졸업 공연이었는데 그때 학생들도 이 작품을 그냥 편의상 "로만 코미디"라고 불렀으니 재미있는 일이다. 그래서 그냥 공연 제목도 〈로만 코메디〉가 되었고 졸업 이후 재공연을 할 때도 제목을 〈로만 코메디〉로 했다.

3) 이 제목으로 지만지에서 2018년 출판되었다. 자세한 내용은 이 책을 참조.
＊ 코미디(comedy) : 당시 작품명은 '코메디'로 표기함.

우리 극단의 88년도 공연은 세 번째 공연이 되는 셈인데 이 세 번의 공연은 작곡자가 다 달랐다. 최초 중앙대 공연은 김기영이 작곡했고 우리 창원 공연은 김봉천 선생이 했다. 수돌루스 역에 김휘주, 세넥스 역에 송판호, 도미나 역에 이혜원, 리쿠스 역에 조영란, 히어로 역에 김형신이었고 그 외 손미애(필리아), 구성근(글로리오수스), 이선무(에로니우스), 안인효(군인, 시민), 오경찬(군인, 고자), 송경아(뷔브라타), 조은주(파나체아), 윤명림(틴티나블라), 김지은(짐나지아)이 열연했다.

안무 이남주, 의상 송미경, 분장 손진숙, 사진 이남수, 포스터 팸플릿 디자인 최열자·박용원, 무대미술 조영래, 소품 서정, 기획 손경석·조민철이었다. 그리고 조연출·드라마터그에 김미경이 활약했다.

공연 장소는 과연 어디였을까? 아직도 창원 마산에는 공연예술을 위한 전문 극장이 없었다. 장소는 언제나 고민거리였다. 어쩔 수 없는 최선의 선택이 KBS 창원 다목적홀이 될 수밖에 없었다. 이 홀은 공개 방송이나 체육 경기를 위한 곳으로 2000명을 수용할 수 있는 크기. 2000명? 연극으로 어떻게 2000명이 올 수 있나? 객석을 최소한 줄이긴 했으나 무대와 객석 사이가 2미터가 넘었다. 그리고 워낙 체육관 같은 천정 높이어서 배우 목소리가 객석에 닿으려면 한계가 있었다. 주요 배우들이 핀 마이크를 달기도 했지만 음향 문제가 가장 난제였다.

그래도 공연은 재미있고 신나게 흘러갔고 관객도 800여 명으로 평소의 3~4배는 왔다. 포스터 디자인은 지금 봐도 마음에 든다. 푸른 밤하늘에 별

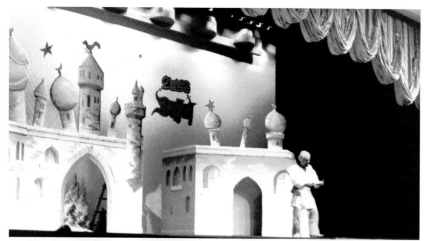

〈오늘 밤은 코메디〉

이 빛나고 있다. 제목의 "오늘 밤"이다. 그리고 그 아래 아라비아 사막을 지나가는 낙타 행렬이 보인다. 이 낙타는 뭔가? 극의 지리적 배경이다. 원 텍스트는 고대 로마가 배경이지만 나는 배경을 중동, 아라비아로 바꾸었다. 70년대 초반 오일쇼크 이후 한국은 중동 지역에 건설근로자들을 파견했고 중동 지역과는 왕래가 잦아 TV에도 중동 복장을 한 외교 인사나 비즈니스맨들을 자주 볼 수 있어 낯선 풍경은 아니었다. 그래서 로마는 중동으로 바뀌고 의상이나 무대장치도 그렇게 맞추었다. 사우디아라비아 대사관의 도

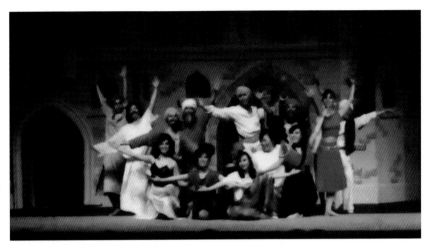

〈오늘 밤은 코메디〉

움을 받았다. 외교관 한 분이 친절하게 의상, 소품 등 필요한 걸 모두 대여해 줬다.

이 대형 공연이 끝나자 내 모든 진이 빠져버렸다. 번역/제작/기획/연출… 이 모든 역을 해야 했으니 온몸이 아팠고 몸보다 정신이 더 아팠다. 지금 말로 하면 번아웃(Burn out)이었다. 이 공연이 연극 제작 홍보의 모든 어려운 점을 속속들이 체험하게 해줬다. 하지만 그럼에도 불구하고 만족감이 없었다. 내가 늘 하는 말 "연출은 마음 속 그림을 절대 실현하지 못하는 사람"이라는 말 그대로 그 괴리감도 날 괴롭혔다. 이때 길을 잃고 방황하던 내 마음은 절대자를 찾게 되었고 어느 날 내 발길은 스스로 교회로 향했다. 이 〈오늘 밤은 코메디〉로 인해 나는 예수께 귀의하고 기독교인이 되었다.

그리고 91-92년 동안 일본 동지사대학과 미국 UCLA에 방문교수로 가게 된다. 문학과 연극을 잊고 신앙과 신학에 흠뻑 빠져 나는 어쩌면 새 길을 모색하고 싶었다. 그런데… 하나님은 나를 도로 연극과 문학, 가던 길을 계속 가라고 인도하셨다.

"연극을 왜 하나"는 내 인생의 화두였고 수수께끼였다. 이 나이에 이르러서야, 그럼에도 불구하고 그것이 내 인생이었구나라고 가끔은(아직 완전히는

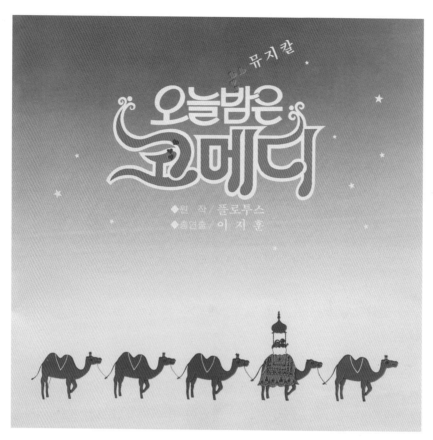

뮤지컬
오늘밤은 코메디

◆원 작/플로투스
◆총연출/이 지 훈

공연 안내장 표지 (최열자 교수 디자인)

아니고) 마음에서 내려놓게 되었지만 거의 평생을 이 질문을 던지며 살았다. 연극은 고통스러운 행복이었고, 행복한 고통이었다. 하지 않으면 하고 싶어 몸살이 나고, 하면 좋지만 생고생이고 생고통이었다.

옛날 버클리 대 박사과정을 지레 접었던 것을 생각하며 부산에서 박사과정을 시작했다. 아이들이 어려서 외국이나 서울 소재 대학에 다니는 건 불가능했고 가까운 부산 소재 대학을 택했다. 94년에 「〈리어왕〉과 〈리어〉의 비교 연구」라는 제목으로 학위를 받았던 것도 이 시기였다.

제 2 기

여성주의 연극

〈기우제〉 (1994.10.14)

1994년 나는 극작가로 데뷔하게 되는데 〈기우제〉라는 희곡이 여성신문에서 여성문학상(희곡)을 받게 된 것이다. 〈무쇠의 뿔처럼 혼자서 가라〉가 연극과 영화로 1995년을 뜨겁게 달구기 이전이다.

심사위원은 이강백 선생이었다. 심사평 일부를 소개한다. 이 평에서의 지적 사항이 어쩌면 현재까지 이어지는 내 작품의 특징일지도 모른다.

"관객을 사로잡는 힘을 가진 희곡"

해가 거듭될수록 "여성문학상"에 응모하는 희곡의 수준이 높아가고 있다. 이와 같은 현상은 여성이라는 분명한 주제설정이 가능함으로써, 그것을 응모자들이 집중적으로 파고 들 수 있기 때문이라고 여겨진다. 따라서 이러한 집중 현상이 계속된다면, 우리 연극계 전체를 합쳐서도 가장 탁월한 희곡이 '여성문학상'을 통해 나올 것이라는 예감이 든다.

(중략)

〈기우제〉는 다른 응모작품에 비하면 매끄럽지 않다. 너무 장황한 대사, 변화가 없는 장면들, 삽입된 시와 논문이 작가의 창작이 아닌 인용한 것이라는 점 등이 거슬린다. 그럼에도 이 작품에는 그 결점을 압도하고 남

을 만큼 강력한 힘이 있다. 그러한 힘이 있는 희곡은 무대 위에서 표현될 때 관객들을 꼼짝 못하게 사로잡는다. 남성과 여성을 동등하게 다루려는 균형 감각, 작품 전체를 감싸고 있는 성숙한 지적 분위기도 이 작품을 당선작으로 밀기에 충분하다.

이때 나는 이준이라는 필명을 썼고 인용된 논문은 나의 실명 논문이었음을 밝혀두고 싶다. 시는 박노해의 "이불을 꿰매면서"를 인용했다. 〈기우제〉는 셰익스피어의 〈리어왕〉을 변주하며 여성에 대한 사회와 가정의 억압을 다루고 있다. 20여 년 후 소설 〈82년생 김지영〉이 비슷한 맥락의 작품이다.

책 표지 아래 사진들은 〈그 많던 여학생들은 다 어디로 갔나?〉의 공연 사진들이다.

다음은 나의 당선 소감이다. 기자가 제목을 "글 쓰며 고통 치유, 묵은 숙제 푼 느낌"이라고 달았다.

내 삶에 언제 어떻게 연극이 들어오게 되었던가? 늘 내 곁에는 시가 더 가까이 있었는데… 문득, 어느 젊은 날, 내게 극장 속의 재현된 현실이 더 생생했다. 셰익스피어, 아르또, 로르까, 그리고 말뚝이와 먹중… 나는 이들의 이야기에 빨려 들어가 줄곧 연구하고 가르치고, 공연 작업을 해왔다. 한데 정작 내 작품을 쓴다는 것은 전혀 다른 일이었다. 글을 써야 한다는 건 내 삶의 두려운 숙제였다. 그래서 짐짓 숙제가 없는 척하며… 열심히 놀았다. 그런데 숙제하지 않고 노는 마음이 어디 편하던가!

언제나 한 구석이 공허하며 놀아도 논 것 같지 않은 그런 마음.

〈기우제〉는 뒤늦게나마 내 숙제하기의 시작인 셈이다.

일단 쓰기 시작하자 내 속에 꽁꽁 쟁여져 있던 이야기가 기다렸다는 듯이 막 풀려 올라오는 것이었다. 나는 어렵기만 했던 내 결혼 생활을 그렇게 기록하며 스스로를 치료하고 있었다.

진작 했어야 할 숙제이기도 했었으나, 어쩌면 지금쯤이 가장 적당한 때일지 모른다고 느낀다. 내 피의 떫은맛이 이제 조금은 가셔졌기를 감히 소망하며 말이다.

아직 더 군살을 빼야 할 부끄러운 작품을 뽑아주신 여성신문사와 심사위원님께 감사드린다. 〈기우제〉가 나만의 이야기가 아니라 많은 사람들의 이야기로 읽혀지길 기대한다. 미지의 독자와 관객들에게 먼 길을 부지런히 가겠다는 다짐과 약속을 드린다.

이때 미지의 독자와 관객들에게 했던 약속은 지켜지고 있다고 감히 말한다. 정년 퇴임 이후 시간이 확보된 후 열심히 작품을 써왔기 때문이다.

7
시민을 위한 연극교실

다시 7년의 세월이 흘러갔다. 연극에 대한 열정이 새롭게 다시 샘솟아 오르기에 충분한 시간이었다. YS가 대통령이 되고 문민시대가 열려 숨통이 좀 트이기 시작했다. 창원이 경남의 중심도시가 되고 사람들은 마산을 떠났고 마산은 낡고 빈 도시로 변해갔다. 나날이 발전해 나가는 창원시를 보며 〈이지훈 교수의 연극 교실〉이라는 플래카드를 시내에 걸고 관심 있는 사람

을 모집했다. 학생, 주부, 직장인, 고등학생도 왔다. 이들과 신나게 연극 기초부터 시작하며 즐겁게 노는 일을 시작했다.

창원에 점점 도시 인프라가 갖춰지며 뜻있는 사람들이 경남정보사회연구소를 만들었다. 경남대와 창원대 교수들, 변호사들과 시민운동 하는 사람들이 이 단체를 일구었다. 창원의 동마다 있는 복지회관에 작은마을도서관을 만들고 문화복지 프로그램을 계획하자는 취지였다. 나도 참여하게 되면서 연극을 시민 문화운동과 접목해보려는 계획을 세웠고 이곳에서 연극교실을 계속해 나갔다.

90년대 내 연구 과제는 영미페미니즘 극이었다. 자연히 내 전공이 연극 활동에도 영향을 미치게 되고 레퍼토리도 바뀌게 되었다. 영미페미니즘 극을 공연하기 위해서는 예열이 필요했다. 연극이라는 예술 형태도 몸에 먼저 익혀야 했고 그 후에야 다음 단계로 나아갈 수 있었다. 〈이런 세상도 난 싫어〉는 "이지훈 교수의 연극교실" 1기 학생들이 공동으로 만든 작품으로 예열 작업이었다.

창원대 평생교육원 "연극교실" 1995-1996

잠깐 창원대 이야기로 넘어가자. 극단 활동은 아니었으나 이즈음 연극을 향해 샘솟는 나의 열정은 학교 강좌 개설로 확대되었다. 앞서 "연극 교실"이라는 프로그램을 좀 더 본격적으로 하기 위해 창원대학 평생교육원을 설득하여 정식 강좌로 개설했다. 95년 봄 학기에 개설되자 원래 같이 했던 사람들과 미소 극단(대표 천영형) 사람들이 등록을 했고 이들이 미래 경남 연극의 토대가 될 것이라는 믿음에 연극학과의 기본 교육 내용을 열심히 가르쳤다. 경남에 연극학과가 있는 대학은 전무했으니 연극을 배우고 익히려는 사람들은 어디로 가야 했을까? 그 어디에도 연극을 배울 만한 곳은 없었다. 때문에 평생교육원에서라도 강좌를 개설하여 1년이라는 짧은 기간이지만 기본은 익힐 수 있도록 하자는 것이 내 목표였다.

1) 〈이런 세상도 난 싫어〉 1995-1996

이 첫 결과물이 〈이런 세상도 난 싫어〉의 공연이다. 창원대 봉림관 1층 소극장 "꿈"에서 95년 8월 10일, 11일, 2회 공연으로 막이 올랐다. 학기말 수료 공연이었고 이때 수강생 중 장정임 시인이 대본을 정리했고 연출을 맡았다. 최인숙 염명자 이오직 오명신 서정희 성현숙 구민정 차주성이 출연했다. 올 피메일(all female) 캐스팅, 남자역도 여자가 해냈다. 작품은 여남 평등이 이루어진 후 여자가 예전의 남자들이 범했던 그 실수 – 다른 성을 지배 억압 차별 –를 반복하게 되는 세상을 그리면서 이런 세상도 싫다고 깨닫는 내용을 담고 있다.

이 작품은 TNT의 레퍼토리로 재탄생하여 10월 달에 진해 주민자치대학의 초청을 받아 진해 시민회관에서 공연되었다. 진해 김병로 시장도 경남 정보사회 연구소 일원이었고 진해 시민들에게도 보여주고 싶다며 우리를 초청했다. 96년 3월에는 마산 삼성병원이 우리 공연을 초청해 경남은행 본점 소강당에서 재공연을 했다.

이즈음은 우리나라에서도 페미니즘이 거세게 일어나던 시기였다. 서울에서는 〈무소의 뿔처럼 혼자서 가라〉(공지영 작) 연극이 센세이션을 일으키고 있었다. 전국 도시를 돌며 순회공연도 했고 또 지방 극단의 자체 공연도 줄을 이었으며 영화로까지 만들어졌다. 창원에서도 97년 4월에 이 공연이 있었다. 영미 유럽에서 페미니즘 운동이 일어난 것은 1970년대 중반부터였고 이어서 카릴 처칠 같은 굵직한 작가들이 배출되는데 이 물결이 드디어 우리나라로 건너오기까지 약 20년

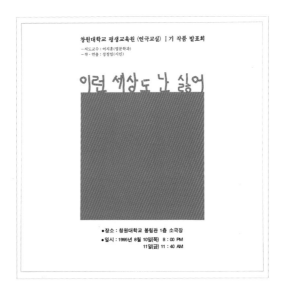

창원대학교 평생교육원 (연극교실) 1기 작품 발표회

－지도교수 : 이지훈(영문학자)
－작 · 연출 : 장정임(시인)

이런 세상도 난 싫어

● 장소 : 창원대학교 봉림관 1층 소극장
● 일시 : 1995년 8월 10일(목) 8 : 00 PM
11일(금) 11 : 40 AM

의 시간이 걸린 것이었다.

2) 〈시를 찾아서〉 1996.07.25

창원대 평생교육원 연극교실은 1년 과정의 연극학과로 개편되었고 수강
생은 36명이었다. 이때 커리큘럼 내용을 보면 연극사, 희곡론, 연극제작, 연
기, 기획 등 한껏 욕심을 내었다. 외부 특강으로는 김명곤, 이윤택을 초청했
다. 그리고 현장에서 일하는 분들을 모셔서 호흡, 분장, 조명, 무대동작 등의
실기나 체험 강의도 구비했다.

96년 봄 학기말 수료 시에는 〈시를 찾아서〉라는 좀 특별한 공연을 했다.
각자 좋아하는 시 한 편을 일인극으로 극화하고 전체 참여 작을 한편의 작품
처럼 연출했다. 발성과 호흡, 몸짓 동작 등 기본 연기를 익힌 사람들의 개성
이 드러나는 아름다운 공연이었다.

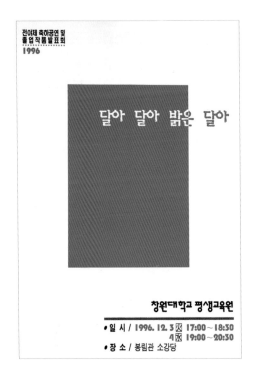

3) 〈달아 달아 밝은 달아〉, 1996.12.03-04

드디어 연극학과 1년 과정이 끝
나고 졸업이 다가왔고 〈달아 달아
밝은 달아〉를 공연하기에 이르렀
다. 학과 1기생들은 그동안의 갈등,
회의, 어려움을 극복해내고 끼와
재능을 폭발시켰다. 의욕과 열정이
폭발한 뜨거운 공연이었다. 학과
대표는 최성희였고 연출은 김풍연
이 맡았다. 나중에 우리 극단 TNT
멤버가 된 정영자(음향) 홍은정(진행)
최성희(저승사자) 등도 이때 활약했
던 배우들이다.

평생교육원에 이렇게 어렵게 학과를 만들었지만 점점 수강생이 줄어들었다. 역시 연극 관심 인구가 한정적이었던 까닭이었다고 생각한다. 혹시 학과 내용에 대한 불만도 있을 수 있었으리라. 그러나 초기 학생들의 만족도나 열정을 생각해 보면 역시 연극 인구가 부족했다는 결론에 이를 수밖에 없다. 〈방〉의 관객 수가 다시 생각나는 대목이다.

8
〈여자는 무엇으로 사는가〉
1996

극단의 다음 공연은 〈여자는 무엇으로 사는가〉였다. 역시 여성문제에 대한 관심을 촉구하는 내용이다. 서울의 "또 하나의 문화"와 공동 창작으로 극단의 정식 레퍼토리로 중앙동 복지회관 개관 축하 공연을 겸했다, 연출은 최인숙이었다.

앞서 얘기했던 복지회관의 마을 도서관과 문화프로그램 활동이 본격화되면서 나는 중앙동 복지회관을 맡게 되었다. 창원의 가장 중심에 있다는 지리적 성격이 연극 운동을 살리는데 적격이었다. 이곳 도서관을 연극과 공연 예술 도서와 자료들을 구비하여 특수화된 도서관으로 만들고 싶었고 자연히 작은 소극장도 꾸미고 싶었다. 이 계획은 모두의 동의를 얻어야 했기에 주장도 하고 설득도 하며 중지가 모아지기를 기다려야 했다.

공연 장소는 그냥 복지회관의 로비를 사용했고 아마추어 배우들은 워크숍을 거쳐 순수한 열정으로 혼신의 힘을 다해 공연을 완성시켰다. 이 공연도 인기가 많아 5월 6월 그리고 9월에 거듭 세 차례나 공연했다. 마지막 세 번째 공연은 진해 시민회관에서 공연하게 됐고 진해 주민 자치대학의 초청 공연이었다. 진해 시민회관은 중극장 크기로 어느 정도 조명 음향 시설도

괜찮아 연극하기에는 나쁘지 않았다. 창원 KBS 다목적 홀보다 훨씬 나았다. 다목적 홀이란 결국 무목적 홀이란 말과 같다. 아무 것도 제대로 할 수 없는 공간. 지금도 이 악명 높은 홀은 서울서 내려오는 흥행 목적의 1회용 상업공연에 사용되고 있긴 하다.

이 진해 시민회관은 마음에 들어 이듬해인 1997년에는 극단의 12회 공연 〈결혼〉과 창원대학 영문과 15회 공연 〈자에는 자로〉(*Measure for Measure*)의 공연도 이곳에서 했다. 몇 차례 공연이 이어지자 우리 극단은 진해시민들의 지적 문화적 삶을 향상시켜주었다는 공로로 진해시로부터 공로패를 받게 됐다. 감사한 일이었다.

〈여자는 무엇으로 사는가〉는 여성과 남성의 삶이 가정과 일터로만 분리되는 우리 사회의 모순과 남자의 보조자 역할만 하는 여성의 삶에 대해 질문을 던지며, 과연 여성은 무엇으로 살아야 하는지 그 대안적 방법에 대해 같이 토론하면서 남녀가 분리되지 않고 가정과 사회도 분리되지 않는 삶의 장을 모색해 보자는 연극이었다.

지금은 이런 문제가 어느 정도 해소되어 낡은 주장처럼 들리기도 하겠지만 완전히 해소된 것은 물론 아니다. 보이지 않는 곳곳에 여전히 어둡게 드리워져 있고 가려져 있을 뿐이다.

극단은 이제 페미니스트 극단이라는 뚜렷한 색깔을 가지면서 새로운 움직임으로 나아가게 된다. 경남매일의 김정근 기자와 경남신문의 주남원 기자는 다음과 같은 기사를 썼다.

"창원에 페미니즘 극단 생긴다"
창원지역에 깊이 있는 여성문제 천착 등 페미니즘 연극을 전문으로 하는 극단 창설 움직임이 구체화되고 있어 귀추가 크게 주목된다.
창원대 이지훈 교수(영문학)는 최근 자신이 대표로 있는 극단 TNT레퍼토리를 전문극단으로 확대 개편하기 위해 지난 23일부터 창원 중앙복지회관에서 매 주 두 차례씩 연극이론, 대사 읽기, 즉흥연기, 분장 및 조명,

무대 디자인 등의 프로그램으로 연극워크숍(현장실습)을 벌이고 있다. "이지훈 교수의 연극교실"로 이름 붙여진 이번 워크숍에는 현재 10여 명의 단원이 이 교수를 비롯한 이남주(한국무용. 전 창원시립무용단 상임안무자), 이보영(분장 전공), 노재학(창원대 영문과 대학원희곡 전공) 등의 지도로 작품 제작 및 연기 전반에 대한 이해를 넓혀가고 있다.

이 교수는 이번 워크숍이 끝나는 대로 중앙복지회관 1층 회의실(25평)을 연극공연장으로 개조, 3월 8-10일께 페미니즘 전문극단 〈TNT레퍼토리〉의 창단 공연을 가질 계획이라고 밝혔다.

특히 이 교수는 중앙복지회관이 연극뿐만 아니라 춤과 소규모 음악 공연장으로 시민들에게 각광받는 명소가 될 수 있도록 창원시에 행정 재정적 지원요청을 계속하고 있다고 덧붙였다. (경남매일 김정근 기자 1996.01.20)

"창원극단 TNT레퍼토리 탄생"

창원지역에 또 하나의 극단 'TNT레퍼토리'(대표 이지훈)가 탄생했다.

지난 82년 창단돼 88년까지 7년 동안 5회의 정기공연과 1회의 특별공연을 가져 다소 과작이긴 하지만 황무지나 다름없던 이 지역의 연극계를 개척했던 극단 〈무대〉가 그 동안의 오랜 휴지기를 극복하고 페미니즘 연극을 표방하며 새로운 이름으로 다시 탄생한 것이다.

극단 TNT레퍼토리는 지난 29일 오후 6시 30분 창원시 중앙동 중앙복지회관 1층 다목적실에서 스텝진과 단원들이 참석한 가운데 가진 극단 결성 준비 모임에서 실질적인 창단을 선언했다.

이날 모임에서는 창원대 영문학과 이지훈 교수(극작 연출)를 대표로, 창원대 산업디자인과 최열자 교수(미술), 창원대 의류학과 김여숙 교수(의상 디자인), 전창원시립무용단 상임안무 이남주 무용가(안무) 등 지역예술계에서 활동하고 있는 여성인사들이 주축이 되어 오는 3월중으로 첫 공연인 제7회 정기공연을 갖기로 하는 등 올 사업계획을 논의했다.

TNT레퍼토리는 우선 여성주의극에 주력할 것이라고 밝혔다.

엄청난 폭발력을 가진 TNT 다이너마이트처럼 우리 사회에 만연한 편견과 불평등, 갈등과 억압 등 보이지 않는 견고한 벽을 해체하여 우리가 살아가는 세상을 새로운 모습으로 바꾸려는 역동적 극단(Theater of New Tide)으로 새 도약을 다짐하는 극단은 특히 당면 과제를 인간 상호간의 불평등 구조와 그것에서 파생되어 나오는 편견 오해 갈등 억압 등이라고 보고 이 불평등과 억압의 가장 중심에 있는 여성의 문제를 우선적으로 다룰 것이라고 했다. 그러나 인간문제의 본질을 일깨우고 우리의 메마른 심성을 촉촉이 적셔주는 작품이라면 그 범주는 제한하지 않을 것이라고 했다.

극단은 오는 3월22일-23일 이틀간 중앙복지회관에서 복지회관 개관을 기념하는 제7회 정기 공연으로 김승희의 연작시를 재구성하여 극화시킨 시극「달걀속의 생」을 올리기로 하고 준비에 매진하기로 했다.

극단은 이를 위해「이지훈 교수의 연극교실」제2기 워크숍을 지난 23일부터 열고 매주 두 차례 연극이론 대사읽기 즉흥연기 분장 조명 무대디자인 등 이론과 실기를 10여명의 단원들에게 지도하고 있다. (경남신문 주남원 기자 1996.01.31)

김승희 시인의 〈달걀 속의 생〉은 대본화되어 워크숍 배우 연기 훈련용으로 적절히 사용했고 공연을 위해서는 더 본격적인 작품을 찾게 되는데 그 작품이 미국 페미니스트 극 대모인 마리아 아이린 포네스의 작품 〈진흙〉이다.

중앙동 복지회관은 그 후 어떻게 되었을까? 기사에 소개된 대로 시민들을 위한 작은 공연장을 계획한 바 다행히 소극장 예산도 수립되고 소극장 설계도까지 나오게 되어서 한껏 꿈에 부풀었다. 하지만 결국 소장이던 경남대 L교수는 소극장에 쓰는 돈을 아깝다고 생각해 내 동의도 없이 내게는 알리지도 않고 다른 동 복지회관 수리비로 사용한다는 결정을 하고 말았다. 기가 막혔다. 문화 운동한다는 사람들의 인식이 여전히 이런 수준에 머물러

있었던 것이다. 이때 공간이 마련되었더라면 얼마나 다양한 공연들이 시민들과 같이 호흡하며 재미있고도 숨통 트이는 공간이 되었을 것인가! 안타깝다. 사실 1000명 넘는 관객을 수용하는 대극장보다도 이와 같은 100석 200석의 작은 소극장들이 더 필요하며 실제로도 문화를 일구는 큰 역할을 하지 않는가.

9
〈진흙〉
1996.10

극단 TNT의 탄생

〈오늘 밤은 코메디!〉 이후 7년의 침묵이 흐르는 사이-1995년부터 시작했던 활동은 자연히 그 중심이 여성주의로 모이게 됐고 이는 자연스럽게 여성문화 운동으로 발전했다. 〈진흙〉 공연에 대해 먼저 이야기하는 게 좋을 것 같다. 돌이켜 보니 아마 1996년은 내 생애 가장 바쁜 해 중의 한 해가 아니었을까 생각된다. 영문학과 강의 외에 평생교육원, 경남정보사회연구소로 바쁜 가운데 WIA라는 여성문화단체를 처음 만들고 꾸려 가기도 했으니 말이다. WIA는 "Womenexus in Arts"라는 뜻도 되고 "We Are"의 뜻도 된다. 도내 여성예술가들을 연합하여 예술을 통한 여성운동을 하자는 취지였다.

여성예술제

위아(WIA, 일 여성 예술)는 2000년을 맞아 애초 계획했던 여성예술제(총연출 이지훈)를 열게 된다. 내용은 현대무용, 영상, 여성 Rock그룹 "She'll" 공연, 비디오 아트(장지희 "못") 그리고 TNT의 시극 〈그 많던 여학생들은 다 어디로 갔나?〉로 이루어졌고 마지막 피날레에 결혼식을 바꾸자는 취지로 "새로운

위아 여성문화 운동 모임 결성

혼례식" 퍼포먼스를 거행했다.

새로운 결혼식 모델을 제시하며 가부장적 편견과 차별, 혼수 문제 등 결혼식에 배어있는 부정적인 구습을 씻고 두 남녀를 통한 새로운 질서의 사회가 만들어질 수 있도록 하자는 것이 이 퍼포먼스의 목표였다. 연극적 형식을 취했는데 많은 사람들이 이 새로운 결혼식을 폭발적으로 반겼다. 세상은 놀랄 만큼 빨리 변했다. 23년 전 주장했던 그런 뜻이 지금의 결혼식에 많이 반영되어 있는 것을 보면 기쁜 마음이다. 내가 시나리오를 쓰고 연출했고 경남대 권영호 윤복희 교수, 창원대 조치룡 교수, 노현수, 서혜정, 한정임, 박승빈, 송윤정, 전영애, 남종우가 무대에 섰고 이영금(노래), 김희원(피아노), 장경옥(가야금병창), 그리고 창원대 학생들(힙합댄스)들이 함께 했다.

이때 시극 출연자들은 이영금(윤심덕), 한정임(허난설헌), 이서린(이브), 박미영(웅녀), 이형철(나혜석), 정정옥(일엽), 박상준(전혜린), 이름 없는 여성 아줌마(유호영)이었다. 그리고 극단도 〈무대〉라는 이름을 TNT 레퍼토리로 바꾸고 제2의 활동 단계로 넘어갔다

〈진흙〉은 미국 여성 작가 아이린 포네스의 작품이며 그녀는 미국 여성주의 극의 대표적 작가다. 1996년 10월 10일부터 13일까지 마산에서 공연을 한 후 이어서 창원에서 16일부터 19일까지 공연했다. 이 작품으로 우리 극단은 여성주의를 표방한다는 색깔을 확실히 표명했다. 연출은 내가 맡았고 정영자, 문규태, 최인숙이 출연했다. 조연출 조명 김휘주, 기획 정태화·홍은

정, 음향 이정숙, 홍보 남종우, 소품 조영미, 사진 한승민, 그리고 박문숙, 이제웅, 설연욱이 진행을 맡았고, 무대미술 김재호, 안무 이남주, 음악 김민철, 의상 김여숙, 분장 이보영이 협력했다.

마리아 아이린 포네스

공연 장소는 극단 마산 전용극장과 창원의 교원단체 연합회 강당이었다. 한 70석 정도 되는 소극장과 100석 소강당(극장이 아니다)이었다. 창원은 여전히 공연장이 없었다. 중앙동 복지회관에 소극장이 마련되었더라면 이때 얼마나 유용하게 쓰였을까. 이 장소는 우리 극단에게만이 아니라 많은 시민들에게 열린 문화 공간이 되었을 터였다.

〈진흙〉의 창원 공연은 무대에 욕심을 부렸다. 무대 바닥에 진짜 붉은 진흙을 깔아 북돋웠고 토담 벽도 쌓았다. 이때 근교로 열심히 흙을 보러 다녔다. 색깔과 축감이 좋은 흙을 드디어 구했지만 문제는 절대 강당 내로 반입이 금지된 것이다.

이 힘든 난관도 결국 돌파했다. 비닐을 깔고 또 뒷정리를 확실하게 해주는 등 여러 조건을 다 수락했었다. 매회 공연이 끝나면 배우들의 옷은 진흙

투성이가 되었지만 이 보다 더 알맞은 무대 장치는 없었다.

2001년 이 공연에 대해 말할 기회가 있었는데 미국 동부 로드 아일랜드 주의 프라비던스(Providende)에 있는 커뮤니티 컬리지, 로드 아일랜드 커뮤니티 대학의 연극학과에서였다. 이 대학의 허친슨(Hutchinson) 교수는 한국에서 온 한 여교수에게 아주 친절해 나를 강연자로 초대해 주었던 것이다. 진흙으로 무대를 만들었다고 말하니 이때 한 대학원생이 자신도 이 작품을 연출했는데 무대를 그렇게 하고 싶었다고 말하면서 극장 측에서 절대 허락해 주지 않았다고 부러움을 가득히 토해냈다.

흙의 상징성은 생명이고 생명의 원초적 모습은 남녀의 성이다. 세 인물이 얽혀있는 성과 돈에 대한 본능적 욕망, 지배와 소유욕을 붉은 진흙으로 표현했던 건 작가 포네스였고 우리 무대도 그렇게 따라갈 수밖에 없었던 것이다.

다음은 안내장에 쓴 글이다.

어두운 밤하늘에 달이 있고 별이 있어 오묘하듯이
인간 세상에는 예술이 있어
고단한 우리 삶에 쉼을 주고 꿈을 준다.

밤하늘에 빛나는 뭇 별들
땅 위에 한줌 진흙은 보잘 것 없다.
그래도 오늘 밤 촛불을 켜고
마음이 따스한 사람들을 다 오라고 하고 싶다.
그대도 나도 이 작은 방에 둘러앉아
같이 지켜보고 싶다.
우리의 땀 냄새 배인 꿈
우리의 눈물자국 어린 꿈
좀체로 오지 않던 쉼
그렇게 짧기만 하던 쉼

그리고 사랑을

저기 네가 있다

욕망에 힘겨워하는 모습으로

화가 나 소리치는 모습으로

혼자가 될까 두려워하는 모습으로

그것은 또 내 모습이기도 하다.

오늘 밤

내 곁에 앉아

따뜻한 눈길로

그 모습을 지켜 보아주렴

창원대신문 연극 평 – 극단 TNT의 〈진흙〉 공연을 보고

"독립된 인격체 향한 여성의 절규"

– 임정미 (영문학과 대학원 '드라마' 전공)

우선 〈진흙〉(마리아 아이린 포네스 작, 이지훈 연출)의 무대는 정성스럽다. 연극을 보러 극장에 들어서는 순간, 얼핏 주제를 실감케 하는 40부대(나중에 들어 알게 된 이야기로)에 달하는 진흙이 무대 3면 벽과 바닥에 정성스레 메워져 있다. 그러니까 이 진흙 위를 배우들은 맨발로 다져가며 연기하게 되는 것이다.

연극이 시작되면 열심히 바지를 다림질하는 여자와 그 옆에 누워 빈둥거리는 한 남자가 있다. 둘의 대화를 통해 관객들은 여자가 지금 학교에 다니면서 여러 가지 교과목들을 배우고 하루 종일 열심히 일하는데 반해, 남자는 지능이 좀 모자라는데다 게으르다는 사실을 알 수 있다. 또한 여자

는 진흙 뻘에 묻힌 것 같은 짐승 같은 생활을 벗어던지고 언젠가는 도시로 나가 인간답게 살게 되기를 소망한다는 것도 알 수 있다. 그리고 곧 이들의 공간에 또 다른 남자가 나타나는데, 처음 그는 여자에게 무언가를 배울 수 있고 텅 빈 머릿속을 채워줄 수 있는 상대가 되는 듯 보이지만, 곧 몸을 다쳐 반신불수가 되고 만다.

무대 위에 놓인 극히 간소한 살림도구들을 볼 때, 이들의 생활은 저소득층이 분명하며 여자는 다친 남자를 보살펴 주기로 결심하게 되고, 그때부터 세 사람의 갈등은 표면화 된다. 대사 중 "집 게의 비유"에서도 암시하듯 먼저 있던 저능한 남자와 새로이 등장한 남자는 마치 집 게처럼 누가 여자와 집을 차지하게 될 것인가를 놓고 대립하게 된다. 또한 두 남자와 한 여자가 살면서 필연적으로 맞닥뜨리게 되는 성(性)의 문제도 대두되는데 이 작품은 그 성(性)을 가리거나 굽히지 않고 솔직하게 묘사하여 인상적이다.

원작에서는 구체적인 지명(地名), 인명(人名)이 등장하지만, 이번 공연에서는 의도적으로 삭제된 채 그냥 여자와 남자로 말한다. 여자측이 생계를 떠맡는 힘겨운 저소득층의 이야기라면 어느 곳에서나 일어날 수 있는 보편적 상황이라는 것을 염두 둔 까닭이라 생각된다. 두 남자는 본능적이고 이기적인 욕구로 여자를 성(性)과 생계 수단으로 갉아 먹으려 하고, 그리하여 마침내 여자는 억눌린 감정을 고통스런 몸짓과 절규로 표출한다.

여자의 절규가 극에 달하는 순간 무대의 3면 벽에서 삼각의 구도로 실물 크기의 진흙 인형 세 개가 벽을 뚫고 등장하는데, 무대 중앙까지 나온 고통에 일그러진 한 진흙 인형을 보고 여자는 소스라치듯 놀란다. 여기서 알 수 있는 것은 힘들게 일하는 여자의 피를 빨아먹기만 하는 존재로 나오는 두 남자들 역시 자기 인생에 부과된 진흙 속에 갇힌 존재라는 것이다.

이제 여자는 모든 것을 떨쳐두고 자신이 바라던 대로 진흙 뻘 같은 그곳을 탈출할 것을 결심하지만 마지막 순간에 저능한 남자에 의해 저지를 당한다. 원작에서는 여자가 죽는 모습으로 끝을 맺는데 이번 공연에서는 저능한 남자가 여자를 칼로 찌르는 장면을 극히 상징적으로 처리하여 여러

가지 해석을 가능케 한다. 또한 이번 공연에서는 효과적으로 쓰인 음악과 조명, 인물들의 선이 크고 비사실적인 연기를 통해 관객들에게 많은 시각적인 볼거리를 제공한다. 또한 배우들에게서 그 만큼의 연기를 끌어 낸 것에 대해 많은 훈련과 연출력을 느낄 수 있었다.

연극 〈진흙〉에서는 그다지 복잡한 줄거리도 딱히 일어나는 사건도 없다. 대사는 아주 쉽게 전달되며 저능한 남자의 몇몇 코믹한 연기는 관객들에게 웃음을 던져주기도 한다. 그럼에도 연극을 보고난 느낌이 다소 무겁고 어두운 것은 존재를 보는 시각의 진지함 때문이 아닌가 생각된다. 극중 여자는 무엇보다 자기 인식이 뚜렷하며 좀 더 공부하여 지식을 넓히고 비참한 삶 속에서도 세상사의 관심을 쏟으려 노력하는 여자였다. 그러한 여자의 꿈이 좌절될 때 관객은 안타까움을 느끼지 않을 수 없다.

벽을 뚫고 나온 진흙 인형을 보고 전율하던 그 여자의 모습은 어쩌면 우리 모두의 모습인지도 모른다. 누구에게나 삶 속에 진흙과도 같은 요소는 숨어 있을 것이며 그 진흙이 더 굳어지기 전에 그것에서 빠져나오고 극복해내는 일은 우리 각자의 몫일 것이다. 마지막으로 여자의 마지막 대사를 인용하면서 이 글을 마친다.

"난 어둠속에 살아, 불가사리처럼. 그리고 내 눈은 희미한 빛밖에 못 봐. 그 빛은 희미하지만 날 사로잡아. 난 그 빛을 그리워 해. 난 그걸 갈구해. 그것을 위해 죽을 수도 있어."

10
〈결혼〉
1997.07

이강백 선생의 유명한 초기 작품이다. 진해시의 초청을 받아 진해 시민회

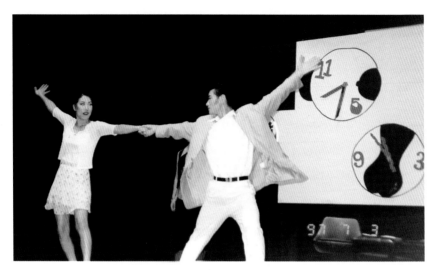

〈결혼〉 홍은정, 문규태

관에서 공연했다. 최인숙 연출이었고 박문숙, 홍은정, 문규태가 캐스팅되어
좋은 연기를 보였고 특히 하인 역 박문숙이 관객들로부터 인기를 끌었다.
시계를 테마로 디자인한 무대 미술도 효과적이었다.

공연 시작 전에 이런 노래를 부르며 막을 올리고 싶어서 다음 노래를 만
들었다.

TNT 로고송
(경쾌한 음악에 맞춰 남녀 2쌍이 노래와 춤 – 공연 시작 전)
여 : TNT레퍼토리
남 : TNT레퍼토리
여 : 다이너마이트!
남 : 다이너마이트!
여 : 굳은 머리 조심하세요
남 : 굳은 가슴 조심하세요
여/남 : 해체! 폭발!

여1 : 시멘트처럼 굳어버린 돌머리

여2 : 시멘트처럼 굳어버린 돌가슴

여1 : 그런 머리론 사랑할 수 없어요

여2 : 그런 가슴으론 사랑할 수 없어요

남1 : 다이너마이트!

남2 : 다이너마이트!

남1/2 : 이리 오세요

　　　폭발 시켜요

여1/2 : 여기 숨 쉬는 머리, 느끼는 가슴

　　　사랑이 있어요 자유가 있어요

남1/2 : 이리 오세요

모두 : 폭발 시켜요

모두 : 열, 아홉, 여덟, 일곱, 여섯, 다섯, 넷, 셋, 둘, 하나, 빵!! (공연이 시작된다)

TNT의 뜻을 풀어본다. 첫 번째 의미는 폭발력이 엄청나게 강한 다이너마이트다. 이 다이너마이트는 우리 사회에 만연된 편견, 불평등, 인간성 왜곡, 갈등, 억압, 성 대결 및 차별 등의 보이지 않는 견고한 벽을 해체하는 폭파력을 지닌다. 폭발과 해체는 항상 새로운 창조의 원동력이 된다.

두 번째 의미는 새로운 물결 혹은 조수(潮水, tide)의 연극이란 의미다. Theatre of New Tide의 첫 글자를 땄다. 즉 이 새로운 물결의 연극은 우리 삶의 모습과 세상을 바꾸어 나가는 역동적인 힘을 지닌다.

TNT 연극 선언문

TNT는 그동안 〈무대〉라는 이름으로 새 작품 소개에 주력하며, 연기자를 키우고 연극 인구를 확대하는 것에 주력해 왔으며 이런 노력은 변함없이 지속될 것이다. 이름에서도 나타나듯이 앞으로의 작품 방향은 우리 사회의 보이지 않는 불평등과 편견, 비인간화의 벽들을 파괴 해체하며 우리의 삶을 개선 정화시키는 데에 맞춰질 것이다.

연극은 왜곡되고 오염된 인간과 사회의 모습을 바로 펴고 정화시키는, 일종의 클리닉 혹은 교회와 같은 기능으로 존재해야 한다. 물질 만능의 배금주의, 기계화 및 산업화, 무기력, 냉소주의, 환경파괴 및 오염, 지배와 피지배, 불평등, 억압과 갈등 등 우리 사회는 적체된 문제를 안고 있지만 우리 모두는 무감각에 빠져 있다.

TNT는 이 문제에 깊은 관심을 가진다. 특히 인간 상호 간의 불평등 구조와 거기서 파생되어 나오는 편견, 오해, 갈등, 억압 등이 당면 문제라고 인식한다. 이 불평등과 억압의 가장 중심에 있는 사람이 바로 여성이다. 독일 시인 베레나 슈테판이 "인류 최초의 식민지는 여성"이라고 갈파한 것이나, 프랑스의 시몬느 보봐르가 여성을 "제 2의 성(The Second Sex)"이라고 부른 것은 모두 심각한 여성 현실을 직시한 데서 나온 말이다.

TNT는 이 당면 과제에 대한 작업으로서 "여성주의(Feminism)" 극을 표방한다. 과학과 산업의 발달, 정치 사회적 기류의 변화, 포스트 모

더니즘 등의 영향으로 우리 삶은 많은 변화가 있었지만 이 사회를 유지하는 틀은 여전히 가부장 남성중심의 이데올로기와 그 문화다. 그 속에서 여성은 아직도 식민지화를 벗어나지 못하고 있다.

그러나 TNT의 여성주의는 남성의 기득권과 우월주의를 빼앗아 누리려는 편협하고 공격적인 여성주의가 아니다. 영원한 동반자 남성 역시 가부장 이데올로기의 피해자로 인식하고 그들과 함께 따뜻이 손잡으려 한다.

여성은 우리의 어머니요, 아내요, 누이요, 딸이다. 남성은 우리의 아버지요, 남편이고 오라비이며, 아들이다. 여성이 고통당해 온 것처럼, 남성 또한 가부장 사회가 요구하는 과중한 부담과, 산업사회가 요구하는 막중한 짐으로 고통 받고 있음을 안다. 사르트르는 "세상에서 단 한 사람이라도 고통 받는 사람이 있다면 나는 행복할 수 없다. 그의 고통은 나의 책임이다"라고 했다. 여성이 불행한 사회에서 남성 역시 행복할 수 없다. 한 성(性)이 다른 성을 지배하고 억압하는 사회는 아무도 행복할 수 없다.

여성주의 연극을 표방한다고 하여 그것을 이데올로기화 하려는 의도는 추호도 없다. 남성 역시 손잡고 함께 가야 할 우리의 동반자임을 알고 우리 인간 모두의 공통 문제와 본질을 다루는 작품이면 TNT의 레퍼토리에 포함될 것이다. (1996.2.25)

11
〈말레우스 말레피까룸 – 마녀사냥〉
1997.11

작품의 원제는 〈비네가 탐〉(Vineger Tom)이다. 영국의 페미니스트 작가인 카릴 처칠(Caryl Churchill)의 작품이 13회 레퍼토리다. 번역·연출을 내가 했고 한국 초연이다. 전 해에 우리 학과에서 14회 영어연극으로 무대화했으니 엄밀히 말하자면 이 영어연극이 초연이라고 할 수 있다. 이 영어 연극은 따로 말할 기회가 있겠지만 창원대학에 오자마자 시작해 계속 지도해 오던 것이다.

이 공연은 정신대로 희생된 위안부 여성과 마녀 학살로 죽은 여성들을 기억하는 의미를 담았다. 당시 위안부 할머니들이 김학순 이하 속속 커밍아웃했는데 그 중에 이남이 할머니가 있었다. 캄보디아 이름은 훈이기도 했다.

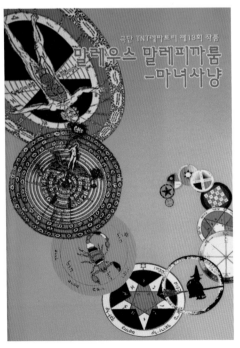

〈말레우스 말레피까룸(마녀사냥)〉 포스터

고향이 가까운 경남 진동이었는지라 다른 할머니보다 더 관심이 갔다. 할머니의 혈육을 끝내 찾아낸 것은 경남매일 취재진이었다. TNT는 이 공연의 수익금 일부를 훈 할머니에게 보내드렸다.

1997년에 개봉한 〈낮은 목소리〉 1, 2라는 영화(변영주 감독)도 미국 브라운 대학에 있을 때(2001) 내가 자비로 직접 주문하여 대학 도서관에 기증했다. 그리고 영화 상영회를 열어 위안부에 관한 강연을 열기도 했다.

출연진을 소개하면 박문숙(수잔),

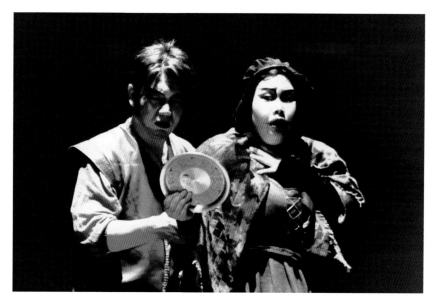

잭(김동민)과 마저리(최인숙)가 거울을 보고 있다.

홍은정(앨리스), 정영자(조운), 최인숙(마저리), 최성희(엘렌), 정유미(베티) 이제웅(구디). 김동원(남자/팩커) 김동민(잭), 김갑수(의사)다. 무대 미술에 제프리 폴 레인, 분장 이보영, 무대장치 소품에 전성복, 조명 음향에 설연욱이었고 음악 김갑수, 안무 이남주, 의상 디자인 김여숙, 의상제작 황승희였다.

　말레우스 말레피까룸(Malleus Malefocarum)이란 제목이 너무 길고 어려웠다. 결국은 그냥 '마녀사냥'이라고 불리게 되었는데 뜻은 "마녀의 망치" 혹은 "마녀 잡는 망치"다. 이는 1489년 마녀 사냥의 길잡이가 된 교과서로 두 신학자 스프랭거와 크래머가 쓴 책이며 극 중에는 이 두 신학자가 등장한다.

　이 작품은 창원 '늘푸른 전당'이라는 곳에서 공연되었다. 이 곳 역시 연극을 위한 조명이나 음향 시설이 잘 갖춰진 그런 극장은 아니고 청소년들의 학예활동을 위한 공간이었다. 무대 장치 등에 어려움이 많이 있었지만 무대 의상, 음향, 그리고 배우들의 열연으로 좋은 호응을 얻었다. 진해 해군사관학교 학생들이 단체 관람을 하기도 했다. 그들은 "마녀가 나오지 않는 마녀에 관한 극" 내용과 수십만 명의 여자들이 학살되었다는 사실에 충격을 받

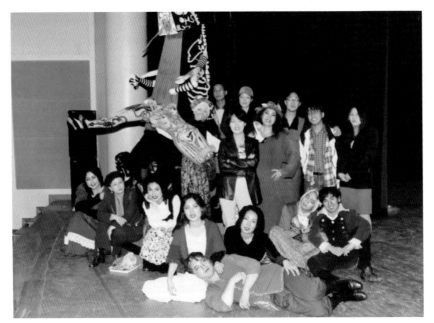

〈말레우스 말레피까룸(마녀사냥)〉 공연이 끝난 후 기념촬영

왔고 이 충격은 일반 다른 관객들도 마찬가지였다. 이런 역사적 팩트 만으로도 이 공연은 의의가 있었다고 생각한다.

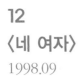

12
〈네 여자〉
1998.09

"〈진흙〉, 〈마녀사냥〉에 이은 여성극 제3탄"이라는 부제를 단 〈네 여자〉. 원제는 〈두자, 피쉬, 스타스, 그리고 뷔〉(*Dusa, Fish, Stas, and Vi*)이고 영국 작가 팸 젬스(Pam Jams)의 작품으로 국내 초연이다. 역시 여성주의 작품으로 가부장 사회 속에서 네 여자의 각기 다른 삶을 조명하고 있다. 공연장은 창

원아트홀로 50석 정도의 소극장이
었다. 무대를 4개의 2폭짜리 움직
이는 병풍으로 꾸몄다. 종이공예 작
가인 오경희 선생이 멋있게 만들어
주었다. 배우들은 이 병풍을 펼치기
도 하고 그 뒤에 숨기도 하고 4개를
한데 모으기도 하면서 4개의 서사
를 감동적으로 표현해 냈다.

영국 이야기를 좀 더 우리 현실에
와 닿게 우리나라 버전으로 바꾸었
는데 김두자(두자)역 최성희, 이보라
(피쉬)역 홍은정, 최진아(스타스)역 정
영자, 그리고 박미정(뷔)역에 최인숙
이 열연했다. 모두 멋진 배우들이었
다. 이들은 진정 우리 극단의 보배

대표스타배우들로 이들이 있기에 공연이 계속 이어질 수 있었다.

무대 미술 오경희, 전성복, 음악 이가연, 조명 오창수, 포스터 및 사진 한
승민, 분장 이보영, 진행 홍보 박문숙 이제웅이었다. 이 훌륭한 스텝진도 없
어서는 안 될 보배 같은 단원들이다.

극 중 피쉬라는 인물은 '피의 로자'라고 불리는 로자 룩셈부르크를 모델
로 한 인물이다. 혁명가이기도 했지만 자녀를 갖고 싶은 갈망을 잊지 않았
던 여자이기도 한 그녀의 삶이 피쉬라는 인물에 투영되어 있다. 작품은 여
성의 자매애와 공동체 삶을 대안으로 제시하며 그 평등한 관계 속에서 치유
받고 홀로서고 자기혐오감을 극복해내는 여성들을 그리고 있다.

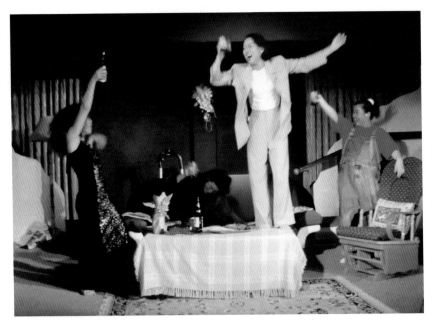

〈네 여자〉 스타스, 두자, 피쉬, 뷔

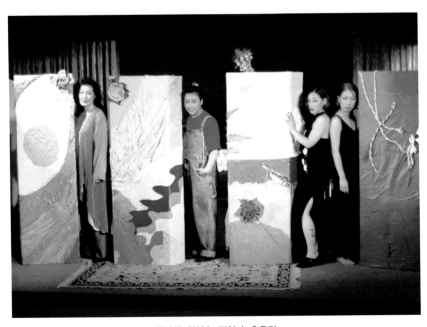

최성희, 최인숙, 정영자, 홍은정

13
〈하녀들〉
1999.02

창원 아트홀에서 다음 15회 공연을 이어갔다. 장 주네의 〈하녀들〉. 너무나 유명한 작품이다. 어떤 극단이라도 한번 해 보고 싶은 작품이고 또 어느 여배우라도 도전해 보고 싶은 역이다. 마담은 최인숙, 솔랑쥬는 홍은정, 끌레르는 이정화가 맡았다. 이정화는 영문과 학생이었는데 연기

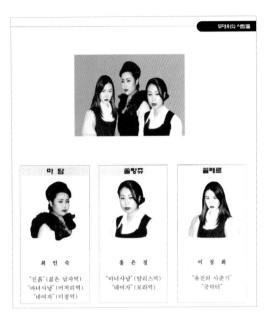

마 담 · 최 인 숙
"진흙"(젊은 남자역)
"마녀사냥"(머저리역)
"네여자"(미정역)

솔랑쥬 · 홍 은 정
"마녀사냥"(알리스역)
"네여자"(보라역)

끌레르 · 이 정 화
"유진의 사춘기"
"굿닥터"

〈하녀들〉 팸플릿 속 등장인물 소개

력이 뛰어났다. 연출은 전영도, 무대장치 전성복, 음향 정영자, 조명 남종우, 의상 최성희, 분장 이보영, 사진 한승민, 소품 최정윤, 김명희, 진행 박문숙 이가연, 배우훈련 한진숙이 담당했다. 새로 들어온 단원들이 스탭으로 협력했다. 나는 제작 기획을 맡았다.

14
〈그 많던 여학생들은 다 어디로 갔나?〉
성산아트홀 개관 2000.05

밀레니엄을 맞아 드디어 경남 도민의 숙원이었던 전문공연장 건립이 이루어졌다. 창원 시내에 성산아트홀이 개관한 것이다. 우리 극단은 개관 기념 공연으로 초청을 받았다. 작품 〈그 많던 여학생들은 다 어디로 갔나?〉(이

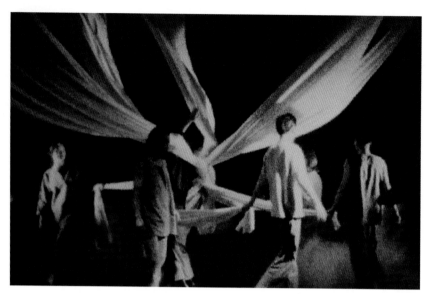

〈그 많던 여학생들은 다 어디로 갔나?〉

지훈 작)가 성산아트홀 소극장에서 공연되었다. 이제야말로 제대로 된 극장
에서의 공연이 이루어진 것이다. 조명과 천장 바(Bar) 등 무대 시설을 마음
껏 사용했다. 그러나 역시 마이크가 약했고 핀 마이크를 달기도 했지만 2층
객석까지는 잘 전달되지 않는 약점이 있었다. 아쉬운 부분이었다. 핀 마이
크 대여는 우리의 몫이었기 때문에 비용도 만만치 않았다.

역사와 신화 속 유명 여성인물들을 등장시켜 하고 싶은 말을 하게 했던
내용으로 이브, 웅녀, 허난설헌, 윤심덕, 나혜석, 일엽, 전혜린을 등장시켰다.
아주 반응이 좋았다. 이후 이 작품은 TNT의 대표작이 될 정도로 여러 곳에
서 초청 받게 되는데 97년 경남도청, 경남 여성사회 교육원, 2001년 창원
대 총여학생회와 평생교육원 여성지도자 총동창회, 그리고 2004년 경남도
의 여성 주간 축하 초청 등 공연들이다. 그리고 2004년 "안티 미스코리아
페스티발"(또하나의 문화 주최)에서 최성희(아줌마 역)가 독백 부분으로 출연하여
인기를 끌며 호평을 받았다.

1997년의 공연을 잠시 일별해 본다.

이때 공연 안내장에는 극단을 다음과 같이 소개하고 있다.

"극단 TNT레퍼토리는 1982년에 창단되어 경남의 창원 마산 진해를 중심으로 연극을 통한 문화운동을 해왔다. 특히 1995년부터는 여성문제를 연극과 접목시켜 부드러운 여성문화운동을 펼치고 있는 페미니스트 극단이다."

'부드러운'이라고 한 것은 우리나라 페미니즘 운동이 대두되며 너무 강한 목소리로 부르짖어 자칫 모든 남자를 적으로 돌리고 여성해방론자라는 의미를 부정적으로 심어주며 또 이들이 모두 레즈비언이라는 오해를 불어 일으키는 경향이 있었기 때문이다. 나는 영미 유럽 여성주의 극을 소개하며 관객들이 이 문제들에 대해 각성하고 우리 사회를 좀 더 밝고 행복한 양성평등의 사회, 양성분리가 없는 사회를 만들고 싶었다. 앞으로 우리 딸들이 자라나며 윗세대들이 겪었던 그런 억압과 차별을 되풀이해서 경험하지 않기를 바랐기 때문이다.

〈그 많던 여학생들은 다 어디로 갔나?〉는 수 차례 공연되어서 참여자들도 많다. 다음 사람들은 첫 공연이 아니고 그 이후의 참여자들이다.

아줌마역-최성희, 이브-심정이, 허난설헌-조재옥, 윤심덕-윤희영, 나혜석/일본남자/뱀-박태욱, 일엽-이진선, 전혜린-최태은이 멋지게 역을 소화해냈다. 그리고 미술/의상 김미희, 조명·음향 박상준, 분장 및 헤어 이보영, 조연출 이대진, 연출은 내가 맡았다.

1997년 공연에는 몇 겹의 한지를 레이어드해서 의상을 만들었는데 어떤 관객이 "아 죽은 사람들이라서 굴건제복처럼 입혔구나"라고 했다. 그런 의도는 아니었는데 듣고 보니 그 말도 맞다고 생각했다. 인물들이 모두 고인이었으니까 말이다.

이 작품에는 여러 여성 시인들의 시 구절이 인용됐다. 제목부터 문정회의 시를 빌려왔고 작품 속에서는 극에 맞도록 각색했다. 허난설헌의 시 '사

시사추'((四時詞秋)의 전문, 김정란의 시 "천사" 일부, 김승희의 시 "엄마의 발" 일부를 극 속에 사용했다. 그리 길지 않은 45분 정도의 길이로 마음 맞는 사람들 몇몇이 모이면 얼마든지 무대화해 볼 수 있는 작품이라 앞으로도 많이 공연되길 바라는 마음이다.

테러를 당하고(2001)

활동 제3기로 넘어가기 전 끔찍한 사건이 내게 일어났다. 이 시기는 경남 연극이 상당히 발전해 있을 즈음이다. 경남연극협회, 경남예총도 활동하고 있었고 경남 곳곳 통영, 거제, 진해, 창원 등에 극단들도 열심히 연극하고 있었으며 진주에는 이미 "현장"이라는 단체가 활약하고 있었다. 경남연극제도 회를 거듭하고 있었고 마산국제 연극제, 밀양의 밀양 연극제, 거창 국제연극제등 경남이 한국연극의 메카처럼 부흥했다. 그러는 중 나는 한두 번 경남연극제에서 심사위원을 맡기도 했고 협회 초창기 본의 아니게 잠깐 부회장을 떠맡기도 했다.

K는 진주 극단 현장 소속으로, 심사위원을 할 때 한번 봤던 사람인데 2000년에 경남연극협회장이 되었다. 어느 날 K가 만나자는 전갈이 왔다. 2001년 2월 9일 저녁 9시쯤이었다. 회장이 되었으니 같이 협력하자는 좋은 의도일 거라고 생각하고 자리에 나갔고 그 자리에 T(창원연극협회장)가 있었다. 여러 가지 경남 연극에 관한 이야기를 나누며 서로 어려운 점을 토로했는데 나도 "교수직에 있지만 그렇다고 해서 어려운 점이 없는 건 아니다"라고 말하고 있던 중이었다. 나와 T가 나란히 앉았고 K는 맞은편에 앉아 있었다. 우리 앞 테이블에는 맥주 2-3병과 유리컵, 그리고 묵직한 병따개가 한 개 놓여 있었다. 손잡이가 나무로 된 볼링 핀 모양의 제법 큼지막한 병따개였다. 갑자기 K가 그 병따개를 내 얼굴에 냅다 던졌다. 돌연 날아든 흉기에 "앗" 하고 나는 손으로 얼굴을 가렸고 앞으로 쓰러졌다. 잠시 정신을 잃

었고 눈을 떴을 때는 두 남자가 소리도 없이 사라진 후였다. 앞자리는 텅 비어 있었다. 아픔보다 기가 막혔다. 폭력을 휘두르고 이렇게 그냥 비겁하게 사라져 버리다니… 한참을 황망히 앉아 있었다. 다행히 피는 나지 않는데 코뼈가 부러진 것 같았다. 어떻게 해야 할지 모르고 넋을 놓고 있다가 겨우 생각난 사람이 극단의 남종우였다. 그는 곧 달려왔고 병원으로 갔다. 그리고 경찰에 신고했다. 범인은 몇 시간 후 체포되었다고 연락을 받았지만 K는 다음 날 연극협회 행사로 제주도를 갈 만큼 뻔뻔했다.

그 후 나는 여러 번 입원해 코 수술을 해야 했고 꽤 오랫동안 고생을 했다. 자세히 보면 내 코는 지금도 약간 비뚤어져 있고 타격을 받았던 그 애초의 자국이 만져진다. 2-3년은 재판에도 나가고 괴로운 시간을 보냈다. 그는 술을 마셔서 그랬다고 핑계를 댔고 다른 몇 사람을 동반하고 폭력 사건에 합의를 해달라고 나타났다. 하지만 T는 그 후 한 번도 만난 적이 없었고 사과를 받은 적도 없다.

어려운 시간이 흘러갔고… 아, 그때 생각만 하면 지금도 아찔하고 다 아문 상처가 아픔을 전해온다. 그 두 남자의 얼굴은 자꾸 떠올라 괴롭혔다. 잊히지 않는 트라우마다. 그러나 그 두 남자는 연극 작업을 계속해가며 잘 살아 갔다.

예정된 대로 4월 나는 미국 브라운 대학으로 떠났다. 그때 심정은 연극을 영원히 아듀하고 싶었다. 아니 정말 그러려고 했다.

제 3 기

탈영토화

미국에서의 바쁜 세월이 흘러갔고 대통령은 노무현에서 MB로 바뀌었다. 브라운 대학에서 폴라 보글과 아이샤 라흐만이라는 극작가를 만나게 되어 이들과 대화하기 위해 나는 내 작품 〈기우제〉를 영어로 번역했다. 폴라 보글은 퓰리처 상 수상작가로 유명세를 타고 있었고, 그 수상작 〈운전배우기〉를 이때 알게 됐다.

프라비던스에는 프라비던스 트리니티 레퍼토리 극단이 대표극단으로 유명했는데 오스카 유스티스라는 토니 상 수상 연출자가 있었다. 딸들과 함께 그가 연출한 토니 쿠슈너(Tony Kushner)의 〈홈바디/카불〉(Homebody/Kabul, 2002)를 보기도 했고 시즌에 맞춰 공연되는 레퍼토리, 스크루지가 나오는 〈크리스마스 캐롤〉도 즐겁게 봤다. 2001년 911 사건이 터졌다. 그 한 달 전 우리 가족은 뉴욕에 있었고 테러 소식은 프라비던스의 아파트에서 듣게 되었는데 TV에서 이 뉴스가 전해졌을 때 영화가 아닌가 착각했을 정도로 믿을 수가 없었다…

맨해튼의 2월은 바람이 매섭다. 그 거센 찬바람을 뚫고 브로드웨이를 오르내리며 연극을 보러 다녔고 수잔 로리 팍스의 〈탑독/언더독〉(Topdog/Underdog) – 이 작품은 다음해 퓰리처 상을 수상 –, 중국계 작가 데이비드 헨리 황의 뮤지컬 〈드럼 플라워 송〉(원작 C.Y.Lee), 또 뮤지컬 〈맘마미아〉도 봤다.

15
〈빠빵 자매는 왜?〉
2010.03.24. - 04.04

〈기우제〉 2002, 낭독극으로

브라운 대에서 두 여성 극작가를 만나기도 했고, 최초의 여성 흑인 총장 루스 시몬스*를 인터뷰하기도 했고, 또 한국연극에 관해 말하는 시간도 가졌지만 내 작품을 공연하거나 하는 기회는 없었다. 대신 프라비던스 커뮤니티 대학의 허친슨 교수가 내게 낭독극의 기회를 줬다. 연극학과 학부 학생들을 배우로 뽑았고 한 달여 동안 리허설을 해 대학 소극장에서 공연을 했다. 관객들은 연극학과의 20대 초반 학생들이었다. 젊은 세대들이라 이 작품 속의 여성문제를 보편적인 문제라기보다는 한국의 특수한 문제로 인식하는 것 같았다. 이렇게 〈기우제〉의 첫 공연은 낭독극 형태로 미국에서 하게 됐다.

2010년 서울 대학로

테러 사건의 후유증으로 연극이 없는 10년 세월이 지나갔다. 연극을 떠나려던 마음이 원래 자리로 돌아오려고 서서히 내 안에서 요동치고 있었다. 이 일을 하지 않으면 죽을 것만 같은 그런 시간을 나는 연구실에서 참아내고 있었다. 하지만 그 인내는 오래 가지 않았고 드디어 용암이 솟듯 터져 나오고 말았다. 2010년 안식년을 맞았다. 서울로 가야 했다. 지방 소도시의 편협한 텃세, 배척, 소외를 벗어나고 싶었다. 더 이상 창원에서 연극을 하기는 싫었다.

극단은 그래서 2010년에 다시 한 번 전환을 맞이해 과감히 서울 대학로로 탈영토화를 시도했다. 바야흐로 서울 시대를 열게 된 것이다. 대학로는 지방 연극인에게 꿈의 장소가 아니던가? 재능 있는 배우들, 뛰어난 전문 연

＊ 루스 시몬스(Ruth Simmons)는 2001년 브라운대 총장으로 초빙 선출되었다. 아이비리그 대학 최초의 여성총장, 또 흑인총장으로 당시 뉴스의 초점이 되었다.

극 테크니션들, 수많은 극장들, 그리고 연극 마니아 관객들, 모두 지방에는 없는 것들이다. 3가지 부재, 극장, 전문 연극인, 관객 – 이것이 늘 발목을 잡는 고질적인 문제라고 느꼈다. 거기에 하나를 더한다면 비평의 부재다. 문화부 기자들이 공연 소개나 인터뷰는 했지만 전문성을 지닌 리뷰나 비평은 없었고 공연은 마치 "광야에서 외치는 소리" 같았다. 그래서 이 빈자리를 메꾸기 위해 다른 극단들의 공연에 가끔 내가 비평을 쓰기도 했다.

영미 여성주의 희곡을 연구하며 번역을 몇 편 했다. 공연을 위해서도 번역을 했고 그 작품들은 국내 초연으로 무대화되었다. 그러나 지방 공연에서 초연이 무슨 의미를 획득할 수 있었던가? 〈진흙〉 같은 작품은 서울에서 공연되었다는 이유로 버젓이 초연이라고 주장하는 걸 보기도 했다.

카릴 처칠 작품 〈비네가 탐〉과 〈클라우드 나인〉을 번역했고 〈빠빵 자매는 왜?〉를 번역했다. 그러자 장 주네 출생 100주년 기념 "현대극 페스티발"이 기획되고 〈빠빵 자매는 왜?〉로 참여하게 됐다. 모두 9개 극단이 참여한 제법 큰 연극 페스티벌로 이 연극제의 주창자인 오세곤 선생의 초대를 기꺼이 받아들였고 이는 정말 바라던 기회였다. 이 공연이 TNT의 서울 시대를 연 첫 작품이 되었다.

이때부터 우리 극단을 수식하는 말은 "일상의 마비를 깨고 쉼과 꿈을 주는" 극단 TNT레퍼토리가 된다. 이 말도 길어서 곧 "일상의 마비를 깨는 극단 TNT"로 간략화됐다.

연극 〈빠뺑 자매는 왜?〉

참가 극단은 모두 장 주네의 작품을 공연했는데 우리 작품 〈빠뺑 자매는 왜?〉는 웬디 케쓸먼이라는 미국 작가의 희곡이었다. 이 작품의 배경에는 바로 1933년 프랑스 르망에서 일어난 "빠뺑 자매 사건"이 있었다. 똑같은 사건을 가지고 남자 작가 주네는 〈하녀들〉을 썼고 케쓸먼 여자 작가는 〈빠뺑 자매는 왜?〉를 썼던 것이다. 사건을 바라보는 시각도 달랐고 재창조, 재현하는 형식도 크게 달랐다. 주네의 작품은 연극의 연극성을 살린 현대 명작이다. 케쓸먼의 작품도 수잔 스미스 블랙번 상을 수상한 명작으로 계급 갈등과 페미니즘이 녹아들어 있다.

원제는 〈이 집에 사는 내 언니〉(*My Sister in This House*)이지만 사건의 원인을 파고 들어간다는 의미로 이 자매의 이름을 넣어 바꾸었다.

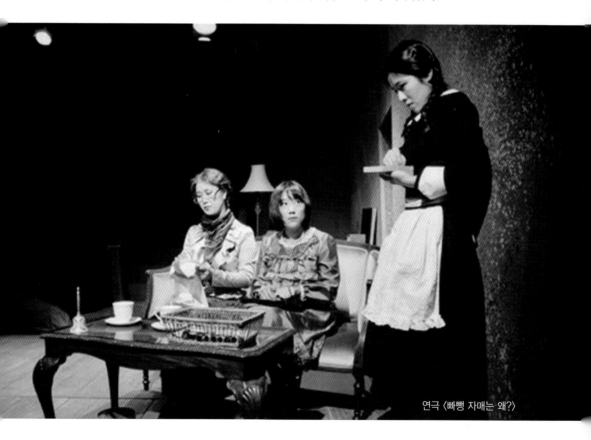

연극 〈빠뺑 자매는 왜?〉

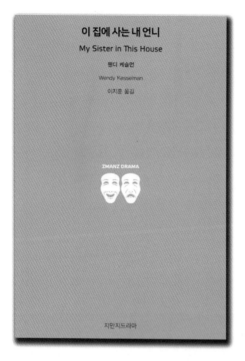

이 집에 사는 내 언니
My Sister in This House

웬디 케슬먼
Wendy Kesselman

이지훈 옮김

ZMANZ DRAMA

지만지드라마

공연 장소는 대학로의 후미진 곳에 위치한 우석극장이었다. 3월 말이긴 했는데 공연 초기에 날씨가 눈보라가 휘날릴 정도로 추웠고 기상이 아주 나빴던 기억이 있다. 공연장도 열악한 환경이었다. 출연진은 공승아(크리스틴) 김주경(레아) 정연숙(마담 당자르) 그리고 윤미경(이자벨)이었다. 조명은 남종우, 영상은 한 요한, 무대는 최숙희가 맡았다. 조명과 영상도 범상치 않았고 좁은 무대에 중앙 계단과 3층 하녀 다락방을 표현해낸 무대장치도 원작의 뜻을 잘 살려줬다고 생각한다.

16
〈우리는 모두 무엇이 되었다〉
2010.05.04

이응노 미술관 기획전 오프닝 축하 퍼포먼스
"경계를 넘어서 – 먹으로부터의 변주"(The Celebration Performance "A Conversation with Goam Ungno Lee")

이 작품은 고암 이응로 화백의 문자추상화를 주제로 김춘수의 시 "꽃"을 변주하여 춤, 음악, 낭독을 섞은 퍼포먼스다. "경계를 넘어서, 먹으로부터의 변주곡" 전시(미술관장 이미정)에 초청을 받았다. 고암 이응로 화백 전시실에는 그의 테페스트리와 대형 그림들이 걸려 있고 관람자들이 여유롭게 관람하

고 있다. 바이올린과 타악이 깔리며 무용수가 등장하여 음악과 그림에 대한 반응을 몸으로 표현한다. 그리고 각색된 시가 낭송되며 공간을 채운다. 관람객들은 놀라며 이 퍼포먼스에 주의를 기울이며 반응한다.

전시장의 여러 공간은 이렇게 시, 음악, 춤으로 가득 차며 흘러갔고 관람자들도 함께 움직이며 따라갔다. 당시 관람했던 이응로 화백의 부인 박인경 여사도 매우 흡족해 했던 작품이었다. 나와 김기영도 퍼포먼스에 동참하여 어떤 부분에는 무용수와 함께했다.

이응로의 작품세계는 먹에서 시작하여, 종이, 캔버스, 밥풀, 돌, 흙, 천 등 다양한 마티에르를 사용하여 무한히 확장된다. 현존하는 실재계(문자, 의미, 조형)가 작가에 의해 하나의 상징계("구성"이나 "군상"에 나타나는 문자추상과 순수형상)로 재창조된다고 해석할 수 있다.

김춘수의 대표 시, "꽃" 역시 호명에 의해 무의미가 의미로 바뀌고, 존재로 다시 태어남을 그리고 있어 두 거인의 작품 세계는 서로 조응한다. 퍼포먼스는 이것을 시, 음악, 목소리, 영상, 춤사위 등의 다원 매체를 통해 표현하면서 이응로의 작품 세계와 교감하고 감상자에게 전달하고자 했다.

이 퍼포먼스에 사용된 음악은 "실크 스트링 No.1"으로 김기영이 작곡했고, 서양음악과 한국음악의 정신이 만나는 지점을 현을 통해 모색했다. 서양음악의 기본구조 위에 한국적인 자연과 시간 개념을 접목시키고 있어 이러한 의도는 이응로의 동양/서양, 전통/현대를 아우르는 정신과 잘 조화된다.

대본 및 총 연출 그리고 낭송은 내가 맡았고 작곡 구음 클라베스 연주는 김기영, 바이올린 김화림, 정가(正歌)는 채주병이 맡았다. 모두 훌륭한 연주를 해주었고 오민정 댄서는 즉흥 춤으로 퍼포먼스를 시적인 세계로 인도했다.

17

〈13인의아해가무섭다고그리오〉

2010.05.14

이상의 집

서울 미래 유산에서 서울 통인동 154-10번지 이상의 집을 복원하는 사업을 했다. 2009년 부지를 사들였고 이듬해 '이상의 집'으로 개관하면서 여러 문화사업을 이 집터에서 벌였다. 이상은 동경에서 불온사상으로 체포된 후 감옥에서 의문의 죽음을 맞이했는데 이런 그의 죽음을 생각하며 〈오감도〉를 모티브로 해 짧은 시극을 썼고 콘트라베이스 음악을 곁들여 공연했다.

이 집에서 이상(1910-1937)은 세 살부터 스물한 살까지(1912-1932) 살았으니 거의 평생을 보낸 셈이다. 집은 전부 남아 있는 게 아니고 일부가 남아 있었는데 직전까지 한복집으로 사용되고 있었다. 이 남아 있는 터가 옛날에는 제비 다방이었다고는 하나 정확한 것은 아니다. 우리가 공연할 때만 해도 완전히 새롭게 단장된 것은 아니었고 집의 골격만 남기고 안은 거의 다 철거한 상태로 벽도 기둥도 낡은 그대로였다.

배우들은 시를 읊으며 동작(movements)을 하면서 집 공간 전부 – 지붕 위까지 사용하며 관객이 앉은 사이를 오갔다. 나도 관객들 사이에 앉아 있다가 중간에 그의 시를 적은 종이를 나눠 주면서 참여했다. 공간은 유리문이 안과 밖을 가르고 있었는데 지나가던 사람들과 동네 사람들은 이게 무슨 일인가하여 유리 문 앞에 모여들어 안을 들여다보았다. 옛날 맨해튼의 오프 브로드웨이에서의 앤디 워홀의 공연이 떠오르던 순간이었다.

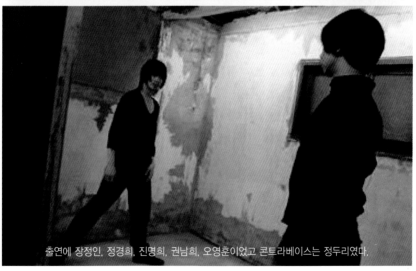

출연에 장정인, 정경희, 진명희, 권남희, 오영훈이었고 콘트라베이스는 정두리였다.

춤 평론가인 이지현의 글을 옮겨 싣는다. 〈춤 웹진〉 23호와 〈몸〉잡지에
게제되었다.

"시인 이상 옛집 터 공연"
　| 이지현

　국민문화유산신탁이 첫 매입사업으로 '이상의 옛 집터(종로구 통인동)'를
매입하여 복원작업이 한창이다. 이상이 3살부터 일본으로 건너가기 전 20
여 년 간 말하자면 생의 대부분을 보냈던 이 집을 기념관으로 개축하고 있

는 와중에 이상을 기리는 프로젝트가 매주 진행 중이다. 지난 14일에는 연극연출가 이지훈의 〈오감도〉가 공연되었다(2011. 05.14. 통인동). 소박한 기와지붕과 기둥만 남은 20여 평의 옛집은 마당과 장독대로 올라가는 계단을 제외하면 몇 사람이 서서 담소를 나눌 정도로 협소하다. 우연히 구한 간이의자를 놓고 올라서 백열등이 켜진 가장 안쪽 방이었던 듯한 공간과 마루, 겸손하게 덮인 나지막한 기와 그리고 문 앞 도로에서 볼 수밖에 없는 한 줌의 관객들을 바라보는 것이 새롭다.

콘트라베이스의 울림이 이 모든 낯설고 어수선한 광경을 부드럽게 감싼다. 5명의 배우들(1명의 무용수-오영훈)이 검은 색 옷을 입고 움직이기 시작한다. 그들은 어쩔 수 없이 가까이 있는 관객 사이를 유영하면서 '오감도'를 몸과 몸 사이에서 새롭게 불러낸다. 움직임은 점차 격렬해지고 엉키거나 겹치는 와중에 '오감도 시 제 1호'가 음유되고 이상의 시가 지금의 배우들의 몸에서 터져 나와 어느새 멀쩡히 우리 곁에 있는 게 놀랍다.

가장 안쪽 공간인 방의 벽과 작은 창을 배경으로 터져 나온 몸짓은 어느새 과장된 실소(失笑)로 이제까지의 모든 행적을 태워 버린다. 詩가 흐르는 가운데 장독으로 향하는 마당길(임시적으로 철망구조로 터널처럼 뚫렸으나 막힌 구조를 갖고 있는)을 천천히 걸으며 춤을 추는 여린 듯 오영훈의 존재가 철망을 사이에 두고 환영처럼 잡히지 않는다. 아련히 계단을 낮게 오르는 몸짓이 사라져 가는 이상의 고독처럼 뜨겁다.

집이라는 공간이 갖는 존재에의 밀착력과 검은 몸짓들, 그 사이에 메워져 있는 콘트라베이스와 시구가 우리의 지금으로 '오감도'의 이상을 만질수 있는 것으로 보여준다. 제1의 아이든, 제5의 아이든, 그것이 13명이든 33명이든, 그 아이들이 무섭다 그러든, 그 아이 자체가 무서운 아이든, 도로로 질주하려 하든, 막다른 골목에 갇히든 아무 상관없었듯이 그저 검은 몸뚱이들의 질주와 무서움이 시와 소리와 더불어 서로 아무 상관없이 지붕에 얹힌 자, 모음 파편처럼 통인동 거리를 부유하였다.

움직임을 시와 적절히 융합한 이지훈의 솜씨는 작위적인 어색함이 없어

편안하게 관객을 몰입시킨다. 많은 춤이 이상의 시를 모티브 삼았지만 어찌 보면 같은 원류를 가진 시와 춤이 의외로 이질적으로 겉돌거나 그저 난해하기만 했었다. 그러나 이지훈의 손길을 통하자 시구와 같은 몸짓은 춤이 되기에 충분하고, 콘트라베이스 음률은 시의 배열을 닮은 채 시인의 삶의 터에서 관객 가까이 따뜻하고 친절하게 부활하였다. (몸, 2011. 6.)

18
〈크라프의 마지막 테이프〉
2011.05.04-10

세 번째 현대극 페스티벌의 작가는 사무엘 베케트. 5개의 극단이 참여 했고 우리극단이 선택한 작품은 1인극인 〈크라프의 마지막 테이프〉였다. 이 작품은 그 전 해 이미지 연극의 거장이라는 로버트 윌슨이 국립극장에서 선보였다. 나도 이 공연을 인상적으로 봤고 대극장 무대가 아닌 소극장에서 크라프를 보고 싶다는 생각에 연출하게 됐다.

〈고도우〉나 〈엔드 게임〉은 많이 알려져 있지만 이 작품은 로버트 윌슨에 의해 처음 소개되었을 것이다. 전에는 아무도 관심을 가지지 않았다는 뜻이다. 덕분에 베케트의 생애와 작품에 대해 리서치를 하면서 대본을 번역 각색에 옮겼다. 베게트의 생애 사건들이 많이 녹아 있는 자서전적 작품임을 알게 되었고 이를 좀 더 뚜렷이 보여주기 위해 1인극이 아닌 2인극으로 각색하고 "해설이 있는 연극"이라는 부제를 부쳤다.

크라프 역에 김준삼, 해설자 교수 역에 권남희를 캐스팅했다. 노을 소극장에서 6회 공연을 했다. 객석은 찼고 반응도 좋았다.

이 작품은 이후 4번 더 공연되었다. 창원대학교의 큘리아 과정 초대로 인문대에서 공연되었고 시내 '나비극장'(대표 김동원)에서 다시 공연되었다. 권

남희 배우의 고향인 부산으로 옮겨 '열린 소극장'에서 공연되어 부산 관객을 만나기도 했다.

연합뉴스 강일중 객원 기자의
〈공연리뷰〉
연극 '크라프의 마지막 테이프'

친절함이 있다. '해설이 있는 연극' 형식을 취함으로써 작품의 이해를 돕고 있기 때문이다. 그 같은 형식은 아울러 관극의 즐거움을 높이는 효과를 내기도 한다.

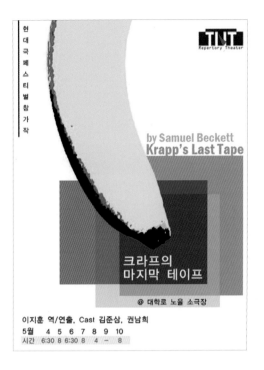

서울 대학로의 노을소극장 무대에 올려진 〈크라프의 마지막 테이프〉 (Krapp's Last Tape)는 부조리극 또는 반(反)연극 작가 새뮤얼 베케트 작품이다. 1인극으로, 대사 양도 많지 않다. 이미지 중심이다. 그래서 사전지식 없이 보다간 자칫 지루해질 수 있는 연극이다.

이 작품은 지난해 가을 '2010서울연극올림픽'의 개막작으로 국립극장 해오름극장에서 국내 초연이 이뤄졌던 것이다. 당시 이미지연극의 대가인 미국의 로버트 윌슨이 연출, 무대 디자인을 하고 직접 출연해 화제가 됐었고, 미니멀한 무대에 강렬한 조명과 음향효과 및 느린 움직임을 결합해 "거장의 작품답다"는 평가를 얻었었다. 극의 시작과 함께 객석을 강타한 귀를 찢는 천둥소리, 번개, 빗소리, 암실 같은 무대, 어둠과 빛의 조화, 침묵과 소음의 대비 등 이미지가 전면에 부각되며 매우 강한 인상을 준 작품이었다.

이에 비해 노을소극장의 〈크라프의 마지막 테이프〉는 극중의 크라프가

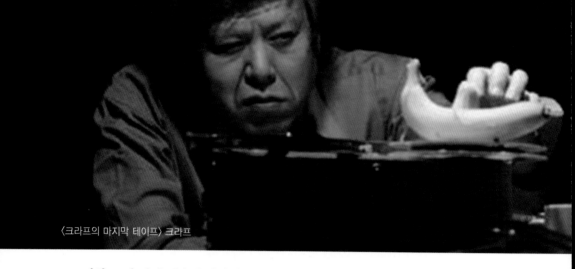

〈크라프의 마지막 테이프〉 크라프

전인 29세 때의 일을 술회한다. 스스로에 대한 조롱과 탄식도 흘러나오고,
관계를 끝내려하는 한 여성과의 정사를 회고하는 얘기도 반복해 나온다.

　고독하고 늙은 작가가 좋아하는 일은 이렇게 녹음테이프를 듣고, (섹스
를 연상케 하는) 바나나를 먹고, 술을 마시는 것뿐이다. 그는 테이프를 듣고
난 후 마지막 녹음을 시작한다.

　공연이 시작되면 객석에 관객처럼 앉아있던 해설자가 나와 베케트와 그
의 작품에 대한 설명을 시작한다. 해설자는 관객들에게 "지난해 로버트 윌
슨의 작품을 본 사람이 있느냐"며 묻기도 하면서 극에 대한 흥미를 서서히
유발해 나간다. 그 과정에서 자연스럽게 로버트 윌슨의 작품과 노을소극
장의 작품이 어떻게 다른지를 들려준다.

　예를 들면 지난해 것이 이미지에 초점을 맞춘 것이라면 이번은 베케트
의 자서전적 성격을 부각시켰다라든지. 또 제목에 나오는 등장인물의 이
름 'Krapp'가 발음으로 볼 때 'crap'과 같으며 이 단어는 속어로 '똥', '허
풍', '쓰레기' 같은 의미가 있다고도 하면서 크라프가 별 볼일 없는 초라한
인물일 것이라는 점을 시사하기도 한다.

'연기성' 해설의 도움으로 관객들이 이 작품을 이해하기가 비교적 쉬워 졌을 것이라는 느낌이 든다. 진지한 내용의 작품임에도 연기성 해설 또는 그에 이은 크라프 역 배우의 연기 중간에 들어가 있는 유머 코드가 관객들의 긴장을 이완시키는 역할을 했다. 무대 옆과 뒤의 벽에는 크라프 머릿속의 기억과 망각을 의미하는 그림 액자가 걸려 있으며 이 그림들은 때때로 조명을 받으며 극의 진행을 이해하는데 보조적인 역할을 한다.

해설과 우리말 대사로 인해 작품을 쉽게 이해할 수 있었던 이점이 있었던 것에 비해 상대적으로 이 작품이 기본적으로 갖고 있는 이미지 특성은 그리 잘 드러나지 않았다. 지난 5일 공연의 경우 연기자의 호흡 소리나 몸동작, 표정 하나하나를 코앞에서 볼 수 있는 소극장에서 크라프 역과 해설자 역 배우가 연기나 움직임에서 섬세함을 보이지는 못한 듯하다.

이 작품은 새뮤얼 베케트의 작품을 집중적으로 소개하는 제3회 현대극 페스티벌 참가작이다. 이 연극제에는 '크라프의 마지막 테이프' 외에도 극단 노을의 '고도를 기다리며'(오세곤 연출), 극단 창파의 '나는 아니야'(변영후 연출), 극단 완자무늬의 '엔드게임'(유창선 연출), 극단 전원의 '뭘 어디서'/'밤과 꿈'/'대단원'(이원기 연출)이 참가해 10일까지 공연된다. (게재 2011.05.09 사진 강일중)

19
〈운전배우기〉
2012.02.02-19

2012년은 극단 창립 30주년이 되는 해였다. 기념 공연을 준비하며 작가 폴라 보글의 퓰리처 수상작인 〈운전배우기〉를 선택했다. 그녀는 내가 미국 브라운 대학에 잠시 가 있었을 때 알게 된 작가로 마침 학생들이 그 작품을

운전 배우기
How I Learned to Drive
큰글씨책
폴라 보글
Paula Vogel
이지훈 옮김

ZMANZ DRAMA

캠퍼스에서 공연하고 있었다. 극작 기법이 독특하고 뛰어났다. 귀국 후 대학원 과정에서 이 작품을 자주 독해했고 공연을 위해 우리말로 옮겼고 출판하게 됐다.

이 작품 공연에는 위험성이 따랐다. 소아성애와 동성애를 포함하고 있기 때문이었다. 아직 우리 연극계에서는 낯선 과격한 소재였을 것이다. 그리고 바로 몇 년 전에 일어난 조두순 사건이나 나영이 사건이 아직 우리 뇌리에 선명히 남아 있었다. 그럼에도 불구하고 〈운전배우기〉의 주제는 어린 시절의 성추행이라는 트라우마적 사건을 극복하는 것, 그 기억으로부터 살아남아 그 사건의 의미를 새롭게 해석하는 것이다. 만일 그 트라우마로 인해 삶이 망가진다면 그것이야말로 그 당사자를 두 번 죽이게 되는 것이라고 작가 스스로도 힘주어 말하고 있다.

아르코 극장 제 3관에서 2월 2일-19일 동안 공연되었다.

참여한 사람은 드라마터그 김미경, 연기감독 류영균, 조연출 김민경, 음악 김기영 무대 봉하일, 조명 김윤희, 음향 양용준, 안무 김정은, 의상 김정향, 분장 백지영이었고 번역과 연출은 내가 했다. 그리고 특별한 한 사람이 투입됐는데 심리디렉터 김정일 정신과 의사였다. 릴빗과 펙의 심리 분석을 위한 보다 설득력 있는 분석 작업을 위해서였다. 출연진은 펙 최원석, 릴빗 이유정, 그리고 세 명의 코러스에 조정민, 박영기, 진명희가 참여했다.

이유정 배우가 노래 실력이 뛰어나서 작곡자 김기영은 그녀 노래 실력을 염두에 두어 극 속 그녀의 독백을 노래로 만들었다. 극의 반응은 우려했

던 대로 거부감을 느끼는 사람들도 있었고 반면 또 새롭고 이색적인 주제라고 반기는 사람들도 있었다. 연출자로서도 "소개하기엔 아직 너무 이르다"라는 느낌을 가질 수밖에 없었다. 10년 후인 지금은 다를 것이다. 이 작품은 2018년 서강대학교 극회에서 공연하기도 했다.

처음으로 공연전문기획사에게 기획을 맡겨봤는데 전혀 효과를 보지 못해서 부정적인 기억이 많이 남아 있다. 장기공연을 권유받았는데, 〈운전배우기〉는 〈방〉 이후 최장기 공연기간을 기록했고 극장은 비어 있었다. "그 많은 관객들은 다 어디로 갔나?" 작품 번역을 병행하며 거의 2개월 넘는 리허설을 진행하고 제작까지 맡아 했는데 텅 빈 극장을 바라보는 마음은 너무 쓰라리고 아팠다.

연합뉴스 강일중 객원기자의 〈공연리뷰〉
연극 '운전 배우기'

"소아성애적 요소 있는 사랑 이야기. 치밀한 구성의 대본과 연기 돋보여
– 소아성애인가, 진정한 사랑인가?"

대학로의 대학로예술극장 3관 무대에 올려진 연극 '운전 배우기-그 은밀한 기억'의 여러 장면은 그 둘 사이에서 아슬아슬한 줄타기를 한다. 감정이입을 막는 장치, 재치와 웃음 요소가 있음에도 극에는 팽팽한 긴장감이 있다.

작품의 중심인물은 중년남자인 펙과 그의 처조카 릴빗. 펙은 가족이나 이웃들에게 더없이 친절하고 배려심이 있는 남자다. 그는 처제의 딸이 태어나자 너무나 작고 예쁜 모습에 '아주 작다(Li'l Bit)'라는 뜻을 가진 릴빗이라는 별명을 지어준다. 펙은 그러나 10대 초반으로 성장한 릴빗에서 성적으로 이끌린다.

연극은 결국 펙을 죽음으로 몰고 간 둘 사이의 사랑과 '이뤄지지 않은 관계'를 자극적인 장면 없이 담담하게 펼쳐낸다.

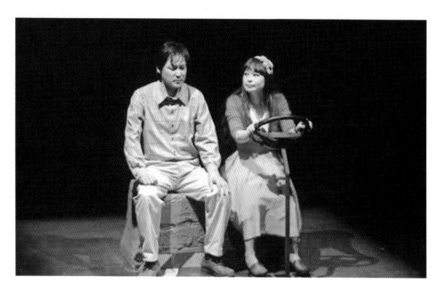

펙과 릴빗

'담담하게'라는 표현을 쓴 데는 이유가 있다. 이 작품은 이제 그 '관계'에서 벗어나 중년의 여인이 된 릴빗이 과거를 회상하며 자신과 펙 사이, 또 자신과 가족들 사이에 있었던 얘기를 고백하듯이 들려주는 형식을 취한다. 그만큼 작품 속에는 이해와 용서와 치유의 의미가 담겨 있다. 릴빗 입장에서 보면 하나의 성장극이다. 만약 현재진행형으로 같은 이야기를 끌고 갔더라면 관객 입장에서는 너무 아프거나, 심하게 불편했을 가능성이 크다.

사실 사회통념상 연극의 초반 장면들에는 분명히 불편함이 있다. 둘의 인척관계나 중년남자와 10대 초·중반 나이 소녀 간의 성적 암시가 있는 대화를 생각하면 그렇다. 또 극의 거의 막바지에 드러나는 것이지만 둘 사이의 '위험한 관계'는 펙이 릴빗에게 운전을 가르쳐 준다며 운전석에서 성적인 접근을 한 때부터 본격적으로 시작됐다.

그러나 극이 진행되면서 분위기는 서서히 달라진다. 시작은 성폭력적이었지만 펙이 소아성애적으로 릴빗을 사랑한 것이 아니라 진정성을 갖고 있다는 것을 암시하는 대사들이 자주 나온다. 알코올중독자였던 펙이 릴빗과

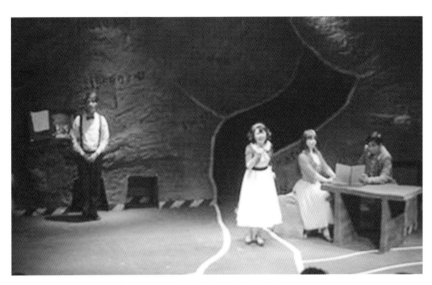

코러스(웨이터와 엄마), 릴빗과 펙

의 약속을 지키려고 술을 한 모금도 입에 대지 않는 모습, 릴빗이 허용하지 않는 한 그녀에 대한 어떤 성적 접촉도 자제하는 펙의 이미지가 보인다. 릴빗에 대한 펙의 운전교습 노력은 진지하다. 그는 릴빗에게 운전 중 예기치 못한 위험에 빠지지 않게 하려고 철저하게 방어운전을 하는 방법을 가르친다. 질식할 듯한 집안 분위기에 염증을 느끼는 릴빗 역시 자신을 마음속으로 이해하고 지지해주는 펙에게 사랑을 느끼고 마음의 문을 연다.

극중 릴빗의 운전 배우기는 펙을 통해 거친 세상을 살아가는 방법을 깨우치는 것을 의미한다. 결국 릴빗은 삶에서의 자기방어를 위해 '가족'인 펙과의 관계를 끊게 되고, 그때부터 펙은 무너지기 시작한다.

작가는 이 작품을 소아성애적 요소를 삽입했음에도 불구하고 진정한 사랑이야기로 만들어냈다. 릴빗의 대사를 통해 바그너의 오페라 '방황하는 화란인'의 내용을 인용한 것도 그러한 의도를 드러낸 것으로 보인다. 이 오페라에는 진정한 사랑을 만나지 못하면 영원히 바다를 헤맬 수밖에 없는 운명을 지닌 유령선 선장의 애기가 펼쳐진다. 연극의 배경음악으로 이 오페라의 일부 선율이 흐르기도 한다.

'운전 배우기-그 은밀한 기억'은 관객이 매우 민감하면서도 무거운 주제의 무게감을 떨쳐내면서 거리감을 두고 연극을 볼 수 있도록 여러 장치를 마련해 두었다. 세 명의 코러스 배우들이 극중 할아버지, 할머니, 릴빗 엄마와 이모, 또는 릴빗 학교의 친구들로 각자 역할을 바꿔가며 대사를 치고 노래를 하면서 분위기를 바꿔낸다. 많은 양은 아니지만 펙과 릴빗 역 배우들의 노래도 있다. 펙 역 최원석 배우, 릴빗 역 이유정 배우의 연기는 인상적이다. 세 명 코러스 배우들의 연기도 볼만하다.

무대변환은 없는 대신 여성의 큰 가슴을 디자인한 뒷무대 장치에서 문을 열고 술잔 등 여러 소품을 끄집어내도록 설계한 것이 흥미롭다. 배경음악으로는 가사내용이 극중 이야기와 관련이 있는 1960년대 팝송들이 많이 나온다. 샘 쿡, 엘비스 프레슬리, 로이 오비슨, 마마스앤파파스, 비치보이스 등 유명 가수나 그룹의 노래들이다.

사회적 주제, 치밀한 이야기 구성, 내용을 효과적으로 뒷받침하는 배경음악, 배우들의 호연 등을 전반적으로 감안할 때 다소간의 불편함을 감수하더라도 꼭 볼만한 좋은 작품이다.

굳이 덧붙이자면 원제가 'How I Learned to Drive'인 이 연극은 자신이 레즈비언이라고 공개적으로 밝힌 미국 극작가 폴라 보글의 작품으로 그녀는 이 작품으로 1998년 퓰리처 드라마부문 상을 받았다. 1997년 뉴욕 오프브로드웨이의 바인야드극장에서 초연된 이 작품은 그해와 그 이듬해 오프브로드웨이 작품을 대상으로 한 가장 권위있는 상인 오비(Obie)상의 극작·최우수남우·최우수여우·연출 등 4개 부문 상을 포함, 내로라하는 주요 상을 모두 휩쓸었었다. 이 작품은 지금 오프브로드웨이의 세컨드 스테이지 씨어터 무대 위에 올려지고 있다.

국내에서는 초연이다. (2012년 2월 7일, 게재 사진 강일중)

20
〈장엄한 예식〉
2013.09.24-29

제4회 현대극 페스티벌-아라발 편

페스티벌 팀은 작년 베케트에 이어 올해 페르난도 아라발을 선정했다. 패닉연극의 기수 페르난도 아라발의 작품 중 그래도 가장 스토리가 있는 작품인 〈장엄한 예식〉을 선택했다. 내가 연출을 했고 김미경 교수가 번역과 드라마터그를 맡았는데 공연을 위해 영어 텍스트를 사용해 다시 번역했다. 창원대 대학원생 이민영도 드라마터그에 참여했다.

인간의 원초적 본능 속에 있는 욕망을 과감히 잘 표현해내고 있는 재미있는 작품이다. 친부살해라는 본능은 신화 속에 등장해 서구 문학 속에서는 단골 소재인데 친모살해라는 주제는 그리 흔한 것은 아니지만 생각해 보면 인간 특히 아들의 무의식 속에는 친부살해만큼 친모살해 욕망이 깊이 존재하지 않는가. 극은 아들이 엄마를 살해하는 그랜드 세리머니를 향해 치달아간다. 아들 까바노자의 인간 독립 쟁취 의례다.

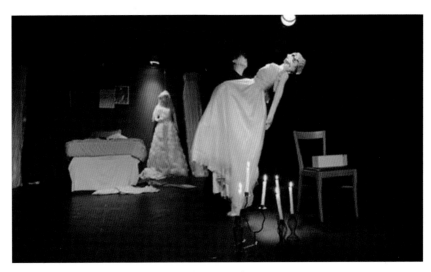

〈장엄한 예식〉

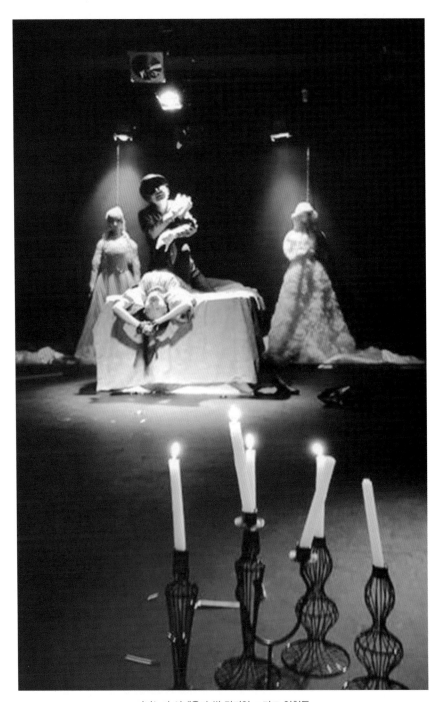

까바노자 이제웅과 씰 김지영 그리고 인형들

연출로서는 시각적인 그림을 마음대로 그려볼 수 있었던 공연이었다. 기괴스러운 인물들과 그들의 관계를 인형들, 촛불, 침대. 칼 등으로 표현해냈다. 출연에 아들 까바노자 이제웅, 엄마 권남희, 썰 김지영, 썰의 애인 김준삼이었다. 음악 양용준 김광섭, 조명 강경호, 인형 제작 및 의상 김민우, 웨딩드레스 협찬 김장미(드레스 블랑), 기획 및 홍보는 플랫폼 갈라(galaaaa.com)가 맡았다. 장소는 노을 소극장.

관객 반응은 좋았다. 특히 까바노자 역 이제웅에 대한 칭찬이 많았다. 어디서 그런 배우를 구했냐고 물어보는 사람들이 꽤 많았다. 이제웅은 〈무대〉 초기 작업에 고등학생 때부터 참여해 '꿈나무'라고 불리며 사랑받았다. 여러 공연에 같이 했고 97년에는 〈마녀사냥〉에서 '구디'(Goody)역을 맡았다. 그리고 〈장엄한 예식〉에는 오디션을 통과해 까바노자 주인공 역을 따냈고 역을 잘 소화해 좋은 연기를 보였다.

창원 공연 2013.11.01 – 03

창원대학교 꿈 소극장에서 재공연이 이루어졌다. 처음으로 경남 메세나의 후원을 받았다. 사실 매 공연은 수많은 사람들의 도움으로 이루어진다. 이찬규 창원대 총장은 누구보다도 2010년 이후의 서울 공연을 지지 응원해주었다. 나는 학교에도 좋은 소극장을 만들자고 건의를 했다. 기존 꿈 소극장이 너무 낡았기 때문이었다. 소극장 건립은 진행되지는 못했다. 음악과 전용 리사이틀 홀도 있었고 가까운데 성산아트홀이 있다는 의견에 밀렸던 이유도 있었다. 그러나 교내에 작은 소극장이 있

연출인사말

연출: 이지훈
창원대 영문과 교수
극단 TNT 대표

"부족한 것이 많아도..."

가을이 영글어 창원은 이맘 때 쯤 노란 은행나무잎으로 참 아름답습니다.
극단 TNT 가을 공연에 오신 여러분을 반갑고 감사합니다.
우리 극단의 나이도 어느덧 30년이 넘었습니다.
처음 연극을 시작할 때의 열정이 아직
그대로인 것이 감사하지만
얼마나 더 극장에서
여러분을 만날 수 있을지 모르겠습니다.
매 번의 공연은 언제나 마지막 작품이 될 수도
있으니까 말입니다.
하지만 우리 인간 속에는 연기(acting)에 대한 욕구가 있고
또 연기된 것을 보고 싶은 욕구가 있으니
연극은 영원할 것입니다.
한 작품은 하나의 다른 세계이고 신세계입니다.
마음을 열고 이 신세계에 들어간다면 부족한 것이 많아도
사랑하게 될 것입니다.
여러분의 사랑을 기대합니다. ^^*
창원 연극예술의 나무가 노란 잎이 무성한
은행나무처럼 영글어
창원의 자랑이 되기를 희망합니다.
감사합니다.

staff
번역: 김미경 (강원대 강사)
드라마트루기: 이민영 (창원대 영문과 박사과정)
룸악: 양용준 (국민대 예술대학 겸임교수) 김광섭
조명: 남종우
인형제작: 이정희
웨딩드레스 디자인 및 제작: 김장미 (드레스 블랑 대표)

액팅 코치 - 김준삼
오퍼 - 조영인 최정규
진행 - 강지영 김잔디
기획 - 갈라닷컴 (galaaaa.com)

후원: 경상남도, 경남메세나, 창원대학교, 선린자모의원
협력: 경남여성회, 극단나비, 클리어 1기

창원 공연 팸플릿

다면 학생들에게도 교수들에게도 정말 많은 활동을 담을 수 있었으리라.

창원 공연에 많은 관객들이 와서 극장 앞에 줄이 길게 이어졌다. 그동안 우리 극단과 이렇게 저렇게 인연이 되었던 제자들, 친구들, 후원자들, 그리고 창원 마산 진해 연극애호가들, 가까이서 멀리서 와서 뜨거운 응원을 해주었다. 정말 고마웠다. 이에 보답할 방법은 좋은 작품밖에 없지 않은가!

21
〈히스테리카 파쑈〉
2014

제2회 한국여성극작가전

대학로 학전 소극장

〈운전배우기〉 공연에 왔던 관객 중에 여성연극협회 최명희 선생이 있었다. 협회 가입을 권유받았고 서울에서도 별다른 연극 네트워킹이 없었던 나는 이 권유를 받아 들였다. 그리고 2회 극작가전에 참여하게 됐다. 작품은 나의 데뷔작인 〈기우제〉였고 정안나 연출과 매칭이 되었다. 학기 중이라 연출까지 하기에는 무리였으니 다른 연출가가 맡게 된 것이다. 연출은 나름 자기 식으로 각색을 하고 〈히스테리카 파쑈〉로 제목도 바꾸었다. 그러나 작품을 완전히 이해한 것 같지는 않았다. 큰 기대는 하지 않았고 94년 발표 후 무대화되지 못한 이 작품이 무대화되는 것만으로도 좋았다. 사실 극은 내용이 잘 전해지지 않았고 연출 입체화에 성공했다고 볼 수는 없었다.

출연에 김세동, 오아랑, 김지은, 이요성, 박경옥이었다.

〈기우제〉는 이상한 운명을 타고 났는지 그렇게 묻혀서 잊어져가다가 2011년 명동예술극장 '창작팩토리'라는 프로젝트에서 시범공연작 후보로 선정되었다. 2배수로 뽑힌 것인데 2:1의 경쟁율을 뚫고 나가야 했는데 안타

깝게 마지막 쇼케이스 공연을 선보이고는 탈락되고 말았다. 극단 블루 바이 씨클의 김준삼 연출이었다.

2014년 같은 해 송한윤 교수(안양대)가 연극과 학생들과의 공연에 이 작품을 택해 12월 대학로에서 공연되었다. 그러니까 2014년에는 연달아 2번 공연된 것이다. 감사한 일이었다. 〈기우제〉 희곡집 속 수록된 다른 작품은 〈원: 시간의 춤〉, 〈비아 돌로로사〉, 〈그 많던 여학생들은 다 어디로 갔나?〉 그리고 〈조카스타〉다.

다음 글은 공연 안내장에 쓴 글이다.

"히스테리카 파쇼"를 넘어

20여 년 전 〈리어왕〉과 〈리어〉(에드워드 본드 작, 1971)를 비교하는 박사 논문을 쓰고 있을 때, 그때 그 몰두에서 한 방울의 피땀처럼 맺힌 것이 〈기우제〉라는 희곡이었다. 그해는 기록적으로 매우 뜨거운 여름이었고 우리

는 모두 해갈의 시원한 비를 원했다. 그해 여성문학상은 내게 기우제를 올린 후의 시원한 비였지만 작품은 곧 무관심 속에 잊혀지는 불운의 운명을 견뎌야만 했다.

오랜 시간 후, 오늘, 관객과 만나는 이런 행운의 날이 왔다!

1994년 즈음은 우리나라에서 여성주의 운동이 시작되던 시기로 기억한다. 〈무소의 뿔처럼 혼자서 가라〉(공지영, 1993)가 영화화되어 전국을 강타한 것이 1995년이었고 엄인희의 〈그 여자의 소설〉의 초연도 1995년이었다. 그래서 〈기우제〉는 〈그 여자의 소설〉과 함께 당시 터져 나온 여성주의 목소리를 담은 본격적인 희곡이라고 할 수 있다.

그동안 세월은 흘렀다. 여자들은 보이거나 보이지 않는 높은 벽을 (자력으로) 뛰어넘고 환하고 밝은 길을 자유롭고 활기찬 걸음걸이로 걷고 있다. 건강하고 아름답다. 누가 이들이 어둠 속에서 짓눌림을 당해 왔다고 믿을까? 어제의 어두운 밤이 정녕 있었던 것일까? 그러나 아직 있다. 어느 코너를 돌 때 예기치 않게 거기 그게 있다. 거기에는 여전히 짙은 암흑이 깔려있다. 햇볕이 들지 않은 음습한 곳이라서 그럴까? 아니다. 사방이 트이고 아주 밝은 곳. 거기에도 있다. 그곳에 더 교묘히 순간 순간 어둠이 끼어든다. 우리는 더 잘 살펴봐야 한다.

결혼, 출산이 필수에서 선택이 된 것은 참 잘 된 일이다. 하지만 결혼 후, 육아와 자녀교육이 전쟁처럼 되어 버린 지금, 이 상황이 20년 전 보다 더 나아졌다고 말할 수는 없다.

처음 관객과 만나는 자리. 가슴이 설렌다. 그 보다 먼저의 만남은 정안나 연출과 출연 배우와 스텝들이다. 역시 설레고 부끄럽다. 이들은 〈히스테리카 파쇼〉라고 제목을 바꾸고 그 부분에 포커스를 맞추고 무대화 시켜 〈기우제〉를 자신들의 것으로 만들었다. 작가의 손을 떠난 작품은 오롯이 이들의 것이다. 이제 이들이 생명을 불어넣은 무대가 관객과 만나 많은 대화를 나눌 것이다. 부디 풍성한 대화와 공감이 있는 만남이 되어 우리의 삶이 더욱 따뜻하고 밝고 투명해지길 바란다. (2014, 대학로 학전소극장)

2014 올빛 상 수상

여성연극협회에서는 해마다 여성연극인에게 올빛상을 수상하는 좋은 행사가 있다. 2014년 극작 부문에서 이 상을 타게 됐다. 연극으로서는 두 번째 상으로 서울로 탈영토화한 후 응원의 의미가 될 것이다. 그동안 세 번 여성 작가전에 참여했다. 작품은 〈히스테리카 파쑈〉(2014), 〈조카스타〉(2016) 그리고 마지막으로 〈나의 강변북로〉(2019)다.

22
〈조카스타〉
2016.11.11–13

제4회 여성극작가전
대학로 알과 핵 소극장

〈조카스타〉는 첫 희곡집 〈기우제〉에 수록된 작품이다. 이번 극작가전은 낭독극으로 진행되었다. 이정하가 낭독극으로 연출했는데 정식 공연 못지않게 약간의 선을 긋고 멋지게 무대화했다. 오이디푸스의 어머니 조카스타 – 아들만큼 아니 아들보다 더 비극적 운명의 여성이 아닌가. 그에게 말 좀 해보라고 기회를 준 게 이 작품이다.

다음은 안내장에 쓴 글이다.

"오오 조카스타!"

그리스 신화에서 크로노스는 아버지 우라노스를 죽이고, 크로노스는 또 아들 제우스에게 죽임을 당한다. '친부살해'(Patricide)는 서구 문화나 문학 속에 가장 자주 등장하는 모티브다. 이 모티브는 오이디푸스(Oedipus)에게 까지 이어져 내려온다. 이러한 오이디푸스 강박증은 프로이드, 라깡, 지젝,

그리고 들뢰즈와 카타리에 이르기까지 면면이 이어지고 있다. 그를 빼고 나면 얘기할 게 없을 정도로 오이디푸스는 서구 정신세계 속에 깊히 뿌리 내려져 있다.

그런데 이 남자가 결혼한 여자가 누구던가? 바로 조카스타(Jocasta)이다. 하지만 그녀는 감추어져 있다. 신화 속에서도, 소포클레스(Sophocles)의 원전 비극 속에서도 그녀는 이름만 밝혀져 있을 뿐 그리고 마지막에 자살을 한다고만 알려져 있을 뿐, 그녀가 어떻게 라이우스(Laius)와 결혼했고 원래의 신탁을 어떻게 받아들였고 한 여자로 모성으로 또 아내로 어떻게 느끼고 어떻게 고통 받았는지에 대해서는 아무런 말이 없다.

그리스 비극의 또 한 여자, 클라이템네스트라(Clytaemnestra) - 그녀는 남편 아가멤논을 죽이는 강한 여자다. 에스킬러스(Aeschylus)는 그의 삼부작 속에서 이런 여자에게도 왜 그녀가 남편을 죽여야 했는 지 말할 기회를 아주 길게 주고 있다. 비교가 되지 않는가! 그렇게 유명한 오이디푸스와 연관된 조카스타에게는 왜 누구도 말할 기회를 주지 않았단 말인가?

나는 조카스타에게 바로 그것을 말할 기회를 주고 싶었다. 오이디푸스가 중심이 아니라 조카스타를 중심에 놓고 그녀에게 하고 싶은 말을 마음껏 할 수 있도록 해주고 싶었다. 그 저주받은 신탁을 처음 받았을 때, 아기를 빼앗기고 그 죽음을 피할 수 없었을 때, 그때 인간으로서, 어미로서 그녀가 받았을 충격과 고통, 그리고 새 남편과의 결혼생활의 행복감, 또 모든 비밀이 밝혀지고 죽음을 선택해야만 했을 때의 처참함과 비통함… 이런 모든 것을 느껴야 했을 그 여자, 조카스타를 생생히 살려내 우리 앞에 불러 오고 싶었다.

그리고 또 한 가지 의문은 20년여의 결혼 생활 동안 그녀는 오이디푸스의 정체를 정녕 몰랐던 것일까? 만일 알았다면 그건 언제였을까?…

오이디푸스의 운명의 무게보다 조카스타의 무게가 내게 더 무겁게 다가왔다.

이런 것을 작품 〈조카스타〉 속에 담고 싶었고, 소포클레스나 유리피데

스가 결코 관심 갖지 않았던 그림자 같던 그 여자가 오늘 진정 무대에서 살아 숨 쉬는 것을 보고 싶다.

조카스타(김현희), 조카스타 분신(박무영), 오이디푸스(송영학), 늙은 유모(윤부진), 테레시아스(최용진), 크레온(차준혁), 안티고네(박유진), 이스메네(김희영), 지문낭독(성경선)이었다.

23
D Forum
2017-19

세월은 흘러 2017년 8월은 내가 65세로 대학에서 정년퇴직을 한 해다. 창원에서의 생활을 접고 서울로 완전히 터전을 옮겼다. KTX로 부지런히 한 달에 2번은 왕복을 했던 생활은 끝났다. 생각해 보니 창원에서 서울까지 직통 KTX가 운행된 것은 2010년이다. 그 전에는 대구역이나 밀양역까지 일반 열차를 타고 가서 갈아타야 했다. 리무진 셔틀버스를 이용하거나 자기 차로 가는 방법도 있었지만. 2004년까지는 느릿느릿 무궁화호로 가서 환승을 하며 그렇게 다녔다. 지금도 대구나 밀양에서 창원까지는 1시간이 걸리니 이 구간은 일반열차 선로다. 달리던 고속 전철이 여기서부터는 한없이 느려지는 것이다. 그래도 이 KTX 덕분에 서울과 창원의 양쪽 생활이 가능했다.

서울로 옮긴 후 용산역 부근에 작은 오피스텔을 마련해야 했다. 좁은 아파트에 학교 연구실에 있던 책과 짐을 부릴 공간이 없었다. 책을 이때 많이 정리하긴 했지만 전공 서적과 개별 작품들은 보존해야 했다. 바야흐로 용산 시대가 열린 것인데 얼마 있지 않아 펜데믹이 퍼지게 되어 4년 후에는 이 공간도 고별을 해야 했다.

이때 생각한 것이 D Forum이다. D는 Drama를 뜻했고 여기서 연극 희곡 연구, 창작, 읽기 및 강의를 해보려 했다.

희곡 읽기 팀 2개가 생겼다. 한 팀(D-1)은 20-30대 젊은 연극인(혹은 지망생)들이었고 또 한 팀(D-2)은 나의 대학 동기생들로 이루어졌다. D-1 팀은 주로 영미 페미니즘 희곡들을 읽었고 D-2팀은 고전 현대의 명작 희곡을 읽었다.

희곡 읽기 참여자들은 백순원, 최은옥, 박영미, 김지영, 허현, 황지성, 박혜연, 김보라, 김은미, 유명훈, 김선진, 강희만 등이 있었고 동기생들은 최해정, 정기숙, 유인순, 강경랑, 최경민이 참여했다.

〈세자매〉 2018.02

D Forum 오프닝 기념으로 〈세 자매〉를 30분으로 축약해 낭독극으로 꾸몄다. 배우도 관객도 각각 5명이었다. 31층 창밖에는 눈보라가 휘몰아치고 있었고 이런 날 밤, 러시아 희곡이 제격이었다.

〈V Monologue〉 2018.05

이브 엔슬러의 〈버자이너 모놀로그〉는 우리나라에도 탑 여배우들이 공연해 화제를 모은 작품이다. 이브 엔슬러는 이 희곡의 무대화와 동시에 여성 성폭력 반대 운동인 V-Day 단체를 만들었고, 전 세계에 호응을 받았다.

1996년 첫 발표된 후 1997년에는 오비 상을 수상했고 국내에는 2001년에 첫 공연 된 후 3년 동안 엄청난 화제를 모으며 센세이션을 일으켰다.

〈빨래〉 (D-2팀) 2018.06

작가는 일본계 미국인 필립 칸 고탄다. 중국계 데이빗 헨리 황과 함께 대표적인 아시아계 작가다. 한국계로서는 영진 리와 줄리아 조가 있다. 고탄다는 미국 이민 3세로 이 작품에서 일본 이민사를 그리면서 1-3세대 간의 갈등과 방향을 다루고 있다. 한국인 이민사와도 비슷해서 공감을 얻을

수 있는 수작이다. 한국 이민사와 다른 점은 일본이 진주만 침공을 했을 때 미국 내 일본인들이 격리 캠프로 보내져 수용 생활을 해야 했던 경험이라고 할 수 있다.

24
〈나의 강변북로〉
2019.09

여성극작가전 제5회

이 작품은 나의 자전적 성격을 띠고 있어 연출을 할 때 알게 모르게 어려움을 많이 느꼈다. 이것이 나다라고 긍정해 버리기도 혹은 아니다라고 부정해 버리기도 민망했다. 그래서 주인공의 성격 구축에서 배우를 확실히 잡아주지 못한 점이 지금도 마음에 걸려 있다.

이 작품은 쓰는 동안 계속 판소리 창자와 고수가 머릿속에 떠올라 나를 휘어잡고 놓아 주지 않아 처음에는 2인극으로 썼다. 수정하면서 점차 4인극으로 변화했고 노래도 판소리가 아니고 민요를 차용했다. 인물들은 춤, 민요, 연기에 능해야 했기에 배우 캐스팅도 쉽지 않았고 더군다나 북치는(고수 역) 배우를 구하기는 너무 어려웠다. 1류 고수들은 사례비가 너무 비싸서 기용할 수가 없었다. 최소의 제작비로 버텨야 했기 때문이다. 다행히 피리 연주자(김대환 – 네비게이터2 역)와 장구 치는 이슬비(고수 김미호 역)를 뽑게 되었고 정아미(주인공 이린아 역), 김선진(네비게이터 1역)과 함께 연습이 시작되었다. 드라마터그 김미경, 음악 박진원, 김대환, 안무 박진원, 조명 최운학, 무대감

독 차재훈, 진행 허현, 조연출 유시연이 협력해서 무대를 만들었다.

　세상은 성공하고 승리한 자를 기억지만 중도에 포기하고 실패한 자들은 기억하지 않는다. 〈나의 강변북로〉는 실패한 자, 잘 나가지 못한 사람, 성공한 자들을 늘 구경하는 '구경꾼'이 겪는 우울에 대한 극이다. 하지만 이 구경꾼은 지난날의 실패에 대한 우울에서 벗어나 앞으로 한 발자국을 떼어보려는 시도에 도전한다.

　배우 이린아와 고수 김미호가 강변북로를 드라이브 중이다. 배우는 이야기를 하며 극 중 인물이 되어 자신의 지난 삶을 되돌아보는데 성공한 자들과 그렇지 못한 자들에 대해 성찰한다. 억지 계약에 묶여 있었던 자신의 삶을 유배생활이었다고 주장하고 이제 해배가 된 지금- 자신의 진짜 길을 가는 노력을 하고 있다고 말한다. 그(녀)는 작가이거나 춤꾼으로서 제2의 인생을 시작했고 극 중 인물 "K" "안드레이" "크라프" 그리고 영화 속 "레밍과 앤디"에 대해 의견을 나눈다. 가끔 내비게이션이 끼어들어 속도를 줄이라거나, 직진을 하라고 말한다. 차는 마지막에 궤도를 벗어나 목적지를 이탈하고 이 드라이브는 한없이 강변북로를 달린다.

　이 작품이 우리 민요와 체홉과 셰익스피어의 극 내용을 결합하고 있어서 '하이브리드 연극'이라고 명명했다. 공연 안내장에 썼던 글을 옮겨본다.

"왜 하이브리드인가?"

1) 형식 면에서 - 북과 장구, 민요가 빚

는 우리 가락과 노래가 외피라면 그 외피에 담겨 있는 것은 체호프나 셰익스피어의 인물에 대한 이야기이다. 즉 우리 장단과 서구 희곡에 대한 이야기의 결합이다.

2) 구성 면에서 - 한 인간의 생애에서 전반기가 후반기로 바뀔 때, 즉 인생 2막을 시작할 때 1막 인생과 2막 인생의 전환 혹은 결합을 하이브리드로 보았다. 1장은 이린아 자신의 이야기이며 2장은 유사한 연극 속 인물들을 소환하여 거론한다.

3) 주제 면에서 - 인생과 극장(연극)의 중첩이다. 극 중 네 인물은 실제(real)와 연극(drama)의 경계를 아슬아슬 넘나든다. 특히 배우 이린아와 고수 김미호는 어느 사이 실제 정아미와 이슬비로 슬며시 넘어간다. 그러다가 또 다시 극 중 인물로 돌아오기를 반복하며 경계를 지운다.

3) 양식 면에서 - 자동차가 달려가는 길, 강변북로 길은 주인공 이린아가 운전을 하며 동승자 김미호와 달려가는 길이며 이 길은 목적지가 있다. 이 길은 사람이 살아가는 인생길로 확대된다. 특히 운전 시의 속도, 도로 상황, 날씨, 운전자의 기분 등은 인생의 여러 상황과 비유될 수 있다. 극 속에서는 이 두 길이 만난다. 하지만 이 두 길의 목적지는 과연 같을까?

그리고 작/연출로서 다음을 썼다.

"아리 아리랑 쓰리 쓰리랑"

민요의 후렴구가 날 매혹했다. "아리 아리랑, 쓰리 쓰리랑, 아라리가 났네"라든지 "얼싸 함마 둥게 디여라 내 사랑아" 혹은 그저 "얼쑤"나 "얼씨구나 좋다 지화자 좋네" 등의 노랫말들은 장단과 함께 내 귀와 마음을 사로잡았다.

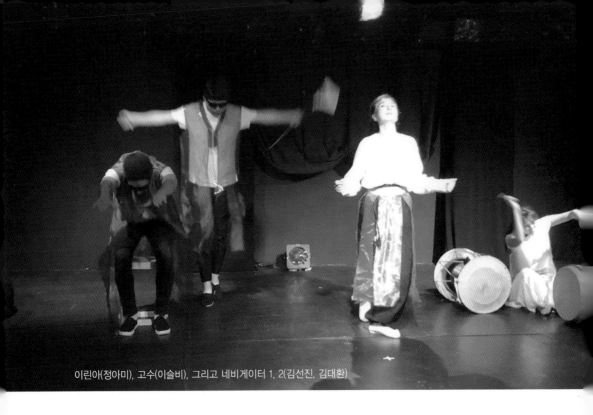

이린아(정아미), 고수(이슬비), 그리고 네비게이터 1, 2(김선진, 김대환)

〈나의 강변북로〉를 쓰면서 웬일인지 이 노래 구절들이 자꾸 떠올랐고 고수의 북장단과 장구 소리가 귀에 맴돌았다. 쓰고 있는 내용은 〈세자매〉와 〈리어왕〉에 대한 얘기를 배우가 늘어놓는 것이었는데 말이다. 이 민요 가락에다 배우 이야기를 담을 수밖에 없었다. 뭔가 엇박자랄까? 갓 쓰고 양복 입은 꼴일까? 2019년 지금은 이 패션도 소화됨직하다! 옛다 이름을 '하이브리드 연극'이라고 해버려라! ㅎㅎ

이렇게 하여 〈나의 강변북로〉는 '하이브리드 연극'이라고 이름 붙여졌다.

내 어릴 때 해 저물녘 어스름할 때 그때 어디선가 들려왔던 "아리랑" 노래. 처음 들었던 건 아니었지만 이런 가사가 어린 내 심금(心琴)을 그렇게도 울렸었다.

"청천 하늘엔 잔별도 많고 우리네 가슴 속엔 수심도 많다"

내 문학의 오리진을 찾아 들어가면 일고여덟 살 때 들었던 이 노래 – 아리랑과 이 가사가 있다. 그리고 김해랑 무용연구소에서 춤을 배울 때 들

었던 굿거리장단과 우리 춤사위는 내 연극의 매트릭스라고 해도 좋다. 이런 것들이 50년이 지난 지금에 와서 〈나의 강변북로〉로 터져 나왔다. 평생을 영문학을 공부했지만 말이다.

자전극 요소를 담은 이 연극은 나의 고백이기도 하면서, 인생 100년 시대가 된 오늘날 인생 2막을 꿈꾸는 많은 신중년들에게는 그들의 연극이 되기를 바라고, 또 늘 원하는 삶을 살려고 고민하는 젊은이들에게는 그들이 꾸는 꿈이 되기를 바라며 관객들에게 이 연극을 바친다. 오늘 밤 정녕 "아니 노지는 못하리라"

25
〈여로의 끝〉
2023.09.16-17

서촌 서로 극장

셰익스피어는 늘 곁에 있었다. 강의실에서는 그의 작품들을 학생들과 함께 읽었고 또 함께 영어 연극으로 무대화하기도 했다. 논문도 썼고 대중강의도 했다. 또 셰익스피어 생애와 5명의 원저자 논쟁에 관한 〈에이번 강의 백조〉라는 책도 집필해 출판 준비 중에 있다. 무엇보다도 그가 등장하는 희곡을 두 편 썼고 그의 작품을 빗대어 새롭게 써본 작품도 3편 있다. 일컬어 나의 "셰익스피어 5부작"이다. 전자는 〈여로의 끝〉과 〈윌로우 송〉이고 후자는 〈기우제〉 〈머나 먼 벨몬트〉 그리고 〈거너릴〉이다.

〈여로의 끝〉은 2020 아르코 창작산실 희곡공모에 선정되었다. 이 작품이 선정된 것은 거의 우연이거나 심사위원들의 실수이거나 혹은 기적이 아닐까 생각한다. 왜냐하면 그동안 우리 연극계의 공연 실정에서 보면 셰익스피어에 대한 관심은 아주 희소하고 또 관객들로부터도 그리 큰 흥미를 유발하

한국 희곡 명작선
92

머나 먼 벨몬트

이지훈

92 평민사

지 못하고 있기 때문이다. 가뭄에 콩 나듯 공연되는 것이 셰익스피어의 작품이고 지원금 뒷받침이 확실한 국립 단체에서나 시도될 가능성이 있기 때문이다. 보통의 중소 극단에서는 어렵다. 선정된 이유에 대한 지금 나의 결론은 하나님의 특별한 응원하심이다.

그동안 두 차례 〈여로의 끝〉을 아르코 창작산실 공연부문에 지원금 신청을 해 봤다. 각각 다른 연출가와 극단에서다. 하지만 두 번 다 선정되지 못했다. 작가로서는 누군들 자신의 희곡이 무대화되는 걸 보고 싶지 않겠는가? 더 이상 미룰 수 없고 기다릴 수 없어 낭독극 형식으로나마 관객들을 만나기로 했다. 이 작품을 극단 TNT레퍼토리 40주년 기념과 특별공로상 수상 기념 낭독극으로 선정했다.

윌 셰익스피어 역의 배우를 구하는 것이 생각보다 어려웠다고 고백해야겠다. 50대 정도의 남자 배우, 혹은 중년의 남자 배우면 되는데 배우로서도 이 역을 연기하는 건 큰 도전이 될 것이다. 이 중요한 역은 김진곤 배우에게 돌아갔다. 그의 아내 앤 역은 정아미에게 두 딸 수잔나와 주디스 역은 성경선과 장정선에게 맡겨졌다. 두 사위 존 홀과 토마스 퀴니는 강희만과 정지환이 캐스팅되었다. 나머지 배역들은 조소영 이윤주 그리고 남자배우들이 1인 2역을 하지 않을까 한다. 연출은 씨어터 백의 백순원이다. 이들에 의해 생생하게 살아날 무대가 기대된다.

또 하나 고백할 게 있다. 무대화되는 걸 보고 싶은 작가로서의 조급한 마음에서 작품을 국내 내노라하는 남녀 연출가들에게 보낸 적이 있다. 일고여덟 분. 그런데 아무도 작품을 받았다는 연락조차도 해주지 않았다. 거절은

괜찮다. 여러 사정이 있을 테니까. 하지만 최소 잘 받았다는 문자 정도는 해줄 수 있지 않았을까?

처음 제목을 〈약속된 종말〉이라 붙였다. 〈리어 왕〉에서 켄트가 왕의 죽음을 바라보며 "Is this the promised end?"라 하며 안타까워한다. "여로의 끝"은 오셀로가 죽으면서 하는 말이다. "Here is my journey's end." "약속된 종말"이나 "여로의 끝"이나 모두 죽음을 나타낸 말로 모두 윌의 죽음과 공명하는 제목이다. 어느 것을 택할지 고민하다가 "여로의 끝"은 우리말 대본에, "약속된 종말"은 영어 대본의 제목으로 삼았다. 영어 본은 내가 초벌 번역을 하고 창원대 대런 조네스크(Daren Jonesque) 교수가 수정하고 다듬었다. 그는 철학박사로 문학에도 해박한 지식을 갖춘 캐나다인이다. 언젠가는 해외 공연을 꿈꾸면서 번역을 했다.

셰익스피어는 어떻게 죽음을 맞이했을까? 어느 책도 말해주지 않는 그의 죽음이다. 대문호, 연극인, 극작가, 시인이 아닌 한 인간, 한 남자로서 그는 과연 어떤 삶을 살았을까? 알려진 것은 일찍 18세에 결혼해 21세에는 벌써 가장, 남편, 세 아이의 아버지가 되었고. 3여 년 후 이 결혼을 탈출해 런던으로 갔으며 7년 후에는 작가로 입신, 성공했다는 정도다. 그가 다시 고향으로 돌아온 것은 28년이 지난, 나이 50이 다 되어서다. 그리고 3년 후 그는 고향에서 죽는다. 아내와 딸들과는 어떤 사이를 유지했을까? 너무 오래 떠나 있어서 가족과는 서먹서먹하고 갑자기 남편, 아버지 노릇을 하려니 아무리 배우

인 그였지만 이 배역은 잘 해낼 수가 없지는 않았을까? 그는 고향과 가족 속에서 자신을 타자로 느끼고 아내 앤과 딸 주디스 역시 마찬가지였을지도 모른다. 그들의 평온한 일상에 그의 귀향은 균열을 일으키고 그들은 어색하게 서로 겉돌기만 했을지도 모른다. 돌아온 후 윌은 글을 쓰지 못하고 프로스페로(Prospero)의 말처럼 세 번째 생각은 늘 그의 죽음이었을 것이다.

〈여로의 끝〉은 노년의 셰익스피어, 귀향 후 죽기까지의 셰익스피어에 대한 궁금증에서 출발했다. 왜 더 이상 글을 쓰지 않았을까? 아내와의 냉랭한 관계를 그는 어떻게 풀어나가려고 노력했을까? 부모와 어린 자식 셋을 다 그녀에게 맡겨놓고 그는 일종의 가출을 해버린 것이었기에 앤에 대한 미안함이 있었을 것이다. 앤은 또 돌아온 그를 어떻게 맞았을까? 왜 그녀는 자식들을 데리고 런던으로 가지 않았을까? 둘째 딸 주디스는 평범치 않은 결혼으로 부모를 실망시키고 마을의 웃음거리가 되는데 이 문제를 아버지로서 어떻게 바라보고 또 해결했을까? 이 많은 궁금증과 질문을 깊이 파고들어가 그 답을 찾아보려고 했던 것이 이 작품이다. 오랜 시간 그의 행적을 탐구하고 가족 관계를 탐색하면서 숨어 있는 인간, 탈신화화된 셰익스피어를 그려보려고 노력했다. 연출가와 배우들의 손에서 살아 있는 인간 셰익스피어, 그의 가족들, 그리고 그의 삶과 죽음이 잘 그려져 관객의 마음에 닿기 바라면서.

다시 질문과 맞닥뜨리다 "왜 나는 연극을 하나?"

기억이 데려갈 수 있는 가장 과거로 돌아가 본다. 내가 기억하는 가장 최초의 극장 경험이나 연희 경험은 언제였을까? 무엇이 날 연극으로 이끈 것일까? 질문하며 자꾸 먼먼 시간으로 되돌아 가보면…

언제일까? 초등학생 시절? 그래, 어릴 때 친구들을 모아 놓고 어설픈 연극놀이를 했던 적이 있다. 그러나 구체적 기억은 잡히지 않는다. 친구들이 그렇게 말해줘서 알고는 있다. "니가 S가 못됐다고 계모 시키고 그랬지" 친구 L이 상기시켜줬지만 그랬구나 했을 뿐. 내 기억에는 동생을 데리고 놀면서 연극 비슷한 "고기야 이리와" 놀이를 했던 것과 사람들 앞에서 노래를 부르며 춤을 추던 기억이 있다. 그래 그러고 보니 늘 놀 때 어떤 역할 놀이를 했던 것 같다. 하지만 이런 놀이는 누구나가 하는 것이라 특별한 것은 아니다.

기억나는 이미지들

아마 최초로 내가 그런 것을 본 것이 유치원 때였지 않을까? '그런 것'이란 어떤 사람이 다른 사람을 '연기'하는 것 말이다. 다섯 살. 크리스마스였다. 아이들은 산타할아버지가 뭔지도 잘 모르고 둥그렇게 둘러앉아서 기다리고 있었다. 다만 선물을 가지고 온다는 건 알고 있었을지도 모른다. 드디어 산타할아버지가 나타났고 아이들 이름을 하나씩 부르고 아이들은 선물을 받아가지고 제자리로 돌아갔다. 나는 눈을 똥그랗게 뜨고 그 광경을 지켜보고 있었다. 얼마 지난 후 내 이름이 불렸다.

아, 그 순간 얼마나 떨리던지. 가슴이 세차게 뛰고 말이 딱 막히고 온 몸이 얼어붙었다. 그렇지만 난 자석에 끌리는 쇠붙이처럼 일어나 가운데로 나갔다. 산타할아버지는 내가 나오기를 기다렸다가 내 키에 맞춰 몸을 숙이더니 내 귀에 대고 속삭였다.

"엄마 말 잘 듣니?"

뜻밖의 질문에 난 너무 놀라 움츠러들었다. 그러나 내 눈은 산타할아버지

를 뚫어져라 쳐다보고 있었다. 그때 아이들 뒤로 둘러앉은 부모들 자리에서 (전부 엄마들과 엄마들이 데리고 온 더 어린 아이들) 울음소리가 터졌다. 내 여동생이 놀라서 울기 시작한 것이다. 고작 세 살짜리 아기는 이 이상한 존재에 대한 낯설음과 무서움 때문에 그때 폭발한 것이다. 아마 제 언니가 그 수상한 존재와 같이 있는 걸 보고 더 무서워서 울었던 것 같다. 어린 나는 산타할아버지가 주는 선물을 받고 용감히 제자리로 돌아왔다. 그때 난 내가 동생처럼 울지 않았다는 것에 무척이나 떳떳하고 자랑스러웠다.

이 장면이 내가 최초로 본 어떤 연극적 장면이 아닐까 싶다. 그 산타할아버지는 누구였을까? 아마도 선생님 중 한 분이 그렇게 분장을 하고 연기를 했을 테지만, 우리 모두는 진짜 산타힐아버시로 추호의 의심도 없이 믿었다. 지금 생각하면 관객 참여형 연극이었다. 연기자, 관객이 있었고 또 무대와 객석 사이의 완벽한 믿음이 있었다. 이런 믿음을 연극용어로는 'make-believe'라고 하지 않는가. 허구를 진실로 믿는 것 말이다. 연극은 이런 허구를 통해서 진실을 드러내는 예술이다.

다음 장면, 초등학교 1,2학년 때인가 싶다. 내가 기억하는 이미지는 이렇다. 장소는 극장이다. 극장은 꽉 찼고 사람들이 엄청 많은데 모두 서 있다. 아버지를 따라갔는지 나는 어른들 사이에 서 있고 키가 작아 무대가 보이지 않는다. 까치발을 하고 잠시 서서 바라봤는데 아마 그때 〈원술랑〉이란 연극이 무대 위에 펼쳐졌던 것은 아닌지…

자세한 기억은 없고 이건 뒤에 유추한 것이다. 당시 마산에는 극장이 3개 있었는데 내가 늘 지나다니던 중앙극장 앞에는 순회공연하던 여성국극단의 선전그림들이 붙어 있곤 했다. 아마 레퍼토리도 〈원술랑〉이 아닐지 모른다. 아니면 여성국극이 아니고 다른 창극단이었거나 연극단이었을지도. 하지만 난 그때 극장에서 뭔가를 보고 있었다. 이 이미지가 내게 각인되어 있다는 것은 뭔가 그게 특별한 경험이었기 때문이었을 것이다. 무대는 생각나지 않고 다만 많은 어른들이 서서 무대에 흠뻑 빠져 구경하고 있었다는 것이 내게 더 진한 인상을 남겼다.

김해랑 선생에게 춤을 배우다

내가 태어난 마산에는 우리 한국 신무용사에도 중요한 자리를 차지하는 무용가 한 분이 계셨다. 김해랑 선생님[4]이신데 일본 유학을 마치고 서울에서 활동을 하시다 마산에 터를 잡으신 분으로 최승희에게서도 춤을 배웠던 분이시다. 마산의 성호초등학교에서 내려오는 길, 대자유치원 옆에 '김해랑 무용연구소'를 열고 있었다.

다섯 살 때 내가 처음 이 무용연구소에서 선생님을 뵈었을 때 어린 내가 느끼기로는 거의 할아버지에 가까웠다. 지금 연표를 찾아 계산해보니 당시 40대 중반밖에 되지 않았다. 아마 그 당시가 선생님이 고향인 경남으로 돌아와 무용연구소를 열고 후학을 지도하기 시작한 때가 아니었을까 한다. 나

는 중3 때까지 이 무용연구소를 다녔다. 초등학교 마칠 때까지는 아주 열심히 선생님께 춤을 배웠고 중학교간 후는 학교 다니느라 그렇게 열심히 하지는 못해서 다니다 말다 했었다. 선생님은 내가 서울로 진학한 뒤 얼마 후 돌아가셨다. 안타깝게도 54세로 너무 일찍 돌아가셨다.

생각하면 김해랑 선생님께 많은 것을 배웠고 내 연극의 모태가 바로 선생님께 배웠던 춤이 아니었나 생각된다. 춤뿐만이 아니다. 우리 춤을 배우며 어린 내 귀에 처음 들어온 음악은 굿거리니 중모리니 하는 우리

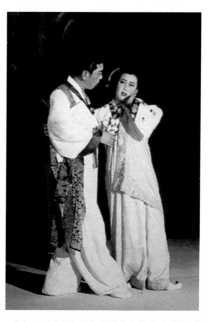

지난 1957년 '아리랑' 공연에서 함께 호흡을 맞추고 있는 김해랑(왼쪽)과 제자 김송자. (©김해랑춤보존회)

4) 金海郎(1915-1969). 본명은 김재우(金在宇)로 동래고등보통학교를 졸업하고 일본으로 유학하여 이시이 바쿠(石井漠)에게 현대무용을, 최승희(崔承喜)에게 고전무용을 배웠으며 1943년에 귀국하여 마산에 정착하며 후학을 양성하고 현대무용 발전에 이바지하였다.

장단과 가락이었다. 그때 들었던 소리들이 아직도 내 혈관을 돌고 있는 것 같다. 요즘도 듣기만 해도 팔이 올라가고 어깨가 들썩하니 말이다.

내가 무대에 처음 선 것도 바로 다섯 살 때 선생님의 작품발표회(1957) 때였다. 연구소에 다니던 꼬마들 대여섯 명이 꼭두각시 춤과 작은 북을 두드리며 추는 소고춤을 추었다. 김해랑 선생님은 마지막 피날레에서 탈춤과 선비 춤을 추었다. 무대 옆에서 본 그 장면이 생생하다. 남자 춤, 아기자기하고 예쁜 춤은 아니다. 선이 굵고 대범하다고 표현해야 할지… 그리고 품위 있는 춤이었다.

그때 아픈 기억이 하나 있다. 첫무대였는지 어느 때였는지 모르겠지만 이 기억은 지금도 나를 참담하게 하고 마음에 통증을 일으키며 지나간다. 다시 되돌리고 싶은 순간이다. 그러면 틀리지 않고 잘 할 수 있었을 텐데 말이다. 나는 무대 옆에서 내가 나갈 차례를 기다리고 있었다. 내 앞에 선 아이들이 차례차례 나가고 이제 내가 나가야 했는데, 바로 그때 어떤 어른이(아마 무대 기술을 보는 사람이었을 거다) 획 하고 내 앞을 지나가는 것이었다. 그 바람에 나는 박자를 맞출 수가 없었다. 한 박자를 놓쳐버린 것이다. 그래서 당황하여

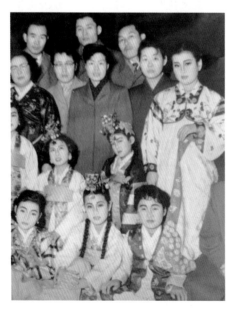

가운데 고개를 갸웃이 하고 있는 소녀가 나다. 1957년 마산 강남극장에서 김해랑 무용 발표회를 열었을 때다.

무대에 나가서도 처음엔 틀렸다. 그게 얼마나 속상했는지…

내가 잘못해서가 아니라 다른 걸림돌 때문에 한 박자가 틀리게 되고 박자를 맞출 때까지 잘 할 수 없었고… 그래서 화가 나서 엉엉 울었던 것 같다. 엄마에게 야단을 맞던 이유는 내가 너무 심하게 속상해 해서였던 게지…

선생님께 야단맞은 기억은 없다. 나 때문에 공연이 망친 것은 물론 아니다. 하지만 내가 나가려던 찰나, 누군가 내 앞을 가로막고 지나가던 황당한 느낌은 아직도 기억에 남아 있다.

나의 원형적 시간들

이 기억이 유독 남아 있는 것으로 보아 무대와의 기억이 그다지 좋은 것은 아닌데, 왜 나는 연극이라는 예술을 내 '마음붙이'로 삼게 되었을까? 계속 좀 더 깊이 캐보아야 할 과제인 것 같다. 이 글을 쓰는 이유도 그런 것이다. '왜 나는 연극을 하게 되었을까?' 하는 궁극적 질문. 이 질문은 내 인생에 대한 화두이기도 하다.

그 시절의 무용연구소는 요즘의 학원과는 다르다. 우린 그냥 무용소라고 불렀는데, 학원처럼 그냥 기술이나 지식만을 가르치는 곳이 아니라, 춤을 가르치며 한 공동체를 이루는 곳이었다. 연구생들도 20대의 나이가 많은 제자부터 초등학생이나 나 같은 꼬마도 있었다. 20대 큰 언니들이 우리를 가르쳤다. 우리는 모두 나이가 많건 적건 김해랑 선생님의 문하생이었고 제자였다. 그때 아이들에게 제일 독한 선생님은 S선생이었다. 아직도 얼굴이 기억난다. 이 선생님이 미워서 무용소 가기 싫은 적도 많았다. 연습시킬 때 아주 엄격해서 무서웠다.

그러나 김해랑 선생님은 참 인자하시고 점잖은 분이셨다. 내가 제일 어려서 그랬는지 선생님께 사랑을 많이 받았다. 수업시간이 끝나면 재미있는 이야기도 해주셨다. 그럴 때는 비스듬히 누워서 우리들을 바라보셨고 난 선생님 다리 옆에 꼭 붙어 앉아서 얘길 듣곤 했다. 선생님은 '단방구장수' 이야기를 즐겨해 주셨다.

"옛날 어느 마을에 단방구 팔러 다니는 아저씨가 있었단다. '단방구 사려, 단방구' 이렇게 소리를 외치고 다녔어. 그래 지훈이 너 단방구 하나 사라," 하시고서는 엉덩이에 손을 갖다 대서는 방구를 한 움큼 쥐는 흉내를 하고는 내 코앞에다 손을 펴고 흔들어대는 것이었다. 그러면 나는 도망을 치곤했다. 까르르 웃으면서. 아이들 이름을 하나씩 부르면서 짓궂게 자꾸 단방구를 파는 것이니 우리는 모두 깔깔 웃으며 선생님을 때리며 도망치고는 다시 또 모여들곤 했다. 선생님은 그런 우리들에게 '단방구라 냄새 안 난다'라는 평계를 대며 같이 웃고 즐거워했다. 기억에 남아 있는 즐거운 한 장면이다.

이런 시간들은 나의 원형적인(archetypal) 시간이다. 소리와 몸짓을 내 몸에 각인시킨 시간인 것이다. 어쩌면 이것은 문학보다 먼저 내게 왔다. 문학은 오랫동안 내 정체성의 8할 이상을 차지하던(한다고 생각했던) 매우 중요한 장르였다. 글쓰기는 10살이나 11살 때부터 시작된 오랜 벗이었고 이후 문학은 내 전공이 되었고 헤어질 수 없는 내 절친이었다. 그래서 항상 생각하기로 연극은 이 문학에서 뻗어 나온 곁가지이고 그래서 연극을 좇아갈 때는 갈등의 골짜기에 빠져 괴로워했다. 마치 오래 사귀던 정든 애인을 버리고 새로운 애인을 좇아가는 남자나 여자의 마음처럼 말이다.

그런데 지금 돌이켜 보는 동안, 깨닫는다. 문학보다 먼저 내게 소리와 춤이 있었구나 하고. 그것이 김해랑 선생님에게서부터 비롯되었음을 비로소 깨닫는다.

거문고를 연주해 보고 싶은 꿈

춤 배우기와 국악기 배우는 것을 그래서인지 나는 틈만 나면 시도했다. 작고한 최현선생 -김해랑 춤의 맥을 이어간 분- 이 서울예고에 재직할 때, 그때도 찾아다니며 춤을 배웠고, 또 이남주에게도 배웠다. 이남주는 김해랑 연구소에 같이 다닌 친구로 나보다 훨씬 늦게, 초등 5학년 때 들어왔다. 이 친구는 예고로 진학하고 이화여대 무용과를 가서 진짜 춤꾼이 되었다. "춤은 내가 선배"라고 늘 농담을 하는데 내 연극의 안무는 이 친구가 도맡아 했

다. 춤을 감칠맛 나게 추는 춤꾼이다.

또 춤 구경도 좋아해서 유명한 춤 명인들의 춤을 찾아다니며 봤다. 이매방, 김숙자 명인의 살풀이 춤, 밀양 백중 놀이의 하보경, 진주 검무의 김수악 명인의 춤은, 보는 내가 무아지경이 될 정도로 그저 넋 놓고 보며 반할 뿐이었다. 그래서 지금도 살풀이 춤이나 한량무를 더 배우고 마스터 해보고 싶은 꿈이 있다. 그리고 내가 사랑한 악기는 거문고다. 대학 4학년 때부터 미국 유학 가기 전까지 한 3년 열심히 배웠다. 사실 내가 가장 좋아했던 소리는 아쟁이었다. 죽 곧은 가느다란 개나리 가지로 명주 줄을 긁어서 어떻게 그런 소리가 나는지, 마치 오장을 긁어대는 것처럼 비장한 소리를 토해내는 악기다. 그런데 내가 배우기로 택한 악기는 거문고였다. 작은 나무 막대로 가죽을 덧댄 몸통을 치는 탁탁 소리는 다이나믹하면서도 시원하다.

미련을 못 버려 몇 년 전에도 잠깐 다시 배웠지만 시간이 없다는 핑계로 계속하지 못해 배운 것도 다 잊어버리고 마는데 늘 멋지게 연주해 보고 싶은 마음이 있다. 내 외로운 유학 시절에 판소리와 우리 국악, 특히 거문고 산조나 아쟁 산조는 얼마나 좋은 벗이 되어 주었던가. 이런 음악을 틀어놓고 혼자 살풀이를 흉내 내 한바탕 추고나면 그래도 마음이 진정되고 다시 공부할 마음이 되곤 했으니…

연극은 무엇인가?

흔히 종합예술이라고 불리는데, 그 속에 음악도 있고 춤도 있고 또 문학도 있다. 내 연극 작업의 기원이 어디서부터 비롯되는지 기억을 더듬어 자꾸 자꾸 파고들어가다 보니 어린 시절 김해랑 선생님의 춤에서 배운 그 원형의 시간이 있다. 아, 그래 이것이었구나! 내가 연극을 할 수밖에 없는 이유가. 새삼 깨닫는다… (2011 온라인 이프)

2부

TNT 레퍼토리

40년 이상의 긴 시간을 짧게 요약 정리하려니 어느 일들이 더 중요하고
중요하지 않은지를 가늠하는 게 어렵기만 하다.
맥베스가 말하듯이 "한 걸음 한 걸음 내일을 향해 걸어왔을 뿐"인데
어떤 일은 잊히고 어떤 일들은 기억에 새록새록 남았다.
무대 위 조명이 들어오면 우리는 "걸어 다니는 그림자"(a walking shadow)로
우쭐거리며 희로애락에 울고 웃다가 정해진 시간이 다해 조명이 꺼지면 우리는 퇴장해야 한다.
연극은 끝나고 세상은 사라진다. 쓸쓸한 인생길.
사람은 어딘가에는 마음을 붙이고 의지하며 그 길을 가야 하는데
내게는 문학과 연극이 내 마음 붙임이었다.
글쓰기와 연극 활동은 내게 창조하는 충만한 기쁨, 살아 있음을 느끼게 하는 순간이었고
또 그대로의 순전한 고통이기도 했다.

연극 활동을 시작한 이래로 줄곧 공연에 관한 글을 써왔다. 연극뿐만 아니라 영화와 춤에 대해서도 쓰는데 평론이라는 장르를 의식하거나 시선에 구애받지 않고 나의 연극 관과 지식을 배경삼아 자유롭게 쓴다. 다음을 가려 뽑아봤지만 귀한 종이를 낭비하며 지구 환경을 해치는 일이 될까 두렵다.

• 연극

[미국 작품]

1) 2012 *M. Butterfly* "복장 전환의 연극성: 나비를 사랑하는 법 – 동양과 서양의 차이"

2) 2020 〈듀랑고〉〈피어리스: 하이스쿨 맥베스〉 "한국계 이민자들의 그림자"

3) 2018 〈이상 열셋까지 세다〉 "성노와 리 부루어"

4) 2023 〈키스〉 "미국 거주 칠레인이 쓴 시리아 이야기 – 황당한 속임수"

5) 2018 〈신의 아그네스〉 "2018 돌아온 아그네스"

[한국 작품]

6) 2014 〈미국아버지〉 "퓰리처 상 수상 감의 수작"

7) 2021 〈월화〉 "여배우 이월화(1903-1933) 이야기"

8) 2018 〈사막 속의 흰 개미〉 "S Theatre 개관 멋진 구조의 극장"

9) 2020 〈무세중 몸굿 유진규 몸짓〉 "노을 극장 막 내리다"

10) 2019 〈내 이름은 사방지〉 "양성 구유자의 서러운 삶"

11) 1993 〈아침 한때 눈이나 비〉 "춤이 되기 위해, 또는 연극이 되기 위해"

12) 2021 〈조치원〉 "연극 언어로서의 충청도 말"

13) 2019 오사카 재일교포 〈조에아가 빛나는 밤하늘〉과 카자흐스탄의 〈날으는 홍범도 장군〉 "이들이 지킨 한국 말"

14) 2019 〈후에〉 "비언어극이 주는 해방감"

[유럽/영국 작품]

15) 2008 〈인형의 집〉 "헬머, 홀로 남겨지다"

16) 2022 〈소프루〉 *Sopro* 포르투갈 연극 "숨 쉬다"

17) 2000 〈오이디푸스〉 "백일홍 나무가 있는 무대: 목발을 한 오이디푸스" 일본 코나우카 극단

18) 2021 〈파우스트 엔딩〉 "여자 파우스트? 당위성 부재"

19) 2022 〈명색이 아프레 걸〉〈안나 카레니나: 톨스토이 참회록〉

20) 2022 〈베니스의 상인〉 "2022년 최고의 연극"

21) 2018 〈햄릿 아바타〉 "언어는 사라지고"

22) 1993 〈햄릿 머신〉〈사랑을 찾아서〉 "이야기의 해체와 구축"

23) 1993 연극과 에로티시즘 "벗는 연극, '표현의 자유' 추구하는 행위 예술"

24) 2006 〈한여름 밤의 꿈〉 "한국 시골의 여름 밤 꿈"

25) 2019 〈망각의 본성〉 *Nature of Forgetting* "기존 연극 문법과 질서를 해체하는 통쾌함"

26) 2019 〈딸에게 보내는 편지〉 윤석화 모노 드라마 "이제는 자기 이야기를 할 때"

[중국 작품]

27) 2023 〈비빔, 잡탕, 샐러드〉 제6회 중국희곡 낭독극 "잘 연출된 낭독극"

28) 2023 〈고 할머니〉 "가제는 죽고"

• 춤

1) 조흥동 한량무 "춤 인생 80년"(2022)

2) 김연정의 "승무"(2023)

3) 렉처 퍼포먼스 "우리 춤의 비밀을 알려주다"(2023)

4) 남정호의 〈우물가의 여인들〉 "정화와 놀이의 미학"(1995)

5) 경남무용합동 공연 "원숙미 넘치는 춤 일란(一蘭)"(1992)

6) 창원시립무용단 제8회 정기 공연 〈하늘아 하늘아〉 "노력 돋보인 안정감 있는 무대"(1992)

7) 창원시립무용단 제10회 정기 공연 〈일어서는 바다〉 "창조적 에너지의 세련미"(1993)

• 영화

1) 〈아마데우스〉 "죄와 벌: 살리에리, 영원히 기억될 것이니"

2) 〈세일즈맨의 죽음〉과 〈아메리칸 뷰티〉 - "아버지의 실패"

연극 리뷰

1) 〈M. Butterfly〉

"복장 전환의 연극성: 나비를 사랑하는 법 – 동양과 서양의 차이"
– 한국연극 2012.07

푸치니의 오페라 〈나비부인〉은 "Madam Butterfly"이고 데이빗 헨리 황의 연극 제목은 〈M. Butterfly〉이다. 이 Madam과 M.의 글자 차이가 두 작품의 차이를 수수께끼처럼 숨기고 있다. 마담은 여성을 지칭하는데 'M.'은 뭘까? 미스터? 무슈? 아니면 마담과 무슈를 둘 다 의미하는 걸까?

오페라 〈나비부인〉은 일본 여자의 순정과 사랑을 그리고 있지만 사실은 그녀가 미국남자에게 잠시 이용되고 버림받는 이야기다. 말하자면 한 미국 해병이 일본 나가사키에 군대가 주둔하는 동안 여러 가지 편의를 위해 싼값에 현지처를 구해 결혼하고 1년 후 떠나 버리는 내용이다. 음악의 아름다운 선율, 특히 '어떤 개인 날' 같은 아리아는 이런 오리엔탈리즘적 해석을 그냥 '아름다운 오페라' '예술'이라는 이름으로 은폐시킨다.

연극은 바로 이 점에 착안하여 한 아시아 여성이 유럽 백인남자를 사랑이라는 이름으로 이용하다가 버리는 것으로 뒤집는다. 만일 오페라를 이런 뒤집기로 전개시킨다면 여전히 유럽 사람들이 〈나비부인〉을 아름다운 오페라로 받아들일 수 있을지 의문이다.

중국계 미국인 작가 데이빗 헨리 황은 희곡 〈M.나비〉로 1989년 퓰리처 상을 수상했다.

이 희곡의 배경에는 푸치니의 오페라 외에도 거짓말 같은 실화가 존재한다. 이 중국계 극작가의 시선을 끈 것은 어느 날 신문에 실린 짧은 기사였다. 1986년 프랑스 파리의 한 법정에서 베르나르 부르시코(Bernard Boursicot)라는 한 외교관이 중국 스파이로 밝혀져 6년형을 선고 받았고 그의 중국인 아내 쉬 페이 푸(Shi Pei Pu)가 사실은 남자였다는 간단한 내용이었다. 그러니까 그 스파이 프랑스 남자는 중국인 아내와 20년의 세월을 보냈음에도 불구하고 (그들 사이에 아들까지 있었다) 남자란 사실을 몰랐다는 것이다.

작가는 이 흥미로운 사실을 추적했고, 중국 여자에게 농락당한 이 서양남자의 이야기를 푸치니의 오페라와 잘 혼합하여 새로운 작품 〈M.나비〉로 만들어냈다. 르네 갈리마르, 이게 그 프랑스 남자의 새 이름이고 송 릴링이 나비인 중국여자(남자)의 이름이다. 그래서 나비는 마담도 아니고 무슈도 아닌 그냥 "엠 점 나비"가 된다.

이 연극의 시간적 배경은 1964년 두 사람이 북경에서 만날 때부터 1986년 파리 법정에서 재판을 받고 정체가 밝혀지기까지의 시간이다. 이 동안 중국은 문화혁명이 일어났고 프랑스는 베트남을 놓고 미국과 신경전을 벌이다 베트남을 잃어버린다. 이런 정치적 역사적 흐름을 배경으로 하고 르네 갈리마르는 프랑스 외교관으로 중국에 근무하고 있다.

갈리마르는 중국의 역사나 문화에 대해 무지하다. 또 여자에 대해서도 잘 모른다. 그저 외교관으로 출세하기만을 바라는 한 평범한 남성이다. 만일 그가 중국 오페라에서 모든 여자 역을 남자가 한다는 것만 알았었더라도… 아니 셰익스피어 연극에서 여자 역을 남자가 한다는 것만 알았었더라도, 중국 오페라의 여자 역이 남자일 수도 있음을 혹시 의심해 볼 수도 있었을 텐데 말이다. 르네 갈리마르는 그런 남자였다. 중국에서 근무하고 있지만 중국에 대해서도 모르고, 예술에 대해서도 문외한이며, 역시 여자에 대해서도 무지했다. 그랬길래 그 여자가 여자인 것에 일말의 의심도 없었던 것이다.

막이 열리면 르네 갈리마르는 감옥에 갇혀있고 그는 우리에게 자신의 이야기를 회고하여 들려준다. 푸치니의 오페라를 이야기해주면서 핀거튼(미국인 해군대위)과 초초(나비라는 일본어)의 결혼을 말해준다. 그리고 자신이 어떻게 송 릴링이라는 중국 오페라 가수를 만났는지를. 그들의 사랑, 동양여자의 수줍음이라는 치명적 매력, 그리고 이별, 파리에서의 재회 등등, 이 모든 이야기를 마치고, 르네 갈리마르는 자결한다. 오페라 "어떤 개인 날"을 음악으로 틀고 스스로 그 마담 버터플라이로 분장하고는 초초상이 되어 그녀처럼 죽는다. 어두운 감옥 방에서 피 흘리면서. 마치 연극배우처럼. 그의 초초상의 재현은 연극과 느슨하게 연결되어있던 오페라를 이 마지막 엔딩에서 극과 하나로 완전히 결합시킨다.

이처럼 이 연극은 남/여, 동양/서양, 연극/삶의 전복이 꾀해지는 것이 가장 큰 주제이며 매력이다. 이 주제를 가장 도드라지게 하는 것이 바로 복장전환, 옷 바꿔 입기다. 갈리마르가 처음 송 릴링을 만날 때, 송은 이미 오페라 속 초초상의 옷을 입고 있다. 그래서 갈리마르뿐만 아니라 우리 모두 속아 넘어간다. 즉, 그의 첫 번째 복장전환은 무대 밖에서 일어나고 우리 앞에 제시되지 않는다. 작가의 훌륭한 전략이다.

두 번째 복장 전환은 법정 장면 직전에 일어난다. 송은 놀랍게도 무대 위에서 완벽한 남자 옷으로 바꿔 입고, 즉, '남자'로 변신한다. 그런데 작가는 더 쇼킹한 장면을 준비한다. 그 남자가 우리 눈앞에서, 그리고 갈리마르 앞에서 남자 옷을 벗어버리고 완전 누드가 된다. 자신이 남자임을 믿으려 하지 않는 갈리마르에게 몸을 보이며 증명하기 위해서다. 동양여자, 나아가서는 여자에 대한 자신의 환상을 지키고 훼손당하지 않으려고 몸부림치는 갈리마르에게 그는 잔인하게 나신을 드러낸다.

여자란 무엇인가? 또, 남자란 무엇인가? 입는 옷의 차이인가? 우리가 믿고 있는 철통같은 진실이란 건 겨우 몸을 가리는 한 겹 옷의 차이일 뿐이다. 작가는 낮은 목소리로 속삭이고 있다. 남/여, 동/서, 연극/삶 사이의 경계도 마찬가지일 뿐이라고. 그러면서 그 허물어지는 경계를 보여준다.

사실 우리는 우리 눈이 보는 걸 믿을 뿐이다. 여자 옷을 입었다면 여자로, 남자 옷을 입었다면 남자로 믿는다. 성의 차이는 이런 정도일 뿐, 역시 경계는 흐려진다. 그런데 이건 동양과 서양의 차이이기도 하다. 왜냐하면 서양은 남자로, 동양은 여자로 인식되어 왔고, 서양은 강하고, 지배적이며, 동양은 약하고, 순종적이며, 의존적으로 생각되어 왔다. 오리엔탈리즘이란 바로 서양이 생각하는 동양, 남자가 생각하는 여자, 바꾸어 말하면 서양의 지배 논리에 합당하도록 서양이 동양에 대해 가지고 있는 차별, 무시 의식이다. 그건 여성차별주의와도 통한다.

영국작가 카릴 처칠도 〈황홀경〉(Cloud Nine)에서 성별차이에 대한 질문을 던지기 위해 복장전환기법을 사용하고 있다. 여자 역은 콧수염이 있는 남자가 여자 옷을 입고 연기한다. 처음에는 이상하게 보여도 그건 순간에 불과하다. 우리 관객은 곧 그 콧수염달린 남자를 개의치 않고 여자로 믿고 연극을 보게 된다. 이런 전복은 남/여에 그치지 않고, 어른/어린이, 백인/흑인, 어린 여자/인형에게도 적용된다.

갈리마르는 진실을 보기를 거부하고 기를 쓰고 그 나신을 외면한다. 송은 눈을 굳게 감고 있는 갈리마르에게 다가가 자신의 피부 촉감을 느끼게 하고, 귓전에 목소리를 들려준다. 아이러니컬하게도 이때 갈리마르는 "여자" 송을 느낀다.

마지막 복장전환은 감옥에서 갈리마르가 오페라의 나비부인으로 변할 때 일어난다. 죄수복을 벗고(혹은 그 위에) 일본 기모노를 입는다. 오페라의 음악이 작은 감방 안에 울려 퍼지고, 그는 여자의 가발을 쓴다. 그리고 붉은 립스틱으로 입술을 칠한다. 갈리마르란 남자가 오페라의 주인공 나비부인 초초상으로 변하는 것이다. 미국남자에게 버림받은 초초상이 자결하는 장면을 재현하는 이 극중극 장면에서 실제 죽는 사람은 송 릴링에게 버림받은 갈리마르다. 따라서 이 장면은 훌륭한 연극/삶(현실)의 전복을 보여준다.

연극/삶의 전복은 사실 그 둘이 다르지 않다는 말이기도 하다. 이 주제

는 극 전체를 관통한다. 갈리마르가 기만당한 인생은 송 릴링의 완벽한 연기로 인해 가능했다. 송은 자신에게 맡겨진 여자라는 배역을 완벽히 소화했고, 이 연극에서 갈리마르는 자신도 모르게 상대 배역을 맡고 있었던 셈이다. 이들은 삶이 곧 연극이었다. 차이는 송은 자신이 acting하는 것 알고 있었다는 점이며 갈리마르는 몰랐다는 점이다. 모르기는 했지만 갈리마르는 전심을 다해 acting했다.

이런 갈리마르에게 송은 "당신은 내게 연기자로서… 가장 큰 도전이었어" ("I am an artist, Rene. You were my greatest… acting challenge.")(2.7.63)라고 말해준다. 이 작품의 연극성을 이처럼 잘 대변해주는 말이 또 없을 것이다. 하지만 이 연극은 관객(사람들)들에 의해 중단된다. 사람들은 무대 위 조명을 끄고, 극장에 불을 켠다. 그리고 이 배우들의 배역을 박탈하고 두 사람을 법정에서 처벌한다.

갈리마르는 왜 자결할까? 송에게 그토록 감쪽같이 속은 것이 억울하고 분하여서? 아니면 그를 사랑했기 때문에 그 사랑을 지키려고? 여자에 대한 환상, 사랑에 대한 환상, 송에 대한 환상을 깨지 않으려고? 리얼리티를 직시하는 것이 두려워서? 결국 그가 사랑한 것은 인간(존재)이 아니라 "환상"이었다. 그 환상은 자신의 생명이었기에 생명을 바쳐서라도 지켜내려고 했던 것이다. 갈리마르의 비극성이 여기에 있다.

그럼 송은 어떨까? 그는 평생에 걸쳐 여자 옷을 입고 살았고 갈리마르의 애인 역을 수행했다. 중국 공산당이 정보를 캐내기 위해 그에게 준 임무다. 그러는 가운데 송은 갈리마르를 사랑했을까? 아마도 임무와 연기가 하나가 되어 버린 건 아닐지. 마스크가 어느덧 얼굴이 되어 버렸다고도 볼 수 있다. 자신이 남자임을 드러내 보이면서 송은 버림받은 동양여자의 복수를 하는 셈이지만 갈리마르에게 자신의 촉감을 되살려주면서 그는 사랑을 호소한다. 물론 갈리마르는 차갑게 거절하지만.

평생 사랑하던 존재가 어느 날 갑자기 성이 바뀌어 버린다면? 그렇다면 내 사랑은 사라질까? 내가 사랑했던 건 성을 전제로 한 그 사람이 보여준

여성성, 혹은 남성성을 사랑했던 것일까? 존재 자체가 아니고? 환상에 속는 것은 그것이 무엇이라도 위험하다. 그것은 나를 기만하고 상대를 기만한다. 아마 송이 화를 낸다면, 자신의 존재 자체에는 눈이 멀고 자신이 만들어낸 여성성이라는 환상만 사랑했던 남자에 대한 것일 것이다.

지금 세종문화회관 M극장에서는 〈M.나비〉가 공연되고 있다. 배우들이 모두 우리 한국인이었기 때문에 동양/서양의 대비는 일어나지 않았다. 이 연극이 한국에서 공연될 경우의 가장 큰 장애가 바로 그것이라고 할 수 있다. 송 릴링 역의 배우(김다현)가 여자 분장과 신체적 조건으로 인해 오히려 서양인처럼 보였고 갈리마르(김영민)는 외모가 송에 비해 한국적이고 신체적으로도 왜소하여 더 동양인처럼 보였다.

연출은 일부러 서양인처럼 보이려는 전략을 택하지는 않았지만 그로 인해 놓친 것도 많았다. 즉, 서양/동양의 한 축을 붙잡지 못했고 오리엔탈리즘적 비판도 구축하지 못했다. 이 공연은 복장전환과 연극/삶이라는 축도 놓치고 있다. 송이 여자 옷에서 남자 옷으로 바꿔 입을 때 차라리 그 과정을 대담하게 노출하여 보여주는 것이 더 나았을 것이다. 영화에서는 존 론(송 릴링 역)이 여자 분장을 했지만 계속 남자라는 사실을 알려주기 위해 애쓴다. 감독 데이빗 크론버그는 어떤 인터뷰에서 그가 여자처럼 보이려고 애쓰지 않았고 남자임을 계속 암시하려고 노력했다고 한다. 그러나 연극에서 송은 완벽히 여자로 보이려고 노력했다. 그래서일까, 그가 남자 옷을 입고 나왔을 때, 목소리도 남자목소리로 말할 때, 내겐 그게 놀라움이라기보다는 이질감으로 느껴졌다.

원작의 연극성도 많이 축소된 점이 아쉬웠다. 송의 집 집사 친(공산당 감시자)의 역할도 따라서 축소되었다. 친의 등장으로 인해 갈리마르가 "우리는 연극을 하고 있다"는 점을 관객에게 몇 번 알리는 장면이 있는데 이 장면은 도무지 극적 효과를 거두지 못했다. 즉 그 장면에서 갑자기 대두된 연극성은 극 전체에 녹아들지 못했고 전후 의미가 불통이었다. 갈리마르가 감옥에

서 해설자로 극을 시작하고 극 속에서 다시 극으로 들어갔다 나왔다 하는 극중극 재현이 많이 생략되거나 뚜렷이 변별되지 않은 점도 아쉬웠다. 공연은 거의 "쇼킹한 연애사건"의 축만 따라갔다고 생각한다. 데이빗 헨리 황이 겨냥한 더 큰 담론들은 묻혀버렸다. 무대 전체를 새장 모양으로 형상화한 점은 아마도 나비를 가두는 새장이라는 의미를 반영한 듯 보였다. 시각적 효과는 훌륭했지만 새장과 나비는 과연 그렇게 잘 연결되는 이미지 인지 한 번 더 생각해 보고 싶다.

나비를 사랑하는 법 - 서양에서는 나비를 채집하여 심장에 바늘을 꽂아 그대로 말려서 보관 전시한다. 동양에서는? 장자가 나비가 되고 나비가 장자가 된다. 누가 누구인가?

2) 〈듀랑고〉 〈피어리스: 하이스쿨 맥베스〉
"한국계 이민자들의 그림자"
- 한국연극 2020.03

정리해고 당한 아버지, 아버지의 꿈을 거역하고 제 갈 길을 가려는 아들들. 이들은 듀랑고로 자동차 여행을 떠난다. 그리고 고등학생 쌍둥이 둘이 살인을 계획한다.

2020년 1월 한국 서울에 이 두 작품이 나란히 공연된다는 것이 놀랍고 흥미롭다. 두 작품은 모두 한국계 미국인 여성 극작가의 희곡이다. 또 다른 공통점은 이 두 작가가 모두 미국 동부의 명문 앰허스트(Amherst)대학 출신이라는 점이다. 〈듀랑고〉의 줄리아 조(Julia Cho)는 45세로, 〈피어리스: 하이스쿨 맥베스〉(원제 《Peerless》)의 박지해(Jiehae Park)보다 10년 선배가 된다. 줄리아 조는 뉴욕에서 활동하다 현재는 로스앤젤레스에 거주하고 있고 박지해는 세 살 때 이민을 가서 가족들과 미국 중서부의 여러 곳을 옮겨 다니다가 현재는 혼자 뉴욕에 정착했다.

줄리아 조는 수잔 블랙번(Suzan Blackburn)상의 수상자로 작가로서는 이미 탄탄한 자리를 굳히고 있으며 몇 년 전 국내에서 〈가지〉(Aubergine)가 공연되어 동아연극상 작품상을 받기도 했다. 〈듀랑고〉(Durango)는 국내 공연으로서는 그의 두 번째 작품이다.(한양레퍼토리/정승현 연출)

박지해의 〈피어리스〉(이오진 역 연출)는 국내 첫 작품이다. 원제 〈Peerless〉로 위의 긴 제목은 국내용으로 붙여진 것 같다. 2018년에 예일대학 극장에서 공연되었으니 아주 빨리 수입됐다. 예일대에서 공연되었다는 것은 인정받았다는 의미가 된다. 〈피어리스〉로 박지해는 극작가의 자리를 확실히 얻게 된 셈이다.

'피어리스'의 뜻은 '흠 없는' '비길 바 없는'이다. 왜 이 제목일까? 주인공 쌍둥이 M과 L의 학업 성적이 뛰어난 점을 빗댄 제목일까? 아니면 그녀들의 흠 없는 살인계획을 은유하는 제목일까? M과 L은 학교에서 제일 공부 잘하고 운동, 음악, 특히 화학 등 못하는 것이 없는 소녀들 즉 'peerless girls'라고 할 수 있다. 그런데 이 두 우수한 소녀가 미국 최고의 대학인 아이비리그 대학 중 하나에 가기 위해 살인을 저지르게 되는 것에서 극적인 드라마가 펼쳐진다. 이러한 설정을 셰익스피어의 〈맥베스〉의 상황과 맞물리게 한 것이 기발하고 참신하다. 셰익스피어 덕분에 관심 끌기에도 성공한다. 맥베스의 전장터와 마녀가 나타나는 벌판은 미국 중서부 한 고등학교로 변한다. 아이비리그 대학에 소수인종 특별전형의 TO로 들어가려는 M의 욕망은 바로 왕이 되려는 맥베스의 욕망과 같다. 그래서 그녀의 이름도 M이고 쌍둥이 자매 L은 꼭 레이디 맥베스처럼 M에게 그 욕망을 끊임없이 부추긴다.

그럼 마녀는 누구일까? 학교에서 아무도 상대해 주지 않는 '드러운 애'는 이 쌍둥이들이 무엇을 원하는지, 뭘 하는지를 다 안다. 그리고 미래를 점쳐 주기까지 하는데 바로 이 '드러운 애'가 마녀라고 할 수 있다. 이들에 의해 살해되는 D는 던컨 왕 - 그는 아이비리그 대학의 합격통지서를 이미 받았고 M은 자신의 것이라고 생각했던 TO를 D에게 뺏긴 것으로 간주한다. 이 D

는 뱅코우의 역할과 살짝 오버랩 된다. 뱅코우가 죽은 후 유령이 되어 나타나는 것처럼 D는 두 쌍둥이에게 "일어 나라 일어 나라"라는 환청으로 들리게 되고 이 음성은 사실 D의 인디언 고조할아버지의 음성이다.

〈듀랑고〉는 아서 밀러(Arthur Miller)의 〈세일즈맨의 죽음〉을 연상시키는데 아버지와 아들은 아시아계 즉 한국이민자들이다. 미국 사회 속에서 엉터리 영어로 평생 힘들게 일한 아버지는 아들들과 여행을 하며 서로 부딪친다. 그러는 와중에 부자는 서로의 실제 상황을 알게 된다. 즉 큰 아들은 아버지가 원하던 의과대학 입시면접을 거부했고 작은 아들은 동성애자이고 아버지는 해고되었다는 것이 밝혀진다. 여행은 결국 실패로 돌아가지만 집으로 돌아오는 여정은 부자 간 갈등이 완화되고 서로를 이해하는 긍정적인 결말에 이른다.

〈듀랑고〉에서 가장 두드러지는 점은 인종 간의 차이다. 백인, 흑인, 그리고 아시아인(한국인)이라는 인종이 부각될 때 이 연극은 의미를 쟁취한다. 언어 역시 중요한 차이인데 같은 영어를 쓰지만 백인들, 아프리카계 흑인들, 그리고 아시아인들의 영어는 다를 수밖에 없다. 이번 공연이 이 인종과 언어의 차이를 뚜렷이 드러내지 못하고 한국 서울이라는 공연조건으로 인해 묻혀버린 점이 아쉽다. 한국어를 쓰고 한국인들에 의해 공연될 때의 이 문제점을 연출적인 면에서 극복할 수는 없었을까? 배우들의 연기, 발화, 외모, 무대 공간은 이 차이점을 전혀 보여주지 않았고 따라서 작품의 본 의미는 퇴색될 수밖에 없었다. 이 점은 이민자들의 연극을 다룰 때 직면하는 가장 큰 문제다.

〈피어리스〉에서도 같은 점을 지적할 수 있는데 특히 다음 두세 가지 점이 그러하다. 쌍둥이의 언어가 너무 한국적으로 번역되었다는 점. 즉 현재 한국의 여고생들이 쓰는 그들만의 은어와 욕설이 그들의 입에서 너무나 친숙하게 튀어나오는 것이 오히려 이질적으로 들렸다. 가령 한국식 줄임말

'백퍼' 같은 말 – 의도는 알겠는데 과연 이들이 미국에 살고 있는 이민자인 지 아니면 한국 여고생인지 구별이 되지 않았다. (그리고 난무하는 욕설도 좀 거슬 렸다.)

또 한 가지는 무대 공간 사용 부분이다. 연출자는 극장의 무대 자리에 관 객을 앉히고 대신 2층 객석과 2층 발코니를 무대(acting area)로 설정했다. 상 당한 실험적 시도다. 이에 따라 조명도 각별히 신경을 기울인 점이 눈에 띄 었다. 신선하고 기발한 시도이지만 과연 이 작품의 성격과 이 공간 스타일 이 서로 잘 들어맞고 있을까라는 의문이 관극하는 동안 계속 일어났다. 그 것은 세종문화회관의 S Theatre가 꽤 넓고 높은 공간이고 배우는 관객으로 부터 꽤 멀리 떨어져 있고(맨 위 자리에 있을 때는 더욱) 장면 전환 시 배우들의 동 선도 길어져 시간이 걸리는 약점을 피할 수 없었기 때문이다. 배우들은 극 장 뒤로 계속 뛰어 다니고, 관객의 뒤로 왔다갔다하고, 발코니에 나타나고, 2층 객석의 의자 위에 나타난다. 공간을 고려한 동작선이다. 하지만 배우들 이 이런 등퇴장을 깔끔하게 맞추어 내려면 아주 바빴을 것이 틀림없다. 또 관객들은 다음 씬이 계속 이어지기를 기다려야 했다. 씬들이 매끄럽게 이어 진다기보다 띄엄띄엄 연속된다고 해야겠다. 이런 문제는 혹시 극적 긴장감 을 약화시키지는 않는지? 이런 동선은 무대 위 배우들 간의 긴장도 약화시 키고 관객의 정서에도 유려한 흐름을 방해한다.

그래서 천정고가 높은 이 S극장이 아니라 오히려 좁은 소극장 공간 – 배 우들과 관객들이 서로의 호흡 소리를 듣고 느낄 수 있는 그런 밀도 높은 협 소한 공간에서 공연되면 어땠을까? 〈맥베스〉의 숨 막히는 극적 긴장이 촉 발될 수 있는 그런 공간이 이 '흠 없는' 음모와 살인이 벌어지는 공간으로 더 적합하지는 않았을까?

또 하나의 문제점은 연극의 진행 방식이다. 관객들은 무대 위 중앙에 사 각형으로 잘 정돈된 자리로 안내되어 앉혀진다. 넓고 높은 극장이 주는 긴 장감이 우리를 에워싼다. 아니 압도한다. 왠지 말을 하면 안 될 것 같다. 앞 에 보이는 건 무채색 객석(seats)뿐이다. 시각적으로도 별 볼 게 없고 이 에

워싸임은 왠지 감시당하는 느낌이다.

그리고 연극 시작과 끝이 극장 조명이 암전되고도 한참 후다. 이것은 엔딩에서 더욱 두드러졌는데 조명이 꺼진 후에도 암전은 한참 계속된다. 관객은 박수를 칠 수도 없고 그냥 그렇게 어둠 속에 한참 기다린다. 관객들은 얼어붙어 있었다고 해야 할까? 작가는 이 연극을 코미디, 혹은 블랙 코미디라고 부르고 있는데 그런 코미디적인 이완시키는 힘 – 관객이 반응하게 하고 웃게 만드는 그런 부분을 놓치고 있지는 않았는지?

이 지적은 평자의 주관적인 관점이다. 네 사람 배우들의 연기와 집중력은 아주 좋았고 연출자의 새로운 시도도 돋보였다는 점에서 2020년 벽두를 여는 기억할 만한 공연이었다고 말하고 싶다. 이민 가족 세대 간 갈등이나 소수자 할당제 입학 정책을 이용하려는 쌍둥이는 모두 이민자들의 팍팍한 삶을 드러내고 이런 이민자 경험이 이제 작가들에 의해 표현되고 있는 것은 의미 있는 현상이다.

박지해의 등장으로 한국계 작가가 또 한 사람 늘어난 셈이다. 다이아나 손(Diana Son), 영진 리(Young Jean Lee), 성 노(Sung Rno), 그리고 줄리아 조가 현재 활동 중인 작가들이다. 이 중 영진 리는 연출도 겸하고 있으며 서울도 방문하여 〈우리는 곧 죽을 거야〉(We're Gonna Die)(2011)를 공연한 적이 있다. 성 노 역시 삼일로 창고 극장에서 그의 〈이상, 열셋까지 세다〉(2009)를 리 부루어(Lee Breuer) 연출로 공연한 적이 있다. 이런 작가들의 출현은 한국 이민 100년의 성과로 반가운 현상이다. 앞으로 좋은 작가들이 더 나타나기를 기대한다.

3) 〈이상 열셋까지 세다〉

"성노와 리 부루어"

- 2009.06.15 삼일로 창고극장

성노(Sung Rno, 1967-)는 한국계 미국 극작가다. 하바드대 물리학과를 나왔지만 연극에 이끌려 브라운 대학으로 진학하여 폴라 보글의 희곡 창작 과정을 공부했다. 그 수업 시간에 "이상 열 셋까지 세다"(*Yi Sang Counts to Thirteen*)을 써냈고 이 단막극이 리 부루어(마부마인 극단)의 눈에 띄었다. 아마 두 사람은 이상(1910-37)이라는 시인에게 매혹되었을 것이다. 그래서 2009년에 서울까지 오게 된 것이리라.

의미 있는 실험작이었던 건 분명하다. 여러 가지 좋은 점이 있는 공연이었다. 가운데 무대가 아래 위로 올라가고 내려가게 작동한다던가, 오른쪽 뒷 무대 한 코너가 역시 오르락내리락한다든지, 흰 커튼 위에 영상을 사용한 것이나 그 커튼을 통해 인물이 등·퇴장하는 것 등, 작은 소극장 공간을 아주 효과적으로 활용한 것은 역시 연출의 역량을 느끼게 했다.

가장 불협화음으로 다가온 것은 극에 사용된 음악이었다. 1920년대의 뽕짝이나 한오백년 같은 우리 소리가 유성기에서 흘러나오는 옛날 식 창법으로 불려졌는데 어울리지 않고 겉돌았다. 이상은 시대를 앞서간 모더니스트였고 쉬르 리얼리스트였고 포스트모더니스트였다. 그의 삶도 시도 그랬다. 연출은 그 시절 우리 정서를 그 유성기 음악을 통해 불러일으키려고 노력했고 이 점은 알아차릴 수는 있었다. 하지만 어쩌랴? 그 시대 지식인들은 그런 음악을 들었던 건 아니다. 오히려 차이코프스키나 프랑스 상송을 들으며 그 시대의 우울을 달랬을 것이다.

성노는 아마도 영어 번역본 이상(李箱)을 읽었을 것이고, 리 부루어라는 훌륭한 연출도 성노가 쓴 영어 작품을 통해서 이상을 알았을 것이 분명하다. 혹시 작가가 한국어가 능통해 원작을 읽었을 수도 물론 있다. 그러나 두 사람의 이상은 우리가 익히 알고 있는 그 이상은 아니고 두 사람에 의해 새

롭게 창조된 또 하나의 이상이라고 하는 편이 정확할 것이다. 원저자 이상에 얽매일 필요는 전혀 없다.

하지만 연극은 식민지 시대를 살아가야 하는 한 예술가의 고뇌, 그의 굴욕감, 우울, 좌절, 무기력을 표출하지 못했다. '박제된 천재' '날개를 잃어버린 새' '십삼인의 아해'인 이상을 이해하지 못했던 건 아닌지. 이상의 여자 관계와 성생활에만 초점을 맞추었다는 느낌이 짙다.

이 작품을 굳이 이상에 대한 극이라고 할 필요는 없을 것 같고 그냥 이상에 의해 촉발된 영감으로 창조된 성노의 한 작품이라고 보면 될 것 같다. 몇 씬을 잘라내고 의상, 음악 바꾸고, 이상의 시를 더 집어넣고 이 시들을 잘 이용하여 이끌어 가면 좀 더 이상과 밀착되지 않을까? 하는 생각은 순전히 이상을 사랑하는 나의 관점이다.

※ 성노는 이 작품 외에도 〈클리블랜드에 비 내리다〉(Cleveland Raining), 〈물결〉(Wave), 〈마스크 뒤〉(Behind the Masq), 〈기후〉(Weather), 그리고 〈중력〉(Gravity)을 썼고 뉴 드라마티스트(New Dramatists)의 일원이며 마이 창작랩(The Ma-Yi Writers Lab)을 만들어서 활동하고 있다.

4) 〈키스〉
"미국 거주 칠레인이 쓴 시리아 이야기-황당한 속임수"
– 2023.04 세종문화회관 M Theatre

연극 시작 5분만에 짜증이 났다. 왜 이런 연극을 지금 하고 왜 이걸 보러왔지? 칠레 작가라고 해서 뭔가 좀 다른 특별한 걸 기대하고 왔는데 – 칠레의 이야기 같은 것 말이다. 작가는 기예르모 칼데론이라고 했다. 처음에 칼데론이라고 해서 중세 스페인 고전 작가? 인가 했는데 그건 아니었다.

공연 홍보물에는 이 작품이 2014년 독일 초연 이후 전 세계에서 절찬 공연되고 있으며 뉴욕 타임즈는 작가를 "공연계의 천재"라고 평했다고 소개한다. 다소 과장된 홍보를 느끼게 했지만 관심이 가기에 충분했다. 제목도 아무 것도 추측할 수 없이 애매했기에 더욱 그랬다. 과연 어떤 작품일지. 그런데… 칠레 작가이긴 한데 미국에 살고 있고 작품 소재와 배경은 시리아다.

작품 소개에 나온 대로 "허를 찔렸다." 모두 속았다. 충격적인 반전이 있었다. 그런데 묻고 싶다. 그 반전이 유쾌했던가? 또 우리에게 어떤 성찰을 가져다주었나? 말하자면 고전 비극의 운명의 반전 Reversal of Fortune같은 것, 우리를 어둠에서 빛으로 인도하며 카타르시스를 주는, 비장미를 곁들인 그런 반전 말이다.

〈키스〉의 반전은 놀라웠지만 그것이 속임수에 기반하고 있었기 때문에 유쾌한 반전은 아니었다. 그리고 전반부에서의 사랑과 질투의 얽힘의 의미가 후반부로 이동하면서 의미가 좀 달라지기는 했지만 – 하딜이 말하는 "우리 모두를 지켜주려고 그랬어"의 의미는 최소한 그랬다. 그러나 전쟁 상황 속에서의 그런 시기, 질투, 애증은 의미의 증폭이라기보다는 생명이 위급한 상황 속에서도 변하지 않는 인간의 본성을 노출해 주었다고 말하는 것이 더 정확하다. (공연 홍보물이 말하는 것과는 달랐다는 의미다.)

중간 인터넷 영상 통화 연결은 꽤 그럴 듯하고 사실적이었지만 이 연극에 그리 높은 점수를 주기는 꺼려진다. 그리고 무대 장치. 전반부의 호화로운 거실 장치도 그랬지만 후반부의 폭격에 의해 무참히 파괴된 잔해를 나타내는 그 어마어마한 장치. 상호 극대조되는 효과는 있었지만 폐허는 그것이 진짜가 아니라 만들어진 가짜 장치라는 걸 알기에 (무대 위 사실적 무대장치가 허구라는 걸 누가 모르랴마는) 약간의 놀라움에 그쳤을 뿐, 내게는 그저 무지막지한 낭비로 다가왔을 뿐이다. 세종문화회관 주최이고 서울시 극단이니까 이런 것이 가능하다. 만일 개인 단체에서 이 작품을 공연한다면 분명 후반부는 관객의 상상력을 최대한 이용하여 어쩌면 음향 효과만으로도 연출 가능하지 않았을까? 최소한의 폐허 장치도 사실 불필요한 것이다.

그리고 후반부 시작의 충격적인 총성과 폭발은 아쉽게도 처음 전환 시에만 사용된 점도 지적하고 싶다. 끝까지 간헐적으로 이어져야 했다. 전투 상황이 그리 빨리 종식되지는 않았을 터이기에 말이다.

이렇게 반전(反轉) 형식으로 펼쳐지는 것이 작가의 의도였다면 중간에 등장하는 연출도 배우가 하는 것이 맞다는 것이 내 생각이다. 실제 연출(우종희)이 직접 무대에 등장하는 것보다는 아예 극본 속에 포함되어 있는 연출 역할의 배우, 그 배우가 나왔어야 하지 않았을까. 즉 모든 것이 완전한 하나의 컴팩트한 세트가 되어야 한다는 것이다. 진짜 연출이 왜 생뚱맞게 나와서 작품 해석을 잘못했다느니 어설픈 대사를 뱉어 내야만 하는가?

이 연극을 보고 시리아의 현실에 대해 우려하고 공감하는 관객보다는 '허를 찔린 것'을 더 기억하고 짜릿하게 느끼거나 혹은 나처럼 씁쓸하게 느끼는 관객이 더 많았을지도 모른다. 그렇다면 이 작품은 극의 타당성에 대해 물음표를 던질 수밖에 없다. 속임수의 연극. 공감할 수 없었다. 외국의 과한 극평가에 대해 무비판적 신뢰를 하며 들여 온 작품이 아닐까 하며 이런 수입품은 우리 연극 발전에 도무지 도움이 되지 못한다.

5) 〈신의 아그네스〉
"2018 돌아온 아그네스"

〈신의 아그네스〉가 다시 대학로에 돌아왔다. 수많은 여배우들을 스타 반열에 올려놓은 연극 - 〈신의 아그네스〉.

이 작품이 그토록 사랑받는 이유는 작품이 던지는 무게도 분명 있지만 세 여성 인물이 가지는 매력 때문이기도 하다. 어느 누구도 더 중요하거나 덜 중요하지 않고 거의 대등한 비중의 인물 세 사람 - 그래서 여배우들의 도전을 받을 수밖에 없는 작품이다.

이번 작품은 고 윤소정 배우를 기리는 추모 공연으로 따님인 오지혜 배

우가 리빙스턴 역을 맡았다. 단연 열연이 돋보였다. 목소리도 낭랑하여 관객들을 집중 몰입케 만드는 힘이 있었고 이 배우의 힘에 많이 의존한 공연이라는 느낌이 들었다.

미리엄 수녀원장 역 전국향의 안정적인 연기도 신뢰가 갔다. 닥터 리빙스턴과 팽팽한 긴장을 잘 이루어내었다. 아그네스 역의 송지언은 무대 첫 등장시의 그 깨끗함과 순수함이 던져 준 인상과는 달리 캐릭터 설정에는 약간 미흡하지 않았나 생각된다. 그녀의 어린 아이 같은 말투는 그 인물을 너무 상투적이고 피상적으로 표현하고 있을 뿐이었다. 아그네스가 지닌 순수함과 무지함이 꼭 그런 유아적, 초등학생 같은 말투로만 표현될 수 있다고는 생각지 않는다.

신과 인간, 이성(과학)과 감성(종교), 모녀관계 등 드러나는 여러 주제들이 대립하기 때문에 이 연극은 재미있다. 또 과연 죽은 아기의 아버지가 누구인가를 따라가는 미스터리 적인 측면에서도 그렇다. 그런데 이번 공연은 신과의 관계를 너무 많이 걷어낸 것은 아니었을까? 아그네스와 어머니의 관계를 많이 부각시켰는데 그렇다면 아그네스의 영아살해는 그녀가 혼란스러운 정신의 소유자이기 때문에 고의적인 범죄라기보다는 정신이상으로 인한 결과가 되고 정신병원으로 가는 것이 너무 당연해진다.

과연 그럴까? 이 작품의 가장 중요한 주제는 '예수 재림' 사건이다. 리빙스턴도 극 속에서 언급하고 있다. 이 주제를 우리나라 공연에서는 대체로 놓쳐왔고 이번에도 놓쳤다고 생각한다. 예수 재림은 성경에 예지된 사건이다. 첫 예수의 역사 속 등장은 2000년 전 마리아에 의한 성령수태에 의해서였다. 예수는 어려운 여건 속에서도 무사히 태어나 33년까지 사랑을 설파하고 유대교에 도전한 혁명아로 살았고 인류 역사에 BC와 AD를 확실히 구분한 구세주였다. 그는 결국 유대교 탄압으로 십자가상에서 죽음을 맞았다. 그는 돌아가실 때 "다시 오겠다"라고 약속했고 이 '마라나타'는 예수 재림, Advent, The Second Coming으로 불리며 기독교인들은 모두 이 재림을 기다린다고 할 수 있다.

아그네스는 바로 제2의 마리아다. 그러나 기적을 믿지 못하고 신과의 연결 끈을 끊어버리고 잘라버린 우리 현대인들, 신을 잃어버린 우리 인간들은 그 재림 사건을 어떻게 다루고 있는가? 이것이 연극 〈신의 아그네스〉가 보여주는 바다. 그런데 어떤가? 리빙스턴도, 미리엄 수녀원장도 이 사건을 믿을 수 없고, 또 아그네스의 친모도 (물론 이미 죽었지만) 불신앙의 사람이다. 아그네스 자신도 믿지 못한다.

2000년 전 나사렛 깡촌의 마리아는 "이 천한 소녀에게 신의 뜻이 이루어지이다"라고 받아들였지만 2000년 후 아그네스는 스스로에게 일어난 사건을 믿지 않고 불행하게 종결시켜버린다. 두 시대의 차이를 작가는 역력히 고발하고 있는 것이다.

아그네스의 어머니는 알콜중독에 난잡한 남자관계로 아그네스의 친부가 누구인지도 모른다. 즉 아그네스는 사생아다. 친모에게 성적으로 학대받고 집안에 거의 감금당해서 17세가 되었다. 사회와 완전히 단절되어서 자랐고 그 모친은 심리적으로 불안정하고 피해망상에다 딸이 자신의 삶을 재현할까봐 공포에 질려 딸을 그렇게 학대하며 키우게 된 것이다.

이 엄마의 상태는 현대 (미국) 사회의 모습을 암시한다. 다른 두 엄마. 이 두 사람도 또 다른 Mother figure로 아그네스에겐 대리모의 역할을 한다. 두 엄마 역시 제대로 아그네스를 구원해 주는데 실패한다. 리빙스턴은 아그네스의 무지를 벗겨주기 위해, 사회와의 연결점을 찾아준다는 명목으로 그녀를 완전 해체시키는 잘못을 저지른다. 또 한 사람의 엄마는 아그네스의 무지를 보존하기 위해 그녀를 지나치게 감싸면서 잘못을 저지른다. 결국 세 사람의 엄마는 아그네스에게는 나쁜 엄마다. 리빙스턴에게 신은 정신분석이라는 당시 등장한 최신의 정신의학으로 대체된다. 그리고 미리엄에게는 현존하는 영적 힘을 상실한 교회(특히 가톨릭)로 대체되어 있다. 그러나 이 둘은 진짜 신이 아니다. 대체물일 뿐이다.

20세기에 태어난 재림예수는 결국 혼란된 모성에 의해 태어나자마자 죽임을 당하고 그 엄마 역시 정신병원으로 끌려가서 죽는다. 이것이 작가 존

필마이어가 작품을 통해 우리에게 전달하고 싶은 암울한 메시지다. 병든 현대사회에 대한 통렬한 고발인 것이다.

실제 공연 상의 문제에 대해 논해본다. 먼저 연출적 면 – 단순하다. 배우 동선, 조명, 무대 장치, 음악은 모두 너무 단순하다. 물론 복잡할 필요를 말하는 것은 아니다. 이 단순함 때문에 배우의 연기가 돋보였다는 강점도 있었을 것이다.

무대 세팅 – 의자와 탁자는 수녀원 물건이므로 소박하겠지만 너무 고민한 흔적이 없다. 무대는 그냥 1970년이다. 작품이 쓰여진 당시. 그러나 공연 시점은 2018년이 아닌가.

아그네스가 최면술을 받는 의지 역시 딱딱한 나무의자. 당시의 정신분석 환경을 고려한다면 프로이드의 coach(소파) 정도는 놓여져야 하지 않을까? 그 딱딱한 학생의자에 앉아 과연 최면술로 빨려 들어갈 수 있을까 의문이다.

의상도 그렇다. 두 수녀의 완벽한 수녀복에 비해 리빙스턴의 의상이 너무 초라하다. 역시 1970년 의상이다. 그냥 고민 없는 매너리즘 적 의상이라고 느껴진다. 지식인 여성은 왜 무대에서 늘 이렇게 멋없는 의상을 입어야 할까? 의상으로 봤을 때는 두 수녀에게 리빙스턴은 힘에서 밀린다. 훨씬 더 멋있게 그리고 개성 있는 의상으로 바뀌어야 한다. 최면술 시행 시 그 초라한 블라우스는 내 얼굴이 붉어질 정도로 불편했다. 의상이 배우를 더욱 살려야 하는데 그러지 못할 뿐만 아니라 최면술 능력에도 의심이 가게 만들 정도다. 그러나 리빙스턴은 그 딱딱한 의자에 환자를 곧추 앉혀 놓고도 말 한두 마디로 최면에 걸었다가 또 깨우기도 하니 최고의 능력자인가 보다.

이 최면술 요법 역시 이 작품의 가장 weak point이다. 너무 어수룩하다. 이 부분은 작품의 약점이기도 하다. 이런 어수룩하고 올드한 방식으로 그렇게 간단히 환자의 깊은 무의식과 잊힌 기억을 탐험한다는 것은 엉터리다. 인간의 내면과 무의식은 의식이라는 두터운 방패막으로 보호되고 있어 이렇게 빗장이 쉽게 풀릴 수 있는 것이 아니다.

최면술 시행 시 – 이것은 무의식으로의 여행인데 극적인 보조가 없어 아

쉬웠다. 영상을 동원하거나 연출된 조명이라도 있었으면 훨씬 도움이 되지 않았을지? 발전된 무대 테크닉은 이럴 때를 위한 것이 아닌가?

아그네스의 노래는 극히 중요한 요소다. 어쩌면 이 음악이 극의 반을 차지해도 좋을 정도이고 인물들이나 관객들은 이 음악에 의해 신성으로 초대받아야 한다. 그러나 연극에서 음악은 너무 지나치게 축소되어 제 기능을 하지 못하고 있다.

〈신의 아그네스〉는 돌아왔지만 예전의 그 광휘에는 미치지 못하고 있으며 전체적으로 게으른(sorry) 연출에 작품 분석도 미흡했고 배우에게만 의존한 공연이었다는 생각이 든다. 더 잘 만들 수도 있었을 것이란 의미다. "예수 재림 사건"으로 접근하는 다음 〈신의 아그네스〉를 보고 싶다.

다음 글은 한때 우리 사회에 나타났던 미성년 출산 사건을 보고 안타까워 그녀들을 아그네스라고 부르며 창원대 신문 "세상읽기"에 썼던 글이다.

"신의 아그네스와 우리의 아그네스"

그 연극 알죠? 〈신의 아그네스〉라는 제목의.

윤석화로부터 시작해서 신애라 그리고 김혜수가 물려받아서 창원에서도 지난주에 공연되었던 연극말예요. 아그네스라는 어린 수녀가 어느 날 밤 아기를 출산한다. 그런데 아기는 탯줄에 목이 감겨 죽어 있다. 혐의를 받을 만한 남자는 없다. 아그네스는 '빛'과 '비둘기' 등 성령 체험만을 말하고 결국은 정신병원으로 끌려가는 것이 연극의 내용이죠.

아그네스가 앙큼하다고요? 수녀인 주제에 남자를 알아서 임신하고, 또 출산하여 그 아기를 교살하고 그리고는 거짓말을 한다고요? 겉 얘기로는 그럴지도 몰라요. 그러나 이 연극의 속이야기는 오늘날의 우리 사회를 발가벗기는 암울한 메시지가 들어 있죠. 즉 이 아그네스는 AD 2000년의 또하나의 마리아라는 겁니다. 2000년 전 마리아와 한번 비교해 보세요. 아기

의 아버지가 불확실한 점, 다시 말해 육체를 가진 인간이 아닌 것, 아그네스와 마리아가 둘 다 천진난만하고 순수한 소녀라는 것, 그리고 그들의 성령 체험 등. 어쩐지 비슷하지 않아요? 그렇다면 차이점은 뭘까요? 2000년 전 마리아에게서 태어난 아기 예수는 살해의 음모와 숱한 박해를 피해 성장하여 끝내는 자신의 소명을 십자가에서 완성하죠. 그런데 2000년 후, 아그네스를 통해 태어난 오늘의 아기 – 즉 재림예수는 세상에 나오자마자 바로 엄마의 손에 의해 교살되어 버리고 사람들은 그 어미를 정신병원에 수감시킨다는 거죠. 끔찍한 이야기 아녜요? 지금 세상이 그만큼 악하고 마비되어 있다는 걸 깨우쳐 주려는 연극이죠.

연극은 그렇고, 그런 우리의 아그네스는 누구냐구요? 벌써, 눈치 챘을 테죠? 네, 맞아요. TV 뉴스에 요즘 심심찮게 등장하는 여고(중)생의 출산, 그리고 신생아 유기 및 살해의 주인공들 – 아그네스라고 부르기로 하죠. 얼마 전 9시 뉴스에도 여고 2년생이 자기 집 옥상에서 출산을 하여 아기를 지하실에 버렸고 한 달 후 그 어머니가 아기 시체를 발견했다는 충격적인 보도가 있었습니다.

캄캄한 밤중, 진통을 소리 없이 깨물며 옥상으로 올라가는 한 소녀를 상상해 보세요. 그 아이의 고독과 고통과 공포를 생각해 보세요. 그리고 앞으로 그 아이에게 닥칠 비난과 저주, 그리고 태어날 아이의 운명을요. 또 상상해 보세요. 어린 것이 신음 소리 한번 내지르지 못하고 혼자서 당했을 산고를요. 처음 겪는 출산은 얼마나 무섭고 서럽고 고통스러웠을까요? 열 달 동안 불러오는 배는 또 얼마나 공포였겠어요? 철없이 겪었을 그 성관계는요. 아직 미숙한 상태에서 저질러지는 이런 성관계, 그리고 임신, 비밀의 출산과 영아 살해… 이들은 어리고 무책임한 우리의 아그네스들입니다. 그러나 이들을 나무랄 수는 없어요. 어른들은 다 어디 있었죠? 다 어디로 갔죠? 우리의 아그네스들이 공중 화장실에서, 학교 화장실에서, 그리고 자기 집 옥상에서 출산을 하게 될 때까지, 그리고 자기 집 옥상에서 출산을 하게 될 때까지, 그리고 신의 아그네스처럼 그 갓 태어난 아이를 죽여

야 할 때까지, 우리는 다 어디에 있었단 말입니까?

정녕 이 아그네스들을 죄인으로 몰지 말아야 합니다. 이들은 생리적으로만 성숙했지 정신적으로나 심리적으로는 미숙합니다. 물론 이런 계획되지 않은 임신이 일어나지 않도록 우리 어른들은 성과 생명에 대해 잘 가르쳐야 했지요. 하지만 임신을 했을 경우, 이 임신이 영아살해라는 무서운 범죄로까지는 이어지지 않도록 해야 되지 않겠어요? 우리는 이들이 안심하고 출산할 수 있도록 무조건 도와주고 이해해 줘야 되죠. 그리고 너무나 쉽게 저질러지는 성인들의 낙태를 한번 생각해 보세요. 성인들처럼 합법적 병원 낙태를 할 수 없는 이들은 아그네스가 될 수밖에 없는 처지, 아니겠어요? 사실 우리 사회의 아그네스들은 우리 청소년들이 얼마나 억압적이고 이중도덕적인 성장 환경 속에 갇혀 있는가를 반증하는 거죠. 미국에서 보다 우리나라에서 히트를 친 연극, 〈신의 아그네스〉 그 이야기가 이제는 예수 재림에 대한 어두운 패러디로 읽히지 않고 우리의 불쌍한 아그네스의 이야기, 어린 딸들을 아그네스로 만드는 우리 사회의 어두운 자화상으로 읽혀서 정말 마음이 아픈 거 있죠. 특히 이 5월에 말예요. (창원대신문 2000.05.25)

6) 〈미국아버지〉
"퓰리처 상 수상 감의 수작"
– 2014.11.15 대학로 예술극장 소극장

2001년 9.11테러가 일어났고 2003년 부시는 이라크를 악의 축으로 몰고 전쟁을 일으켰다. 2004년 미국의 닉 버그(Nick Burg)는 알 카에다 집단에 체포되어 참수당하고 이 광경은 전 세계에 생방송 되었다. 그의 아버지는 마이클 버그. 연극은 이 부자의 이야기다. 미국인이 썼을 것 같지만 한국작가가 썼다. 장우재라는 작가, 극단 이와삼 대표다. 공연

은 2014년에 이루어졌다. 닉 버그는 군인이 아니라 민간인이었고 남수단에 가서 난민들에게 집을 지어주던 일을 하고 있던 중 거기서 체포되었다. 그는 죽기 전에 "우리들은 친구다. 하지만 우리는 원치 않는 일을 해야 한다. 이들은 날 죽여야 하고 난 이들의 손에 죽어야 한다."라고 말한다.

작품은 이 죽음에 대한 보다 깊은 심층적 원인을 면밀히 파헤치고 있다. 아들을 죽인 것은 알 카에다가 아니라 미국의 자본주의와 부시의 정치 게임, 그리고 전쟁이라는 것이다.

아버지는 영국의 전쟁저지연합으로부터 전쟁 반대 시위에 초대받는다. 그러나 그 아버지는 거기에 참여하는 대신 편지 한 통을 LA Times에 보내는데 이 편지에는 그들 부자의 애기가 담겨있고 그의 통렬한 아픔과 전쟁에 대한 분노, 미움이 드러나 있다. 세계를 감동시킨 이 편지는 작가 장우재를 감동시키고 이 작품을 쓰게 만든다. 자식을 잃은 아버지의 통렬한 고통이 전해진다. 그 배후에 도사린 전쟁에 대한 어마어마한 증오와 그 잘못된 증오도. 작가의 역량이 놀랍다. 미국에서 공연되었다면 퓰리처상을 받았을지도 모른다. 2007년 〈래빗 홀〉(*Rabbit Hole*)이라는 수상 작품과 비교해 볼 때 훨씬 더 깊이 있는 작품이다. 〈래빗 홀〉도 아들을 잃은 부부, 특히 어머니의 아픔을 다루고 있어서 비교가 됨직하다.

아버지 역의 배우 윤상화. 키도 작고 외모는 별로인 남자배우다.(미안합니다) 하지만 이 배우가 무대에 섰을 때, 어떤 캐릭터 속에 들어갔을 때, 그 누구보다 크고 멋있게 변한다. 리얼하다. 설득력 있다. 그 인물 그대로 가슴에 들어온다. 여름에 〈줄리어스 시저〉에서 브루투스를 했었는데 그때도 훌륭했지만 이 미국 아버지 배역이 훨씬 더 그를 돋보이게 한다. 한 번 보면 잊을 수 없는 인상적인 배우다. 무대 전체 연출도 훌륭해서 모두 관람을 권하고 싶다.

7) 〈월화〉

"여배우 이월화(1903-1933) 이야기"

– 2019.08. 아르코 대극장

2020 연극의 해에 뜨거운 관심을 받은 연극으로 놓칠 수가 없었다. 막이 오르면 세심하게 준비된 정교한 무대가 드러난다. 장치, 미술, 조명, 영상, 무대 공간(acting area)은 작품에 걸맞게 적절히 잘 사용되었다.

공연은 엄청난 재화가 투자됐음을 알 수 있었고 시대를 나타내는 무대의상에 특히 공을 많이 들인 것을 알 수 있었다. 모두가 감동받고 눈물을 훔쳤다는 이 공연에 하고 싶은 말 한마디만 하련다.

먼저 이월화(문수아)와 복혜숙(조은) 그리고 왕평렬(박현철) 역에 참여한 연기자들의 연기가 나무랄 데 없었다고 박수를 보낸다. 한국 최고의 극장과 최고의 테크니션들이 공들인 무대, 쾌적한 의자, 추울 정도의 에어컨 – 모두 부러운 극장 조건들이 아닐 수 없다.

이렇게 공들인 공연에 제일 아쉬운 부분이 희곡 원작이라는 점은 나만의 생각인지도 모르겠다. 물론 작가는 최선의 극작 기법으로 내용을 형상화해 내놓았으리라. 하지만 '구식'으로 느껴졌다. 극이 시작되고 15분 정도 지나면 전체 갈등의 축을 알 수 있고 결말도 짐작할 수 있다. 전개는 시간이 흘러가는 선적인(lineal) 구성을 따랐고 인물들의 갈등은 일본의 식민지 연예정책과 조선 연극인들 사이의 갈등이 큰 축을 이루고 이 큰 그림 안에서 여자 배우가 사회적 편견과 차별과 싸우는 구조다. 이때 선악의 대립이 뚜렷이 드러나고 배우로 독립해 서려는 이월화는 언제나 선이고 악은 일본 식민문화정책이다. 이 싸움의 결과는 뻔하다. 이월화는 패배하고 갑인 일본이 이긴다. 신극 운동은 계속 전개되어 나가긴 하지만 한계를 극복하지 못한다.

극의 엔딩이 뭔가 뚜렷한 매듭이 되지 못하는 것이 또 아쉬운 점이었다. 전혀 인상적이지 못한 엔딩이었다. 이월화의 실패한 초라한 모습이 아무런

의미를 끌어내지 못했다. 처절한 비극적 죽음도 아니고, 그냥 재기하지 못한 패배자로 무대에 쓰러져 있다. 그녀가 왜 그렇게 될 수밖에 없었는지에 대한 작가의 좀 더 분명한 해석이 수반되지 못했기 때문에 유의미한 엔딩으로 다가오지 않았다.

극 중 음악사용은 어땠을까? 시대를 알려주는 노래들은 – 모두 8곡이 나왔다고 하는데 – '황성옛터' 같은 2곡 정도가 적당하지 않았을까? 이 노래는 유성기로 듣던 1930년대식으로 불려지긴 했으나 뭔가 약간 모자라는, 겉도는 느낌이 있었다. 노래는 장식적인 기능만 했을 뿐 인물과 상황과 맞닿아 살아나지 못했기 때문이 아니었는지. 가수의 리사이틀도 아니고 종종 비어 있는 무대에 노래가 너무 길게 나왔다.

가야금 연주도 마찬가지로 가야금 연주자를 너무 배려한 느낌이 있었다. 오프닝에서도 이 가야금 연주자가 무대 센터에 위치해 극을 열었고 무대공간과 시간을 그녀에게 너무 할당해줬다는 느낌을 떨칠 수 없었다. 만일 그녀가 이월화의 내면세계를 표현하거나 또 다른 자아(Alter Ego)라면 긍정할 수 있겠지만 그런 건 아니었고 장식적 기능에 제한되었기 때문에 그렇게 느껴졌다.

음악의 사용은 정통 리얼리즘 극에서는 감정이입(empathy)을 도와주는 보조적인 기능을 하지만 너무 잦으면 멜로드라마가 된다. 멜로드라마의 멜로는 melody의 준말이다. 음악이 강화된 멜로드라마는 인물의 감정이나 극의 상황을 음악이 다 말해준다. 그러나 브레히트 식 서사극에서 음악은 이 감정이입을 방해하고 저지하는 반대 기능을 한다. 즉 낯설게 하기, A-Effect(V-Effect)를 위해 사용된다. 관객이 몰입하고 빠져 들려하면 음악이 나오며 이런 상태를 방해하는 것이다. 그러면서 "네가 보고 있는 건 연극이야, 실제가 아니야"라며 깨워주며 객관적인 거리감을 가지고 무대를 보고 비평적 관객(critical viewer)이 되라고 촉구하는 것이다.

어느 쪽이나 음악이 지나치게 개입되면 서사는 방해받고 관객의 짜증을 유발시킬 수 있다. 〈나의 강변북로〉에서의 음악은 어떤 기능일까? 양쪽 모

두가 버무려진 것일 수 있는데 경계해야 할 것은 '지나치게' '너무 자주' 끼어드는 것일 것이다. 조심하시오! 〈월화〉 연극이 준 교훈이다.

8) 〈사막 속의 흰 개미〉
"S Theatre 개관 멋진 구조의 극장"
– 2019 세종문화회관 S Theatre

세종문화회관의 지하에 생긴 새 극장 'S Theatre'의 개관 작. 극장은 블랙 박스형의 직사각형으로 마루가 깔리고 객석은 무대 양면에 배치되어 있다. (이건 조정 가능할 것이다) 2층 객석도 있다. 일별에 셰익스피어 극장과 비슷하다는 느낌이 왔다. 물론 높은 스테이지는 없었지만 객석 배치가 그랬다. 멋진 극장이다. 일종의 원형극장의 변형으로 3면에 객석을 배치 할 수도 있고 다양한 실험무대가 이루어질 수 있는 극장이다. 그러나 프러시니움 극장과 달리 연기나 연출이 쉽지는 않을 것이다.

희곡은 공모전에서 뽑힌 작품으로 깔끔했다. 황정은 작가. 흰개미나 무너지는 고택, 입양아, 대대로 내려오는 권력이나 부, 감춰진 진실과 그걸 파헤치는 사람들, 등등 훌륭하다. 양면의 객석 구조 공간을 잘 사용한 연출(김광보)의 능력도 돋보였다. 등장인물 한 사람 한 사람 모두 비주얼도 좋고 대사 전달력도 좋고 좋은 배우들이었다. 그런데, 이 인물들 누구에게도 감정이입이 되지 않았다. 휠체어 탄 죽은 목사에게도, 그의 부인에게도, 그의 아들, 찾아온 여인에게도 말이다. 그들이 서사의 중심에 있는데도 그랬다. 그리고 곤충학자와 그 보조연구원과 부장이라는 남자(마을과 연결되어 있는)에게도.

연극은 무대와 객석 사이의 공감, 긴장, 충돌 등의 역동적인 소통이다. 배우는 바로 내 코앞에 서 있는데 나는 그와 전혀 소통을 못하고 있었다. 아무런 정서적인 공감이 일어나지 않았다. 머리로는 이 작품이 말하는 것이 무엇인지 우리가 살고 있는 이곳이 'Fairy Circle'이며 죽어가고 있는 곳이라

는 걸 힘주어 이야기하고 있다는 걸 알겠는데… "So What?"이다.

고택의 권력자들이 숨기고 있는 비밀도 대략 너무 쉬운 것이 아닌가. 부정부패나 마을처녀 성폭행이다. 세습되는 종교 권력과 부, 이게 작품 속에서 우리 사회를 은유하고 있다는 건 너무 쉽다. 1차원의 은유다.

15년 만에 찾아온 마을 처녀는 아버지 목사에게 성폭력당할 때 마당에서 마주쳤던 그 아들을 왜 그렇게 기억에 담아 두어야 했을까? 같은 또래여서? 아들이 자기를 구원해주길 바랬기 때문에? 분명치 않았고 공감도 잘 안 된다. 그리고 그녀는 왜 그렇게 그 아들에게 눌린 분노를 갑자기 드러내는지? 혼자 남았을 때는 왜 그토록 심하게 울어야 하는지? 15년 동안 곰삭은 분노와 원한은 좀 다른 형태로 나타나시는 않았을까?

또 한 장면 배우가 격해지는 곳이 있는데 죽은 목사의 사모님이 아들에게 화를 내는 부분이다. 아들이 교회의 내려오는 체제를 받아들이려하지 않고 책임회피를 하자(아마 처음 들었던 말도 아닐 텐데) 그녀는 너도 공범자라는 논리로 격하게 아들을 몰아세운다. 그리고는 그 앞에 무릎을 꿇고 애원한다. 전체 흐름에서 갑자기 격하게 터지는 이 두 부분이 내게는 좀 뜨악하게 그리고 의문스럽게 남았다.

곤충학자는 이 집이 위험하다는 진단을 하고 그 다음 연구 주제로 나아가면서 연극은 끝난다. 희곡도 좋고, 배우연기 연출, 의상, 조명, 영상, 무대세트 모두 서울시극단의 역량을 보여주었고 특히 새 극장의 특별한 구조도 돋보였던 공연이었다. 하지만 객석에 앉은 사람들은 그리 몰입하지 않고 시큰둥한 것 같았고 아주 가까운 무대였지만 보이지 않는 투명막이 우리 사이에 내려져 있는 느낌이었다.

※ 관객은 무대를 건너 맞은편에 앉은 관객들을 다 볼 수 있다. 물론 상대편 쪽에서도 그렇다. 글로브 극장의 무대 위 특별 좌석에서처럼 말이다. 그러니 만약 내가 졸면 아무도 모르게 졸기는 어렵다. 절대로. 상대편 관객이 보고 있다! 주의! 그날 난 건너편에서 졸고 있는 관객을 상당 수 많이 봤다.

※ 2023년 다시 이 극장을 방문했을 때 이 극장 구조는 완전히 바뀌어 또 하나의 보통의 프러시니엄극장으로 변해 있었다. 그대로 두었다면 원래 극장 공간을 이용한 많은 실험작이 나왔을지도 모르는데 너무 빨리 '처리' 해 버렸다.

9) 〈무세중 몸굿 유진규 몸짓〉
"노을극장 막 내리다"
— 2020.12.30 노을극장

아침에 허리를 굽히다 약간 삐끗하는 느낌이 있었다. 그 통증을 무릅쓰고, 영하 12도의 추위를 무릅쓰고, 또 코로나 감염을 무릅쓰고, 목숨을 걸고… 노을극장으로 향했다.

20여 명의 나이가 꽤 있는 관객들 - 오늘 주인공은 무세중과 유진규 마임이스트다. 유진규의 마임은 한번 보려고 기다리고 있던 차였고 무세중은 워낙 유명한 분이라서 이 두 분의 합작 무대가 어떻게 펼쳐질지 기대했다.

첫 시작은 좋았다. 유진규(70세)가 상체를 벗은 몸으로 촛불을 들고 무대를 한 바퀴 돌면서 걸어 나오는데 그 자체로 제의(ritual)였고 연극이었다. 역시 촛불은 무대 위에서 아주 특별한 정서를 불러낸다. 나도 바로 이 노을극장 무대 위에서 2013년 촛불을 사용했다. 〈장엄한 예식〉이라는 패닉연극 - 잔혹연극의 연장인, 아라발의 작품을 공연할 때였다.

앙상한 70대 남자 배우의 몸. 삭발한 머리통, 헐렁한 흰 바지(한복 류의), 그리고 촛불. 배우는 무대 위에서 저렇게 특별해진다. 단지 촛불 하나 들었을 뿐인데. 그는 여러 가지 몸짓을 하며 하나의 스토리를 엮어갔다. 어떤 동작은 이해가 되고 어떤 동작은 이해가 되지 않고, 몸짓은 예전 초기 시절의 프랑스 마임(마르셀 마르소)은 아니었다. 내게는 하나의 춤으로 보였다. 어쩌면 고도로 훈련된 무용수의 동작보다 더 많은 의미를 전달하는 배우의 춤이다.

'현대 사회의 폭력과 살인 테러'가 주제라고 했는데 주제는 아무래도 좋았다. 주제가 없는 '무제'라고 하는 편이 더 나았을 것이라는 생각도 들었다. 주제 표현으로서는 크게 와 닿지는 않았기 때문이다.

　무세중 ─ 진행자(강지수)의 설명에 의하면 그는 몸이 아파 입원하고 있었고 1주일 전에 퇴원했다고 한다. 공연은 취소될 뻔 했다는 말도 곁들여졌다. 몸이 많이 안 좋은 것을 곧 알 수 있었다. 문둥이 탈을 쓰고 시작했는데 눕게 된 동작에서 누워있던 몸을 스스로 일으킬 수가 없었고 결국 춤은 그렇게 흐지부지 중단되고 말았다. 춤이랄 것도 없었고 팔을 겨우 몇 번 흔들고는 끝났다. 곧 진행자가 의자를 가져와 그를 앉혔고 그는 탈을 벗고 얼굴을 드러냈다. 산발한 회색 머리. 85세 노배우의 주름지고 늘어진 얼굴. 그래도 그의 카리스마는 장난이 아니었다.

　곧 취발이 탈을 쓰고(도움을 받아) 의상을 입었지만(의상은 왕의 대례복만큼이나 화려한 휘장이 걸쳐진 겹겹의 로브) 춤은 추지 못했다. 노구는 마음만큼 움직여지지 않았다. 팔을 몇 번 뿌리다가 멈췄다.

　그리고 그냥 의자에 앉아서 '관객과의 대화' 시간으로 넘어갔다. 그는 '덧뵈기'란 말을 자주 반복하며 중요성을 역설했다. 웅얼웅얼하며 잘 들리지는 않았다. 관객 중 누군가가 "마지막 공연이 될지 모른다"라고 하는 말에 그는 항의를 했다. 이제 시작이라는 거다. 그 기개가 놀라웠다.

　덧뵈기는 '덧'이라는 의미, 즉 '탈'이라는 뜻이다. '덧난다' '탈난다'의 그 뜻이다. 즉 탈춤은 혹은 덧뵈기춤은 이렇게 덧이나 탈을 드러냄으로써 그 덧과 탈을 정화하는 시도라고 할 수 있다. 정화의 의미. 탈춤 속의 깊은 뜻이다.

　늙음에 대해 생각했다. 제임스 조이스는 90세 죽기 전까지 병상에 누워서도 구술로 집필을 계속했다. 그는 소설가다. 이사도라 던컨도 80세의 몸으로 무대에 섰다. 그녀가 한 발자국 한 발자국 떼며 무대 위를 가로 질러 갈 때 그것은 완벽한 춤이었다고 한다. 그녀는 무용가였다. 아, 그러면 배우

는? 배우는 언제까지 무대에 설 수 있을까? 나이든 배우의 가장 약점은 대사 외우기다. 다 외우더라도 무대 위에서 깜빡 할 수 있다. 물론 젊은 배우도 예외는 아니다.

(나는 여기서 잠깐 멈추고 검색한다. 현재 가장 노령의 배우가 누구인지. 현역으로 뛰고 있는 오현경 씨는 1936년 생, 신구도 36년생, 이순재는 35년생, 박근형은 40년생이다. 모두 85세 정도. 그러면 무세중과 거의 비슷하다. - 이 배우들은 아직도 정정하고 노익장을 과시하고 있다.)

85세의 탈춤꾼. 탈춤은 역동적인 춤이다. 특히 취발이는 절륜의 정력을 자랑하는 청년이 아닌가. 그러니 춤이 다이나믹한 것은 말할 것도 없다. 마당에서 소무와 한바탕 어울려 놀다가 곧 바로 아기를 낳는다. 그러니 이 춤은 아무래도 좀 무리다. 물론 탈을 쓰면 춤추는 자의 나이는 보이지 않지만 약동하는 젊음의 사위를 표현하기에는 무리가 따르지 않겠는가.

문둥이 탈춤. 이 춤은 통영 오광대의 유명한 한 과장(section)이다. 문둥이된 자의 서러움과 고통을 표현하는 춤이다. 언뜻 공옥진의 '병신춤'이 떠오른다. 공옥진의 춤이 장애를 해학으로 풀어내었다면 이 문둥이 춤은 고통을 절절이 표현해낸다.

어릴 때 이 춤을 많이 봤다. 초등 시절 걸스카우트 활동을 했는데 여름이면 경남 내의 모든 걸스카우트가 모여서 캠핑을 하며 훈련을 받았고 밤에는 캠프파이어를 하며 각 단체의 장기 자랑을 했다. 그때 통영에서 온 팀들은 꼭 이 오광대 문둥이 춤을 선보였다. 탈을 직접 만들었는지는 모르겠지만 흉하게 일그러지고 부스럼투성이의 문둥이 탈을 쓰고 춤을 추었다. 뭔가 자극적이며 인상적인 춤이었다. 그때 탈춤이라는 걸 처음 본 것 같다. 이후로 여름마다 그 캠프에서는 이 춤을 봤다. 으레 통영 팀들은 이 춤을 추었다.

한하운이란 시인이 떠올랐다. 어릴 때 읽었던 그의 시들이 생각났다. 그때 얼마나 충격을 받았던지. 시의 아름다움에 충격 받았고 그 시인이 문둥이라는 것에도 충격을 받았다. 나도 혹시 문둥병에 걸리면 어떡하나하는 공포에 떨기도 했다.

무세중의 문둥이 탈춤은 결국 볼 수는 없었다. 그러나 그의 말대로 이 무

대가 '시작'이 되어 내년 신축년에는 온전한 춤을 보여줄 수 있기를 바래본다. 그의 말 중 "서양 꺼 좀 고만하고 우리 걸해라"라는 말은 마음에 새겨 둘만 하다. 이 공연으로 노을극장은 문을 닫고 아듀를 고했다.

10) 〈내 이름은 사방지〉
"양성 구유자의 서러운 삶"
– 2019.02 대학로 예술극장

창극 혹은 퓨전 국악 뮤지컬이다. 일요일 4시 공연 – 지인들과 즐겁고 편안하게 봤다. 내용은 매우 불편한 극이었지만. 음악도 좋았고 대본(사성구)도 정성스럽게 쓴 것이 느껴졌고 배우들도 열창을 했다. 아쉬운 점만 몇 가지만 적어본다. 내가 이 작품을 선택해 관람료를 지불하고 본 무대라 이 정도는 허락될 것이고 또 기록의 의미도 있다.

등장인물이 단 4명 – 대학로 예술극장 대극장 무대에는 왠지 썰렁했다. 대극장이라 자꾸 인물이 더 나오겠지 하고 기대한 것이 사실이다. "얼씨구" 하는 추임새를 넣기에도 공간이 넓어서 좀 어색했다. 오히려 소극장에서 했다면 어땠을까? 가까이 보면서 추임새도 넘쳐나는 뜨거운 무대가 되지 않았을까?

무대 미술도 역시 그랬다. 오른쪽에 길게 다리를 얹어서 공간에 차원을 준 것은 아주 좋았다. 그런데 거울이라고 하는 것들 왼쪽 3개와 그 다리 위의 큰 것 1개가 영 작품과 소통되지 않았다. 배우들을, 안 그래도 휑한 무대에, 왜 그 거울(?) 뒤에다 숨겨 놓는지 답답했다. 이 거울은 사방지의 정체성의 다면성을 표현하기 위한 것이라고 하는데 전혀 그런 목적에 기여하지 못하고 있었다. 그냥 칸막이나 병풍처럼 보였을 뿐이다. 따라서 연출(주호종) 동선도 자꾸 그 뒤로 한정되는 경향이 있다. 유태평양과 전영량이 여러 배역을 하는데 자꾸 그 뒤에 들어가 있다. 앞으로 나와서 시원하게 노래 불러

주기를 바랬다. 그 병풍의 기능이 대체 뭐란 말인가?

경사진 다리는 보기에는 아름다웠다. 하지만 그 구조가 극의 주제를 반영했더라면 더 좋았을 것이다. 기울어진 경사가 세상에 이미 존재하는 굳건한 차별 - 기울어진 운동장처럼 - 에 대한 은유가 될 수도 있었다. 컨셉이 연결되지 못하니 이 경사진 다리를 이용한 연출이 없는 점이 그대로 드러났다. 오두미교 장면 연출도 이 다리를 전혀 이용하지 못하고 있었다.

홍백가(박애리)는 도창 역할을 했으리라. 그런데 이 사람의 정체가 남장여자라는 걸 나중에 팸플릿을 보고 알았다. 대사 중에 "나는 너와(사방지)와 비슷한 처지다. 남자 옷을 입고 있는데 아무도 내게는 뭐라고 그러지 못한다. 왜냐하면 난 권력을 가지고 있기 때문"이라는 말이 딱 한번 나오는데 이 말이 자신이 남장여자라는 걸 밝히는 말이었다. 이 남장여자(transvestite)라는 모티브도 양성구유(androgyne) 모티브 못지않은 특별한 주제인데 극에서는 이 대사 한마디만 그 주제를 시사할 뿐 전혀 두드러지지 못했다. 이 점은 작가의 계산된 의도였을까? 모르겠다. 그런데 우리 청중은 그 부분을 눈치 채지 못했다. (우리 일행도 모두 몰랐다.) 더구나 박애리는 완전히 여자로 보이고 전혀 남장여자로 보이지 않았기 때문에 더욱 그랬다. 의상에서도 남자라는 게 느껴지지 않았다. 좀 더 확실히 이 사람의 정체성을 드러내고 사방지와 평행하는 이중구성으로 갔었더라면 어땠을까 하는 생각이 든다.

소리꾼 배우들의 열창. 김준수, 박애리, 전영량, 유태평양 모두 훌륭했다. 특히 유태평양이 화쟁 선비로 죽기 전에 부르는 비장한 소리가 아주 일품이었다. 정통 판소리라기보다 여러 장르가 섞이고 소리도 역시 그러했다. 의상(김지원)이 또 좋았다. 보라색이라는 컨셉은 주제와 잘 맞았고 해녀 옷도 보기 좋았다.

우리 일행은 일요일 오후를 그래도 사방지라는 양성 인간의 이야기를 다룬 무대를 감상하며 흐뭇한 시간을 보냈다. 극장을 나와서도 사방지의 운명에 대해 이야기를 나누며 그의 서러운 인생 - 오늘날에도 있을 중간성을 가

지고 살아가는 제3의 성소수자들에 대한 이야기를 많이 나누었다.

현재는 성전환 수술이라는 방법이 있긴 있다. 그러나 이 수술이 모든 걸 해결해 주는 건 아니다. 뮤지컬 〈헤드 윅〉을 보면 수술에 실패한 자의 비극적 삶이 잘 표출된다.

11) 〈아침 한때 눈이나 비〉
"춤이 되기 위해, 또는 연극이 되기 위해"
– 객석 1993.08

검은 색의 빈 무대에 덩그렇게 사진기 한 대와 긴 의자 한 개가 놓여 있다. 48년을 박쥐처럼 빛이 없는 다락에서 살아온 여인이 남편과 함께 그곳에 앉아 사진을 찍는다. 사진기의 플래시는 어린 시절 히로시마에서의 체험으로 연결되고, 원자탄에 노출되어 눈을 다친 그녀의 체험은 강렬한 오렌지 색 옷을 입은 여섯 명의 무용수들에 의해 춤으로 재현된다. 이렇게 시작되는 〈아침 한때 눈이나 비〉는 "목화"와 "창무회"의 합동공연으로, 극과 춤을 한 자리에 어우러지게 하며 새로운 연극적 표현을 모색하고 있는 이채로운 무대다.

춤과 연극의 만남은 종종 시도되어 왔고, 〈아침 한때…〉도 이런 시도의 하나임에 틀림없다. 그러나 이번 무대는 다른 두 장르가 만나서라기보다는, 오태석과 김매자라는, 연극과 춤의 명인들이 함께 한 자리라는 의미가 더욱 우리의 관심을 끈다.

춤과 연극은 이질적인 장르라기보다는 서로 깊은 유대감을 가진다. 춤은 예로부터 분명한 주제와 드라마적 구성을 그 특징으로 한다. 반면 연극은 말과 문자로부터 벗어나 고유의 연극적 언어를 찾으려는 움직임이 있어 왔다. 앙또냉 아르또의 실험 이후, 이 흐름은 신체 동작과 빛 소리를 주로 하는 반(反)사실주의 연극의 갈래로 이미 자리 잡고 있다. 언어를 배제한 이런

연극은 점점 춤을 닮아갈 수밖에 없다. 춤은 연극이 되려 하고 연극은 춤이 되려 하는 이러한 흐름은 이제 낯설지 않은 현대 예술의 한 모습이다.

무용수의 침묵으로부터 '말'을 끌어내어 그의 몸짓(춤)에 말을 접목하고, 연기자로부터는 넘쳐나는 '말'(대사)을 상당 부분 지워버린 후, 몸짓으로 대신 표현하도록 한 부분은 Dance-Theatre의 성패가 달린 가장 어려운 부분이 아닐까 하는데, 우선 이 점에 오태석(연출), 김매자(안무)라는 두 사람의 노력이 예사롭지 않게 모아졌고 이번 만남의 의미 있는 성과이기도 하다.

무용수들은 연기자들과 섞이기도 하고 따로 움직이기도 하며, 극 속에서 여러 가지 역할을 하며 극의 진행을 돕는다. 그들은 극 중 어머니와 같이 원자탄의 경험을 공유하거나 딸 민주의 직장에서 전화교환수들이 되기도 하며, 소나무 숲이나 서커스단의 무용수들이 되기도 하면서 이야기를 생략하고 춤으로 표현한다.

연기자들도 춤 부분에서 호흡을 같이 해나가기는 하지만 무용수들이 극적 흐름에 성공적으로 따라가고 있는데 비해 아직 춤의 영역에 완전히 어우러지기에는 미흡한 듯이 보인다. 무용수와 같은 전문적 춤 훈련은 아무래도 부족한 탓일 것이다.

그러나 교환수들의 동작과 일들을 나타낸 경쾌한 안무와, 질주하는 차량 행렬의 참신한 연극적 처리는 극의 도입부를 매끄럽고 빠르게 해주며 감각이 돋보이는 대목이었다.

이와 같이 빠르고 다이나믹한 극의 진행은 삼열과 송달이 민주를 사이에 두고 벌이는 실랑이 장면과 민주 아버지의 살해. 성폭행(민주), 그리고 나중에 현장 검증 장면에서도 이어진다. 이 일련의 장면들이 보여주는 새로운 사실주의는 이로 인해 더욱 치밀하게 드러난다. 오태석은 〈1980년 5월〉에서도 좀 다른 의미의 사실주의를 실험한 적이 있다. 그때도 그는 기존의 연극적 무대 화법과 동작(움직임)을 버리고, 실제 생활 속의 일상의 화법과 움직임을 그대로 무대에 차용해 색다른 연기술을 보여주었다. 〈아침 한때…〉에 나타나는 사실주의도 같은 맥락으로 이해할 수 있다. 〈1980년 5월〉의

시도는 현실보다 약화된 사실감을 표현했다면, 이번 공연에서는 보다 증폭된 사실감을 볼 수 있었다.

민주를 성폭행하고, 빛을 보면 발작을 일으키는 그 어머니를 돈벌이로 삼는 두 건달은 우리 사회의 폭력과 부조리다. 사실의 실제적인 재현에 있어서도, 그리고 그 재현에 우리의 관심과 경각심을 불러일으키는 그런 의미에서도 이 장면들은 한 걸음 진척된 사실주의다. 이 새로운 사실주의가 드러내는 끔찍함은 마비된 우리의 심성을 흔들어 깨우고, 무대는 극(Drama)/ 춤/ 극/ 춤으로 교체되면서 극적 긴장을 구축해 나간다.

그러나, 이렇게 극의 전반부에서 쌓여 가던 극적 구성과 긴장은 폭발 혹은 클라이맥스로 치닫지 못하고 오히려 후반부의 서커스 장면의 시작과 더불어 약화되어 버린다. 실제 우리는 극의 진행 동안 내내 이 어머니의 등장을 기다려 왔다. 극의 마지막, 드디어 짐승처럼 끌려나온 '어머니'에게 우리의 모든 관심은 집중된다. 그런데 전반부에서 그렇게 치열하게 추구되었던 사실주의가 왜 이 시점에서부터는 힘을 잃고 맥없이 풀려 버렸을까?

한낱 구경거리로 전락한 어머니의 아픔과 그것을 희롱하는 인간의 이기심과 잔인성이 이 대목에서 극적으로 충동, 폭발되어야 하지 않았을까. 쇠창살에 갇혀 강제로 끌려나온 어머니는 〈엘레펀트 맨〉의 '코끼리 인간'이나 〈심청이는 왜 인당수에 두 번 몸을 던졌는가〉의 '철가면'의 사나이와 같다. 그러나 어머니가 사람들에게 돈벌이로 능욕당하는 구체적(사실적) 장면들이 생략됨으로써 극적 긴장은 힘을 잃고, 그녀가 막바지에 풀어내는 춤은 안타깝게도 극적 절정을 이루어 내지 못한다.

오태석은 이 부분을 다만 김매자의 춤에만 의존하고 있을 뿐, 극적 구성과 춤을 유기적으로 통일시키지 못하고 있다. 이 마지막 춤은 전체 극의 구성에서 필연적인 춤이 되어야 함에도 불구하고 단지 춤만을 위한 춤이 될 위험을 내포한다. 그것은 극적 구성 속에서 저절로 뽑혀져 나와, 극과 춤을 모두 한자리에 용해시키는, 한이 응축된 춤이어야 했다. 이 춤은 김매자로서가 아니라 극중 어머니로서 추어져야 한다.

김매자의 연극적 캐릭터의 구현은 그런 점에서 아쉬운 점을 남긴다. 그녀는 완전히 극적 인물로 변하지 못하고 여전히 춤꾼으로 머물러 있었다. 이런 점은 그녀의 의상, 머리 모양, 분장 등에서 나타났는데 이런 외형적인 것들도 그녀로 하여금 극 중 '어머니'로 보이게(믿어지게) 하기보다는 '김매자'로 보이게 했다. 춤꾼 김매자로서의 개성이 너무 강해서일까? 혹은 그녀의 개성이 오태석의 연출에 스며드는 것을 거부 내지는 방해했을까? 하지만 오히려 그 무거운 개성을 훌훌 벗어버리고, '어머니'로서 완전 변신을 꾀하며 극과 혼연일체가 되어 춤추는 그녀의 모습이 보고 싶었다.

이번 공연에서 또 한 가지 돋보이는 점은 음악이다. 〈백마강 달밤에〉에서도 오태석은 그리스의 제례음악과 같은 독특한 음악을 극 속에 도입하고 있는데, 이 작품에서도 이국적인 인상의 음악 등 다양한 종류의 음악을 사용하고 있어 관심이 갔다.

극 속에 등장한 다이나믹한 리듬과 빠른 속도감의 음악은 자칫 어두운 극의 분위기와는 걸맞지 않을 수도 있다. 그러나 이 의도된 부조화는, 우리 눈에 보이는 것과 우리 귀에 들리는 것을 대비시키면서, 음울한 스토리를 더욱 강조해 비극적 감정을 진하게 자아내며 동시에 아이러니의 효과를 거둔다.

오태석은 우리 민족의 어두운 질곡의 역사를 이 어머니의 가족에 빗대어 보고 싶어한다. 딸 민주를 지키기 위해 건달들의 칼에 대신 죽는 아버지, 일본에서 터진 원자탄 때문에 평생 암흑 속에서 살아야만 했던 어머니, 그리고 건달들에게 강간당하고 뜯기며 사는 딸 민주, 이 가족은 정녕 지금까지의 우리의 민족사다.

그러나 오태석이 그리는 미래는 밝다. 아버지는 죽고 모녀는 유린되었지만 어머니는 눈을 뜬다. 아침 한때 눈이 휘몰아치고 비도 왔지만 오후는 맑게 개일 것이다. 새로 눈 뜬 것처럼 환하고 투명한 미래는 희망적이고 감동적이다.

하지만 어머니가 눈을 뜨게 되는 것은 극적 당위성이 충분할까하는 의문이 남는다. 그것은 딸의 용서나 어머니의 용서의 결과로, 축복처럼 주어진

우연적 사건인가? 아니면 오랜 시간 동안 자신도 모르게 자연치유된 것인가? 그녀가 시력을 회복하고 정상이 되는 것은 너무 갑작스럽다. 논리적 설명은 아니더라도 암시 정도는 필요하지 않았을까 생각한다.

마지막에, 어머니가 두 건달의 가슴 위에 겨누었던 가위를 찌르지 못하고 떨어뜨리는 것도 그녀 스스로의 결단에서 나온 행동이라면 그 용서도 더 큰 포용력과 힘을 발휘할 수 있지 않았을까?

〈아침 한때…〉는 춤과 연극의 만남을 통해 드라마적 부분에서는 새로운 사실주의를 추구하며 이야기를 생략시키고 춤으로 표현하는 등 두 장르의 만남에 긍정적인 전형을 보여준 공연이다. 다만 이 작품을 끌어가는 주체적 에너지는 춤이라기보다는 여전히 극이라는 인상을 준다. 어쩌면 더 많은 말이 춤으로 대체될 수 있을지도 모른다.

12) 〈조치원〉
"연극 언어로서의 충청도 말"
– 2021.03. 아르코 예술극장 대극장

충청도 말이 연극언어로 맛깔지게 다시 태어났다. 이렇게 긴 시간 동안 많은 충청도 말을 들은 적은 처음이다. 과거 오태석의 연극에도 충청도 말이 많이 나왔다.

이야기의 전개는 이렇다. 만국이 기차를 타고 조치원으로 내려가는 중 한 남자를 만나고 그에게 자신의 지난 얘기를 털어 놓게 된다. 시인인 그 남자는 "시인의 피 속에는 피가 아니고 무엇으로 채워져 있을 것 같냐"고 만국에게 퀴즈를 낸다. 조치원에 닿을 무렵 만국은 그 답으로 "질투"라고 말하고 가방을 들고 기차에서 내린다. 그 직전에 남자는 자기 이름을 기형도라고 말한다. 그는 시를 읊어 들려준다.

다음은 기형도의 시다.

조치원

사내가 달걀 하나 건넨다.
일기예보에 의하면 1시쯤에 열차는 대전에서 진눈개비를 만날 것이다.

(중략)

서울에서 아주 떠나는 기분 이해합니까?
고향으로 가시는 길인가 보죠.
이번엔, 진짜, 낙향입니다.

달걀 껍질을 벗기다가 손끝을 다친 듯
사내는 잠시 말이 없다.

조치원에서 고등학교까지 마쳤죠, 서울 생활이란
내 삶에 있어서 하찮은 문장 위에 찍힌
방점과도 같은 것이었어요.

조치원도 꽤 큰 도회지 아닙니까?
서울은 내 둥우리가 아니었습니다. 그곳에서
지방 사람들이 더욱 난폭한 것은 당연하죠.

(중략)

그러나 서울은 좋은 곳입니다.
분노를 가르쳐주니까요. 덕분에 저는
도둑질 말고는 다 해 보았답니다.

조치원까지 사내는 말이 없다. 그곳에서
그를 기다리고 있는 것은 무엇일까, 그의 마지막 귀향은
이것이 몇 번째일까, 나는 고개를 흔든다.

(중략)

사내는 작은 가방을 들고 일어선다. 견고한 지퍼의 모습으로
그의 입은 가지런한 이빨을 단 한 번 열어 보인다.
플랫폼 쪽으로 걸어가던 사내가
마주 걸어오던 몇몇 청년들과 부딪힌다.
어떤 결의를 애써 감출 때 그렇듯이
청년들은 톱밥같이 쓸쓸해 보인다.

조치원이라 쓴 네온 간판 밑을 사내가 통과하고 있다.
나는 그때 크고 검은 한 마리 새를 본다. 틀림없이
사내는 땅 위를 천천히 날고 있다, 시간은 0시,

눈이 내린다.

연극은 40년 전 만국의 아버지가 죽었을 때부터 이후 형 성국이와의 성장과정에서 차남으로 겪었던 불합리한 차별들을 죽 보여준다. 재산도 뺏기고 작은 아버지 집에서 종처럼 일만 하고, 사귀던 언년이도 형에게 뺏기고 서울로 올라가 '분노를 가르쳐준 서울에서, 도둑질 말고는 다 해 보며' 개고생한 이야기도 펼쳐진다. 다시 조치원으로 내려가는 이유는 그 형이 간암에 걸려 동생의 피가 필요해서다. 그의 결심은 피를 줘 형을 살려 놓고는 다시 죽여 복수를 하겠다는 것이다.

연출은 음향에 특히 신경을 많이 쓴 것 같았고 이야기 전개 방식은 사실

주의스타일을 좇아가지 않고 배우들을 적절한 동작으로 움직이게 하고 또 소품들을 영리하게 사용하였다. 거의 빈 무대에 의자 10개 정도를 대각선으로 놓고 조명으로 공간 구획을 깔끔하게 하면서 이 의자들을 효과적으로 사용했다. 지루하지 않게 의자들이 한 번은 무대 위에서 싹 사라졌다가 다시 들어왔다. 조명, 음향, 영상, 배우 동작 등 시간흐름이 flash-back되는 전개와 잘 맞아 떨어지게 배합 교차 배치시킨 점은 아주 마음에 들었다. 연출의 내공이 돋보였다.

기형도의 시 사용도 인상적이었는데 기차에서 만난 이 남자는 결국 만국의 내면에서 일어나는 마음의 질문들, 마음의 대화들일 터다. 배우들의 연기가 골고루 훌륭했다. 주인공 만국 역의 이대연은 처음부터 끝까지 2시간여를 등퇴장 없이 연극 전체를 끌어가는 저력이 놀라웠고 변화하는 연령(10대-50대)과 그 심리의 표현도 뛰어났다. 이 인물재현은 자칫 감상에 빠질 위험이 내재되어 있었지만 잘 피해 갔으며 또 감정이 부족해서 메마르지도 않아 인물과의 거리를 유지하면서 공감을 자아내었다.

기차 속 남자 역의 이정주도 이대연과 힘의 균형을 이루며 신비감을 표출했고 또 극에 일종의 객관적 거리감을 주어 이 극이 감정과잉의 사실주의 극이 되지 않도록 하는데 기여했다. 다른 배우들도 모두 자기 인물들을 존재감 있게 그리고 개성적으로 잘 소화해 냈다고 생각한다. 다만 한 가지, 엄마가 나오는 부분에서- 엄마의 의상이나 숄의 사용은 좋았는데 그 숄 사용을 조금만 절제했어야 하지 않았나 하는 느낌을 가졌다.

오랜만에 연극다운 연극을 본 느낌이다. 작품도 좋았고 연출스타일이 특히 마음에 들었다. 서사와 동작 표현(movement, gesture)을 섞은 점, 소품 사용 방식, 남자라는 인물의 등장과 시의 인용, 조명과 무대 공간 활용 등등. 그래서 귀가 후 이철희라는 연출가(배우, 극작가)를 열심히 검색해 봤다. 그리고 물론 기형도의 시집을 다시 꺼내 읽었다. '조치원'이라는 시가 있었다.

재미있는 점 하나. 언젠가 아주 오래 전에 성대 쪽 소극장에서 본 연극에

이대연 배우가 나오는 작품이 있었다. 제목도 기억나지 않는데… 그때 이대연 배우는 무대 위에서 옷을 갈아입었다. 바지를 훌훌 벗고 팬티 차림이 되었는데 – 이 장면만 기억 속에 있었다. 그런데 어제 본 〈조치원〉에서도 그는 무대 위에서 두 번 옷을 갈아입는다. (브레히트 식이다) 이 장면이 까맣게 잊고 있었던 혜화동 소극장의 한 장면을 떠오르게 했다. 그의 연극을 볼 때마다 그는 무대 위에서 탈의, 그리고 옷을 바꿔 입는다. 우연치곤 재미있었다. 물론 이 옷 바꿔 입기는 그의 심경, 신분, 상황 변화 등을 나타내는 시각적 메타포다. 그리고 등퇴장 없이 무대 위에서 옷을 갈아입는 건 시간을 줄여주는 좋은 점도 있다.

만일 이 연출가가 〈여로의 끝〉 같은 작품을 연출한다면 어떤 식이 될까? 궁금해졌다. 관극의 즐거움을 준 이 코너스톤 배우들과 연출 작가 스텝들에게 박수를 보낸다.

※ 나중에 들은 바로는 이 날, 27일, 관객 중에는 기형도의 누이가 와 있었다고 했다. 그리고 '질투'라는 만국의 대답은 기형도의 시 "질투는 나의 힘"에서 따온 답이라고 했다.

13) 오사카 재일교포 〈조에아가 빛나는 밤하늘〉과 카자흐스탄의 〈날으는 홍범도 장군〉
"이들이 지킨 한국 말"
– 2019.06.22~23

6월22일. 오사카 조선족 민족학교의 고등학생인 세 명의 여학생이 〈조에아가 빛나는 밤하늘〉이란 작품을 동양예술극장 2관에서 선보였다. 그들이 처한 정치적 상황을 약간 알고 있는 나로서는 이 작품에 적극적인 관심을 갖지 않을 수가 없었다. 그것은 나도 일본 교토에

서 짧은 기간이지만 살아본 경험이 있고 이때 재일교포라는 신분과 조선족이라는 신분이 어떤 것인가를 나름 체험해 보았기 때문이다. 당시 북한에서 〈춘향전〉 작품을 교토에서 공연한 적이 있었는데 이때도 이 공연에 재일교포(일본 국적일 수도 있고 또 한국국적일 수도 있는)와 조총련 관련 조선족 사람들이 관객의 반반을 이루고 있었다. 그때 든 생각은 "일본 땅에서 한 민족이 통일이 되었구나!"였다.

그리고 보니 또 미국 유학 시절에 뉴욕에서 본 북한 공연이 떠오른다. 그때는 춤, 악기연주, 노래, 등 다양한 내용을 보여주는 공연이었는데 뉴요커들의 뜨거운 관심을 받았고 물론 우리나라 사람들도 객석을 많이 채웠다. 이때 북한식 진행 방식이 너무 구식이어서 한 꼭지가 끝날 때마다 객석의 뉴요커들이 폭소를 터트려 민망했던 기억이 있다. 1978년쯤의 이야기다.

어린 고등학생들이 이루어낸 공연. 그들은 한국을 어렵게 처음 방문했고, 한국말 공연도 처음이었다. 당연히 말은 서툴렀고 잘 들리지 않았고 억양은 우리 귀에는 낯설게 들렸다. 그러나 이들은 연극에 대한 열정과 희망으로 똘똘 뭉친 빛나는 조에야들이었다. "조에야"는 바다 속의 플랑크톤처럼 작은 해양 생물인데 자라면 새우도 되고 게도 된다고 한다. 생명체의 원형 같은 것이다.

한일 관계에서 그들의 위치나 상황을 드러내준 뜻깊은 초청 공연이었다. 연출 김철의는 조선족 연극이 꼭 차별이나 인종 문제를 다루는 것은 아니고 평범한 십대 아이들의 이야기도 다룬다고 말했다. 즉 이번에는 성인이 될 조에야의 이야기를 가지고 온 것이라는 뜻이다.

6월 23일. 아르코 대극장 안은 특별해 보이는 관객들이 많이 보였다. 신사모를 쓴 노신사들과 여자노인들과 일행들. 드문드문 들리는 러시아어. 나도 자리를 잡고 보니 뒷자리에서 러시아어가 들렸다. 우정 몸을 돌려 뒷자리 여자 분과 이야기를 나누었다.

나 : 안녕하세요? 한국에 사세요? 서울에 사세요?

너 : 아, 우리는 한국 청주에서 왔어요.

나 : 청주요? 아 그러시구나. 청주에 카자흐스탄 사람들이 많이 사나 봐요.

너 : 예, 청주에 많이 살아요. 서울에도 많고요.

나 : 연극 보러 오셨군요. 혹시 누가 아는 사람이 나오나요?

너 : 예, 우리 조카딸이 나옵니다. 그래서 청주에서 보러왔어요.

옆에는 그 부인의 남편과 손자로 보이는 청소년이 앉아 있다. 나를 뚫어지게 본다. 모두 약간 업되어 보인다.

나 : (놀라며) 어머, 그러세요? 무슨 역으로 나오나요?

너 : 아, 그건 모르겠어요.

우리의 대화는 여기서 일단 멈췄다. 옆 자리 청소년이 뭐라고 질문을 하는 모양이더니 곧 연극이 시작되었다.

〈나르는 홍범도 장군〉 첫 장면이 멋있었다. 주인공이 꿈속에서 부인을 만나는 장면. 그림자 처리와 인물의 등장. 나는 연극이 시작되기 전 과연 이 배우들이 연극을 한국어로 할 것인지, 아니면 러시아어로 할 것인지가 가장 궁금했다. 자막 처리를 위한 모니터 스크린이 보이지 않아서 혹시 한국어일까라고 생각은 했는데 역시 배우들은 한국어로 연극을 했다.

이 연극의 장점- 내게 어필한 부분 몇 가지.

1) 배우들의 발화 - 오래 전 옛날 한국어를 들어보는 즐거움. 그 악센트와 어조가 좋았다. 함경도 사투리도 종종 나오는데 그런 북한 말 어투를 듣는 것이 좋았다. 배우들의 발성도 아주 훌륭했다. 나는 함경도 사투리를

좀 안다. 어머니가 북한 회령 분이셔서 어릴 때 많이 들었다. 특히 외가 쪽 식구들을 만나면 그 사투리에 푹 빠져서 들었다. 그래서 이 악센트가 얼마나 귀에 즐겁고 반갑던지. 마치 고향 말을 듣는 것처럼 말이다. 이들의 언어는 언어학자들이 관심을 가질 만한 부분이 아닌가.

2) 단순한 이야기 – 약간 구식의 연극이지만 어쩌면 연극의 본질이 잘 드러 난다. 이야기 전개나 갈등 구조 인물성격이 단순하고 선적(linear)이다. 그래서 편안하게 따라갈 수 있었다. 배우들의 언어, 복식, 연기 등을 천 천히 살피며 즐길 수 있는 이점이 있었다.

그런데 내 눈에 눈물이 흐르던 것은 왜였을까? 나는 쉼 없이 눈물을 흘리 며 연극을 보고 있었다. 연극이 감동적이어서는 아니었을지도 모른다. 그들 이 지켜낸 모국어와 조국에 대한 사랑이 이렇게 연극 활동으로 표현된 것이 감동적이어서였을 것이다. 연극이 끝났을 때 이들에게 박수를, 기립박수를 쳤다! 사람들도 모두 기립박수를 치고 있었다. 선 채로 다시 뒷좌석으로 몸 을 돌렸다. 그들도 서서 열렬히 박수를 치고 있었다.

나 : 누구예요? (이 말은 어느 배역이 조카였는지 묻는 말이었다.)
너 : 아 저기 저 머리에 수건 두르고, ○○ 옆에 서 있는 사람.

보니 바로 어머니 역 – 극 중 젊은 처녀의 어머니역을 했던 배우다. 객석 에는 눈물 흘리는 소리가 많이 들렸다. 의미 있는 초청 공연이었다. 고려인 들을 서울에서 공연하도록 한 것 – 이번 "전국 연극제 in 서울"에서 가장 눈 에 뜨이는 점이었다. 이런 특별한 공연들을 계속 볼 수 있기를 바란다.

14) 〈후에〉

"비언어극이 주는 해방감"

– 2019.06 대학로 알과 핵 소극장

마산과 창원에서 활동하는 극단 '상상창고'는 2014년에 창단 되었다. 열심히 활동하며 상도 큼지막한 걸 받기도 했고 또 이번 루마니아 바벨 연극제에서 '무대미학상'을 받은 화려한 이력이 돋보이는 지역 극단이다. 전국 연극제 네트워킹 페스티발에서 공연을 볼 수 있었다. 비가 약간 뿌리는 날씨가 극 속의 비 오는 장면과 맞아 떨어졌다.

가족의 죽음이라는 엄청난 사건 후에 일어나는 어떤 '후 상황'을 그리는 몸 연극이다. 말하자면 언어를 뛰어넘어버린, 언어를 배제한 연극. 요즘 대학로에 간혹 보이는 'physical theatre'라고 해도 좋고 어쩌면 무용극이라고 불러도 좋을 작품이다.

높은 공간을 만들어 주는(아마도 다리를 상징한) 사각의 철제 설치물(이건 무대 세팅할 때 사람들이 올라가서 일을 하는 도구, 흔히 아시바라고 하는데 우리말로는 뭐라고 해야 할까? 아직도 무대 용어에 일본어 흔적이 남아 있고 이 일본어를 대체한 것은 또 영어다.)이 2개 서 있고 배우들 3명은 이 철제물 2개와 앞 무대를 사용하여 격렬한 몸 연기를 한다. 슬픔, 아픔, 괴로움, 주로 어두운 고통의 표현들이다.

강주성은 아버지 역으로 몸 움직임이 뛰어났고(아마도 무용수이리라) 아들 역을 맡은 배우도 못지 않게 몸을 움직였다. 오랜만에 보는 움직임이 뛰어난 배우들이었다. 음악과 조명이 적절히 배치되고 비도 많이 퍼붓듯 내렸다. 극 중간에 여자 배우(이영자)가 등장한다. 그녀는 뒤뚱뒤뚱, 비뚤비뚤하면서 팔을 들고 걸어 나오는데 내 눈을 확 잡아끌었다. 전혀 예기치 않은 등장, 움직임이었다고 해야 할까? 소녀의 등장은 마치 베케트나 이오네스코의 한 장면을 떠오르게 했다. 그리고 강주성과 어울려 이루어내는 장면은 마치 발레의 이인무(Pas de Deux)와 같이 아름답고 따뜻했다. 하얀 우산도 장면을 아름답게 포근히 감싸 주었다. 그토록 처절히 드러내었던 고통을 감싸주고 치

유해주는 듯했다.

이런 작업을 성취시켜낸 작가 연출가 김소정에게 박수를 치고 칭찬해 주고 싶다. 왜냐하면 그녀와 이 배우들이 처해 있을 연극적 주변 상황을 누구보다 내가 잘 알고 있기 때문이다. 극장 등 인프라의 부족 - 성산아트홀이라는 대극장이 있다고 하나 사실 필요한 것은 제대로 된 훌륭한 소극장이다. 지역 연극인들이 대극장을 써 볼 기회가 몇 번이나 될까? 오히려 소극장 한두 개가 더 절실할 수도 있다. 그리고 배우 등 전문인력의 부족, 관객의 부족, 평론의 부재, 그리고 관련 전문 행정 공무원들의 부족과 인식결여 - 아마 이 부분은 많이 향상되었을 지도 모른다. 나는 이 소도시에서의 작업 외로움을 누구보다도 뼈저리게 알고 기억하고 있다.

그런데 그녀는 훌륭히 해내고 있다! 물론 여기에는 전국적으로 향상된 문화지원사업이라는 뒷받침이 있었을 거로 짐작한다. 루마니아 해외공연이나 서울 공연 등은 개인이나 극단만의 힘으로는 어림도 없다. 김소정 연출과 이 극단에게 한없는 격려, 응원, 지지를 보낸다. 그곳에서 내가 할 수 없었던 것을 아주 잘 하고 있는 다음 세대 연출가의 등장이라고 해야겠다. 실력을 갖춘 내공 있는 연출가이기에 믿음이 간다. 이 작업이 꾸준히 지속적으로 이어져 나가며 마산 창원이 진정한 연극의 메카가 되기를 바란다.

• 사족달기 – 연극제의 참 모습은 뭘까?

마산은 예전에 마산연극제로, 거창은 거창연극제로, 밀양은 밀양연극제로 이름을 떨쳤는데, 이렇게 경남은 연극의 메카로 보이는 듯 했다. 하지만 모두 알듯이 지금은 마산연극제는 언제 사라졌는지 모르게 사라졌고, 밀양연극촌은 이윤택의 성 만행으로 오명을 남겼고, 거창연극제는 여러 가지 불미스러운 잡음으로 올해 개최가 무산되었다는 신문 기사가 올라오고 있다.

오래전 나는 거창대학교(도립) 교육위원회 같은 직을 겸한 적이 있다. 명칭이 무엇이었는지는 잊어버렸다. 그때 거창대학과 거창연극제를 연결시키

면서 대학에 꼭 연극학과가 개설되어야 한다는 주장을 강력히 펼쳤다. 그래야 연극제도 지속적으로 이어지며 발전되고 연극제 지도부들도 학교 속으로 편입되어 제도적으로 안정되게 일을 할 수 있고 인재양성도 할 수 있을 거라고 전망했기 때문이다. 하지만 이런 주장과 건의는 이루어지지 못한 것이 아직도 거창대학에는 연극과가 없다. 실용적인 학과로만 구성되어 있는 것이 못내 아쉽다.

15) 〈인형의 집〉

"헬머, 홀로 남겨지다…" 미국 마부 마인 극단
— 여성신문 2008.04.21

미국의 브로드웨이, 영국의 웨스트엔드, 그리고 한국의 대학로는 연극의 중심지로 이름 높은 곳이다. 그러나 이곳에서도 대세는 뮤지컬 공연이고 진지한 연극은 점점 자리를 잃어가고 있다. 서울의 대학로는 더 심하다. 흥행 목적으로 졸속 제작된 뮤지컬과 개그콘서트 류의 가벼운 코미디 물이 넘쳐나 이제 연극은 다른 장소를 찾아야 할 것 같다. 얼마 전 우리나라 최고의 연극인인 오태석 선생이 극장 세를 감당하지 못해 아롱구지 극장을 떠날 수밖에 없었다는 소식은 대학로의 현황이 어떤가를 단적으로 보여 준다.

• 여성주의 극의 효시 〈인형의 집〉

그러나 좋은 연극은 죽지 않는다. 앞으로도 영원히 살아 메마른 우리 삶을 포근히 적셔줄 것이다. LG 아트센터가 초청한 미국 마부 마인(Mabu Mines)극단의 〈인형의 집〉은 근래의 어두운 상황 가운데 만난 수작 무대였다. 작품의 해석, 연극적 표현, 관객에게 스며드는 메시지나 감동 면에서 모두 그러했다. 입센의 〈인형의 집〉은 첫 공연 시(1879) 노르웨이는 물론이고

온 유럽을 경악케 했다. 남편과 자식 셋을 두고 인간선언을 하며 집을 나가는 여주인공 노라의 행동은 그야말로 극악한 범죄행위였고 온 유럽이 입센과 노라를 매도했다. 그러나 이 작품은 연극사적으로 사실주의 연극이라는 새로운 사조를 열었고 더 중요하게는 1970년대 등장한 여성주의극(Feminist Drama)의 효시가 되었다.

연출(리 부루어)은 이 작품의 입체화에 사실주의극, 서사극(Epic Drama), 그리고 극장주의(theatricalism)의 기교들을 결합하여 관객의 눈앞에 또 하나의 극장, 즉 무대 위에 작은 극장을 짓고, 그 속에서 "인형의 집"이라는 연극을 펼쳐 보인다. 셰익스피어가 자주 사용한 극중극 기법을 한층 기교적으로 사용하는 셈이다. 실제로 연극이 시작되면 검은 옷의 도우미들이 무대 위에 납작하게 누워있던 세트를 들어 올리고 펼쳐 세워 작은 "인형의" 집(글자 그대로 130cm의 키에 맞도록 제작된)을 만든다. 연극이 끝나면 다시 도우미들이 나와 이 세트를 다시 접어서 바닥에 눕히고 헐벗은 무대를 그대로 노출시키며 극이 끝났음을 알린다. 그동안 우리는 극장 속에서 또 하나의 극장 – 그 속에서 공연되는 〈인형의 집〉을 보게 된다는 것이 연출의 주요 개념이다.

놀라운 해석은 연기자의 선택에서도 드러난다. 작품의 남성중심적 사회와 짓눌리고 차별받는 여성의 모습을 시각적으로 표현하기 위해 남자연기자는 모두 130cm의 소인들로, 여자연기자는 모두 170cm 이상의 장신을 택한다. 특히 노라는 금발머리의 예쁜 얼굴로 마치 바비 인형 같은 모습이다. 노라는 미니어처 같은 쬐그만 집에서, 인형 놀이에 빠진 소녀마냥 쬐그만 소파에 앉아 장난감 같은 앙증스런 컵으로 차를 마신다. 그리고 쬐그만 남편이 퇴근 후 집에 돌아오면 무릎을 꿇고 기어 다니며 그의 비위를 맞춘다. 그녀는 말하는 인형으로 강한 노르웨이 악센트의 영어로, 남편의 사랑과 보호에 너무 고맙고 행복한 듯이, 흥분하여 쉴 새 없이 "종달새"처럼 지껄인다.

연출의 또 하나의 성과는 원작에는 묻혀있는 성문제를 파낸 것이다. 돈과 성은 부부관계의 중요한 힘의 수단이다. 아내가 귀여운 짓을 했을 때마

다 남편 헬머는 조그마한 손으로 '커다란' 지폐를 꺼내 노라에게 주고 노라는 그 돈을 입으로 받는다. 이런 행동은 부부 관계의 지배 종속의 권력관계를 너무나 징그럽게 묘사한다. 성은 두 번 묘사되는데 무대 위 작은 침대에서 몸 사이즈가 대조되는 두 남녀의 성행위를 그리면서 연출은 대담하게도 조명을 환하게 그대로 두고 작은 남자의 누드를 완전 노출시킨다. 그로테스크하며 쇼킹하다. 하지만 그것은 작은 남자의 벗은 몸에 대한 관음적 흥미를 뛰어넘어 남성의 여성에 대한 성적인 지배나 장악을 뚜렷이 입증한다.

• 집 떠나 인간 선언한 노라보다 남겨진 헬머에 초점

가장 관심이 가는 부분은 역시 미지막 장면이다. 마지막 장면, 노라가 문을 쾅하고 닫고 나가는 장면은 얼마나 오랫동안 스캔들이 되어왔던가! 그래서 종종 노라가 그냥 집에 남아 "행복하게 사는" 것으로 엔딩을 바꾸어 공연하기도 했다. 그러나 이미 우리 세기는 집 떠난 노라가 남자 없이도 행복하게 잘 사는 것을 목격하고 있다. 그래서 마부 마인의 공연은 떠나는 노라에게 초점을 맞춘 것이 아니라 노라가 떠난 뒤의 혼자 남겨진 헬머에게 초점을 맞춘다.

마지막 장면, 헬머는 혼자 자고 있고 악몽을 꾸고 있는지 잠꼬대를 한다. 노라의 노래가 그를 깨운다. 노라는 그 유명한 인간선언을 아리아로 부른다. 노래와 더불어 그녀는 옷을 하나하나 허물처럼 벗어 던진다. 마침내 상반신이 나신이 되고 노라는 머리의 금발 가발까지 벗어버린다. 그녀의 나신은 더 이상 인형임을 거부하는, 그 어떤 역할(아내, 엄마, 딸 등)도 벗어버린 온전한 한 개인, 인간됨의 선언이다. 그리고 그녀는 조용히 무대 밖으로 사라진다. 그러나 헬머는 이 사실을 믿지 못하고 선잠에서 깬 아이가 엄마를 찾듯 노라를 애타게 부르며 헤맨다.

팬티 바람의 왜소한 남자. 공허하게 울리는 그의 부르는 소리. 여자가 사라진 세상에 혼자 남은 남자. 버려진 남자. 이것이 바로 이 연극이 겨냥한 메시지일 것이다. 한 성이 다른 성을 지배하는 세상은 이렇게 섬뜩한 메아

리만 남은 텅 빈 세상이 될 것이라는 것- 집 나가는 여자에게 쏟아지던 비난이 이렇게 혼자 남겨진 남자가 느끼는 공포로 바뀌었음에 주목해야 할 것이다. 과연 어떤 세상을 만들어 나갈 것인가? 이것이 오늘의 〈인형의 집〉이 던지는 질문이다.

16) 〈소프루〉(*Sopro*)
포르투갈 연극 "숨 쉬다"
– 2022.06. 국립극장

흥미있는 무대였다. 연출(티아고 호드리게스)이 얼마나 유명하고 그의 기법이 어떻다는 얘기를 떠나서 희곡 작법이나 무대 장치 등이 우선 우리나라 연극과는 아주 달랐다는 점이 그렇다.

배우들은 마이크를 장착해서 그렇기도 했겠지만 발성이나 목소리가 좋아서 호감이 갔다. 그리고 주인공 격인 그 프롬터 – 실제로 포르투갈의 마지막 현존하는 프롬터 – 우리 식으로 말하면 무성영화의 마지막 연사 쯤 되는 – 가 무대를 여는 모습도 흥미 있었다. 아주 편안하고 자유로운 동선을 보여주었다. (포스터에 보이는 왼쪽 안경 낀 여성)

극이 시작하기 전부터 느껴지지 못할 정도로 여리게 있었던 바람 소리. 태풍이 멀리서 오고 있는 것 같은 그런 작은 바람 소리가 극을 열었는데 이 바람은 극의 진행과 더불어 점점 더 커진다. 무대 장치도 편안했다. 무언가를 보여주려고 힘준 모습이 아니고 연극이라는 걸 강조하는 모습도 아니었다. 흰 커튼으로 삼면을 가렸고 그 사이를 조금 벌려 등퇴장으로 이용했다. 무대 바닥에 군데군데 심어 놓은 풀- 이것도 옛날 초기 시대 연극이나 학생극에서 쓰이곤 하는 기초적인 장소 알리미 같은 그런 것이었다. 베이지 색 바닥, 흰 커튼, 그 가운데 진홍색 카우치만 하나 놓여있다. 단순하지만 대조가 되면서 연극적 공간임을 확실히 보여준다. 마음에 들었다. 우리는 저럴

때 보통 검은 색 커튼을 사용한다. 빛을 흡수하기 때문이라는 이유도 있지만. 그런데 흰 커튼, 괜찮다. 무대도 밝게 보인다.

그 프롬터 역 크리스티나 비달을 두 여배우가 연기했는데 한 배우(포스터에 정면으로 보이는)는 극중에 나오는 여러 작품의 배우 역을 했다. 극 중 언급되는 작품은 체호프의 〈세 자매〉, 소포클레스의 〈안티고네〉 그리고 잘 모르는 작품인 〈베로니카〉라는 작품이었다. 〈베로니카〉는 티투스라는 남자와 베로니카라는 여자와의 사랑이야기 - 아마도 비극적인 사랑이야기인 것 같은데 대사가 여러 번 나왔다. 처음엔 〈티투스 안드로니쿠스〉일까 했는데 그렇지는 않은 것 같았고… 아마 포르투갈 작품인지도 모른다. 소개 글을 보면 안토니오 파트리치일 것이다. 몰리에르도 언급됐다고 하는데 그건 따라가지 못했던 것 같다.

44년 동안 프롬터의 인생을 산 그 여자 크리스티나의 삶을 무대화하면서 그 과정이 그녀가 프롬터한 여러 작품과 섞인다. 시간과 공간을 뛰어 넘어 실제와 허구가 뒤섞이고 삶과 연극, 그리고 무대 뒤와 앞이 뒤섞인다. 그래서 작품들이 많이 등장한다. 아마 이런 부분이 연출가의 특징이 문학적 배경이라고 말해지는 이유인 것 같다. 그는 자연스럽게 잘 섞는다. (나의 〈나의 강변북로〉도 작법 상으로는 비슷하다. 한 배우가 있고 그 배우가 자기 삶과 작품들을 연결시키며 이야기를 전개하는데) 티를 내지 않고 그냥 작품 속으로 쑥 들어간다. 그리고 언제인가 또 잘 빠져 나온다. 이런 점이 이 연극의 특징이다. 그동안 프롬터는 계속 배우들에게 - 자기 역을 하는 배우들에게도 - 프롬팅을 한다. 그녀는 대사를 속삭여준다. 이것이 '소프루'(숨을 쉰다, 속삭여준다란 뜻)라고 한다. 물론 프롬터는 실제로는 무대 위에서 하지 않고 무대 뒤에 숨어서 불러줄 것이지만.

과연 저 프롬터는 대사 없이 끝까지 갈까? 마지막에는 대사를 할 것 같았는데, 역시 마지막 장면에 대사를 한마디 했다. 자기 목소리로.

처음의 들릴 듯 말듯했던 바람 소리는 중간에 어마어마한, 무대를 집어삼킬 듯한 바람(태풍)으로 변해 한동안 빈 무대를 주인공이 되어 가득 채웠

다. 커튼은 휘날리고… 극의 마지막에는 다시 언제 그랬나는 듯이 사라지고 다시 들릴 듯 말 듯 약해졌다. 제목인 숨쉬다란 의미와도 공명되는 음향 효과다. '사라져가는 것들에 대한 오마쥬'라는 이 작품에 알맞는 효과이리라. 제목 SOPRO는 프롬터가 배우들에게 불어넣어주는 숨, 대사이리라.

자막 보랴 배우들 표정 보랴 내용에 집중하기가 좀 어려웠다. 특히 자막 스크린이 위에 있어서 내 시선은 위로 떠돌다 또 배우에게로 내려오다 좀 피곤한 관극이었다. 내가 이해한 내용이 정확한지는 모르겠는데 그래도 포르투갈 연극이 이렇구나 라는 것도 알게 되고 이 연출가가 특히 유럽에서는 꽤 유명세를 타고 있다는 것도 알게 된 점이 수확이라면 수확이다.

이렇게 문학 베이스를 가진 연극은 아마 우리나라에서는 별로 먹히지는 않을 것이다. 우리에게 만인이 알고 있는 문학 소재는 뭘까? "춘향전", "심청전" 같은 고전 소설. 그리고 현대로 오면 "소나기", "무녀도", "광장", "난장이가 쏘아 올린 공"… 아, 내 생각도 짧아서 여기서 막히고 만다. 이런 작품을 무대에서 언급하며 연극을 만들어간다면 관객들은 어느 정도 따라올까?

〈소프루〉에서 언급된 작품은 인류의 공동 자산(혹은 서양인들에게 정전이라고 하는)인 체호프나 셰익스피어다. 결국 우리도 이런 작품들을 회자할 수밖에 없지 않을까하는 애매하고 우울한 생각을 했다.

17) 〈오이디푸스〉
"백일홍 나무가 있는 무대: 목발을 한 오이디푸스"
일본 코나우카 극단
– 한국연극 2000.09

수승대 계곡의 관수루(觀水樓)라고 쓰인 오래된 누각을 들어가면 마당 깊숙이 본채 기와집이 한 채 앉아 있다. 마당 오른쪽에는 큰 백일홍 나무가 서 있는데, 무대는 이 집의 앞에 소담스럽게 설치되어

있었다. 붉은 꽃이 한창인 백일홍은 그 가지를 무대 위로 드리워 자연스럽게 무대의 일부가 되고 있었다. 물과 꽃과 조선 한옥, 그리고 밤하늘의 별이 조화를 이루는 최고의 극장이었다.

이날 밤(8월 10일)의 레파토리는 일본 쿄토 소재 코나우카 극단의 〈오이디푸스 왕〉(미야기 사토시 연출)이었다. 조선 중엽의 한옥인 관수루를 배경으로 일본 극단이 보여주는 희랍 비극이라는 각기 다른 세 요소가 연극이라는 옷을 어떻게 입고 나타날지 궁금했다.

'오이디푸스'라는 이름은 '부은 발' 혹은 '꿰뚫린 발'이라는 의미를 가지고 있다. 그의 출생의 비밀을 간직한 이름이다. 앉아 있는 오이디푸스. 다리를 절기 때문이다. 그는 목발에 의지하고 일이시며 아주 불안정한 걸음걸이를 한다. 발에는 두터운 버선을 신어 발을 감추었다. 그의 발에 초점을 맞추어 풀어간 독특한 공연이다. 오이디푸스는 늘 당당히 서 있는 모습이고 자신의 고통을 껴안고 견디는 위대한 모습이다. 하지만 코나우카의 오이디푸스는 다리를 절며 불안하게 몸을 흔들며 뒤뚱거린다. 그의 불안한 걸음과 몸짓은 그의 신분이 변해가는 것을 시각적으로 보여주는 것이기도 하다. 자신이 누구인지 밝혀질 때 그는 땅바닥에 엎어지며 구르며 두 발을 위로 들어 올려 동동 구른다. 두 발에서 버선이 뽑혀지자 발에는 꿰뚫린 자국이 드러난다. 아주 다른 모습의 오이디푸스다. 마지막 장면. 산발을 하고 두 눈에 피를 흘리며 나타난 그는 크레온의 앞에서 넘어지고 무릎을 꿇고 또 옷자락을 붙들고 애걸한다. 초라하고 비참하다. 연출가는 애써 영웅의 모습을 지운다. 그의 오이디푸스는 실수한 인간이며, 그 인간적인 아픔과 비참함이 부각된다.

이 마지막 장면의 오이디푸스에 비를 맞고 몸부림치는 늙은 리어의 모습이 겹쳐진다. 아집과 교만의 결과로 고통 받는 인간의 나약한 모습을 연출가는 함께 드러낸다. 그런데 자칫 이 마지막 부분은 셰익스피어로 너무 진하게 덧칠된다. 오이디푸스가 비틀거리며 퇴장하자 그의 빈 왕좌는 크레온이 차지한다. 크레온의 의상은 곧 현대복장 - 군복으로 바뀐다. 〈안티고네〉의 독재자 크레온의 모습이다. 군부 쿠데타로 왕이 된 크레온의 모습을 암

시하며 극은 끝난다. 셰익스피어 극의 봉쇄적 엔딩을 연상시키는 이 종결은 토론의 여지를 남긴다.

대사를 말하는 배우와 동작만 하는 배우로 반씩 나뉜 이 작품은 흡사 일본 전통 인형극인 분라꾸를 연상시킨다. 전통의상, 머리모양, 장신구, 소도구, 음악 역시 일본적인 것을 물씬 풍기게 한다.

오이디푸스와 조카스타의 정사 장면은 탐미적이며 또 무대 이용에서 뛰어났다. 극적 전개에서도 무리가 없었다. 오이디푸스는 앞 무대에서 뒤쪽 관수루 본채의 마루로 넘어간다. 그곳은 정면에서 보면 마치 셰익스피어의 안무대(inner stage)같이 보이는데 그 마루 위에 조카스타는 정면으로 서서 그를 맞이한다. 조카스타는 겹겹의 옷을 벗는다. 가슴이 드러난다. 오이디푸스도 등이 드러난다. 두 사람은 선 자세로 사랑을 나눈다. 조선 기와집 대청마루 위에서 일본 기모노의 반라의 두 사람이 얼싸안은 장면은 미학적 그림이었고 그대로 연극적이었다.

일본 전통극 양식으로 소화해낸 그리스비극 – 구연극장과 잘 어울렸고 이채로운 무대였다. 일본 외에도 프랑스 나이지리아 이탈리아 극단들과 한국의 20여 개 작품을 담아낸 거창국제연극제 – 내년 여름에도 좋은 작품을 기다린다.

18) 〈파우스트 엔딩〉

"여자 파우스트? 당위성의 부재"

– 2021.03. 명동예술극장

기대하고 어렵게 예매해서 극장으로 갔다. 초반부는 연극을 보는 것 같은 느낌이어서 괜찮았다. 그런데 점점 극은 만화나 판타지로 변해갔다. 극의 주제보다는 비주얼과 청각적 효과에 집중해가며 내용도 연금술 쪽으로 흘러갔다.

이 공연의 가장 취약점은 파우스트를 왜 여성으로 했느냐에 대한 당위성이나 설득력 부족이다. 꼭 그래야 할 이유는 뭐였을까? 연기자(김성녀)의 연기도 여성이라기보다는 성중립적인 연기였다. 목소리나 태도 행동은 여성이 아니라 중성적인 것이었고 파우스트가 여자여야 했던 이유는 딱히 설득력 있게 다가오지 않았다. 임신한 크레첸이라는 또 하나의 여성 인물과 동성애적인 사랑을 하고 결혼까지 하는 것- 그게 뭐 어쨌다는 걸까? 그것이 극 중에서는 너무나 자연스럽고 쉽게 받아들여지고 있으며 아무런 문제 제기나 갈등을 야기하지 않는다. 그래서 놀라웠다.

이 부분에서 연출(조광화)이 남자라는 사실이 바로 느껴졌다. 이 말은 리얼리티가 없다는 뜻이다. 여성의 인신에 대해 아무런 관심을 기울이지 않고 그냥 넘어갔다. 파우스트의 반응 역시 별로 두드러지는 게 없이 일반적인 경이감 정도일 뿐이다. 하지만 한평생 연구실에서만 살아온 여성 파우스트는 자신이 겪어보지 못한, 인간으로서 특히 여성으로서만의 경험과 일들을 조우하면서 전환점을 만들어야 했다. 원전의 진짜 파우스트 박사는 메피스토와의 계약으로 젊음을 되찾은 후, 체험하지 못했던 잃어버린 청춘의 환희, 즉 사랑(그레첸과의)을 발견하게 된다. 여성 파우스트라면 여성의 생명잉태에 대한 이 발견이 그녀의 인생을 전복시키는 어마어마한 힘으로 작동해야 했다. 그래야 그레첸과의 사랑이 설득력을 발휘할 수 있었을 것이다. 이 대목에서 파우스트의 여성성이 힘과 당위성을 획득해야 했다. 하지만 안이하게 흘려보냈다.

이후 극은 연금술 쪽으로 강세가 주어지고 그레첸이 낳은 아이가 호문클로스로 변해 무대에 등장하고… 판타지로 전환되어 버린다. 비쥬얼이나 음향도 이에 부응하고 있다.

또 하나의 긍정할 수 없는 점. 파우스트로 하여금 계속 인생에 대한 훈계조와 설교조의 대사를 하게 만든 점이다. 그녀가 교수이긴 하지만 그녀의 학문적 성과나 업적은 그녀의 고뇌로 승화되어 나와야지 1차원적인 대사로 발화되어 나오는 건 동의할 수 없다. 관객은 학생이 아니다.

메피스토의 연기는 처음에는 인상적이었지만 시간의 흐름에 따른 변화가 없이 처음 그대로 지속되어 아쉬웠다. 특히 그의 빈번한 똑같은 웃음소리 - 지루했다. 중반부까지는 극적인 토대가 괜찮았지만 그 이후 극적 기반은 허물어지고 앞서 말한 대로 판타지로 변해버리는 것 그리고 여성 파우스트의 인물 설정이 당위성이 부족했던 점이 가장 취약했던 점이라고 생각한다.

좋았던 점은 무대장치, 거대한 들개 호문클로스의 형태의 Puppet, 코러스들의 앙상블 등이다. 이런 것은 국립극장이라는 지원체계가 있었기에 가능했을 것이다. 이런 생각이 들었다. 이런 연극을 그로토스키의 '가난한 연극'으로 만들면 과연 효과가 똑같을까? 모든 외부 물질적 도움으로 생성되는 연극적 효과를 다 제거하고 극본과 배우만으로 승부를 건다면? 이 연극은 살아남을 수 있을까?

19) 〈명색이 아프레 걸〉〈안나 카레니나: 톨스토이 참회록〉
– 2022.01.02 한양레퍼토리 극장

2021년 마지막 연극은 국립극장의 〈명색이 아프레 걸〉이었고 올해 첫 연극 관람은 대학로의 〈안나 카레니나: 톨스토이 참회록〉이었다. 두 공연 모두 기대를 많이 한 연극이었다. 〈아프레 걸〉은 우리나라 첫 여성 영화감독인 박남옥을 다룬 음악극이었고 〈안나〉는 제목 그대로 소설 속 안나를 무대로 데려와 톨스토이와 만나게 한 작품이었다.

전자는 실망스러웠다. 우리나라 탑 연출가의 무대였는데도 불구하고 남자 연출의 한계를 드러내었다. 예를 들면 아기를 업고 영화촬영을 하는 여자 감독이 한 번도 아기를 추스르거나 아기를 내려놓지 않고 전혀 신경을 쓰지 않는 것이 그러했다. 아기 엄마라면 이건 있을 수 없는 일이다. 아기는 칭얼대거나 울기 마련이고 이때 엄마라면 적절히 아기를 달래거나 젖을 물

리거나 돌려서 안아주거나 했을 것이다. 물론 촬영에 열중해서 아기에게 신경을 쓰지 못했을 수도 있지만 촬영이 일단락되었을 때는 본능적으로 아기를 돌아보고 보살펴주게 되는 것이 당연하다. 여자 연출이라면 이런 동선을 넣었을 것이다.

희곡 창작 측면에서도 미흡한 부분이 많이 눈에 띄었다. 음악도 의도였는지는 모르겠으나 정체성이 혼란스러웠다. 다만 무대 장치와 사실적 영상은 잘 어울렸다.

〈안나〉는 흥미진진했다. 무대는 톨스토이가 사망한 아스타포보 역에서 안나와 톨스토이가 기차를 기다리는 장면으로 시작한다. 시계는 그의 사망 시간인 6시 5분으로 맞춰져 있다. 안나역 정수영, 톨스토이 외 모든 남자역 주영호 그 외 배역의 두 여배우(정재은, 김서휘)도 훌륭했다. (이들의 외모도 연기를 잘 뒷받침해줬다.) 특히 정수영은 옛날 명동극장의 김금지를 연상케 하는 배우다. 김금지는 외모도 뛰어나고 개성적이었지만 특히 목소리가 배우로서는 최고였다. 내가 기억하는 공연은 고등학교 때 본 연극 〈연인 안나〉라는 작품이다. 그 뒤부터 이 배우의 팬이 되었다.

정수영은 무대에서 매력적이었고 연기력도 무르익었다. 안나로서는 아주 적합한 배역이었고 잘 소화해 냈다. 관심이 쏠렸던 장면은 안나가 기차에 뛰어드는 장면이었다. 과연 그 장면을 어떻게 무대에서 연출할 것인가? 기대하며 기다렸다. 연출은 단 두 개의 의자로 그리고 안나의 신체 동작으로 장면을 아주 기발하게 처리했다. 마음에 들었다. 연극 볼 맛이 나는 무대였다. 나진환 연출의 작품 분석과 이해, 연출력에 놀라움을 금치 못했다. 왜 이 연출가의 작품을 이제야 보게 되었지? 이 작품 관람도 워낙 원작 소설을 좋아하기 때문에 택했고 - 과연 각색을 어떻게 했을까하는 호기심 - 정수영 배우가 나와서 반갑기도 해서 택했던 차였다. 코로나 때문에 많이 망설이기도 했지만 결국 보러갔던 작품. 한 가지 아쉬운 점은 "톨스토이의 참회록"이라는 제목을 달고 있긴 하지만 톨스토이는 첫 장면에만 잠깐 나왔고 - 두 인물

이 모두 그 시골 역에서 기차를 기다리며 대화를 나누는 설정으로 – 그리고 이후 전개는 〈안나 카레니나〉 소설을 따라갔다. 물론 안나를 중심으로 해서. 소설의 그 방대한 이야기를 모두 다 전개하기는 무리다. 그러니 톨스토이의 '참회'는 정작 담기지 못했다.

20) 〈베니스의 상인〉
"2022년 최고의 연극"
– 2022.10.05 북서울 꿈의 숲 공연장

낯선 이름의 극장으로 별 기대 없이 갔다. 셰익스피어 작품은 연출이나 배우들이 열의를 가지고 도전하지만 공연을 흡족하게 보기는 참 어렵다. 그런데 최고의 연출과 미장센에 놀랐다. 내게는 2022년 최고의 연극이었다.

'꿈의 숲 극장'은 세종문화회관에 소속된 공연장으로 접근성이 쉽지는 않았지만 그렇고 그런 대학로 골목에 있는 극장보다는 시설 면에서 비교가 안 될 정도로 뛰어났다. 프로시니엄 무대로 객석은 약간 경사 각도가 있긴 했지만 무대와 객석이 가까운 점은 장점이었다.

이상희라는 배우는 몇 십 년 전 대학로에서 〈독고다이 원맨쇼 백베쓰〉에 출연했던 배우였다. 혼자서 수십 명의 배역을 소화해 내면서 그 어려운 연극을 내 가슴에 찡하니 새겨넣어줬다. 극단 '초인'이라는 이름만 기억에 오래 간직하고 있었는데 알고 보니 그 극단 '초인'이었고 이상희 배우였다.

이 작품을 보러가려는 결심을 하게 된 것은 이 작품의 후속편(sequel)인 〈머나 먼 벨몬트〉를 내가 썼기 때문이다. 그래서 〈베니스의 상인〉은 항상 관심을 가지게 되는데 과연 어떻게 이 작품의 문제들을 처리했을까에 대한 호기심이 작동했던 것이다. 그런데 내가 지적했던 원작의 그 문제에 대해 정면으로 돌파하지는 않고 전혀 문제성이 부각되지 않도록 전체적 미장센

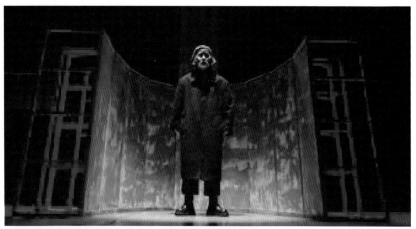

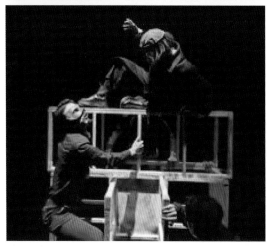

〈베니스의 상인〉 (사진 양동민)

이 이루어졌다. 문제의 그 대사는 생략되어 있었다. (이 문제가 궁금한 분들은 〈머나 먼 벨몬트〉라는 작품을 참조하시길)

연극에 쓰인 도구는 벤치라고 해야 하나? 긴 직육면체의 나무 상자라고 해야 하나? 그런 나무 상자 10개나 12-3개를 가지고 배우들이 상황에 맞 도록 이어붙이고 세우고 눕히고 따로 떼어내고 하면서 극을 풀어갔다. 연습 을 얼마나 해야 이렇게 딱딱 맞게 유연하고 자연스럽게 이동하고 움직일 수 있을까? 우선 그 대도구 사용에 경이로움을 느꼈다. 나무 상자는 샤일록을 가두기도 했고 인물들을 함께 엮거나 분리시키기도 했고 또 배우들이 밟고

올라서기도 하면서 극을 풀어나가는 가장 중요한 도구로 기능했고, 또한 볼거리 면에서도 압도적인 도구가 되었다.

또 하나 눈에 띄는 점은 샤일록을 여자배우가 연기했다는 점이다. 우리가 봐왔던, 특히 알 파치노가 영화에서 보여주었던 그런 유태인과는 닮지 않았다. 그(녀)는 작은 키에 검은 유태인 로브를 입었고 머리에는 유태인 모자를 썼다. 그러나 그 작은 체구는 샤일록 역을 무게 있게 재현해내며 조금도 의심의 여지를 주지 않았다. 누가 말해 주기 전에는 그가 여자라는 사실은 아무도 눈치 채지 못했다. 연기도 딕션도 훌륭했고 안토니오, 또 기독교인들, 딸 제시카에 대한 증오도 잘 표출해내며 한 인간을 우뚝 세웠다.

이번 〈베니스의 상인〉은 가끔 공연되는 셰익스피어 공연 중 가장 안정되고 개성이 넘치는 재미있는 공연이었다. 극단 초인과 박정의 연출, 그리고 이상희 배우에게 박수를 보낸다.

21) 〈햄릿 아바타〉
"언어는 사라지고"
– 2018 대학로 예술극장

인도와의 공동 작업으로 매우 유명세를 탄 작품이라 기대 충만하여 극장으로 갔다. 토요일 3시 공연. 대학로 예술극장 대극장은 오붓한 분위기 속 어디서나 무대가 잘 보이는 좋은 극장이다. 무대는 좌우대칭이 균형 있게 맞춰 세팅되어 있었다. 인도 풍이 가미된 세트로 색감이나 활용도도 뛰어났다. 특히 후반부에 사용되는 거울처럼 반사되는 3개의 커다란 판은 작품의 주제와도 맞으며 연극성을 높여주는 좋은 도구(prop)였다. 양쪽에 높이 서 있는 6개의 커다란 회색 박스, 그 앞에 놓인 6개의 인도 신(gods)들의 구조물, 그 앞에 인물들은 자리 잡고 앉아 있다. 무대 뒤에는 높이 대나무 숲이 무대를 감싸고 있다.

흑백의 의상에도 인도풍이 반영되어 있었다. 남자들의 불룩한 바지, 허리에 두른 넓은 띠, 머리 장식 등. 현대복장과도 잘 어우러졌다. 전통 인도와 현대 한국(이라기보다 그냥 모던이라고 해야)이 잘 복합되어 있다.

예상대로 셰익스피어의 언어는 거의 실종되어 있었다. 연극 서두에 "상상이 행동을 낳는다. 행동은 그 대가를 요구한다"라는 구절이 몇 번 반복되어 나타나는데 이 말은 작품 속의 인용은 아닌 것 같다. 전체 패러다임은 '연극=인생'이다. 햄릿은 그래서 정치에 관심 없는 배우지망생이고 극장에서 많은 시간을 보낸다. 따라서 원작 속 배우들(Players)의 비중은 커진다. 이들은 모두 훌륭한 연기와 춤을 보여주는 매우 숙련된 광대들이다. 악기면 악기, 비트박스면 비트박스, 대사, 바보 짓, 등등 못하는 것이 없다. 이들은 순회극단은 아니고 이 엘시노어 궁에 고용되어 정착되어 있는 궁정광대들로 보인다. 리어왕에게 광대(바보 Fool)가 있었듯이 말이다. 다만 여기서는 집단이다.(원래 유럽 궁정이나 혹은 영국 궁정에는 이런 특별한 광대가 왕 옆에 있었다고 한다.)

인도 안무가 아스타드대부에 의한 동작과 춤 그리고 인도 가수 파르바띠 바울의 노래는 신비스럽게 관객을 다른 차원으로 인도했다. 그런데 이들의 장면을 재미있게 보고 있기는 했지만 문득 이런 의문이 들었다. 이들이 벌이는 놀이는 재미있기는 하지만 심플하고 저급한 광대 짓일 뿐이다. 왕권에 대한 어떤 풍자도 아니고 세상과 인생에 대한 의미 있는 비유나 철학도 아니다. 햄릿이 이런 가벼운 재미거리에 그처럼 매력을 느낄만한 이유는 하나도 없지 않을까?

아버지는 살해되었고 어머니는 경멸스러운 남자와 재혼했고 두 사람은 온 궁정에 색정의 냄새를 풀풀 풍기고 있는 상황이다. 더구나 오필리어는 어른 남자들에게 조정되고 있는 꼭두각시 역할만 하고 있다. 그렇다면 이 광대놀이는 자칫 햄릿의 고뇌를 무력화시킬 수 있는 위험이 있다. 이들은 너무 가볍다. 장면도 너무 길다. 연극=인생이라는 컨셉은 이해되지만, 이걸 위해서 많은 극적 장치나 기술을 마련하고 있지만 이들의 정체가 깊이를 결여한 까닭에 햄릿의 지성과 성격과 고뇌가 의심스러워진다. 그는 정말 진지

하고 사유하는 인물일까?

미학적으로 뛰어난 아름다운 장면들 -특히 오필리어의 자살 장면- 인상적이었고 훌륭했다. 선왕의 등장, 그의 흰 가면도 좋았고 춤사위도 멋스러웠다. 가히 해외에서도 극찬을 받을 만한 공연이라는 것에 동의할 수 있다. 물속에 뛰어드는 오필리어 역의 배우 - 작품 속에서 돋보였다.

물론 이 공연이 가능한 것은 우리가 셰익스피어의 원작을 알고 있기 때문이다. 작가의 언어가 거의 다 사라져도 우리가 기꺼이 공모자가 되어 줌으로써 이 공연을 즐길 수 있다. 관객으로서 그냥 즐겁게 관람하면 되는데 어떻게 변형시켰는지에 대한 관심이 너무 지대했던 까닭이어서였는지도 모르겠다. 그리고 왜 아바타일까? 덴마크(혹은 영국)의 햄릿이 인도 신화 속에서 아바타로 현현되었다는 의미일까? 그 의도가 잡힐 듯 잡히지 않았다. 탐미적인 무대는 좋았지만 감동이라는 부분은 실종되고 느끼지 못했다. 아무래도 이해력이 부족한 나를 탓해야겠다.

가끔 감동 있는 무대란 어떤 것일까? 라는 질문을 던진다. 물론 무대나 스크린이나 혹은 음악이나, 가장 큰 포인트는 그것이 향유자(감상자)의 내면의 비밀을 건드릴 때 감동을 일으킨다는 생각을 한다. 그럴 때, 무대의 완성도나 배우의 기량이나 혹은 작품의 수준, 또 극장의 급은 어쩌면 2차적인 것이 되어 버린다. 최고의 극장, 배우, 연출가, 작품이라 하더라도 공허하게 스쳐지나가는 작품이 얼마나 많던가. 감동은 어디에 숨어 있을까? 감동, 느껴서 마음이 움직인다는 말 - empathy, 공감, 혹은 감정이입. 이것을 느끼지 못한 것은 역시 원작을 잘 알고 있어서였을까?

※ 체호프는 "To be, or not to be"라는 저 유명한 독백에서 한 번도 공감을 느끼지 못했다고 하는데… 이 말에 나도 공감했다. 아마 셰익스피어의 대사 중 이 독백 대사가 가장 배우가 하기 어려운 대사가 아닐까 한다. 너무나 유명한 이유 때문이기도 하겠지만.

22) 〈햄릿 머신〉 〈사랑을 찾아서〉

"이야기의 해체와 구축"

– 교수신문 제27호 1993.08.16

8월 들어 새로운 레퍼토리로 막을 연 〈햄릿 머신〉(극단 반도/하이네 뮐러 작, 윤시향 역, 채승운 연출)과 〈사랑을 찾아서〉(연우무대/ 김광림 작, 연출)는 이야기의 해체와 이야기의 구축이라는 점에서 서로 대조적인 특징을 나타내고 있어 흥미롭다.

전자는 反사실주의 혹은 超사실주의 경향으로, 고유의 텍스트를 탈피, 이야기(구성)를 해체하고 시각적 이미지에 보다 강세를 주며, 충격·경악을 통한 미적·극적 효과를 노리고 있는 반면, 후자는 사실주의를 기본으로 고유의 스토리를 충실히 따르면서 그 전개에 필요한 적절한 변형을 시도하며 심리적 동화 및 감동을 꾀하고 있다고 할 수 있다.

〈햄릿 머신〉은 서구 지식인으로서는 햄릿을, 정치권력 체제에서 억압된 계층으로는 오필리어를 전면에 내세우고 있다. 유럽과 독일의 역사 및 사회, 그리고 셰익스피어라는 배경을 뒤에 두를 때 이 작품은 가히 충격적으로 도드라진다. 그러나 이 서구 문화적 배경을 치워 버릴 때, 이 작품의 충격은 무대 위의 남녀의 누드나, 피, 사실적으로 연출된 정사 장면 등에 국한된다. 그럴 때 이 충격은 공허할 뿐이다. 이 놀라움 뒤에 오는 것은 하이네 뮐러라는 작가가 의도하고 있는 '경악을 통한 교육(혹은 새롭게 보기)'와는 거리가 멀다. 우리 관객의 놀라움은 과감히 깨어진 무대 위의 금기(누드), 그 외형적 놀라움과 더 관계가 있어 보인다.

이 놀라움이 우리의 외피를 꿰뚫고, 심부를 건드리는 놀라움으로 변하기 위해서는 무언가가 더 있어야 했다. 가령 뮐러가 흔히 사용하는, 영상을 통해 동독의 역사 및 사회상을 보여 준다든지 하여, 그에 대한 충분한 지식이 없는 우리 관객의 의식을 확대시켜주는 작업이 적절하게 같이 이루어 졌었

더라면, 역사적 비판, 셰익스피어의 패러디나 탈신화, 극의 해체 같은 〈햄릿 머신〉의 도전적 의미도 부각되지 않았을까 싶다. 햄릿 역을 맡은 심철종의 삭발머리와 벌거벗은 상체는 원작의 이미지에는 부합되었으나, 그의 목소리는 한 가지 층밖에 가지지 못하여 뮐러의 언어를 심층 있게 전달하는 데는 부족했으며, 그의 신체 언어도 심오한 상상력으로 빚어지지는 못했다. 연출은 '잔혹, 외설' 등 여러 형태의 극적 장치를 설치하여 '충돌의 연극'을 의도하였지만 이런 장치들은 '잔혹의 미학' 이상을 표출해 내지 못하고 극적 리듬을 놓치고 있어서 아쉽다. 혹 심철종 한 사람에게만 너무 의존한 결과는 아니었을까.

〈사랑을 찾아서〉는 김억만과 이순례의 애달픈 사랑이, 미스 리와 김 대리와의 사랑과 대비되는 구조로, 극의 제목 그대로 참 사랑에 대한 질문을 던지고 있다.

작품은 우선 이야기(구성)를 탄탄히 구축해 간다. 슬라이드를 사용한 장면 장면의 몽타주로 극중극의 수법을 펼쳐가는 것도 이야기의 구축에 큰 몫을 하고 있다. 장면전환에 등장하는 흘러간 옛 노래도 잘 어우러진다. 이야기는 재미있으며, 경력이 쌓인 연기자들이 안정감 있게 극을 끌어가는 것도 신뢰감을 준다.

연극의 시작, 중간 끝에 삽입되는 '사랑을 찾는 남자와 여자'야말로 작품의 긴 이야기를 압축한 핵심으로 이 연극이 사실주의에만 머무르지 않음을 보여준다. 처음에는 잡힐 듯 말듯한 몸짓으로, 중간에는 갈등, 애증이 섞인 고통의 몸짓으로, 그리고 마지막에는 다시 서로를 찾아 헤매지만 길이 엇갈려 버리는 몸짓을 보이는 이 무언의 움직임들은 사랑을 찾는 우리 자신들의 긴 행로일 것이다. 그러나 이들의 얼굴과 자세는 어디선가 본 듯하면서도 딱딱하고 낯설다. 그 얼굴과 포즈는 놀랍게도 윈도우 속에 진열된 마네킹의 그것이다. 이 섬뜩한 메시지는 우리가 찾는 사랑은 허구이며, 환상이고, 두터운 유리 저편의 비현실적인 것으로서만 존재한다는 뜻인가. 이들이 취한

마지막 포즈는 그래서 슬픈 여운을 남기며 정지된다.

〈햄릿 머신〉에서 아르또의 잔혹 연극이 상기되고, 〈사랑을 찾아서〉에서는 몇 가지 브레히트 류의 기법을 읽을 수 있다 하더라도, 전자는 거의 사실주의의 일색인 우리 연극계의 모노톤에 강렬한 채색화로서 도전하였다는 의미가 있다. 또한 〈사랑을 찾아서〉는 기본 데생 실력이 부실한 사실화 가운데 단연 뛰어난 데생력과 구성력을 갖춘 연극으로 돋보인다는 의미는 찾을 수 있겠다.

23) 연극과 에로티시즘
"벗는 연극, '표현의 자유' 추구하는 행위 예술"
- 창원대 신문 1993.09.14

지난 7·8월 중앙 무대에는 몇 편의 연극이 '벗는' 혹은 '벗기는' 연극으로 뜨거운 화제를 불러일으켰고 무대는 유례없는 관객을 모았다. 그 작품들은 〈불 좀 꺼주세요〉, 〈불의 가면-권력의 형식〉, 〈북회귀선〉 그리고 〈햄릿 머신〉의 네 작품이었다. 이 작품들은 '벗는다'는 공통점 때문에 싸잡아 이야기되고 있긴 하지만, 오직 그 이유 때문에 저질 연극이라거나 천박한 상업주의에 영합한 작품이라고 보기 어렵다. 각 작품들은 저마다의 주제를 가지고 실험성을 추구한 개성적인 작품들로 보인다. 무대 위의 누드가 오히려 관심을 오도시킬 위험마저 없잖아 있다.

〈불 좀 꺼주세요〉는 한 인물의 내면을 분리된 2개의 자아로 형상화시키는 실험적 시도를 통해 두 부부의 심리와 갈등을 표출하고 있으며, 〈불의 가면-권력의 형식〉은 독재자의 내면에 잠재한 광기와 성 에너지를 불의 이미지로 그려내는 상징성 높은 실험극이다. 〈북회귀선〉은 헨리 밀러 부부와 아내 냉(Anais Nin)이라는, 상식적 소시민 모럴을 뛰어넘은, 예술가이며 자유

인인 사람들 간의 인간관계를 그린 극이며, 〈햄릿 머신〉은 역사에 대한 독일 지식인의 고뇌와 비판을 담고 있는 반 연극적 작품이다.

주제는 모두 인간의 원초적 문제인 성과 관련되어 있으므로 육체를 옷으로 가려놓고는 제한적이고 가식적인 표현에 그칠 수밖에 없다. 네 작품 모두가 남녀 배우의 전라에 가까운 몸, 즉 여섯 남자의 완전 나체(〈햄릿 머신〉), 여배우의 가슴 노출(〈햄릿 머신〉), 동성애(〈북회귀선〉)나 정사 장면의 묘사들을 보여주는데, 이런 장면들은 작품의 외부에서 억지로 삽입된 것이 아니라 그 내부 속에서 당위적으로 표현된 것이다.

이 작품들이 시도하고 있는, '벗은 몸'은 분명 어떤 목적을 지닌 '연극 행위'이며, 강한 의사표시라고 생각한다. 이는 오랫동안 억압되어 온 예술표현의 자유에 대한 저항이다. 그동안의 민주화를 위한 부단한 노력이 헛되지 않아 문민시대가 열리게 되고 부드러운 기류는 '표현에 대한 자유'쪽으로 나타나고 있다. 무대예술에서는 가장 굳어져 있는 부분, 즉 나체라는 금기의 파괴로 작용하고 있다. 무대에서 나체에 대한 외설(포르노그라피) 시비는 저질의 상업주의와 결탁하여 여성의 몸을 성 상품화하고 왜곡시킬 위험성을 다분히 포함한다. 이 점은 우리 연극계도 삼엄히 경계해야 될 부분이다. 그러나 무대 위의 나체는 굳어진 사회적 인습이나 도덕, 종교, 정치 등 인간의 자유를 억압하는 모든 것에 대한 강한 반발의 표시이기도 하다. 이 점에 주목하고 싶다.

세계적으로는 60년대 후반, 〈헤어〉나 〈오 칼커타!〉, 〈파라다이스 나무〉, 70년대의 〈에쿠우스〉, 그리고 1980년대의 〈영국의 로마인들〉 같은 연극이 집단 나체, 성행위 묘사와 실제 성행위, 폭력 등으로 거센 논쟁을 불러 일으켰던 유명한 작품들이다. 결국 60년대 말의 이러한 파격적 실험들은 월남전, 케네디와 킹 목사 암살, 히피족의 출현 등, 당시의 사회에 대한 강한 정치적 반동이었고 나아가서는 예술에 있어서의 표현의 자유를 위한 것이었다. 이런 격동의 움직임 이후 유럽의 검열제도는 거의 다 폐지됐다.

우리나라의 경우, 〈에쿠우스〉(70년대 중반)가 남녀 배우의 반라로 꽤 화제

가 되었고, 외설 시비로 가장 시끄러웠던 작품은 88년의 〈매춘〉이라는 작품이었다. 〈매춘〉은 여러 가지 형태를 그린 사회 고발극이었는데, 사실적 현장 묘사로 인해 연극계의 뜨거운 쟁점이 되었으나 마침내 이 연극으로 공정윤리심의위원회의 사전 심사제도가 폐지되는 긍정적 결과를 이끌어냈다.

무대에서의 나체는 외설이 되어서는 안 되며, 포르노와는 구별되어야 한다. 앞서 이야기한 대로 그것은 자체로서 강한 의사 표시이다. 벗어야 할 때 벗지 않는 작품에서 우리는 진실성을 느낄 수 없듯이, 벗지 말아야 할 때 벗거나, 벗는 것을 남발하는 작품에서도 우리는 진실성을 느낄 수 없다. 그런 작품에서 우리가 느끼는 것은 인간의 동물성이 주는 추악함이거나 얄팍하고 이기적인 상업성일 것이다. 그런 작품은 곧 자멸할 것이다. '벗는' 연극에 관객이 몰리는 이유는 우리 사회의 경직성(특히 성적 억압)의 징표이며, 우리 관객의 관극 경험의 폭이 그다지 넓지 않음을 의미한다.

에로티시즘은 예술의 영원한 원천이다. 미술이나, 문학, 영화 속에 표현되는 그것에 비하면 연극 속의 그것은 어쩌면 시대에 뒤떨어진 것일 수도 있다. 그러나 그것은 바로 눈앞에서 만져질 수 있는 실재 존재에 의한 표현이라는 특수성 때문에 그 어느 예술형태에서보다도 직접적이고 충격적이다.

우리 관객들은 이 충격적 경험 앞에 아직 미숙하다. 이 새로운 경험에 그들은 호기심으로 몰려 올 수도 있다. 그러나 그들의 미숙성은 다양한 관극경험이 축적됨에 따라 점점 건전한 비판 의식과 나름의 기호성을 갖추며 성숙하게 될 것이다.

이제 우리 연극계도 다양한 연극형태, 자유로운 실험과 표현을 지향해야 한다고 생각한다. 그것을 방해하는 유형, 무형의 고정관념들과 치열하게 싸워야 할 것이다. 이러한 도전과 실험이 단회적으로 그치지 말고 이 가을의 연극계에도 꾸준히 이어지며, 삶의 본질적인 문제들이 무대 위에서 충돌 폭발되기를 기대한다.

24) 〈한여름 밤의 꿈〉

"우리나라 시골 여름 밤의 꿈"

– 2006 서울 LG 아트센터

서울에 지금 세 편의 "A Mid Summer Night's Dream"이 공연 중이다. 양정웅 연출의 작품과 〈한여름 밤의 악몽〉이라는 또 하나의 작품, 그리고 한국 셰익스피어 학회에서 교수들이 만든 작품(6/22 동국대에서 공연 예정)이 그것이다.

이 중 어젯밤 LG Art Center에서 극단 '여행자'의 작품을 보았다. 시작되고 처음 얼마간은 셰익스피어의 현란한 언어가 쏟아져 나오겠지 하고 기다렸는데 곧 그게 아님을 알아차렸다. 셰익스피어는 완전 해체되어 겨우 이야기 줄거리 기둥만 약간 남아있었고 대신 한국식 몸짓, 춤, 소리, 해학, 웃음이 극을 가득 채우고 있었다.

도깨비들이 짧은 한여름 밤에 벌이는 장난. 주 인물은 오베론과 티타냐 – 두 도깨비 부부 사이의 장난인데 여기에 두 쌍의 헷갈리는 연인이 끼어든다. 재미있는 것은 야밤에 약초 캐러 나온 할마시. 원작에 없는 인물을 만들어 삽입하고 이 할메와 오베론이 사랑에 빠지게 만들었다.

Puck의 기능은 티타냐와 두 도깨비에게 주어져서 분산된다. 이 밤의 장난거리를 만들어내는 주요 기능이 사랑의 묘약(Love Potion)인데 이것도 Puck에게가 아니라 요정의 여왕인 티타냐에게 주어진다. 따라서 말대가리와 사랑에 빠지는 것도 티타냐가 아니라 돼지 대가리를 뒤집어쓴 할메를 본 오베론이다. 애초의 장난도 이 도깨비 왕의 바람기를 고쳐보겠다는 여왕의 의도에서 시작되었던 것. 물론 마지막에 묘약의 기운은 사라지고 두 연인은 자기 상대를 바로 찾게 되고 도깨비 부부도 사랑을 회복한다.

배우들은 몸짓, 발성, 춤이 뛰어나고 놀라운 것은 이들이 모두 무대 뒤편 중앙에 앉아 악기를 연주하며 극의 모든 효과음과 음악을 연주하는 것이었다. 장구, 북, 실로폰, 다른 타악기 등등.

중국 경극에서의 발성과 대사 처리가 있었는데 재미있었다. 두 쌍의 연인이 몸싸움을 하는 부분에서 배우들은 마치 중국 영화에서 무술을 느린 동작으로 하는 것처럼 움직였는데 이 점도 효과적이었다. 여러 가지 동작이 많이 나왔다. 택견, 태극권, 발레, 우리 한국 춤, 기계체조 등등. 배우들의 움직임이 뛰어났다. 소리에서는 판소리도 흉내를 좀 내었지만 그건 어설펐다.

무대는 가부키의 무대를 연상시켰고 배우 등퇴장 시 열리는 문이나 커튼, 또 앞으로 길게 튀어나온 복도 모양의 층이 다른 무대 공간도 그러했다. 이 무대는 효과적으로 잘 사용되었다. 무엇보다 한여름 밤의 분위기를 잘 살린 것은 캄캄한 가운데 빛나던 푸른 형광 고리들인데 이것들이 객석에 던져지면서 자연스레 객석과의 교감도 이루어내었다. 또 극장 전체를 어둡게 하고 공포 분위기를 내면서 - 그러나 우습고 재미있게 - 도깨비들이 내던 시끄러운 소음도 매력적이었다. 객석을 통한 등장도 객석과 무대를 잘 이어주었다.

연출가는 적절하게 모든 요소를 동원하고 잘 어우러지게 하면서 한국의 시골 밤, 도깨비 나오는 신비스럽고 재미있고 장난기 있는 여름밤을 재현해냈다. 셰익스피어는 사라졌지만 대신 우리 식의 시청각적 요소들이 가득 찼다. 영미 식 연극과 우리 연극의 차이를 뚜렷이 느끼게 해준 공연이었다. 역시 우리 공연은 볼 것 중심, 놀이 중심이라는 것. 그에 비해 저쪽은 말 중심이다. 언어 유희가 중심에 있고 따라서 귀를 기울이고 잘 들어야 하고 그 말을 생각하고 따져야 한다.

오태석의 〈로미오와 줄리엣〉과 비교하자면 오태석의 공연은 여전히 말이 살아 있다. 그리고 좀 더 한국적이다. 비극과 희극의 차이점이 있긴 하지만 무게와 진지함이 있다. 양정웅의 작품은 유희성이 더 살아 있는 대신 언어가 주는 아름다움은 없다. 더 젊은 연출가이기도 하고.

두 작품 다 런던으로 수출되는 작품인데 영국인들은 어떻게 느낄까? 의상, 동작, 악기, 음악, 소도구 등의 쓰임이 두 작품 다 비슷한데 아마도 이런 것들을 한국적 개성으로 받아들일 것 같다. 한 작품은 완전 모던 드레스 공

연으로 갔으면 더 대비가 되어서 좋지 않았을까하는 생각도 든다. 어쨌든 기립 환호 박수를 받을 것이 분명하다.

25) 〈망각의 본성〉 (*Nature of Forgetting*)
"기존 연극 문법과 질서를 해체하는 통쾌함"
- 2019 성수동 우란문화재단 지하소극장

영국 피지컬 극단 '레'는 "몸 연극 - Physical Theatre"라는 성격을 표방하며 한국에 첫 소개하는 이번 공연에서 빠르고 강렬한 몸의 움직임으로 많은 것을 표현해 내고 있다. 그 몸의 움직임은 춤이나 movement와는 다르고 사실적인 동작들과 마음을 연기의 베이스로 삼고 있으며 아주 재빠른 속도감이 특징이다. 라이브 음악이 빠질 수 없고, 음악과 잘 맞춘 동작들, 연기자 사이의 잘 연습되고 맞는 동작들, 연기, 마임들은 훌륭한 앙상블이었고 표현이었다. 이들의 움직임은 기존의 배우 움직임의 양상을 깨고 뛰어넘는 그래서 다시 극적이 되는 그런 움직임이다. 이때의 극적이란 말은 dramatic 하다는 의미이면서 동시에 theatrical 하다는 의미다. physical의 뜻이 쉽게 이해된다.

주인공 기욤 피제가 아주 가까이 - 나는 맨 첫 줄에 앉아 있다 - 바로 내 앞에 앉아 있고 연극이 시작되었다. 그의 딸 소피가 등장하여 첫 대사를 했을 때, 난 무대 위에 있을 스크린을 찾았다. 우리말 번역이 올라와야 하기 때문이다. 그런데 그런 장치는 없다. "그냥 영어로? 준비가 안 됐나?"순간적으로 이런 기우가 스쳐갔다. 이 극단이 피지컬 극단이란 걸 그리 염두에 두고 있지 않았던 멍청함에서 나온 기우였다. 물론 영어를 알아들을 수 있기 때문에 난 뭐 괜찮지만이라는 이기적인 생각을 동시에 하기도 했다.

이 연극에 나오는 대사는 단 4-5마디.

"Dad. Today is your birthday. You will wear this dark blue jacket and a red necktie. The red necktie is in the pocket. Dad, I will hang the jacket at the end of the hanger. Mom will be here and Mike will bring a cake."

대충 이런 말을 딸 소피가 기다란 옷걸이에서 아버지의 옷을 선택해주며 한다. 기억하기 쉽게 옷을 제일 앞에(그러니까 끝에다) 걸어놓아 준다. 그 외의 모든 스토리는 모두 몸짓으로 다 표현된다. 말을 하더라도 음악에 묻히고 그냥 자기들이 웅얼웅얼하는 말이며 별 중요치 않은 말이다. 쉽게 짐작할 수 있는 그런 말들. (그러니 뭐 번역이 올라갈 스크린이 전혀 필요 없었다는 것!)

55세 된 톰 – 남자, 아버지는 기억을 상실해 가고 있다. 치매에 걸렸고 딸 소피가 돌봐주고 있다. 그래서 제목이 '기억 상실의 본성'이다. 혹은 '망각의 본성'이라는 뜻을 담고 있다. 남자는 재킷을 입으려 하다 엉뚱한 재킷과 넥타이를 고르게 되고 그로 인해 기억은 고등학교 학창시절로 넘어간다. 주로 보이는 장면은 고등(중)학교 시절 교실에서의 학습과 시험, 부정행위, 동급생 이사벨라와 다른 친구들과 자전거 타고 놀던 것, 엄마가 등교 시 머리 빗겨 주고 옷 입혀 주던 것, 이사벨라와 첫 키스, 그리고 결혼식. 이런 기억들이 조금씩 달라지며 반복된다. 이때 톰은 기억을 되찾으려는, 혹은 기억해 보려는 노력의 표현으로 독특한 동작을 하고 이 동작은 매우 여러 번 반복된다. 마지막에 그는 다시 의자에 앉고 딸이 등장하고 엄마와 마이크가 등장한다. 마이크는 55라는 숫자로 된 초가 꽂힌 케이크를 들고 있다. 연극이 끝난다.

런닝타임은 1시간 15분 정도였다. 그동안 4명의 배우 –남자2, 여자2 –의 엄청난 빠른 움직임이 놀라왔다. 무대 위 책상 의자를 치우고 놓고를 수없이 반복하고 자전거를 타고 옷을 갈아입고 다른 소품들을 가지고 들어왔다 나갔다하며 일사불란하게 움직인다. 놀랍다. 메소드 연기니 무슨 연기니 하는 모든 연기술과 방법론을 무력화시키는 놀랍고도 멋진 연기다. 관객들은 그런 연기에 온통 마음을 뺏긴다. 소품을 쓰는 방법이나 음악이 남자의 머

릿속 혼란을 표현해 주거나, 움직임과 혼연일체되어 극을 끌고 가는 것, 의상 변화, 대도구(props)를 연기에 맞게 변화시키는 것 등 너무 훌륭하게 다 해낸다. 4명의 배우들이. 라이브 연주는 2명이 따로 있었고 이들은 모두 연극과 한 몸이 된다.

통쾌함! 모든 기존의 연극 문법과 질서를 해체시켜버린다!! 멋진 연극이었다. 연출 기욤 피제를 천재라고 부르고 싶어질 정도로. 다음 작품을 보고 싶다. 이 작품도 또 보고 싶다.

약간의 딴죽을 걸자면 기억이 잊혀지는, 상실되는 그 성질에 대해서 라고 제목이 말하고 있지만 그보다는 우리 의식이 기억과 연결되는, 혹은 의식과 무의식이 기억을 떠올리는 성질을 이야기하는 극이라는 말이 더 맞겠다라는 생각이 들었다. 빨간 넥타이가 아니라 고교시절에 매던 스트라이프 넥타이가 과거의 기억으로 남자를 데리고 가고, 기억은 거기서 맴돌고, 미끄러지고, 앞으로 나아가고, 그리고 다시 뒤로 들어가고를 반복한다. 이 반복의 장면도 우리 기억이나 의식의 단면이긴 하지만 - 학창시절 장면은 한 10여 분 정도는 좀 줄였으면 좋지 않았을까? 이런 느낌까지를 연출이 의도한 건지는 모르겠지만 말이다. 아이러닉하게 이 피지컬 연극을 보면서 파롤과 랑그의 언어를 뛰어 넘는 그런 몸짓 언어들이 한편으론 통쾌했지만 한편으론 역시 말로 하는 언어가 그리워지는 것을 어쩔 수 없었다. 피지컬 바디로서 표현은 어디까지일까? 그래서 한 시간이면 족하다는 느낌이 들었던 것이다.

26) 〈딸에게 보내는 편지〉 - 윤석화 모노 드라마
"이제는 자기 이야기를 할 때"
– 2019 정미소극장

모르는 사람이 없는 유명한 배우, 윤석화 - 먼저 그녀의 연극 인생에 존경을 표한다. 연극과 무대에 대한 열정과 노력과 이룬

성취에 대해서. 아니 그녀의 실패에 대해서도 존경을 표한다. 연극인으로서 재능을 겸비하고 그녀만큼 열심히 하고 또 연극 무대를 지킨 배우도 드물다.

〈딸에게 보내는 편지〉는 윤석화의 일인극이다. 원작자는 아놀드 웨스커. 영국 유대인 작가이고, 셰익스피어의 〈베니스의 상인〉을 개작한 〈샤일록〉이 유명하다. 그 외 〈*Chicken Soup with Barly*〉, 〈*Kitchen*〉등 소위 'ktichen and sink drama'라는 장르를 개척할 정도로 부엌을 배경으로 하는 작품을 즐겨 쓴 작가다.

그런데 이 〈딸에게…〉는 원제가 뭘까? 팸플릿은 불친절하다. 아놀드 웨스커라는 원작자만 이름이 나오고 그와 윤 배우가 Email을 주고받았다는 것만 밝힐 뿐, 작가나 작품에 대해서는 아무런 설명이나 소개가 없다. 오롯이 윤석화가 주인공이다.

관람 후 검색해 보니 웨스커가 쓴 "Four Portraits of Mothers"라는 1982년 작품이 나온다. 제목에서 알 수 있듯이 4명의 여자가 어머니로서의 삶을 모놀로그로 풀어놓은 극이다. 네 여자 – 루스(Ruth)는 미혼모, 나오미(Naomi)는 결혼하지 않은 여자, 즉 엄마가 되어보지 못한 여자, 미리엄(Miriam)은 실패한 엄마로 정신분석의와 대화를 나누고 있고, 마지막 데보라(Deborah)는 어머니 지구(Mother Earth)라는 모성성을 대변한다.

그러니까 윤석화의 작품은 위의 두 여자, 미혼모와 실패한 어머니의 이야기를 토대로 하고 멜라니라는 제3의 인물을 새로 창안하여 그녀만의 이야기로 각색한 것으로 추정된다. 그리고 원작에 없는 노래를 추가했다. 모두 5개의 노래가 나오는데 노래는 윤석화라는 배우의 장기임에 틀림없다. 각색도 나쁘지 않았고 노래나 연기 목소리, 무대 장악력, 나무랄 데가 없는 연극이었다. 하지만 몇 가지는 짚어보고 싶다. 즉 이 이야기 속에 나타나는 모성과 여성에 관한 이야기는 정서적으로 이미 구식이다. 82년에는 통하는 이야기였을지도 모른다. 여성은 남성의 보조적 존재라는 이미 폐기된 정서가 구석구석 녹아 있다. 왜 이 점을 치워버리지 못했을까? 1992년 이 〈딸에게…〉가 국내 초연 시 어마한 히트를 쳤을 때도 이 점은 묻혀버렸을 것이라

짐작된다. 윤석화의 화려한 외모와 재능(노래)에 가려져서 말이다. 이 부분을 새로 해석해 내지 않으면 2020년 내년 런던 공연에서도 큰 약점이 될 수도 있을 거라는 것이 내 생각이다. 작품은 12살 딸에게 여자로서 살아 갈 인생에 대한 엄마로서의 조언을 10개로 나누어 보여준다. 이 나열식 조언 자체가 벌써 유효하지 않은 건 아닐까? 딸은 엄마의 삶을 보며 배우는 것이지 말로서 배우는 건 아니다. 연극은 시각적으로 (극장, 배우, 무대장치, 조명 등) 훌륭했지만 구닥다리 훈계를 늘어놓는 다는 점이 약간의 지루함과 짜증을 유발시켰다.

떠오르는 의문. 왜 윤석화는 그냥 자기 이야기를 하지 쓸데없이 영국 남자 작가가 쓴 모놀로그를 저렇게 붙잡고 있단 말인가? 그런 텍스트는 버려버려라! 자신이 살아온 60년 인생 - 연극인으로, 여자로, 엄마로, 아내로 살아온 그 특별한 삶을 연극으로 만들어 보아라. 이제 그럴 때도 되지 않았나? 이 삶이 우리 연극계의 지나온 길, 유교적 가부장 사회에서의 여자로서의 삶, 또 남성 중심의 연극계에서의 여자 배우로서의 삶과 중첩되는 것이 너무나 분명하지 않은가!! 그러니 말하려면 얼마나 할 말이 많겠는가? 자기 얘기를 무대에서 말해보라!

객석에 앉아 나는 그런 생각에 골몰하고 있었다. 사실 무대 위의 서사는 그렇게 귀에 들어오지 않았다. 윤석화 정도면 많은 유능한 작가들을 섭외하여 딸에게 주는 편지가 아니라 "나의 삶, 나의 예술"이란 제목으로 얼마든지 쓸 수 있을 것이란 생각을 하고 있었다. 정말 그녀의 이야기를 무대 위에서 보고 싶고 듣고 싶다. 앞서 얘기했듯이 그녀에게 연극인으로서 깊은 존경을 느낀다는 점, 다시 한 번 힘주어 말하면서 그녀의 활동이 이어지기를 바란다.

※ 6월 14일 날 밤 - 그날은 '지만지 드라마'라는 새로운 브랜드의 런칭 행사가 정미소 극장에서 있었다. 이 공연은 런칭의 축하 공연이었고 지만지의 필진들이 초대되었다. 런던 공연을 앞두고 한정된 관객들에게만 오픈되었다. 그러나

곧 펜데믹 만연으로 인해 런던 공연이 성사되지 못했다고 전해 들었다.

27) 〈비빔, 잡탕, 샐러드〉
제6회 중국희곡 낭독극 "잘 연출된 낭독극"
- 2023.04 명동예술극장

9월에 낭독극 〈여로의 끝〉을 계획하고 있어서 낭독극 공연을 어떻게 했나하고 보러갔다. 중극 희곡은 몇 년 전 〈장공의 체면〉(2018, 원광이 작)을 본 적이 있다. 그때 "참 중국식 과장법이구나!"하고 무릎을 친 기억이 있다.

〈비빔, 잡탕, 샐러드〉는 며칠 전 〈키스〉의 찝찝함을 확 씻어주는 수작이었다. 3개의 단편 모음으로 시선을 끄는 제목이었다. 작가는 장휘 1982년 생이니 아주 젊은데 희곡의 맛을 아는 작가다.

단순 낭독을 재치 있게 연출(코너스톤의 이철희 연출)했다. 첫 '비빔'은 '쉬슈간'이라는 지명을 가지고 끝까지 부부의 대화를 끌고 간다. 이들은 이미 이혼했고 또 남편은 이미 죽었다. 여자는 코비드로 14일 가택 격리 중이다. 여자는 남편의 영혼과 계속 대화를 이어가며 기억을 불러낸다. 남편이 '쉬슈간'으로 출장을 갔고 거기서 한 여자를 만났는데 아내는 시종 남편이 거기서 그 여자랑 무엇을 했느냐가 궁금하다. 남편은 끝내 말하지 않고 연극은 끝난다.

조명 처리가 눈길을 끌었다. 지문낭독자는 뒤에 어둠 속에 앉혀두고, 두 부부를 사각의 틀, 빛 속에 가둔다. 물론 두 사람은 앉아서 읽고 있지만 결코 그 사각 틀을 벗어나지 않고 이것은 마치 부부라는 두 사람의 관계의 틀 같기도 하고 남편의 행적을 감추고 있는 '쉬슈간'이라는 의문의 장소를 빗대고 있는 것 같기도 하다. 이 의문에서 결코 아내는 벗어나지 못하니까. 이 단편의 제목을 '쉬슈간'으로 붙여도 좋을 것 같다. 중국인 친구에게 물어보니 원

제목의 뜻은 여러 가지 재료(주로 야채)를 넣어 비빈다는 의미라고 한다.

두번 째 '잡탕.' 이 단편도 무대 조명이 눈길을 끌었다. 한 절도범과 기자의 가상 인터뷰로 이인극이다. 재미있게 두 사람을 멀찍이 떨어뜨려 놓았다. 이때 연출은 조명의 사각 틀을 다운 스테이지에 길게 죽 늘여 놓아서 그 끝에 두 사람을 앉게 했다. 기자는 VR안경을 쓰고 있다. 이 옆으로 길게 늘어뜨린 사각의 빛 공간은 두 사람의 차이를 잘 말해 준다. 사회적, 지적 차이, 성장환경, 살고 있는 장소, 언어, 또 문화 차이. 두 사람 사이의 공통점은 없다. 있다면 인간이라는 점? 하지만 그 공통점도 따져보면 너무나 멀고 멀다. 두 사람의 앉은 위치처럼. 어눌한 절도범의 광시 사투리, 기자의 똑 떨어지는 표준어가 대조적으로 펼쳐진다.

이 단편이야말로 우리의 꽉 막힌 사고를 뚫어주는 작품이 아니었나 생각된다. 평범한 전기자전거 절도범이 너구리 얘기를 할 때 그의 실존적 상황과 처지에 완전 공감할 수 있었고 공감을 뛰어 넘어 짠한 감동이 솟구쳤다. 희극적 상황이 오히려 비장미를 쟁취하고 반전되는 순간이었다. 이 이야기를 한 편의 무대극으로 극화 시킨 작가의 눈과 창작력이 놀라울 뿐이다.

원제의 뜻은 여러 음식 재료를 겹겹이 쌓는다 혹은 차곡차곡 쌓는다라는 의미라고 한다. 그리고 마지막 제목 '샐러드'와 함께 이 세 개의 제목은 모두 여러 가지 음식 재료를 섞는 요리법을 말하는 셈이다. 사실 우리 인생이 비비고 섞는 것이 아닌가. 시간과 장소와 인간과 상황과…

마지막 무대 '샐러드.' 이번엔 무언극이다. 따라서 지문을 읽어주는 역할이 중요하다. AI의 전지전능의 힘 과시를 볼 수 있고 또 당연히 결과적으로는 그 위험성과 속박을 볼 수 있다. 검색 검색 검색… 마치 우리 현실과 같다. 끝은 뭘까? 이 극이 과연 어떻게 맺음을 할지 엔딩이 궁금했다. 결국 엔딩은 모호하게(amviguously) 맺을 수밖에 없다.

세 단편은 코비드19와 앞으로 다가올- 아니 이미 와 있는 AI 시대를 비춰주는 한 그릇의 샐러드 보울 같은 작품이었다. 중국 희곡의 수준과 그들의 다양한 주제와 극작 기법에 대해서 놀람을 금치 못했다. 감히 말하자면

동시대성에 치중된 현재 우리 연극의 내용이나 주제의 폭과 깊이가 답답하게 느껴졌다. 이것은 영미나 유럽 작품을 대했을 때와는 또 다른 느낌이다. 연극이라는 예술 장르 자체가 우리에게는 수입품이기 때문에 원산지 출신인 그들에게 느끼는 어떤 감정이 있다. 한 수 먹고 들어간다고 할까. 그런데 중국 현대극을 대하고 보니 이들이 사는 넓은 땅, 대륙이라는 느낌이 확 다가온다.

28) 〈고 할머니〉
"가제는 죽고"
– 2023.04 명동 예술극장

낭독극 두 번째 작품인 〈모조 인생〉은 보지 못했다. 마지막 날 〈고 할머니〉를 봤다. 왕팅팅과 스류 작, 송정안 연출. 여러 개의 마이크가 설치되어 있고 5명의 배우가 비교적 자유롭게 움직이며 낭독을 해갔다. 이 극에서는 음향을 많이 살려 효과를 냈다. 영상 부분은 자막으로 처리하여 보여주었다. 주로 오 영감 부분. 극에서는 실제 등장은 하지 않고 영상 속에서만 나오는 모양인데 낭독 무대에서는 그를 직접 등장하게 했다. 73세와 93세 두 사람의 할머니, 아들, 남편 오 영감, 그리고 지문을 읽는 여자.

재미있었다. 아무 것도 스스로 선택한 것이 없는, 선택을 할 수 없는 여자의 일생이 펼쳐지고 고 할머니의 유일의 그리고 최초이자 마지막 선택인 '이혼'이 감행된다. 73세에. 대단하다. 이것마저 할 수 없는 여자들이 얼마나 많은가!

일본계 미국작가인 필립 고탄다의 〈빨래〉라는 작품과 비교될 수 있다. 주인공 마시는 67세에 남편과의 이혼을 결심한다. 그리고 일본판 '노라'가 된다. 별거 중에도 계속 해주던 남편의 빨래를 마시는 더 이상 해 주기를 거부한다.

고 할머니도 이혼했지만 남편은 바로 옆에 살면서 하루 세 끼를 다 집에 와서 먹는다. 아시아인들의 이 끊을 수 없는 미운 정이라고 해야 할까? 일본이나 중국이나 비슷하다. 한국도 마찬가지일 것이다. 고 할머니는 93세 죽음을 앞두고 이때를 떠올리며 그때 그 결정- 자신의 선택 -을 반추하는데 약간 후회의 감정을 곁들인다.

첫 장면에 나왔던 가재 이야기는 마지막 엔딩으로 이어진다. 살아있는 가재를 시장에서 요리하려고 사왔지만 너무 펄펄 살아 있어 죽이지 못하고 어항에 넣어 키우게 되는데 마지막 장면에서 가재는 죽고 연극은 끝난다. 어항 속 자유를 뺏긴 가재는 아마도 고 할머니일 것이다. 그러나 고 할머니도 73세에 중국판 '노라'가 되긴 했다. 자기가 집을 나가는 대신 남편이 집을 나갔고 집은 결국 아들 차지가 된다. 자신은 남편이 죽은 후 동네에 비어 있는 조그만 방 한 칸에 들어가 살게 된다.

93세에는 73세의 이혼 결정을 후회할까? 남편은 하루 종일 고 할머니의 집에 와서 같이 지낸다. 밤에만 자기 거처로 간다. 잠자는 장소만 따로 할 뿐 그 외 식사나 모든 일상을 공유하고 달라진 건 아무 것도 없다. 후회는 그래서일까? 실질적인 결별이 이루어지지 않았기 때문에 말이다. 아니면 93세 할머니의 마음에 있는 남편 포함 인간에 대한 긍휼함이나 자비심 때문일까.

왕팅팅은 영국의 유명 공연 〈War Horse〉를 중국 내 공연하며 연출을 맡았던 유명 연출가 이기도 하다.

춤 리뷰

1) 조흥동 춤의 세계 (2021)

"춤 인생 80년"

3월 내내 기다리던 춤 공연이었다. 남자 무용가의 춤 인생 80년 기념 공연. 그동안 유튜브로 이 분의 춤을 몇 번 본 적은 있지만 직접 무대에서 보는 것은 처음이었다. 역시 극장 안은 제자들과 팬들과 나 같은 아마추어 춤 애호가들로 북적였다.

무대 위의 춤추는 조흥동이 80이라니 믿기지 않았고 그렇게 보이지도 않았다. 50대 정도로 젊게 보였다. 반듯한 체격과 얼굴도 곱고 깨끗했다. 한국 춤은 장단, 의상, 춤의 기량, 흥(신명)이 적절히 어우러져서 제 맛이 우러난다. 한 작품 한 작품 공들였고 멋있었고 흥이 났다. 가장 압권은 조흥동의 '한량무'와 '남성 태평무' 그리고 '호적시나위'라고 해야겠다. 물론 그 외 오늘 첫 선 보인 '영가'도 좋았고 '진쇠춤'도 남성적 에너지가 넘치는 매력적인 춤이었다.

'남성태평무'는 남자 6명의 춤으로 검은 색과 빨강의 화려한 의상에 면류관이 돋보였는데 한국춤의 동중정이 잘 살아나 있는 묵직한 춤이었다. 젊은 남자들의 기운이 무대를 꽉 채우고 밝은 힘이 뿜어져 나오는 춤사위 – 태평성세를 기원하는 마음이 저절로 느껴졌다. 무용수들이 겉 의상을 벗어던지고 가벼운 흰 두루마기 차림이 되어서 추는 부분도 좋았다. 이 레퍼토리는

계속 보고 싶어지는 아름다운 춤이다.

　이와 반대되는 춤이 '호적시나위'로 10명의 젊은 남자 무용수들이 속이 비치는 흰색 두루마기(검은 색 깃이 쳐져있는)를 입고 추는 춤이다. 다이나믹하고 빠르고 마치 B Boy들의 여러 동작들을 버무려 놓은 듯한 감탄이 절로 나오는 춤이었다. 중간에 한 사람씩 회전돌기(somersault)등의 개인기를 펼칠 때 얼마나 박수를 치고 싶었는지! 그리고 신이 날 때 "얼씨구"나 "잘한다" "좋다" 등등 추임새를 얼마나 넣고 싶었는지!

　극장 안에서는 이런 추임새를 넣는 게 잘 안되고 어색하다. 그러나 야외공연, 멍석 깔고 노는 그런 마당판에서는 가능하다. 이럴 때 연희자와 보는 사람들이 하나가 되어 흥겹게 놀 수 있다. '진쇠춤'에서도 마찬가지였다. 무대 위 그들의 흥과 신명을 나도 함께 느끼고 있음을 표현해 주고 싶었다. 그런데 혼자 추임새 넣기는 용기가 나지 않았고… 그래도 '진쇠춤'에서 흥이 절정에 이르렀는데 다음 춤이 '한량무'였다. 이때 조흥동 선생이 무대 한 쪽에 부채로 사인을 주는 듯하자 박수가 일어났고 이어 박수는 극장 안에 퍼져 모두 박수를 치며 같이 춤을 즐겼다. 무대 위의 무용수들도 마찬가지였을 것이다. 그들도 우리 객석과 호흡을 같이 하고 싶었던 것이 틀림없다. 왜 안 그렇겠는가!

　호적 시나위에서 한 무용수가 (참다못해) 우리에게 박수 사인을 보냈다. 그러자 관객은 즉각 박수로 응답하며 극장 안에 박수 소리가 메아리쳤다.

　80년 인생을 오롯이 춤에 바친 선생님께 깊은 존경을 표한다. 자주 춤을 보여주었으면 바란다.

• 사족달기

　춤 해설자가 다른 여러 설명보다는 '추임새'를 자유롭게 넣으라는 말을 해주는 것이 더 필요하다고 봤다. 누가 어떤 단체장을 맡고 어떤 협회에서 어떤 직위에 있었고 등은 정말 쓸데없는 말이다. 우리는 춤을 보러왔고 그들은 춤추는 사람들이지 그런 직위나 협회에 자리 차지한 것이 무슨 대수

냐! 그런 말은 프로그램 북에 다 나와 있다. 그런 해설은 필요 없다. 이 부분은 약간 짜증을 유발했다. 우린 춤을 보러갔으니 먼저 춤을 한 편 보여주고 공연을 시작해 놓은 후에 해설자가 나와 '간략하게' 춤을 소개하는 정도가 좋지 않았을까 생각한다. 15분 정도 앉아 별 영양가도 없는 해설을 처음부터 듣고 있는 것이 유쾌하지 않았다. 어서 춤을 보고 싶었을 뿐이다. (해설하신 분에게는 죄송)

사실 나도 춤 해설을 두 번 한 적이 있다. 창원 〈김해랑 춤의 아리랑〉이라는 무용 공연에서다. 1915년생 신무용 개척자이신 김해랑 선생의 춤 보존회에서 매년 개최하고 있는 춤 공연이다. 전문 무용인도 아니고 무용전공자도 아니지만 그의 제자임에 틀림없고 이 보존회의 일원이브로 그런 인연으로 그 일을 맡았던 것이다. 쉬운 일은 아니었다. 본 춤 공연에 누가 되지 않고 격이 있는 해설을 하려고 노력했다. 그러니 오늘 공연에서도 해설 부분을 좀 예민하게 보며 느낀 것이 사실이다.

오늘 공연에서 진행 상 매끄럽지 않은 점 — 해설 삽입 — 그리고 오래된 영상 상영(그리 길지는 않았지만)을 지적할 수 있다. 그리고 한국 춤의 꼭 고쳐야 할 점을 생각해 봤다. 예를 들어 '원류 한량무' 같은 경우인데 이것은 우리 탈춤에서도 마찬가지다. 탈춤에서도 소무를 꼬실 때 양반이 무언가 선물을 하고 먹중도 염주를 벗어 소무의 목에 걸어주고 유혹을 한다. 소무는 넘어간다. 그러다가 취발이가 오자 양반과 먹중은 달아나지만.

'원류 한량무'에서 양반은 여인에게 꽃신을 갖다 바치고 중은 염주를 걸어준다. 여자는 그 선물에 녹아 어울려 춤춘다. 왠지 이 장면이 요즘 2021년의 상황과는 너무도 동떨어진 것으로 여겨졌다. (탈춤은 오래 전에 형성된 춤이라 어쩔 수 없다 치더라도) 이 삼각구도에서 여자는 남자들의 노리개 역할에 지나지 않는 듯이 나타난다. 자신만의 감정이나 정서를 표현하지 않고 그냥 남자들이 주는 물건에 휘둘린다. 너무나 진부하고 리얼리티가 없는 상황이다. 남자도 다르지 않다. 남자도 여자에게 물질적 공세로 마음을 사려는 존재로만 표현되는 데는 반발할 수 있다. 더 이상 유효하지 않은 설정이다. 그러니

이런 춤은 그만 추어야 하고 만일 춘다면 시대에 맞는 새로운 설정이 필요하다. 이희문 같은 경기민요꾼도 있지 않은가. 이런 새롭고 파격적 수혈이 한국 춤에도 필요하다고 본다. 이런 관점에서 봐도 '호적시나위'는 정말 맛깔스러운 새로운 춤이었다. 의상도 춤사위도 안무도 구성도 모두 지금 우리가 보고 싶은 그런 춤이다. 어디서나 공연되어도 좋을 춤으로 남녀노소 세계인들이 즐길 수 있다고 본다. 물론 '한량무'나 '진쇠춤' 같은 전통을 살린 춤도 우리에게는 똑같이 필요하다.

또 하나 거슬린 점 - '애상'이라는 산조 춤 - 가야금 산조에 맞춰 추는 춤으로 안무자에 의한 춤이리라. 그런데 왜 여자 무용수는 웃음을 흘리며 춤을 춰야 할까? 이것은 우리 춤에 대한 나의 오래된 의문이기도 하다. 흥과 신명에 겨워 자기도 모르게 터져나오는 미소는 얼마든지 자연스럽다. 오늘 '남성 태평무'에서 이 점을 느꼈다. 가운데 선 무용수가 흥이 오르자 입이 벌어지며 자연스럽게 웃음이 얼굴에 번졌다. 흥과 희열의 미소임을 나도 곧 느꼈다. 감동이 찌르르 왔던 것도 그런 순간이었다. 그런데 오늘의 '애상'은 너무 길어 약간 지루했다. 객석과 공감도 잘 되지 않는 것 같았다. 나도 지루했고 옆 사람은 고개가 푹 처져서 졸고 있었고 춤이 끝난 후 박수도 제일 소극적으로 나왔다. 그런데도 불구하고 그 무용수는 아마도 오래 춰왔던 그대로 교태스런 웃음을 띠며 혼자 춤을 추고 있었다. 산조에 그렇게 웃을 필요가 있을까? 상업적인 쇼 같은 공연이나 관광용 춤도 아니고, 산조는 일반 민초들(양반이나 귀족이 아닌)에 의해 만들어진 가락인데 그렇다면 산조 춤은 그런 정서를 기반으로 하고 있다고 봐도 좋으리라, 그리고 이 산조 춤은 누구를 위해 추는 춤일까? 그 춤의 응시자(시선)는 누굴까? 누구를 의식하며 봐주기를 바라며 추는 춤일까? - 여성무의 경우는 특히 이 점을 의식하지 않을 수 없다. 과거에는 그 춤의 향유자들이 양반계급이나 권력자였을 것이지만 지금은 그런 시선에서 해방되었고 따라서 즐겁게 춘다면 그것으로 족하다고 생각한다, 특히 중요한 것은 추는 사람과 보는 사람의 공감, 소통, 같이 즐김이 아니겠는가. 따라서 오늘의 '애상'도 새롭게 변신해야 하지 않을까 생각된다.

2) 김연정의 "승무"

유네스코 등재 기원 2022 한국명작무대제전

– 2022. 11. 11. 남산 국악당

내가 이 날을 선택한 이유는 최현 류 춤이 네 작품 무대에 올랐기 때문이다. 최현은 김해랑에서 이어지는 춤 맥이다. 작품으로는 '여울' '고풍' '독서' '신명' '비상'''' 그리고 조택원으로부터 계승받은 '신로심불로'가 있다. 이 중 '비상'은 명무로 인정 승인되었다.

이날 밤은 '여울'– 가장 많은 박수를 받은 춤, '고풍', '신명'–선생의 전 부인 원필여 독무, 그리고 김진원의 '신노심불로'가 선보였다.

내가 느끼기로 '여울'은 좀 길다 싶었는데 객석에서는 춤이 끝나자 박수와 환호가 크게 일어났다. 아마 무용수들과 비슷한 연배의 동지들이 많이 왔기 때문이었는지? 그리고 '신명'은 좀 심심하고 신명이 나지 않았다. 김진원의 춤은 유머가 배어 재미있고 또 인생무상, 나이와 마음 사이의 갭, 늙어가는 느낌을 포착한 춤으로 언제 봐도 좋았다.

특히 내 마음을 사로잡은 춤은 김수악 류 구음 검무와 김연정이 춘 이애주로 이어진 한영숙 류의 승무였다. 구음이 (녹음된 것이었긴 해도) 어찌 그리 구슬프고 맛갈진지 춤이 저절로 춰질 것만 같았다. 꾸밈없는 김경란의 춤사위–동영상에서 보면 손 모양이 그냥 그대로다. 전혀 꼬거나 모양을 만들지 않는다. 어찌 보면 투박하고 촌스럽다. 솥뚜껑 같은 두툼한 손을 펼쳐진 그대로 춤을 춘다. 요즘 춤추는 사람들의 손 모양과는 사뭇 다르다. 많은 예인들이 손 모양에 대해 이렇게 말하는 걸 볼 수 있다. 너무 기교스럽게 손가락을 꼬거나 하지 말라고. 춤이 요염해야 된다고 말하는 이매방마저도 말이다.

이매방은 우리 춤이 요염해야 된다고 하는데 전부가 다 그런 건 정말 아니다. 그런 춤이 몇 몇 있긴 하지만 모든 춤을 그렇게 추어선 안 된다고 생각한다. 나의 춤 지론이다. 웃고 추는 춤은 너무 가볍다. 누구에게 잘 보이기 위해 추는 춤인가? 아니다. 저절로 흥이 나고 신명이 오르면, 제 멋에 겨워서 나도 모르게 나오는 춤이 우리 춤의 본질이라고 생각한다. 그때 나도 모르게 미소가 흐를 수도 있을 게다. 이매방이 말하는 요염은 아마도 뜻이 다르리라. 흥이 절정에 달했을 때 춤추는 자가 자아를 넘어 버렸을 때 나오는 혹은 도달되는 그런 경지에서 전달되는 그런 감흥? 그걸 요염이라고 표현했을까?

황인숙의 검무는 묵직하니 좋았다. 의상도 색감이 좋았고. 그런데 옛날 김수악 선생의 검무를 봤을 때는 칼을 다룰 때 창창하고 소리가 제법 났는데 - 이것 또한 묘미가 있었다! - 그런데 왜 칼 소리가 나지 않을까? 마치 플라스틱 칼처럼… 아쉬웠다. 챙챙 하고 정신을 맑게 때리는 소리가 나야 했는데.

나는 소싯적에 김수악 선생과 인터뷰를 진행한 적이 있다. TV문화 프로그램의 MC로서. 창원 KBS의 '문화가 산책'이라는 방송을 6개월 진행했다. 그 당시 경남의 예인들을 많이 접했다. 통영, 진주, 마산 등지의. 김수악 선생은 진주에 있었다. 그때도 연세가 제법 되었고 카메라 멘들과 스텝들이 "머리카락을 한 올 한 올 그리고 있다"고 꽤 오래 기다리면서 불평하던 소리가 기억난다. 정말 그랬다. 준비하던 시간이 길었다. 그 분은 그만큼 완벽을 기해서 TV 앞에 섰다.

아! 웬일인가!

김연정이 장삼 자락에 싸인 북채로 북을 '퉁' 하고 쳤을 때 내 눈에 눈물이 핑 돌았다. 그리고 북 가락에 맞추기라도 한 듯 눈물이 퐁퐁 샘솟아 흘렀다. 그렇지, 이게 예술의 힘이다. 내 속에 얼어 있던 아직 못한 얼음덩어리 하나가 녹아 눈물로 흘러내리고 있었다. '승무' 춤을 여러 번 봤지만 이런 적은 처음이었다. 그녀의 북 장단, 강하고 약하게, 길고 짧게, 끊어질듯 이

어지고 애간장 녹이는 북장단 - 나도 저렇게 치고 싶단 생각이 불현듯 치솟았다. 아주 어릴 때, 대여섯 살 무렵 뭐가 뭔지도 모르고 김해랑 선생님에게 배웠던 북장단 - 전부 다 배웠던 건 아니었고 처음 몇 장단은 아직도 기억에 남아 있어 그 가락이 살아났다. 아 좋다, 하얀 고깔 속 얼굴도 아주 쬐그만 해서 보일락 말락. 긴 장삼 자락이 허공에 뿌려진다. 청색 치마 자락 사이로 사뿐 사뿐 드러나는 흰 버선발. 감히 배워볼 수 없는 춤이다. 이날 밤의 승무는 결코 잊을 수 없는 승무다. 아름답고 서늘히 가슴을 적시는 춤.

예전엔 그저 보는 게 좋아서 춤 공연을 쫓아다녔는데 요즘은 계보를 좀 알아보기 위해 책을 뒤적거리고 있고 조금씩 눈떠가고 있다. 그래서인지 조금은 춤이 달라 보인다. 이번 공연에서도 태평무의 장단이 어쩜 그렇게 낯익으면서도 낯선지 내 귀에는 마치 최첨단 현대 음악이나 AI음악 같이 들렸다. 찾아보니 장단이 꽤 변화무쌍하다. 낙궁 - 부정놀이채 - 반서림 - 엇중모리 - 올림채 - 돌림채 - 터벌림채 - 넘김채 - 자진굿거리로 변해간다. 겨우 엇중모리나 자진굿거리 정도가 조금 알 정도다.

춤과 연극의 다른 점을 이렇게 느껴봤다. 전통춤이든 현대 무용이든 춤은 스승이 확실히 있고 첫 창작자가 존재한다. 물론 뿌리가 민속무이거나 무속무일 때는 다르지만 그래도 그 근원을 더듬어 올라가면 한 편의 작품으로 다듬어 재창조 해 놓은 사람은 존재하기 마련이다. 그래서 그 춤은 제자에게 계승되고 류가 생겨난다. 국악에서도 산조가 류가 있는 것과 같다.

그런데 연극은 그런 계보는 없다. 있다면 어느 학교 출신인가 하는 것이 있을까. 과거엔 서울예대나 중앙대 연극과 출신들이 대세였고 그 전에는 대학극 출신들이 활약을 했다. 고려대 연세대 연극동아리 출신들. 이들은 아직도 여전히 활동하고 있다. 이즈음에는 한예종 출신들이 대거 대학로를 점거하고 있는 것이 눈에 띈다. 이들은 학맥을 이루어 같이 작업하고 흐름을 만들어내고 그 흐름은 각양각색이다. 하지만 한국연극이라는 큰 그림에서 봤을 때 우리 연극은 어떤 부분은 좀 답답한 점도 있다. 시선과 관심이 어쩌면 너무 가까운 곳에만 머물러 있고 그 너머에 다다르지 못한다. 가까운 것

을 보기에도 바쁘다고 해야 할까.

극장 밖 넓은 마당으로 나오니 달이 남산 위로 휘영청 밝게 떠서 비춰고 있었다. 저 달이 며칠 전 천왕성에 가려져 개기 월식을 일으켜 검붉게 물들었던 그 달이란 말인가! 달은 말없이 조용히 날 내려다보았다. 나도 달을 말없이 올려다 보았다. 그렇게 그날 밤이 지나가고 있었다.

3) 렉쳐 퍼포먼스
"우리 춤의 비밀을 알려주다"
– 2023.06.16 포스트 극장

오페라나 오케스트라 연주에 가끔 '해설이 있는'이라는 딱지가 붙기도 하는데 춤 공연에 이런 렉쳐를 동반한다는 것이 신선했다. 주인공은 김연정. 한영숙, 이애주의 춤 맥을 이어 내려가고 있는 춤꾼이다.

무대와 객석이 가까운 공간이어서 그녀의 몸짓이나 목소리 표정들을 잘 볼 수 있었고 들을 수 있었다. 공연의 제목을 〈월정 II 마르지 않는 우물〉이라 했다. 달빛이 비친 맑고 맑은 우물, 혹은 달이 빠진 우물. 그래서 달과 함께 농(弄)하는 물이어도 좋고 달을 품은 물이라 해도 좋다. 그 맑고 깊은 우물에 두레박을 드리울 때, 줄이 짧으면 안 된다. 두레박은 우물 깊이까지 내려가서 물에 닿아야 하고 물을 퍼 길어 올려야 한다. 그 우물을 전통이라 했다.

아름다운 춤이었다. 이애주의 안무로 새롭게 구성되고 제자에게까지 전수된 '우물의 덕' 태평춤(태평무가 아니라 태평춤이다). 태평무 가락과 무속음악이 어우러지고 춤사위도 그렇게 둘이 합해져 도도하게 흘러갔다. 흰 치마저고리 위에 흰 쾌자를 입고 머리 위에는 아주 심플한 족도리를 올렸다. 손에 꽹과리를 들고 치기도 하고 흰 지전을 들고 추기도 하면서 장고와 구음에 맞춰 춤이 이어졌다. 나로서는 처음 보는 춤이었는데 태평을 기원하는 궁중무

에 민간의 무속춤이 닿아져 위와 아래를 아우르는 것이 신선하고 마음에 들었다. 춤추는 김연정의 긴팔이 천하를 안고 나긋한 몸매와 예쁜 버선발은 땅을 즈려밟고 땅을 닦고 땅을 울렸다.

우리 춤에 대한 렉쳐도 좋았다. 춤을 몇 년을 춰도 모르고 출 수도 있는 우리 춤의 비밀을 그 강연은 알려줬다. 우리 춤은 움츠린, 두 팔이 가슴과 배를 싸고 있는 자세에서 시작된다. 그 움츠림이 살그머니 호흡과 함께 펴지면서 두 팔은 올라가고 다리는 굴신하며 걸어 나간다. 그 굽힘과 펼침은 마디를 이루게 되고 음과 양, 태극의 움직임을 따라 움직여진다. 〈주역〉에서 48괘의 모양과 흡사한 것이라고 했다. 그리고 연풍대의 의미를 설명해 줬다. 나도 연풍대 춤사위를 좀 배웠지만 이때 처음 진 의미를 알았다. 제비가 바람을 타고 올라가는 모양이라고 했다. 한자의 의미는 그렇다.

김연정의 춤은 단아하면서도 지적이었다. 스승 이애주의 춤은 바깥 야외에서, 운동의 일환으로 추었던 길들여지지 않은, 거칠고 힘 있는 춤이 아니었던가? (그녀의 춤을 본 것은 이런 것이 전부이다) 그에 비한다면 상당히 정돈되고 승화된 춤으로 다가왔다. 일면 대조되기도 하지만 스승의 춤 정신을 이어받은 것이렸다. 한편으로 드는 생각은 스승을 극복하고 넘어서서 자신의 춤 세계를 이룩하고 넓히는 것이 또한 제자의 몫이 아니겠는가 하는 것이었다. 전통은 언제나 보존 고수와 변화와 새것 사이에서 갈등을 일으킨다.

- 사족달기

시작 부분. 춤에서 가장 중요한 부분이 음악임은 말해서 무엇 하랴. 그런데 늘 춤 공연에 가보면 잽이들은 정식으로 소개되지도 않고 마지막 커튼콜에서 한번 박수를 받는 정도다. 이건 아니라고 생각한다. 어쩌면 춤꾼과 잽이는 거의 대등한 위치라고 할 수 있다. 이번 공연에서도 악사가 등장할 때 조명을 켜지 않고 어둠 속에서 슬그머니 등장하는 게 눈에 띄었다. 뭐 죄지은 것도 아니고 부끄러운 것도 아닌데 불을 켜고 환한 조명 속에서 당당히 걸어나와 먼저 인사하게 해야 하지 않았을까. 그런 후 제 자리를 잡고 앉아 연주

를 하면 된다. 그것이 그들을 진정 예인으로 대접하는 것이 아니겠는가.

김연정의 등장도 내가 볼 때 조금 아쉬웠던 부분이 있었다. 먼저 사르르 춤동작으로 등장하여 자기가 누구라는 걸 밝히고 관객에게 인사를 한다. 그 다음, 스승의 책을 읽겠다고 소개한 후에 책의 몇 귀절을 읽는다.

물론 이건 나의 생각이다. 춤꾼은 또 자기 나름의 생각이 있었을 것이다. 첫 서두가 좀 딱딱하고 긴장되었기 때문에 내가 이렇게 느낀 것이리라. 책 낭독이 끝나고 춤사위를 곁들이며 사르르 퇴장하는 건 좋게 느껴졌다. 그리 고 포스트 극장은 그리 크지 않기에 구음반주에 마이크를 쓰지 않고 그대로 자연 육성으로 하는 게 더 낫지 않았을까 생각해봤다.

몇 가지 사족을 붙여 보았지만 공연은 정겹고도 아름다웠다. 낭랑한 목소 리도 좋았고 기품 있는 표정과 눈매(웃지 않아서 좋다!), 그리고 목의 각도, 아름 다운 춤사위 좋았다. 세 춤꾼의 본살풀이 춤도 묵직하고 보기 좋았다. 언뜻 쉬워 보이는 단순한 동작이지만 이런 춤사위가 오히려 몹시 어려운 것임을 알기에 박수를 보낸다. 이튿날 계속된 '전통 춤의 세계'를 보지 못해 아쉬웠 지만 이런 렉쳐 퍼포먼스가 자주 있기를 바래본다.

4) 남정호의 〈우물가의 여인들〉
"정화와 놀이의 미학"
– 춤 1995.03

창원시립 무용단은 1987년에 창단되어 매년 2회의 정기공연 이외에도 여름마다 용지호수에서 펼쳐지는 수상 공연이라든지, 대전 엑스포의 "경남의 날" 공연 등, 지역사회를 위한 많은 춤 무대를 꾸미 며 꾸준히 성장해가고 있다.

창원은 공연예술 부문에서는 유난히 열악한 환경과 풍토를 벗어나지 못 하고 있는 도시다. 계획도시로 이름나 있고 흰 도청 건물 청사도 유난히 웅

장하게 서 있으나, 사실 시민을 위한 공연장도 문화회관도 없이 버텨온 곳이 또한 이곳이다. 이 박토에서 시립무용단이 춤으로 뿌리를 내리려는 그동안의 노력은 실로 적지 않다. 지금도 마땅한 연습실이 없어 시청 청사의 지하실에서 겨울이면 시멘트 바닥의 냉기와 여름에는 찜통더위와 싸워야 되는 실정이다. 아마 더 어려운 일은 "왜 시립 무용단이 있어야 돼?"라든가 "춤만 추면 됐지 무슨 예산이 필요하냐?"라는 공무원들의 꽉 막힌 사고와 관료주의일지도 모른다.

이처럼 아직도 대내외적으로 어려운 문제들에 부딪혀 있음에도 불구하고 창원시립 무용단은 93년에는 일본 공연(도야마현)을 시도하여 해외로 눈을 돌리는 계기를 마련했고 이 일은 94년에 이루어져 한일 간의 문화교류에도 작은 몫을 담당해냈다.

이번 13회 정기 공연을 위한 객원 안무가의 초빙도 이 무용단의 남다른 의지와 노력의 표현이다. 현대무용계에서 확실한 자기 세계를 구축하고 있는 남정호 교수의 초빙은 이 무용단의 지향점을 더욱 확실히 해준다. 그것은 그동안의 성과에 자족하기를 거부하고 공연 때마다 새롭게 태어나려는 부단한 움직임으로 보인다. 그리고 그 새롭게 태어남은 한 가지 색깔과 모양으로가 아니라 다른 색깔과 모양 그리고 다른 정신을 호흡하려는 욕구다.

한국 춤에 익숙한 시립단원 무용수들로서는 현대무용가 남정호와의 만남은 그런 욕구를 채워줄 수 있는 더없이 좋은 기회였다. 안무자인 남정호로서도 〈우물가의 여인들〉이라는 한국적 정서의 춤에는 좋은 만남일 수도 있었다. 이 단체의 상임안무자인 이남주에게도 이 기회는 무용단을 한 걸음 비켜서서 바라보며 어떤 것이 채워져야 하는지를 점검하는 시간이 되었을 것이다. 다음 공연에는 이번 만남을 통해 얻어진 것들이 반영되는 더 새로워진 춤판이 되리라 기대한다.

〈우물가의 여인들〉은 1994년 12월 초 〈빨래〉라는 또 다른 제목으로 "94-우리 시대의 춤"이라는 표제 하에 이정희, 김현옥의 춤과 함께 예술의

전당에서 소개되었고, 미국 뉴욕 라마마 극장의 초청으로 미국 공연도 거친 작품이다.

이 작품은 무용수들의 고른 기량을 바탕으로 남정호의 뛰어난 구성력과 감수성이 뒷받침된 좋은 작품이다. 소도구와 의상의 활용에서 특히 안무자의 작가적 상상력이 돋보이며, 우리 민요와 구음의 사용에서도 한국적 주제를 표출하려는 안무자의 의지가 드러난다. 이 모두는 작품에 잘 녹아 들어가 안무자의 의도를 잘 재현해 주고 있다. 조명과 무대 장치의 미흡한 부분은 KBS 창원 홀이 가진 악조건의 탓으로 돌리지 않을 수 없다. 원래의 의도대로 충분히 표현되었다고 하면 효과적이었을 것이 틀림없을 것으로 미루어 짐작한다.

한여름 밤 우물가에 모인 여인들의 정서를 춤으로 표현하고 있는 이 작품의 주요 이미지는 여인, 밤, 물, 목욕, 빨래다. 그 중 목욕과 빨래라는 이미지는 물과 연결되어 정화(淨化)라는 이미지로 우리를 인도한다. 목욕과 빨래에서 추출되는 또 하나의 이미지는 놀이(유희)다. 물론 빨래는 노동이라는 다른 성격을 가지고 있지만 남정호가 표현하는 빨래는 힘든 노동으로서의 빨래와는 거리가 멀다. 별이 떠 있는 한여름 밤, 잠 못 이루는 여인들에 의해 행해지는 우물가에서의 빨래는 오히려 그들의 꿈과 권태와 욕망의 소일거리로서의 빨래이며 보다 유희에 가깝다.

그래서 목욕과 빨래는 어느 때는 '정화'의식으로서, 어느 때는 '놀이'로서 나타난다, 남정호는 지칠 줄 모르고 이 둘을 왕복하며 모든 것을 쏟아 붓는다. 안무자로서의 그의 특징은 자기 내부의 창의력이 모두 고갈되고 탈진될 때까지 이 일을 행한다는 것이다. 그것은 우물의 위치를 무대 아래(down stage)에 두고 춤의 공간을 다양화하고 넓힌다든가 옷가지를 빨래 감으로, 목욕 수건으로, 또는 춤사위의 표현 도구로 사용하며 여러 기능으로 사용하는 것에서도 잘 볼 수 있다. 특히 북의 한 쪽을 떼어내 물 긷는 항아리로 사용한 것은 아주 적절한 고안이다. 이 독특한 소도구는 물을 긷는 쓰임새 외

에도 빨래를 담는 그릇으로, 목욕통으로, 두드리고 노는 놀이 도구로, 또 잠이 올 때는 베고 자는 베개로 활용되고 있는데, 우물가 여인들의 분신과 같은 기능을 해낸다.

소도구와 의상은 정화와 놀이라는 주제 의식과 잘 연결되어 안무자의 의도를 효과적으로 전달해준다. 그것들로 인해 여인들의 삶은 구체화 된다. 기다림, 권태, 꿈, 욕망, 기쁨, 장난, 시샘 등이 펼쳐지고 느리게 혹은 숨가쁘게, 부드럽게 혹은 격하게 춤사위는 소용돌이친다. 유년 시절의 추억, 젊은 새댁의 꿈, 중년의 환상과 번민 등 여인들은 기억의 저 깊은 우물로부터 쉼없이 이들을 길어 올린다. 그리고 그것들을 품에 보듬고 씻고 헹군다. 빨래를 씻고 헹굴 때 실은 그것들을 씻고 헹구며 정성스레 손보는 것이다.

어슴푸레 새벽이 다가오면 여인들의 짧은 꿈의 행렬도 멈춘다. 춤의 말미에 여인들은 말끔히 씻은 꿈들을 담아 머리에 이고 천천히 발걸음을 돌린다. 이 장면은 춤 전체에서 가장 제의(Ritual)적 분위기가 넘친다. 10여 명의 여인들은 빨아 놓은 옷가지들을 다시 입고, 한 사람씩 물항아리에 물을 길어 담아 머리에 인다. 절제된 힘으로 이루어지는 이 일련의 동작들은 정제되고 아름답다. 엄숙하기까지 하다. 이 여인네들의 몸짓은 일상성을 극복하고 고유의 힘과 아름다움을 느끼게 한다. 머리에 물항아리를 이고 뒤로 돌아선 자태는 마치 고분 벽화의 한 장면처럼 인상적이다.

남정호는 확실히 이 시대의 뛰어난 춤꾼이며 스타일리스트다. 춤에서 자신이 무엇을 하고자 하는지를 잘 알고 무엇을 말해야 하는지도 잘 안다. 〈우물가의 여인들〉에서도 그것이 증명된다. 주제의식, 구성력, 표현력을 골고루 갖춘 그는 범상한 안무자는 분명 아니다. 그렇다면 그는 완벽한 안무자인가? 그는 자신 스스로의 작업에 만족하는가? 보여줄 건 다 보여줬다고 생각하고 다음 작품으로 넘어간다면 그건 남정호의 한계가 될 것이다. 그렇게 되면 똑같은 춤의 반복이 될지도 모른다. 그릇은 바뀌었지만 담긴 음식은 같다는 뜻이다. 그럴 경우 안무자가 먼저 식상해 질 게 뻔하다. 예술은 완전을 지향하지 결코 완전할 수는 없다. 남정호도 완전을 향해가는 예술가임에

틀림없고 그 점을 향해 항상 노력하고 있기에 진정 아끼고 싶은 예술가다.

흔히 남정호의 춤 세계는 "지적 유희" "프랑스적 경쾌함과 밝음" 등의 말로 표현되어 왔다. 이것이 진정 그의 세계이고 지녀가고 싶은 세계라면 이 속에서도 껍질을 찢고 다시 태어나는 중생(rebirth)이 있어야 할 것이다. 한 세계 속에 머문다는 것은 예술가가 가장 멀리해야 할 안주(安住)임을 남정호도 잘 알고 있을 것이다.

〈우물가의 여인들〉은 잘 짜여진 춤이다. 어쩌면 이 잘 짜여진 구성이 의식의 자유로운 놓임을 방해하고 있는지도 모른다. 흐트러짐이나 여백이 주는 숨통트기가 없음으로 하여 오히려 진정한 해방감을 상실하고 있다. 정화와 놀이라는 주제가 사실 해방감이라는 더 큰 심화된 목표를 동반했어야 했다. 이것은 춤추는 무용수들에게도 춤을 보는 사람들에게도 마찬가지다. 작품은 해방감의 물가로까지는 인도하나 정작 그 물에서 길어 올린 것은 빛바랜 꿈의 사금파리뿐일지도 모른다. 물 긷는 행위는 우리의 무의식을 건드리고 심금을 울려 마음을 활짝 열어 해방감을 느끼게 하는 데까지는 이르지 못했다. 이것은 아마 남정호의 치열한 개인적 체험이 작품 속에 녹아들어가지 않은 때문은 아닐까 하고 의심하게 된다. 그의 작품이 항상 '지적 유희'에 머무르고 있는 것은 바로 이 이유 때문인지도 모른다. 그의 감수성과 창의력은 작품을 위해 완전히 소진되었지만 어쩌면 더 끈질기게 추구했어야 했던 것은 주제와 나와의 만남, 그 경험을 통한 '나'의 탐구, 그리고 그것이 보편적 정서로서 객석에 전해져야 함이 아니었을까.

〈한여름 밤의 꿈〉에서 셰익스피어의 연인들은 꿈의 아덴 숲 속으로 미끄러져 들어가고 그 숲에서 밤을 지내며 자신이 진정 사랑하는 사람을 발견하고 맺어진다. 아덴 숲은 꿈의 공간이고 인간의 불합리성과 어리석음을 바로잡아 주는 역할을 한다. 현실과 꿈의 대비는 그래서 억압과 해방의 구조가 된다. 꿈은 해방이 있기에 일상과 현실과 구별되는 것이 아닌가.

이미 작품성으로 호평 받은 작품에 굳이 옥의 티를 지적하게 되었는데 이 일은 남정호라는 춤꾼을 아끼고 그의 작품 세계가 더 무르익어가며 많은 사

람들의 가슴에 빛나는 희망이 되고 아름다운 꿈이 되고 따뜻한 위로가 되기를 바라기 때문이다.

5) 경남무용합동공연

"원숙미 넘치는 춤 일란(一蘭)"

- 동남일보 1992.07.07

서양 현대 연극의 원류가 되는 앙또냉 아르또를 새롭게 태어나게 한 것이 인도네시아 발리의 자바 댄스, 즉 춤이었다. 일상에 매몰된 우리 영혼의 두터운 외피를 찢고 단숨에 저 깊은 안으로 들어와 꽂히는 것이 춤과 음악이 아니던가. 그래서 춤과 음악은 그 어떤 것보다도 쉽게 우리 속에 눌려있고 잊혀 있는 또 하나의 나를 해방시키는 힘을 가진다.

지난 4일 밤 경남의 내로라하는 춤꾼들이 한바탕 춤의 잔치를 벌여 춤의 해를 기렸다. 마산, 울산, 진주, 진해 등지에서 온 젊게는 10대의 어린 무용수에서부터 60대의 원로무용가들이 한자리에 모여 기량을 펼쳐보였다는 점이 우선 의의가 있었고 그런 만큼 현재 변화되고 있는 춤의 흐름을 한 눈에 짚어볼 수 있었다는 점에서도 뜻깊었던 무대였다. 비록 조명은 시종 일관 어두웠고, 녹음된 반주 음악은 확성기를 통해 고르지 않은 음질로 전해지고, 왔다 갔다 하는 구경꾼들로 장내는 소란스러웠고 무대는 미끄러워 무용수들이 진땀을 흘리고 있긴 했으나, 이 모든 악조건에도 불구하고 이날 밤의 춤판은 관객들에게는 더없이 신명나는 볼거리였고 춤꾼들에게는 춤으로 말할 수 있는 기회였다.(이 점을 군이 밝히는 것은 우리의 열악한 문화 환경을 강조하기 위해서다.)

이날 밤의 압권은 이필이 선생의 '일란(一蘭)'이었다. 가야금에 맞춘 그의 춤은 얼핏 여성무라기 보다는 남성무를 연상시켰다. 폭과 구도가 유약하거나 잘지 않고 원숙미가 넘치는 춤이었다. 그의 춤에는 우리 춤의 원형이 보

존되고 살아있었다. 즉 동중정(動中靜)*이 그것인데 흐르는 춤의 선이 슬쩍 끊어질듯하면서도 멈추었다가 그러다가 다시 이어져 흘러가는 것이 그것이다. 장단과 가락 속에서 언뜻 동작은 멈추며 정지될 듯 보이지만 바로 이때 멋이 한껏 고여 넘치면서 감칠맛을 낸다. 이 동중정이야말로 우리 춤의 멋과 특색이 아니던가. 이것은 이를테면 한국화의 여백 처리나 거문고나 가야금의 현의 떨림(弄絃)과 그 맥을 같이하고 있다. 바로 이 동중정의 진수가 그의 춤에는 녹아있었고 이러한 특성이야말로 우리가 선조들로부터 면면히 물려받은 것이며 가깝게는 故김해랑선생의 춤에서 보아왔던 것이다. 그런 맥락에서 이필이 선생의 춤은 원형이 잘 보존된 절제되고 기품 있는 춤이었다.

정양자의 〈춤, 그리고 멋〉은 그의 춤꾼으로서의 흥과 끼가 마음껏 발산된 압도적 무대였으며 〈보는 달 느낀 달〉의 정혜윤도 여러 가지 다양한 춤사위를 구사하여 여성적인 춤의 매력을 한껏 느끼게 했다. 〈축제의 마을〉은 그다지 깔끔하게 다듬어진 작품은 아니었으나 유일하게 발레로서 눈길을 끌었다. 발레 인구가 드문 이 지역에서 발레라는 장르 개척과 토착화에 애쓰고 있는 정귀진이 한몫을 해낼 것을 기대해본다. 특히 Pas de Deux(2人舞)를 춘 권혁구는 좋은 신체조건을 갖춘 남자 무용수로서 앞으로 기대해봄직하다.

하보경, 김수악 등의 名舞人들의 춤과 이필이, 이척 등 원로급의 춤들은 앞서 말한 한국 춤의 원형을 잘 보존하고 있다는 공통점을 지적할 수 있다면 비교적 젊은 20대와 30대는 그 점이 점점 상실되고 있음을 지적할 수밖에 없다. 포장된 관광 상품 같은 〈어여쁜 춤〉은 진정한 우리 춤이 아니며, 보는 이의 영혼은 물론이고 춤추는 자의 영혼도 해방시킬 수 없다. 춤의 해, 본질을 말하며 우리의 마비된 심성을 흔들어 깨우는 좋은 춤들이 더 질탕하

* 위에서 동중정(動中靜)이란 말을 썼다. 우리 춤의 특성을 말할 때 보통은 정중동이라고 표현하는데 의미는 비슷하다. 춤이란 움직이고 흐르는 것이 본연의 모습이라고 한다면 그 속에 잠시 멈추어 있는 것, 그러나 실제로는 멈추지 않고 있음의 의미를 더 살려서 동중정이라는 표현을 했고 이 말을 더 선호한다.

게 추어졌으면 좋겠다.

6) 창원시립무용단 제8회 정기 공연 〈하늘아 하늘아〉
"노력 돋보인 안정감 있는 무대"
– 동남일보 1992.09.03

1987년에 창단된 창원시립무용단(단장 상임안무자 이남주)이 이제 5년의 연륜을 쌓았다. 그동안 제대로 갖춰진 연습실도 없이 시청사에서 이리 젖히고 저리 밀리고 하면서 설움도 꽤 많이 받았고 한때는 존폐의 위험까지도 안아야 했다. 그런데 올림픽 이후의 달라진 문화적 기류로 이 지역에서도 시립관현악단이 생기고 또 시립합창단도 만들어지다 보니 시립무용단도 떳떳이 한 몫을 차지하는 문화단체로 서게 되었다. 시립무용단의 불필요성에 대해서는 이제 누구도 입을 뗄 수 없게 되었다. 왜냐하면 없던 걸 새로 만들어서라도 키워 나가야 할 정도로 우리나라 전체가 촌스러운 우물 안 개구리 식 문화 인식에서 탈피하려고 노력하고 있기 때문이다. 이제부터는 다만 착실하게 성장하면 된다.

그래서 이번 공연은 예전 공연과는 비교될 정도로 쉼 없는 노력이 증명된 기량이 돋보인 안정감 있는 무대였다. 춤사위나 안무뿐만 아니라 조명, 의상 및 소품 활용과 무대 미술 등 각각이 지방적인 한계를 극복하고 있었고 이는 객석으로도 전해져 단지 바라보는 춤이 아니라 같이 즐기는 춤이 되었다. 레퍼토리에서도 그러한 노력이 나타났는데 〈화관무〉와 〈살풀이〉가 새롭게 구성됐고 〈혼소리〉와 〈님이여〉는 무겁지 않은 주제로 우리에게 의상과 소품, 탈을 통해 좋은 볼거리를 제공했다.

2부의 〈하늘아 하늘아〉는 안무자(이남주)의 의욕이 드러난 야심작이었다. 우선 무대에 드리운 큰 나무의 뿌리 같기도 한 어마어마한 조형물이 시각적으로 효과를 거두고 있었고 이것이 또 다른 형태로 대체되고 마지막에는

깨끗이 치워짐으로써 시각적 변화와 함께 주제를 심화시키고 있었다. 특히 10명 이상의 군무에 있어서는 선 처리가 부담 없고 깔끔했으며 변용된 우리 전통 음악도 무리 없이 어우러졌다. 무엇보다 압권이었던 것은 1장에서 보여줬던 안무자의 독무였다. 혼을 긁는 아쟁 소리가 주가 되는 음악에 실컷 몸을 맡기고 한바탕 여성적 춤사위로 펼쳐진 그의 서정적인 춤은 자기 정체성을 찾는 그의 내면의 호소이기도 했고 우리의 호소이기도 했다. 3장의 군무에서도 마치 희랍비극의 코러스를 연상시키는 의상과 헤어스타일의 12명이 붉은색을 배경으로 흰 천을 사용하고 있었는데 역시 보다 새로운 것을 향한 노력을 담고 있었다.

한 가지 지적하고 싶은 것은 안무자가 춤 속에 너무 많은 이야기를 담으려고 한다는 점이다. 춤은 물론 우리의 육체언어이며 문자언어가 하는 이야기와는 근본적으로는 다른 의사소통 체계임이 분명하다. 그러므로 글이나 말로 하는 이야기(story)에 현혹되어서는 안 되고 육체 자체가 표현의 도구이며 궁극적인 목표가 되어야 한다. 이런 의미에서 춤에서 문학적인 이야기를 대폭 줄이고, 오히려 압축되거나 확장된 신체적인 동작으로부터 스스로 나오는 이야기에 관심을 가지면 어떨까한다. 이야기와 음악에 대한 의존에서 벗어날 때야말로 춤이 근원적 의미에서의 춤이 되는 것이 아닐까 생각한다.

7) 창원시립무용단 제10회 정기 공연 〈일어서는 바다〉

"창조적 에너지의 세련미"

– 동남일보 93.06.07

지난해의 힘차게 폭발하던 창조적 에너지는 이번 무대에서는 다소 차분히 가라앉아 춤사위 등에서 보다 세련미를 추구하는 쪽으로 나타났다. 〈일어서는 바다〉는 발목과 손목을 구부리는 새로운 조형미의 춤사위, 의상의 통일성과 상징성, 〈비창〉이라는 잘 알려진 배경음악에

힘입어 상당한 세련미와 자유스러움을 추구한 춤이었다.

우리의 삶과 밀착된 사계절 속의 변화무쌍한 바다의 속성, 바람, 섬, 파도와 갈매기로 구성된 표현, 그리고 모든 갈등 요소를 융해, 융합시키는 바다의 속성을 호소하며 그 서정성과 자유분방한 상상력을 한껏 표출한 〈일어서는 바다〉는 어쩌면 우리가 상실할 지도 모르는 꿈의 원천인 아름답고 깨끗한 바다를 보여준다. 그러나 이 주제를 심화시켜 나가는 과정에서 한 가지 아쉬운 점은 인간의 어리석음과 이기심이 이 천연의 바다를 오염시키고 더 이상 지켜지지 못할 것이라는 위기감을 담아내었더라면 하는 점이다. 물론 이 작품은 어떤 구호를 표방하는 〈환경 춤〉은 아니다. 그러나 시사성 있는 주제가 같이 접목되었다면 좀 더 심도 있는 작품이 될 수도 있지 않았을까 생각한다.

이번 제10회 공연의 성과는 안정되고 세련된 감각의 안무와 큰 키의 체격이 좋은 무용수들의 다져진 기량이라고 하겠다. 이제 시립무용단은 변화를 맞을 때가 된 것으로 생각된다. 창원시와 교류를 하고 있는 미국이나 일본의 자매도시로 해외 나들이를 해봄직도 하다. 우리 춤을 해외에서 공연하고, 또 그쪽의 작업도 접하게 될 때 굳어진 타성을 벗고 무형 유형의 새로운 자극을 보다 많이 얻으리라고 믿는다.

왜냐하면 창조적 작업을 하는 사람들에게는 새롭게 태어나는 것이 무엇보다도 중요하기 때문이다. 매년 똑같은 무대에서 똑같은 관객을 향한 창작은 자칫하면 창의력을 고갈시킬 심각한 위험을 지닌다. 더구나 해마다 새로운 작품을 내어 놓아야 하는 안무자의 고충을 감안한다면 그의 창조적 여건은 더욱 존중되어야 마땅하다. 그래서 안무자와 수석 무용수 몇 명에게는 몇 해에 한 번씩은 자유로운 해외연수제도가 필요하다고 생각한다. 창단 된 지 6년, 그리고 10회 공연을 치른 지금이 그 적당한 때가 아닐까. 드넓은 세계의 신선한 공기를 호흡한 후의 우리의 삶을 해방시키는 열려진 춤, 생명의 에너지가 충만한 춤판을 앞으로 기대해 본다.

영화 리뷰

《다음 두 작품은 영화 리뷰이긴 하지만 원작이 희곡이므로 여기 다뤄본다》

1) 〈아마데우스〉

"죄와 벌: 살리에리, 영원히 기억될 것이니"

― 2012.04.23

밀로스 포만 감독의 〈아마데우스〉(1984)에서, 모차르트의 그 웃음소리, 기억하는가? 경박하고 상스러운 하이 톤의 웃음소리. 배우 탐 헐쓰(Tom Hulce)가 모차르트의 성격을 표현하고자 만들어낸 웃음소리다. 그 웃음에는 유치함, 뻔뻔스러움, 자신감, 서민계급의 점잖치 못함(vulgarity), 궁정에서의 어울리지 않는 몸가짐, 혹은 귀족계급에 대한 조소. 이 모든 게 섞여있는 듯하다. 반면 살리에리(F. 머레이 아브라함)의 표정과 행동은 우아하고 신중하다. 어쩌면 거의 경건하다고 할 정도다. 그러나 모차르트와 조우할 때의 그의 몸가짐과 표정에는 어쩔 수 없이 억제된 고통이 나타난다. 그의 우아함 아래 감춰진 통증이 눈에, 입가에, 모호한 색조를 띠고 올라오는 걸 눈치 챘는가? 질투, 시기, 경멸, 놀람, 증오… "신은 어찌하여 저런 유치하고 경박스러운 자를 저렇게 사랑한단 말인가?" "Why not me?" 그의 눈빛은 이런 소리 없는 절규를 뿜어내고 있다.

'Amadeus'는 '신의 사랑'이란 뜻이다. 신이 사랑한 이는 안토니오 살리에리가 아니라. 볼프강 아마데우스 모차르트였던 것이다. 신은 모차르트에게 재능을 주었고, 살리에리에게는 주지 않았다.

재능. Gift. 그건 신의 선물이다. 그건 인간이 원한다고 주어지는 게 아니다. 선물은 오롯이 주는 자의 마음에 달렸다. 선물은 그 사람이 원하는 걸 주는 게 아니라 '내가 주고 싶은 걸' 주는 거다. 그래서 신은 살리에리가 아니라 모차르트를 택해 자신이 주고 싶었던 것을 주었던 것이다. 천재가 1%의 영감과 99%의 노력으로 만들어진다고 누가 말했던가? 이 말이 우리를 얼마나 오랜 오해 속에 가두어 두었던가? 그리고 이 말은 우리를 얼마나 오래 위로해 주었던가? 우리가 천재가 아닌 이유는 1% 영감이 부족해서가 아니라 그건 순전히 99% 노력을 다 하지 않았기 때문이다. 하하하. [이상(李 霜)의 웃는 얼굴이 왜 여기에 겹쳐지는지 모르겠다.]

피터 셰퍼(Peter Shaffer)는 문제작 〈에쿠우스〉의 작가다. 말 다섯 마리의 눈을 송곳으로 찌른 한 소년과, 신을 잃어버린 현대인의 이야기가 〈에쿠우스〉다. 〈아마데우스〉는 1979년에 썼고 영국 국립극단이 공연하여 히트했다. 당일 공연으로 남겨둔 몇 장의 티켓을 사기 위해 런던 관객들이 아침 6시부터 줄을 섰을 정도로 인기가 있었다고 하는데, 이런 일은 영국 관객에게는 대단한 이변이다. 작가는 모차르트보다 살리에리에 주목했고 살리에리를 "모든 평범함의 수호신"(Salieri:Patron Saint of Mediocrities)로 그려냈다.

그러나 살리에리가 정말 평범한 작곡자였을까? 그는 1780년대 유럽 전역에서 인기를 누린 영향력있는 음악가였다. 슈베르트, 베토벤, 리스트는 모두 살리에리의 가르침을 받았고 그의 작품은 멀리 남미에까지 알려졌다고 한다. 생전에 최고의 명성과 부를 누린 작곡가로, 모차르트가 죽기 전에 심한 재정난에 시달렸던 것과는 대조된다. 두 사람은 1780년대와 90년대를 풍미한 작곡가였고 연주가였다. 그러나 모차르트의 천재성이 인정받고 명성이 급상승해감과 반대로 살리에리의 작품은 1800년 이후로는 급하락하여 점점 잊혀져갔다. 죽기 전에, 최고의 명성을 누리던 자신의 작품들이 하나씩 망각의 세계로 꺼져감을 지켜보아야 했던 살리에리. 아마도 이것이 신과 흥정한 그에게 내린 가장 큰 벌이었을 것이다.

살리에리는 상업에 종사하고 물질 최우선이었던 부모와는 달리 인생의

목표를 음악에 두었다. 12세에 그는 부모를 떠나기를 원했고 예수의 십자가 밑에서 감히 신에게 흥정을 한다. 그가 원한 건 음악을 통한 '명성'(Fame)이었다. 대신 자신은 신을 위해 도덕적인 삶을 살 것을 제안한다. 음악은 신의 예술이었고 자신은 신을 위해 음악을 하고 신은 자기를 유명하게 만들어줘야만 한다는 조건이다. 그런데 갑자기 살리에리의 부모가 죽고 먼 친척이 그를 빈으로 보내 음악공부를 시켜주게 되자, 17세에 고향 라가노(베니스 근처의 조그만 소읍)를 떠나면서 살리에리는 신이 자신의 흥정을 받아들였다고 믿는다.

그는 신께 감사하며 아주 경건한 삶을 영위한다. 모차르트가 나타나기 전까지 말이다. 신의 사랑을 받은 자 모차르트가 비엔나에 정착하며 요세프 2세의 궁전에 나타났을 때 모차르트는 25세였고 살리에르는 31세로 두 사람은 고작 6살 차이였다. 하지만 살리에리는 이때 이미 궁정 작곡자의 위치에 있었고 몇 년 뒤에는 궁정 오케스트라의 악장이 되며 음악계에서 최고의 권력자가 된다.

영화 〈아마데우스〉에서 모차르트가 등장하는 첫 장면을 기억할 것이다. 과장된 가발을 쓰고 우스꽝스러운 웃음을 웃으며 요세프 2세 앞에서 살리에리가 작곡한 행진곡을 피아노로 치는 모습을. 모차르트는 한번 들었던 곡을 완벽하게 연주할 뿐 아니라 반복되는 지루한 부분을 변주까지 하여 들려준다. 이때 살리에리는 얼마나 당혹스러웠을까? 아마 표정관리가 대단히 어려웠을 것이다. 그리고 모차르트의 음악(K361 세레나데)을 처음 들었을 때 "What is this? Tell me, Signore! What is this pain?"("뭡니까? 말해줘요, 신이여, 이 고통은 뭔가요?") 라고 묻는다. 이 질문은 살리에리가 자신의 운명을 처음으로 인지했을 때의 질문이며, 이 질문은 "아담이 최초로 자신이 벌거벗은 몸임을 발견했을 때와 같은 공허한 느낌"이었을 것이다.

살리에리는 신이 자신이 아니라 모차르트를 선택했고 그를 통해 찬양받고 영광받기를 원함을 깨닫는다. 그리고 자신이 도덕적으로 사는 것이 신에게 아무런 의미도 없다는 것도 깨닫게 된다. 왜냐하면 자신이 신에게 한 맹

세 때문에 절제하고 있었던 제자 카테리나 까발리에리(소프라노)가 모차르트에게 이미 몸을 허락한 사이인 것을 알았기 때문이다. 뿐만 아니라 모차르트가 다른 여제자들도 침대로 끌어들이기를 서슴지 않았음을 알았기 때문이다.

황제의 딸 엘리자베스 공주의 음악 선생을 구할 때 살리에리는 이런 품행 문제를 핑계로 모차르트를 천거하기를 거부하고 사실은 자신이 공주의 선생이 된다.(희곡에는 별 볼 일 없는 재능 없는 음악가를 천거하는 것으로 되어있다.)

이후 살리에리의 삶은 완전히 바뀐다. 신은 이제 흥정의 대상이 아니라 아예 도전의 대상이고 그는 자기 의지로 마음대로 살기로 마음먹음으로써 신에게 반항한다. 하지만 살리에리는 이런 자신을 신이 어떻게 벌할지 궁금해 한다. 이 음악교사 자리를 바라고 있던 모차르트는 크게 실망하고 좌절한다. 이 좌절이 그에게 경제난을 심화시키고 또 귀족사회로부터 소외당하는 계기가 된다. 제자들도 발이 끊기고 후원자들도 없어진다. 그에게는 '주제 넘는' '건방진' '저속한' '무식한' 등의 수식어가 따라붙게 되며, 반면 이후 살리에리는 다수의 오페라를 작곡하는 등 왕성한 활동이 이어지고 명예와 부의 정점에 오른다.

주제넘고 건방진이란 수식어는 모차르트의 성향을 잘 말해 주는 수식어이기도 하다. 그는 언제나 자신이 유럽 최고의 작곡가라는 걸 과시했고, 자신이 최고임을 늘 말했다고 한다. 살리에리의 오페라를 진부하다고도 했다. 그러니 귀족들은 모차르트에게 반감을 가졌고 그의 스타일이나 매너가 저속하고 촌스럽다고 비웃고 비난했다.

살리에리는 더욱 자신만만하게 모차르트의 길을 방해하고 가로막았다. 그의 오페라 "피가로의 결혼"이 성공했을 때 살리에리는 신을 원망하지만 그래도 신이 아직 자기의 인생에 관여하고 있다고 생각한다. "휘가로의 결혼"이 9회 공연으로 막을 내리자 "결국 내 패배가 성공으로 전환되었다"고 기뻐한다. 귀족들은 이 작품의 하극상 성향에 반발했다. 얼마 후 발발한 프랑스 혁명은 이 오페라의 정신과 잇닿아 있다. 귀족이나 일부 계층만을 위한 음악에

는 반대했던 모차르트의 음악관이 잘 반영된 오페라라고 할 수 있다.

영화는 1823년 73세의 살리에리가 정신병원에서 자신이 모차르트를 죽였다고 고백하면서 자살 시도를 하는 데서 시작한다. 모차르트의 죽음은 미스터리에 쌓여있다. 몇 가지 사인 중 직접적인 원인은 모차르트가 상한 돼지고기 볶음을 먹고 모종의 식중독을 일으켰다는 것이다. 그리고 당시 모차르트가 처한 상황도 사인(死因)이 된다. "라퀴엠"의 작곡 의뢰를 받았는데 그 의뢰자는 검은 만또로 몸을 감고 얼굴에는 마스크를 쓰고 있다. 이 정체불명의 남자는 거금의 선불을 주고 짧은 시간 안에 곡을 완성하도록 종용했고 돈이 궁한 모차르트는 이 곡의 완성에 쫓겨 스트레스를 많이 받았다. 그는 당시 빚 독촉에도 시달리고 있었다. 이런 상황이 겹쳐서 모차르트는 쇠약해지고 35세의 나이로 죽게 된다. (곡은 미완성으로 남았고 나중에 제자 쥐스마이어가 완성하게 된다.) 이 정체불명의 남자는 나중에 발세그 공작(Count Walsegg)임이 밝혀지긴 하지만 영화에서는 살리에리로 암시된다. 희곡에서는 모차르트가 스스로 그 남자의 가면을 벗기자 그 가면 안에서 살리에리의 얼굴이 나옴으로써 더욱 확실히 밝혀진다.

모차르트의 죽음과 관련된 소문은 사후, 즉시 일어났다고 한다. 살리에리가 그의 죽음에 모종의 영향을 미쳤다는 설이다. 이런 루머는 러시아의 작가 푸쉬킨으로 하여금 〈모차르트와 살리에리〉라는 희곡을 쓰게 했다. 1831년이니 살리에리가 죽은 후 6년 후다. 그리고 러시아 작곡자 림스키코르사코프는 같은 제목의 오페라를 썼다. 1898년이다. 그리고 피터 셰퍼가 희곡으로 쓰고 밀레스 포먼이 영화를 만들기에 이르렀다. 살리에리는 이 영화로 그가 신에게 약속받고 싶었던 "명성"을 확실히 보장받고 있다. 아니 보다 확실히 모차르트의 죽음에 연루된 자로서 모차르트가 거론될 때 마다 빠지지 않고 운명처럼 저주처럼 같이 거론됨으로 그의 명성은 확고히 성취된 듯하다. 그가 신에게 흥정한 것은 '명성'임에 주의하라. 그것은 자신의 음악성이 아니

었다! 그는 뒤늦게 깨닫는다.

"난 천천히 깨달았어. 신의 벌이 어떤 것인가를!… 내가 어렸을 때 신 앞에서 원했던 게 뭐였지? 그게 명성이 아니었던가?… 최고가 되는 명성?… 그래, 봐라, 난 명성을 가졌어! 난 쉽게 유럽 최고의 이름 있는 음악가가 되었다! 명성의 최고봉에 있었어. 명성에 파묻혔지. … 하지만 작품은 무가치했어! 이것이 내게 내려진 선고야! 30년 동안 '가장 유명한'이란 수식어를 달고 살았지. 하지만 이제 내 작품이 무명으로 꺼져가는 걸 지켜봐야 해."

살리에리의 독백은 처절하다.

아, 앞으로는 삼가야 할 것이다. 아무리 우리가 평범을 뛰어 넘을 수 없다고 해도 이런 처절함이 있는가? 우리가 종종 천재나 비범한 사람에 견주어 자신을 살리에리의 비참함으로 비유할 때 그건 너무나 가볍고 무책임한 짓임을 마음에 새겨야 하리라. 그리고 연극의 마지막, 죽기 직전, 살리에리는 자신이 우리 평범한 사람들의 수호신이라고 하면서 자기에게 기도하면 우리 죄를 사해주겠다고 한다. 그러나 이건 그의 마지막 오만이다. 신에게 흥정하다가 이젠 우리 평범한 사람들에게 그 흥정을 시도한다. 내게 기도하라, 그러면 내가 너희 평범함을 용서해 줄 것이니라… 그리하여 그는 영원히 우리에게 평범함으로 기억되는 벌을 받는다.

2) 〈세일즈맨의 죽음〉과 〈아메리칸 뷰티〉
"아버지의 실패"
– 2011 웹진 〈이프〉 연재

세일즈맨이라는 직업은 언제 나타났을까? 세일즈맨이란 직업은 자본주의와 기계문명이 발달하고 대량생산과 유통이 시작

된 1950년대 나타난 신종 직업으로 미국 자본주의의 꽃이었다. 이때는 미국 경제가 호전되고 산업화가 가속화하는 시점으로 그 시절 세일즈맨들은 자동차를 타고 상당히 넓은 지역을 돌아다니며 물건을 팔았다. 그들을 위한 1박 묵고 떠나는 대중적 비즈니스호텔도 이때 생겨났다. 세일즈맨들은 호텔을 전전하며 가가호호 방문을 통해 혹은 전화로 다양한 물건들을 팔았다. 이들 중에는 상당한 부자가 된 성공한 세일즈맨도 있었다.

50년대 미국에서 가장 인기 있었던 자기계발서는 데일 카네기(1988-1955)의 책이었다. 〈인간관계론〉이나 〈자기관리론〉은 2011년 현재의 한국에서도 베스트셀러가 되고 있을 지경이니 당시 미국은 말해서 무엇 하랴. 하지만 이런 자기계발서가 긍정적인 영향만 미친 것은 아니다. 진정한 실력이 수반되지 못하는 계발서는 결국 얄팍한 처세론에 그치고 오히려 참다운 인간관계를 망치게 될 수도 있다. 아마 50년대, 미국 기업가들이나 경영자들, 세일즈맨들은 카네기의 책들을 열심히 읽었을 것이다. 대략 다음과 같은 내용이다.

> 1단계: 우호적인 사람이 되라. 자기 자신을 이해하고 감정을 조절하는 능력을 키워라.
>
> 2단계: 열렬한 협력을 얻어내라. 타인과 그들의 감정을 이해하고 커뮤니케이션 하는 능력을 키워라.
>
> 3단계: 리더가 되라.
>
> 4단계 감동-커뮤니케이션 능력이 뛰어난 사람이 되라. 비전을 공유하고 열정을 불어 넣는 능력을 키워라.

바로 이런 카네기식 인간관계론을 굳게 믿고 따른 세일즈맨이 아서 밀러(Arthur Miller)의 세일즈맨인 윌리 로만이다. 로만은 글자 그대로 Loman, 즉 low man, 귀족이나 상류층이 아닌 보통 사람, 서민이다. 기계의 한 부속품 같은, 작은 나사 같은, 마모되거나 훼손되면 바로 갈아 끼우는 부속품. 그

는 자본, 판매, 소비의 사회에서 그런 나사와 같은 존재인 셈이다. 그는 연극 〈세일즈맨의 죽음〉(*Death of a Salesman*)의 주인공이다.

월리 로먼은 30년 이상 뉴욕 북부와 뉴 잉글랜드 지방을 돌아다니며 세일즈맨으로 가족을 부양한다. 그는 무엇을 팔았을까? 그가 판 상품은 나일론 스타킹이다. 당시는 나일론이 나온 지 얼마 되지 않았고 나일론은 의류 업계에 혁명적인 신상품이었으니 나일론 스타킹은 최고의 인기 상품이었다. 그러나 월리의 부인 린다는 집에서 항상 구멍 뚫린 면양말을 깁고 있다.

월리 로먼은 이제 60이 넘었고 판매실적도 점점 떨어지고 눈이 어두워져 운전마저 힘에 겹다. 외판근무는 어렵다고 판단하여 사장에게 내근으로 옮겨달라고 부탁을 하지만 사장은 그를 해고시켜버린다. 이 젊은 사장의 아버지는 월리의 친구이고 이 회사의 창업주다. 이 젊은 사장이 태어났을 때 이름도 지어준 사람이 바로 월리였다. 하지만 늙고 무능력한 세일즈맨은 이제 회사에 필요 없는 존재가 되었고 "오렌지 속을 까먹고 껍질을 버리듯이" 기업은 그를 해고해 버린다.

월리에게는 두 아들이 있다. 큰 아들 비프(Biff)는 발음대로 쇠고기, 즉 근육질의 사나이다. 고교시절에는 전도유망한 미식축구선수였지만 34세인 지금, 그는 좀도둑질로 감옥에 들락거리는 쓸모없는 건달, 루저(looser)가 되었다. 작은 아들 해피(Happy)는 성적 쾌락을 좇는 도덕성 제로인 허풍장이다. 아버지 월리는 자신에게 적용했던 카네기 인간론을 두 아들을 양육할 때도 그대로 적용한다. 그래서 두 아들에게 언제나 인기 있는 사람이 되라고 하고 인기만 있으면 무얼 해도 성공하며 작은 잘못들은 이해받는다고 가르친다. 비프가 건설현장에 쌓아둔 목재를 훔쳐왔을 때나, 학교 물건인 럭비공을 가지고 왔을 때도 그것을 도둑질이라고 가르치지 않고 사람들이 널 좋아하기 때문에 괜찮다고 가르친다. 이런 식으로 아들들을 가르쳤기 때문에 아들은 건달이 되어버린다. 연극은 비프와의 갈등을 주 흐름으로 전개해 나가는데 두 부자는 서로 사랑하지만 왜곡된 인간관이나 사회관으로 해서

서로를 오해하고 과잉기대를 하며 상처를 준다.

　이 연극은 1949년 뉴욕에서 공연되어 그 해 퓰리처상을 수상하며 작가 아서 밀러를 미국 연극의 스타로 부상시켰다. 아서 밀러는 1956년 마릴린 먼로와 결혼하기도 했다. 〈세일즈맨의 죽음〉은 여러 차례 영화로 만들어졌는데 그 중 1985년 더스틴 호프만과 존 말코비치 주연의 영화가 유명하다. 더스틴 호프만은 아들과 갈등하는 그리고 아들에게 마지막까지 희망을 버리지 않는, 자살하여 그 보험금을 남겨주려는 아버지 윌리 역을 훌륭히 그려내었다. 보험금은 그러나 물거품이 된다. 끝까지 왜곡된 가치관과 꿈을 버리지 못했던 윌리는 그렇게 죽었고 린다는 남편의 쓸쓸한 무덤 앞에서 "주택융자금 할부를 오늘 다 갚았는데 정작 그 집에 살 사람은 없어졌다"고 눈물을 흘린다.

　그의 죽음은 세일즈맨의 죽음이었고, 또 아버지의 죽음이었고, 한 서민의 죽음이었다. 또 평생을 바쳤지만 회사에서도, 가정에서도, 사회에서도 진정한 자신의 자리를 차지하지 못한, 소모품으로 전락한, 실패한 인간의 죽음이다. 윌리의 모습은 사회가 급변할 때 그 변화의 물결을 타려고는 했지만 적응하지는 못한 인간의 슬픈 모습이다. 그는 산업사회보다는 농업사회와 개척시대의 가치와 질서를 몸에 지닌 인간이었고 세일즈는 몸에 맞지 않는 옷이었다. 그렇지만 본연의 모습을 보지 못했거나 그것을 억압하고 시대 변화만 좇아가려고 했기 때문에 그런 비극적 종말을 맞았다고 볼 수 있다. 알라스카로 가서 모험에 뛰어든 형 벤(Ben)은 오히려 자신의 그런 성향을 잘 좇아가 미국의 꿈을 이룬 백만장자가 된다. 물론 벤은 윌리의 환상 속에 나오는 인물로 또 하나의 허구, 왜곡된 꿈일 수 있다.

　아버지 윌리의 그릇된 허세는 아들들에게 늘 영웅으로 보이고 싶은 점이다. 자신을 완벽한 아버지, 남자로 보이게 했으며 또 스스로도 아들들, 특히 비프를 완벽한 아들로 믿고 싶어 했다. 그런 아버지가 아들에게 호텔에서 싸구려 여자와 바람피우는 장면을 들키고 만 것이다. 이 실수는 아들에게도 치명적인 결과를 초래한다. 아버지를 영웅처럼 숭앙하던 비프의 성장은 사

실 그 순간 멈춰버리고 만다. 일종의 정신외상을 입은 것이다.

아버지와 아들의 이야기. 미국이 산업화와 도시화의 가속도를 내고 있을 때, 카네기 류의 계발서들이 붐을 이루고 있을 때, 아서 밀러는 윌리 로먼과 그 아들 비프를 통해 그런 속도 속에서 이용당하고 희생되는 사람들을 무대 위에 그려넘으로써 미국사회를 비판하고 있다.

1999년 이 아버지와 아들의 이야기는 아버지와 딸의 이야기로 바뀐다. 49년과 99년 사이의 50년의 차이가 이런 차이를 만든 것일 수도 있다. 문학에서 언제나 주류는 아버지와 아들의 이야기가 차지한다. 문학뿐 아니라 신화, 역사도 마찬가지. 모두 아버지와 아들의 이야기다. 우라노스, 크로노스, 제우스로 이어지는 부자, 그리고 오이디푸스 부자 ‒ 이 아들들은 모두 아버지를 죽인다. 서양은 이렇게 친부살해(Parricide)로부터 모든 것이 기원한다. 연극계도 마찬가지. 브로드웨이는 항상 부자 이야기로 넘쳐 났을 뿐, 모녀의 이야기가 끼어들 여지는 없었다. 아니 벽을 높이 세워놓고 아예 끼워들어 오지 못하게 했다. 물론 이 벽은 페미니스트 연극의 등장으로 일단 깨어지긴 했다. 베스 헨리(Beth Henry)의 〈마음의 범죄〉(*Crime of the Heart*, 1981)는 세 자매와 모녀관계를 다룬 희곡으로 퓰리처상을 받고 브로드웨이에 입성하여 쾌쾌 묵은 전통에 일격을 가했다. 이 전통은 아직 완전히 깨지지는 못하고 있다.

1999년 영화 〈아메리칸 뷰티〉는 아버지와 딸의 이야기를 다룬다. 윌리 로먼은 여기서 레스터로 바뀐다. 레스터는 영웅적인 아버지가 아니라 딸과 부인에게 경멸당하는 무능력하고 재미없는 아버지다. 딸의 친구 안젤라에게 한눈을 팔다가 정신 차리는 순간, 그는 이웃인 해병대 출신 대령의 총에 맞아 죽는다. 죽은 레스터의 내레이션, "오늘은 당신 인생의 나머지 날들 중 첫날이다"로 영화는 시작한다. 즉 아버지는 이미 죽었고 이 죽은 아버지가 자신의 가족들에 대해 이야기하며 지난날을 회상한다. 레스터의 가정은 이름만 가정이었을 뿐 모두는 각자의 이익과 쾌락만 추구하고 살고 있다. 윌

리 로먼이 가정을 위해 온 힘을 다하는 것과는 정 반대이다. 레스터의 가정은 미국 중산층(상층 중산층)의 위선, 허위, 사랑부재, 타락을 보여준다. 겉은 멀쩡하지만 속으로 썩어 들어가는 텅 빈 가정이다. 이 영화는 90년대 미국 사회를 겨냥한다. 윌리 로만과 레스터 사이의 50년- 두 아버지 사이의 시간은 엄청나게 바뀐 아버지를 보여주지만 그들의 공통점은 바로 실패한 아버지이다.

창원대학교 영어연극 지도 30년

창원대학 영문학과 재직 36년 동안 학생들과 함께 한 공연을 회고해 본다. TNT레퍼토리 극단 활동은 아니었으나 더 열심히 매년 학생들과 영어연극 공연을 올렸다. 이는 나의 작업이기도 하므로 여기 기록하고 싶다.

마산대학은 아름다운 가포 바다를 바라볼 수 있는 해안가 언덕에 자리잡고 있었다. 1981년 가을 이곳에 첫 발을 디딘 내가 제일 처음 한 것이 "극작워크숍 개최"라는 학생 모집 공고였다. 내가 직접 써서 교문 게시판에 붙였다.

놀랍게 20여 명의 학생이 왔다. 그들과 극작술과 희곡기법을 함께 공부했다. 그 중 몇은 앞으로도 연극을 계속하게 되고 박미진(미술과)은 우리 TNT 단원이 되어 〈유리 동물원〉〈방〉 등에 출연한다.

1983년 대학이 창원대학으로 이름을 바꾸고 캠퍼스도 창원으로 이전했을 때 첫 영어연극을 시작했다. 이 작업은 이어져 내가 은퇴할 때까지 계속하게 된다. 내가 안식년을 보내거나 해외 다른 대학에 방문교수로 가 있었을 때도 이 영어연극은 계속 되었다. 그때는 편지나 E-mail로 작품 선정 등 학생들과 의견을 교환했다.

2001년에는 학과 창립 20주년을 맞아서 〈연극을 찾아서: 셰익스피어와 사랑에 빠지다〉(북스힐)라는 책을 펴냈다. 학생들은 그동안 연습에 임하며 연습일지 노트를 20권 넘게 남겼다. 성장이 담긴 진솔한 글들이었다. 이 노트들을 그냥 버릴 수는 없었고 이 일지와 영어연극 참여자들과 팸플릿 글들을 책으로 펴내게 됐다. 영문과의 주요한 기록이라고 할 수 있다.

학생 영어연극은 영어라는 언어를 익히고 또 영미인들의 문화, 사회, 역

사를 배우는데 좋은 방법이다. 또 연극이라는 예술장르까지 몸소 체험하며 인간과 인간관계에 대해서도 공부하게 되는 이점이 있다. 선후배들이 한데 어울려 3개월의 긴 방학을 같이 보내며 한 작품을 만들어낸다는 것도 젊은 시절 꼭 한번 해봐야 되는 좋은 경험이다.

학생들과 나의 열정과 집념이 어린 그동안 레퍼토리를 소개해 본다. 밑줄은 5년마다의 기념 공연이라고 보면 된다. 첫 2-3년은 경상대학 계단강의실을 사용했다. 아직 소극장이 없었기 때문이다. 4회부터는 학생회관 내 "꿈 소극장'에서 공연했고 15회(1997) 기념 공연은 진해 시 시민회관에서 공연했다.

2001년 펴낸 영어연극 20년 기념책자

1. 〈결혼〉 *The Marriage* 고골리 1983
2. 〈바냐 아저씨〉 *Uncle Vanya* 안톤 체호프 1984
3. 〈매치메이커〉 *Matchmaker* 소톤 와일더 1985
4. 〈세일즈맨의 죽음〉 *The Death of a Salesman* 아서 밀러 1986
5. 〈생일파티〉 *The Birthday Party* 해롤드 핀터 1987
6. 〈지평선 너머〉 *Beyond Horizon* 유진 오닐 1988
7. 〈대머리 여가수〉 *The Bold Soprano* 유진 이오네스코 1989
8. 〈매장된 아이〉 *The Buried Child* 샘 셰퍼드 1990
9. 〈유리동물원〉 *The Glass Menagerie* 테네시 윌리엄스 1991
10. 〈맹진사댁 경사〉 *Wedding Day* 오영진 1992

11. ⟨엔드게임⟩ *Endgame* 사무엘 베케트 1993

12. ⟨돈 뻬를림쁠린과 벨리사의 정원에서의 사랑⟩ *The Love of Don Perlimplin and Belisa in the Garden* 페데리코 갸르샤 로르카 1994

13. ⟨굶주린 층의 저주⟩ *The Curse of the Starving Class* 샘 셰퍼드 1995

14. ⟨비네가 탐⟩ *Vinegar Tom* 카릴 처칠 1996

15. ⟨자에는 자로⟩ *Measure for Measure* 셰익스피어 1997

16. ⟨욕망이라는 이름의 전차⟩ *A Streetcar Named Desire* 테네시 윌리엄스 1998

17. ⟨피의 결혼⟩ *Blood Marriage* 1999

18. ⟨우리 읍내⟩ *Our Town* 소톤 와일더 2000

19. ⟨귀향⟩ *Homecoming* 해롤드 핀터 2001

20. ⟨못내봐 안내봐⟩ *Can't Pay, Won't Pay* 다리오 포 2002

21. ⟨피⟩ *In the Blood* 수잔-로리 팍스 2003

22. ⟨클라우드 나인⟩ *Cloud 9* 카릴 처칠 2004

23. ⟨마음의 범죄⟩ *Crime of the Heart* 베스 헨리 2005

24. ⟨방/ 결혼⟩ *The Room/ Getting Married* 해롤드 핀터/ 이강백 2006

25. ⟨베니스의 상인⟩ *Merchant of Venice* 셰익스피어 2007

26. ⟨느릅나무 밑의 욕망⟩ *Desire under the Elms* 유진 오닐 2008

27. ⟨비에프이⟩ *BFE* 줄리아 조 2009

28. ⟨맥베스⟩ *Macbeth* 셰익스피어 2010

29. ⟨봄이 깨어나다⟩ *Spring Awakening* 프랭크 베데킨 2011

30. ⟨로미오와 줄리엣⟩ *Romeo and Juliet* 셰익스피어 2012

31. ⟨한여름 밤의 꿈⟩ *A Midsummer Night's Dream* 셰익스피어 2013

32. ⟨오셀로⟩ *Othello* 셰익스피어 2014

이 중 파란 색으로 표시한 7개 공연은 한국 초연이다. 영어 공연이긴 했지만. 또 로르카, 수잔 로리 팍스, 줄리아 조의 작품은 국내 첫 소개이고 카

릴 처칠의 〈비네가 탐〉도 초연이다. 〈비네가 탐〉은 〈말레우스 말레피까룸-
마녀 사냥〉이란 타이틀로 다음 해 극단 TNT에서 우리말 공연을 했다.

　영문과 공연이라고 해서 꼭 영미 작품만 레퍼토리로 선정한 건 아닌 것이
이 목록에 나타난다. 유럽과 한국까지 포함되어 있다. 특히 첫 작품이 러시
아 작품인 것이 새롭게 눈에 들어온다. 아마 이때 내가 러시아 작가들에게
매혹되어 있어서였을 것이다. 2회도 체호프 작품으로 이어진다.

　목록을 쓰고 지난 공연들을 회고하다 보니 매 공연마다의 학생들의 얼굴
이 떠오르고 그들이 지금은 어디서 무얼 하고 있는지 그리워진다. 내 젊은
날도 그리워진다.

맺으며

40년 이상의 긴 시간을 짧게 요약 정리하려니 어느 일들이 더 중요하고 중요하지 않은지를 가늠하는 게 어렵기만 하다. 맥베스가 말하듯이 "한 걸음 한 걸음 내일을 향해 걸어왔을 뿐"인데 어떤 일은 잊히고 어떤 일들은 기억에 새록새록 남았다.

무대 위 조명이 들어오면 우리는 "걸어 다니는 그림자"(a walking shadow)로 우쭐거리며 희로애락에 울고 웃다가 정해진 시간이 다해 조명이 꺼지면 우리는 퇴장해야 한다. 연극은 끝나고 세상은 사라진다. 쓸쓸한 인생길, 사람은 어딘가에는 마음을 붙이고 의지하며 그 길을 가야 하는데 내게는 문학과 연극이 내 마음 붙임이었다. 글쓰기와 연극 활동은 내게 창조하는 충만한 기쁨, 살아 있음을 느끼게 하는 순간이었고 또 그대로의 순전한 고통이기도 했다.

그동안 같이 작업을 해 왔던 TNT들, 그들 중 몇몇은 계속 정진을 이어가 이제는 멋진 판소리 예인이 되어 왕성한 활동을 펼치고 있기도 하고, 대학 교수, 연극평론가, 가수로 활약하는가 하면, 해외에서 문예 사업을 글로벌하게 펼치고 있기도 하다. 또 사업가로 두각을 나타내는가 하면 공공기관에서 열심히 일하기도 한다. 모두 한결같이 자기 삶을 아름답고 충실히 가꾸며 살고 있다. 또 몇몇 사람들은 연락이 끊어져 어디에서 어떻게 지내는지 모르다가도 갑자기 연락이 닿아 다시 만나는 기쁨을 주기도 한다.

모두 정을 나누고 싶고 감사하다. 그리고 TNT 공연 때마다 보이게 보이지 않게 도움을 주시며 마중물을 부어주신 분들에게도 한 분 한 분 감사를 올린다. 40년을 알아보시고 상을 주신 서울연극협회에게도 감사드린다. 이제는 폭파력이 전보다 다소 감소되고 걸음도 좀 느려졌을지라도 우리 TNT 레퍼토리는 계속 이 길을 걸어 나가리라고 다짐해본다. (*)

늘 연극에게 엄마를 뺏긴 어린 시절의 두 딸들에게
이 작은 책을 바치고 싶다.

소개

이지훈

연세대학교 영문학과(BA)
미국 뉴욕주립대학 대학원 연극학과(MA)
동아대학교 영문학과 대학원(Ph.D)
창원대 영문학과 명예교수
극단 TNT레퍼토리 대표(1982 -)
희곡읽기 세미나와 창작 모임 D Forum 대표(2017 -)

《수상》
여성문학상(희곡), 여성신문 1994
올빛상(극작), 한국여성여극협회 2014
공로상, 진해시 1998
TNT레퍼토리 특별공로상, 서울연극협회 2022

《출판》
창작희곡
〈기우제 〉 창작 희곡집, 평민사 2007
〈여로의 끝〉 2020 아르코 창작산실 대본 공모 선정작, 독서학교
〈나의 강변북로〉 한국희곡명작선69, 평민사 2021
〈머나 먼 벨몬트〉 한국희곡명작선92, 평민사 2021
〈조카스타〉 한국희곡명작선113, 평민사 2022
〈여로의 끝〉 한영합본, 평민사 2023

편저
〈연극을 찾아서: 셰익스피어와 사랑에 빠지다〉 편저, 북스힐 2001
〈영국현대드라마〉 공저 (카릴 처칠 편), 한국영어영문학회 2012
〈퓰리처상을 통해 본 현대미국연극〉 공저 (닐로 크루즈 편), 한국현대영미드
 라마학회 2014

번역

〈카릴 처칠 희곡집: 비네가 탐, 클라우드 나인〉 카릴 처칠, 단행본, 평민사 1998

〈운전배우기〉 폴라 보글, 단행본, 지만지 2012

〈빨래〉 필립 칸 고탄다, 단행본, 지만지 2016

〈이 집에 사는 내 언니〉 웬디 케슬먼, 단행본, 지만지 2017

〈포럼으로 가는 길에 생긴 재밌는 일〉 버트 셰브러브 래리 갤바트 (플로투스 원작), 단행본, 지만지 2018

〈넘버〉 카릴 처칠, 단행본, 지만지 2021

논문 (대표)

"*King Lear*와 민담 Source로서의 *Cinderella* Cycle"(고전 르네상스 드라마 한국학회, 1993 가을 창간호)

"〈베니스의 상인〉의 시간과 공간"(셰익스피어 리뷰, 43권 4호 2007 겨울)

"*King Lear*의 모성부재" (창원대 논문집, 1994)

"여성주의 극 속 남성인물: *Vinegar Tom*, *Top Girls*, *Cloud Nine* 그리고 *Dusa, Fish, Stas and Vi*"(현대영미드라마, 제10호 1999 봄)

"*The Wash*와 *Wind Cries Mary* : 고탄다의 입센 자의식이 반영된 두 여성인물을 중심으로" (현대영미드라마 28권 3호, 2015.12)

"한국 여성주의 극 연구" (국립 7개 대 공동논문집, 2003.08)

"죽음과 성의 위장: 마크 트웨인의 희곡 *Is He Dead?*" (현대영미드라마, 제 18권 3호, 2005.12)

"*The Country Wife*의 Satire론 연구"(영어영문학회 부산경남지부 학술지, 1985)

"Sentimentalism and The First Middle Class Tragedy"(영어영문학, 1984)

"꿈과 생시: 최인훈의 〈둥둥낙랑둥〉" (연극학연구, 1992)

학술대회 발표

"카릴 처칠의 언어와 기법" (부산연극학회, 1997 춘계세미나)

"Shakespeare's Last Days: Edward Bond의 *Bingo:Scenes of Money and Death*" (현대영미어문학회, 1999년 가을학술세미나 25-28쪽)

"미메시스 극에 도전하는 여성주의극" (현대영미어문학회, 2003 추계학술대회 25-31쪽)

"〈이 집에 사는 내 언니〉 *My Sister in This House*의 계급억압"(현대영미어문학회, 2011 추계학술대회 37-42쪽)

"폴라 보글의 서사극 기법: 〈운전배우기〉의 시간과 공간"(현대영미어문학회,

2013 봄학술대회 33-38쪽)
"마크 트웨인의 새 발굴 희곡 *Is He Dead?*" (현대영미어문학회, 2005 추계학술
　대회 52-59쪽)
"벨몬트는 어디인가? 〈베니스의 상인〉의 지리적 문제" (현대영미어문학회,
　2008 춘계학술대회 11-15쪽)
"기억성장극으로서의 〈운전배우기〉 *How I Learn to Drive*" (한국영미드라마학
　회, 2009 가을학술대회 25-31쪽)
"희곡의 공연화에서 장면전환의 문제: 폴라 보글의 〈운전배우기〉의 경우 (한
　국현대드라마학회, 2013 봄 정기학술대회 15-23쪽)

기타
"자기만의 방" (대학교육, 1998.09.10, 95호 116-121쪽)

대표 평론 (1993년 이후)
"'듀랑고'와 '피어리스: 하이스쿨 맥베스'- 한국계 이민자들의 그림자" (한국
　연극, 2020.03)
"나비를 사랑하는 법- 동양과 서양의 차이- 연극열전 'M. 버터플라이'" (한국
　연극, 2012.07)
"백일홍나무가 있는 무대: 목발을 한 〈오이디푸스 왕〉 12회 거창연극제" (한
　국연극, 2008.09)
"남성연극으로서의 '남자 충동': 누가 강한 남자인가?" (여성신문, 1997.05.16)
"정화와 놀이의 미학: 남정호의 '우물가의 여인'을 보고" (춤, 1995.03)
"춤이 되기 위해, 또는 연극이 되기 위해 – 극단 목화, 창무회 합동공연 '아침
　한 때 눈이나 비'" (객석 1993.08)
"정반합의 미학: 최은희와 춤패 '배김새" (무용예술, 1993.09-10)
"이야기의 해체와 구축-'사랑을 찾아서'와 '햄릿머신'" (교수신문, 1993.08.16.)
"연극과 에로티시즘" (문화사회, 1993 제9호)
"연극은 왜 나의 삶을 그려내지 못하나" (문화통신, 1993 제8호)
"예술의전당과 지방문화" (문화통신, 1993 제7호)

《연출 작품》
〈원: 시간의 춤〉(1978)
〈아크로배츠〉(1979)
〈장미꽃과 닭고기 샌드위치〉(1980)

〈방〉(1982)

〈유리 동물원〉(1983)

〈새똥골 장승〉(1983)

〈고백〉(1984)

〈오늘 밤은 코메디〉(1988)

〈진흙〉(1996)

〈말레우스 말레피까룸 – 마녀사냥〉(1997)

〈네 여자〉(1998)

〈그 많던 여학생들은 어디로 갔나?〉(2000)

〈빠·뺑자매는 왜?〉(2010)

〈우리는 모두 무엇이 되었다〉(2010)

〈13인의아해가무섭다고그리오〉(2010)

〈크라프의 마지막 테이프〉(2011)

〈운전배우기〉(2012)

〈장엄한 예식〉(2013)

〈나의 강변북로〉(2019)

《낭독극》

〈세 자매〉(2018)

〈V 모놀로그〉(2018)

〈빨래〉(2018)

TNT 레퍼토리와 나의 연극이야기

초판 1쇄 인쇄일 2023년 9월 7일
초판 1쇄 발행일 2023년 9월 16일

지 은 이 이지훈
만 든 이 이정옥
만 든 곳 평민사
　　　　　서울시 은평구 수색로 340 〈202호〉
　　　　　전화 : 02) 375-8571 팩스 : 02) 375-8573
　　　　　http://blog.naver.com/pyung1976
이 메 일 pyung1976@naver.com
등록번호 25100-2015-000102호
　ISBN　　978-89-7115-091-7　03600
정 　 가 25,000원